로마 이야기

정태남의 이탈리아 도시 산책
로마 이야기

초판 인쇄일 2024년 11월 8일
초판 발행일 2024년 11월 15일

지은이 정태남

발행인 이상만
발행처 마로니에북스
등록 2003년 4월 14일 제 2003-71호
주소 (03086) 서울특별시 종로구 동숭길113
대표 02-741-9191
편집부 02-744-9191
팩스 02-3673-0260
홈페이지 www.maroniebooks.com

ISBN 978-89-6053-664-7(03600)

- 이 책은 마로니에북스가 저작권자와의 계약에 따라 발행한 것이므로 본사의
 서면 허락 없이는 어떠한 형태나 수단으로도 이 책의 내용을 이용하지 못합니다.
- 책값은 뒤표지에 있습니다.

정태남의 이탈리아 도시 산책

로마 이야기

글·사진 정태남

마로니에북스

머리말

한마디로 로마는 볼거리가 무궁무진하게 많은 도시입니다. 사실 유럽을 여행할 때 로마는 가장 나중에 보는 게 좋다고들 하는데, 로마를 보고 나면 다른 나라 도시들이 싱거워지기 때문이지요. 로마에는 '영원의 도시', '역사의 도시', '예술의 도시', '열린 박물관 도시', '기독교(카톨릭)의 수도', '유럽 도시의 어머니', '유럽 문화의 요람' 등 여러 가지 수식어가 붙는데 그 기원은 기원전 753년으로 거슬러 올라갑니다. 즉, 2,800년의 장구한 역사를 자랑하는 로마는 지구상에서 가장 오래된 도시 중 하나이며, 동시에 이탈리아의 수도로서 지금도 활발히 살아 움직이는 도시인 것입니다. 이처럼 로마는 역사의 켜가 층층이 겹쳐 있는 도시이기 때문에 아무렇게나 팽개쳐진 듯한 돌무더기에도 깊은 역사와 이야기가 담겨 있는 경우가 많습니다. 또 땅을 조금만 파도 새로운 유적이 나오기 때문에 로마에서는 곳곳에서 발굴과 보존 현장을 항상 보게 됩니다.

이러한 로마는 시대가 다른 네 개의 '로마'로 이루어져 있습니다. 즉, 약 1,200년 동안 지속된 고대 로마, 약 1,000년 동안 지속된 중세 로마, 약 300년 동안 지속된 르네상스와 바로크 시대의 로마, 이탈리아 통일 후 로마가 다시 수도가 된 이래로 약 150년 동안 이어진 현대 로마가 서로 조화를 이루며 생생하게 공존한다는 것입니다. 이런 도시는 지구상 어느 곳에서도 찾아 볼 수 없습니다.

역사적으로나 지리적으로 볼 때 로마의 심장은 캄피돌리오 언덕이라고 말할 수 있겠습니다. 이 책은 2008년에 출간된 『매력과 마력의 도시 로마 산책』을 다시 정리해 새롭게 엮으면서 널리 잘 알려진 명소와 의미 있는 장

소 22곳을 지역별로 3부로 나누어 다루었습니다. 1부는 캄피돌리오 언덕 남쪽 고대 로마 유적이 집중된 지역, 2부는 캄피돌리오 언덕 북쪽 고대 로마 유적, 르네상스, 바로크 건축물들이 혼재된 지역, 3부는 로마 시가지의 북서쪽 테베레강 건너편에 세워진 베드로 대성당에 관한 이야기입니다. 단, 이 책에서 다룬 고대 로마 건축에 관한 내용은 기존의 『건축으로 만나는 1000년 로마』(정태남 저)와 어쩔 수 없이 겹치는 부분이 있습니다. 또 이 책에서는 지면 관계상 아쉽게도 로마의 박물관과 미술관들을 다루지 못했는데, 이에 관한 것은 언젠가 별도의 저서를 통해 독자 여러분들에게 다가가도록 하겠습니다.

저는 로마가 지닌 매력과 마력에 이끌려 그곳에서 30년 이상을 살았기 때문에 로마를 손바닥 보듯 합니다. 하지만 로마는 알면 알수록 알고 싶은 것이 더 많아지기 때문에 로마를 모두 안다고 말하기 주저하게 됩니다. 어쨌든 이 책은 '로마'라는 도시에 대해 좀 더 깊게 알고 싶어 로마 여행을 계획하는 사람들뿐만 아니라 로마를 이미 여행한 사람들과도 '앎의 기쁨'을 함께 나누기 위해 다시 쓴 것입니다.

자, 그럼 이제 로마를 향해 일단 첫발을 내디뎌 볼까요? 남국의 햇살 가득한 로마 거리를 산책하면서 고대, 중세, 르네상스, 바로크 그리고 현대를 넘나드는 시간 여행도 해 봅시다. 그리고는 트레비 분수에도 동전을 한번 던져 봅시다. 로마에 다시 돌아오기를 기원하면서…

2024년 10월

정태남

추천사

Sono molto felice di poter esprimere il mio apprezzamento, in questa breve prefazione, per la nuova edizione della "Passeggiata a Roma" dell'Architetto Tainam Jung, amico dell'Italia e dell'Ambasciata d'Italia a Seoul.

Tainam non è solo un punto di riferimento per le attività culturali che il "Sitema Italia" porta avanti in Corea, ma un profondo conoscitore, esperto e cultore della nostra lingua, dell'arte, dell'architettura, della storia dell'Italia.

Non a caso egli stesso si definisce un "ArchiTutto", e non saprei trovare una definizione migliore per uno studioso poliedrico che saprà affascinare i lettori con i suoi aneddoti e racconti unici, nell'accompagnarci in questo viaggio nella città eterna.

La storia di Roma è millenaria, ma ormai anche quella delle relazioni tra Italia e Corea è più che centenaria: quest'anno celebriamo i 140 anni delle relazioni diplomatiche tra i due Paesi e l'Anno dello Scambio Culturale.

Questa pubblicazione, dunque, non poteva giungere in un periodo più propizio per esplorare con il pubblico coreano i tesori della capitale d'Italia che così tanti coreani visitano ogni anno e dove, certamente, il prossimo anno con il Giubileo della Chiesa Cattolica ancor più fedeli sudcoreani si recheranno.

"Passeggiata a Roma" sarà quindi un copagno di viaggio utilissimo per i tanti amici coreani che hanno in programma delle "vacanze romane", un pellegrinaggio, un viaggio di affari o che semplicemente vogliono lasciarsi trasportare, leggendo questo libro, negli itinerari più affascinanti della capitale d'Italia.

Grazie mille caro Tainam per questo regalo a tutti noi amici dell'Italia e della Corea.

Buona lettura e buon viaggio.

Emilia Gatto

Ambasciatrice d'Italia presso la Repubblica di Corea
Seoul, 10 ottobre 2024

이탈리아와 주한 이탈리아 대사관의 친구인 정태남 건축가님의 저서 『로마 산책』의 개정신판 발간에 즈음하여, 저는 짧은 추천사를 통해서나마 감사의 마음을 표현할 수 있게 되어 매우 기쁘게 생각합니다.

정태남 건축가님은 '이탈리아 시스템(Sistema Italia)'이 한국에서 진행하는 문화 활동의 중심인물일 뿐만 아니라, 이탈리아의 언어, 예술, 건축, 역사에 대해 깊은 지식과 전문성과 열정을 갖춘 분입니다. 그는 스스로를 "ArchiTutto"라고 하는데 우연이 아닙니다. 사실 다방면에 박식한 그를 정의하는 데 이보다 더 좋은 표현은 찾아볼 수 없을 것 같습니다. 이러한 그는 이 '영원의 도시' 여행에서 우리를 안내할 때 독특한 일화와 이야기로 독자 여러분들을 매료시킬 것입니다.

로마의 역사는 수천 년이지만, 이탈리아와 한국의 관계는 이제 백 년이 넘습니다. 올해는 한국-이탈리아 수교 140주년이자 문화교류의 해입니다. 따라서 한국인들이 이 책 속의 이탈리아 수도의 명소들을 찾아가 보는 데 시의상 이보다 더 적절할 수 없을 것입니다. 이 로마의 명소들은 매년 수많은 한국인들이 방문하고 있으며, 내년에는 카톨릭 교회의 희년을 맞아 더 많은 한국인 신자들이 로마로 향할 것입니다.

결론적으로 이 책은 '로마의 휴일'이나 순례, 출장을 계획하고 있거나 또는 이 책을 읽으면서 이탈리아 수도에서 가장 매력적인 여정을 따라 단순히 산책하고 싶어하는 많은 한국의 친구들에게 매우 유용한 여행 동반자가 될 것입니다.

이탈리아와 한국의 모든 친구들에게 이 선물을 준 친애하는 정태남 건축가님께 진심으로 감사드립니다.

또 독자 여러분들께서는 이 책을 읽고 멋진 여행을 하시기를 기원합니다.

주한 이탈리아 대사
에밀리아 가토
2024년 10월 10일

주. 이탈리아어로 건축가를 architetto라고 하는데 저자는 archi-에 '모든 것'을 뜻하는 tutto를 붙여 ArchiTutto라는 표현을 만들었다.

차례

머리말 4
추천사 6

01 고대 로마 지역

빗토리오 에마누엘레 2세 기념관 15
캄피돌리오 언덕 29
포로 로마노 49
팔라티노 73
제국 포룸 길 89
콜로세움 101
콘스탄티누스 개선문 121
키르쿠스 막시무스(치르코 맛시모) 135
포룸 보아리움과 진실의 입 143
마르켈루스 극장(마르첼로 극장) 155

02 고대 로마, 르네상스 및 바로크 지역

비아 델 코르소	167
포폴로 광장	179
아우구스투스 영묘와 평화의 제단	195
스페인 광장	211
트레비 분수	223
판테온	239
산타 마리아 소프라 미네르바 성당	253
라르고 아르젠티나	261
프랑스인들의 성 루이 성당	271
나보나 광장	283
카스텔 산탄젤로(천사의 성)	297

03 바티칸

베드로 대성당	313

일러두기
1. 저자의 요청에 따라 이탈리아어의 우리말 표기는 가급적 현지 발음을 따랐습니다.
2. 작품명에는 홑화살괄호(〈 〉)를, 단행본 제목에는 겹낫표(『 』)를 사용했습니다.

ROMA

01
고대 로마 지역

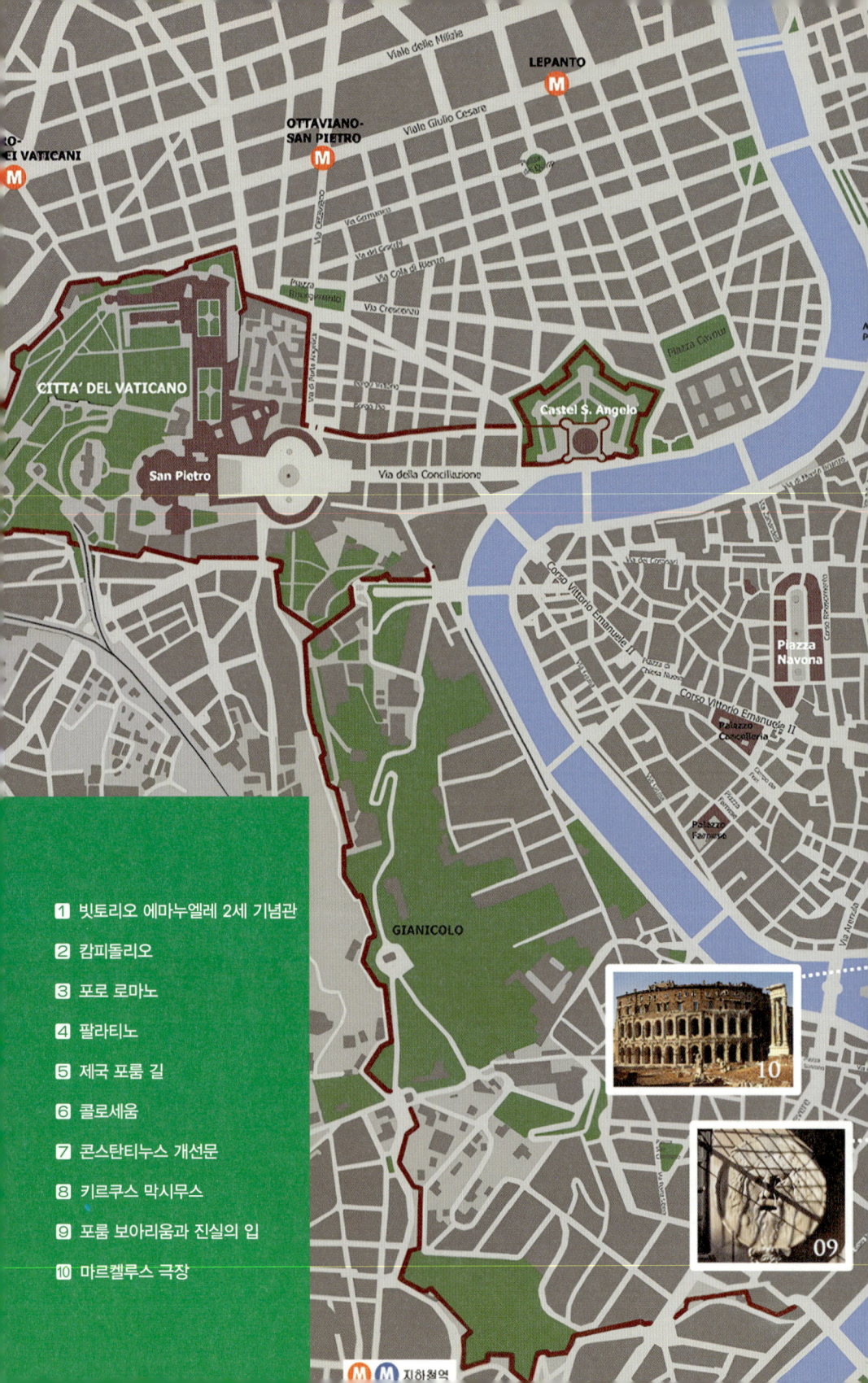

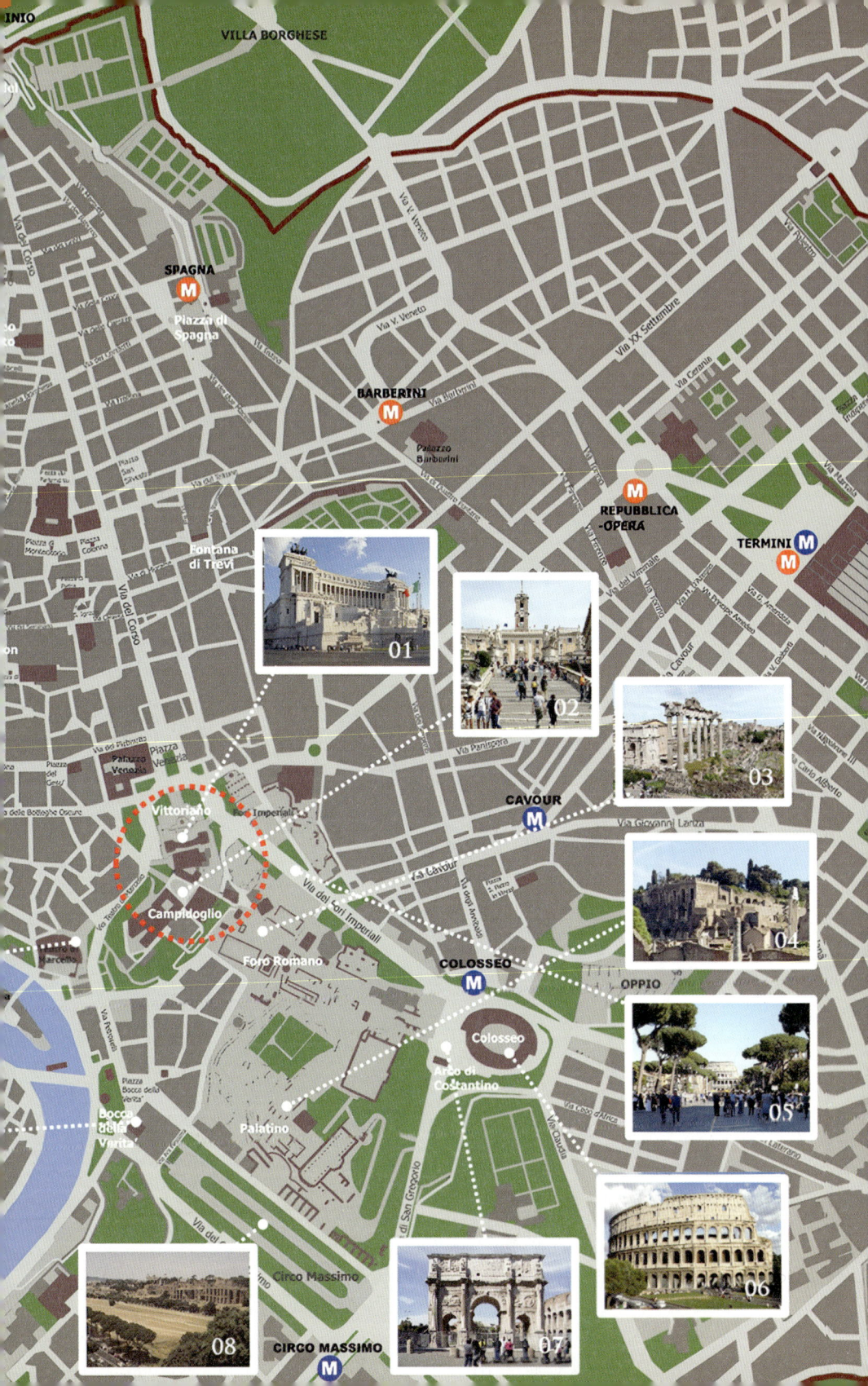

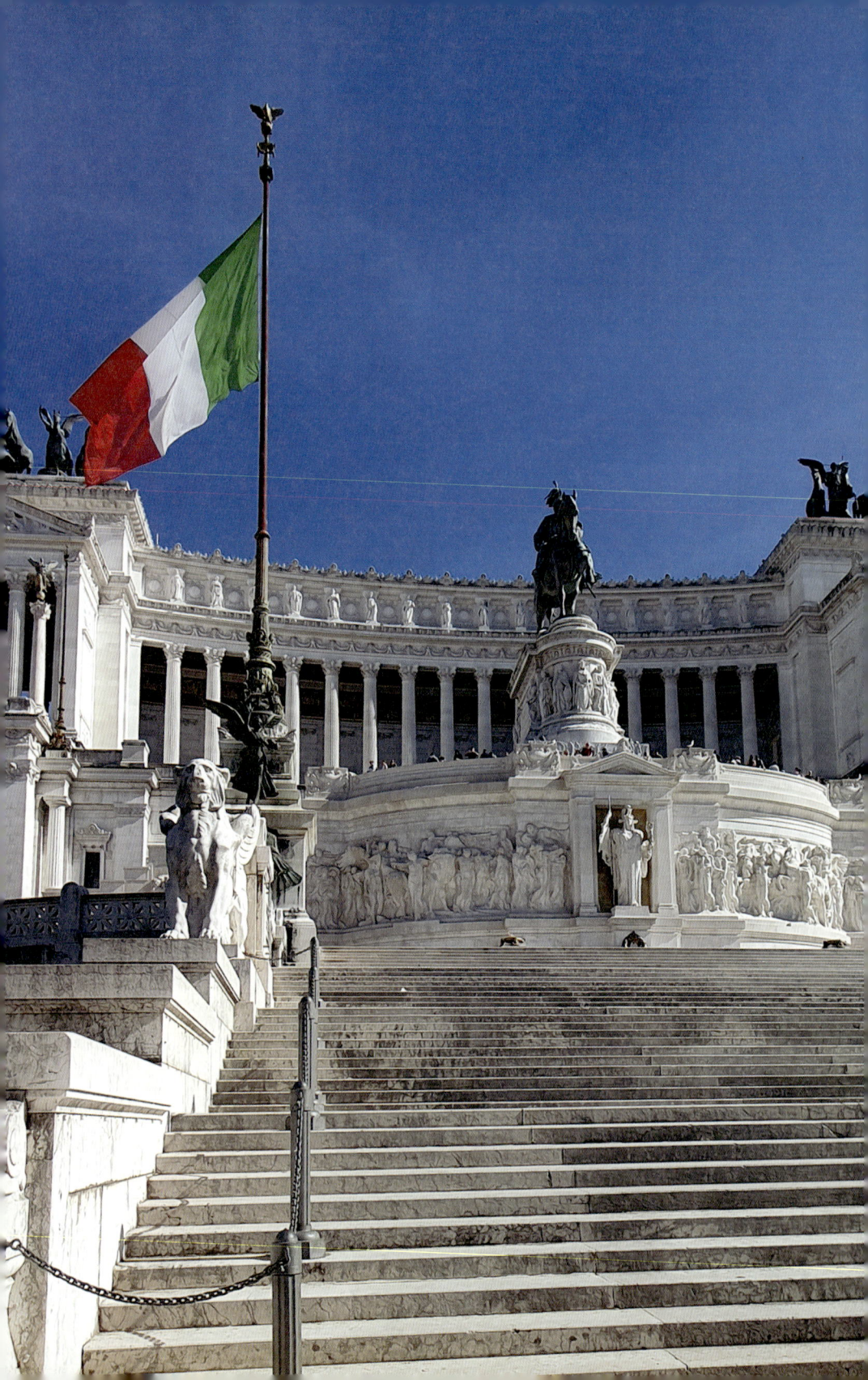

Monumento al Vittorio Emanuele II

빗토리오 에마누엘레 2세 기념관
이탈리아 통일을 기념하여

콜로세움도 아니다. 베드로 대성당도 아니다. 로마 시가지 한복판에 세워진 건축물은 '빗토리오 에마누엘레 2세 기념관'이다. 이탈리아어 표기는 'Monumento al Vittorio Emanuele II'. 이 눈부실 듯 희고 웅장한 고대 로마의 신전 같은 대리석 기념관은 규모로 봐서는 로마 제국 최대의 원형 경기장 콜로세움이나 세계 최대의 성전 베드로 대성당도 압도할 듯하다. 그런데 이 기념관은 20세기 초반에 완공되었으니까 이천 년, 천 년, 또는 수백 년 된 건축물들이 즐비한 로마의 역사 중심부 안에서는 비교적 새 건물에 해당한다.

이 기념관은 간단히 빗토리아노(Vittoriano)라고도 하는데 우리말로는 쉽게 '이탈리아 통일 기념관'이라고 말할 수 있겠디. 실제로 이 기념관 안에는 이탈리아 통일과 관련된 박물관이 있다. 그럼 빗토리오 에마누엘레 2세(Vittorio Emanuele II, 재위 1861~1878년)는 누구인가? 이탈리아 도시에는 으레 그의 기념상이나 이름을 딴 광장 또는 길이 있는데 대부분 시가지 중심부에 위치한다.

이탈리아 국기 트리콜로레가 휘날리는 빗토리오 에마누엘레 2세 기념관.

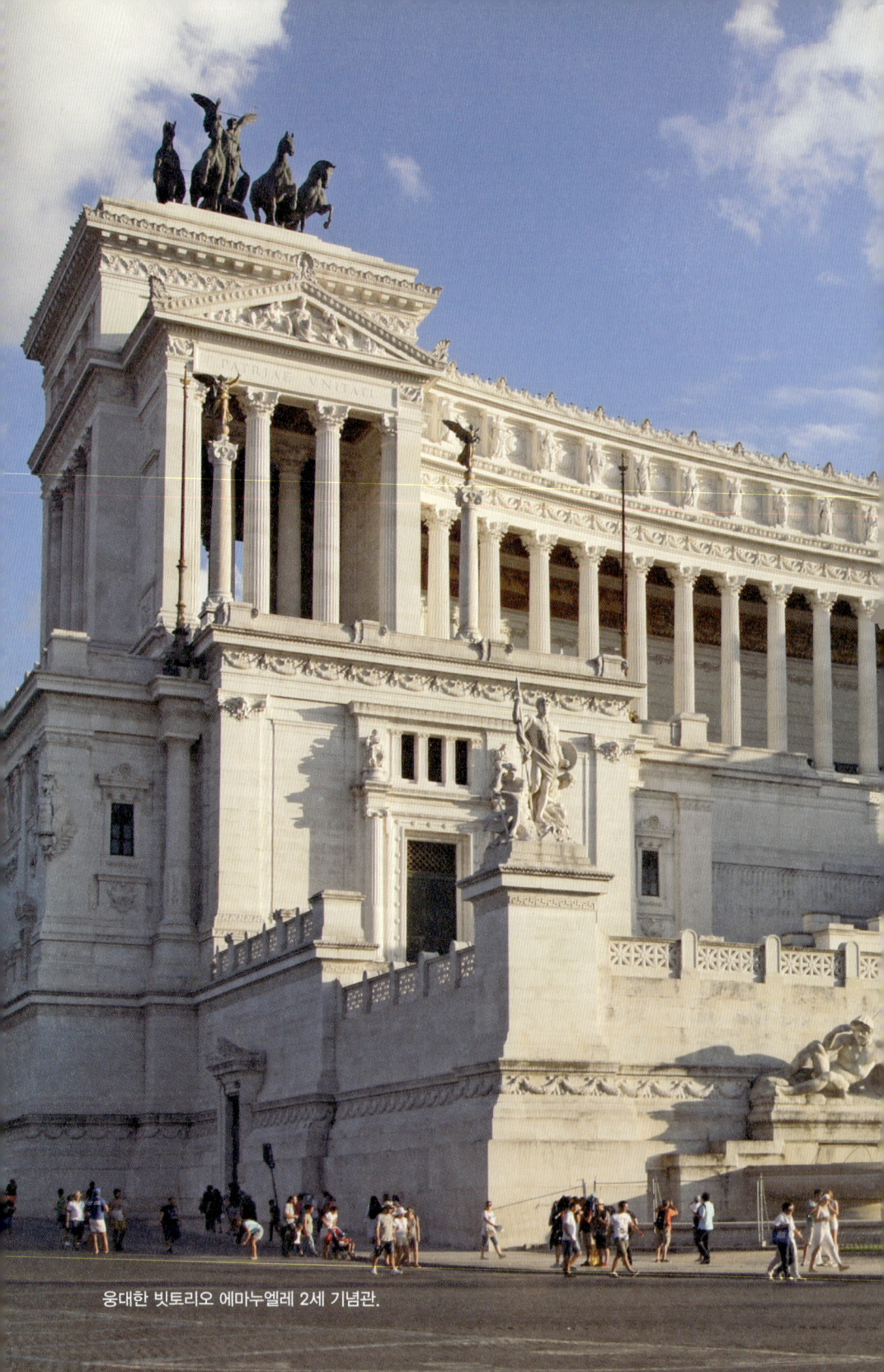

웅대한 빗토리오 에마누엘레 2세 기념관.

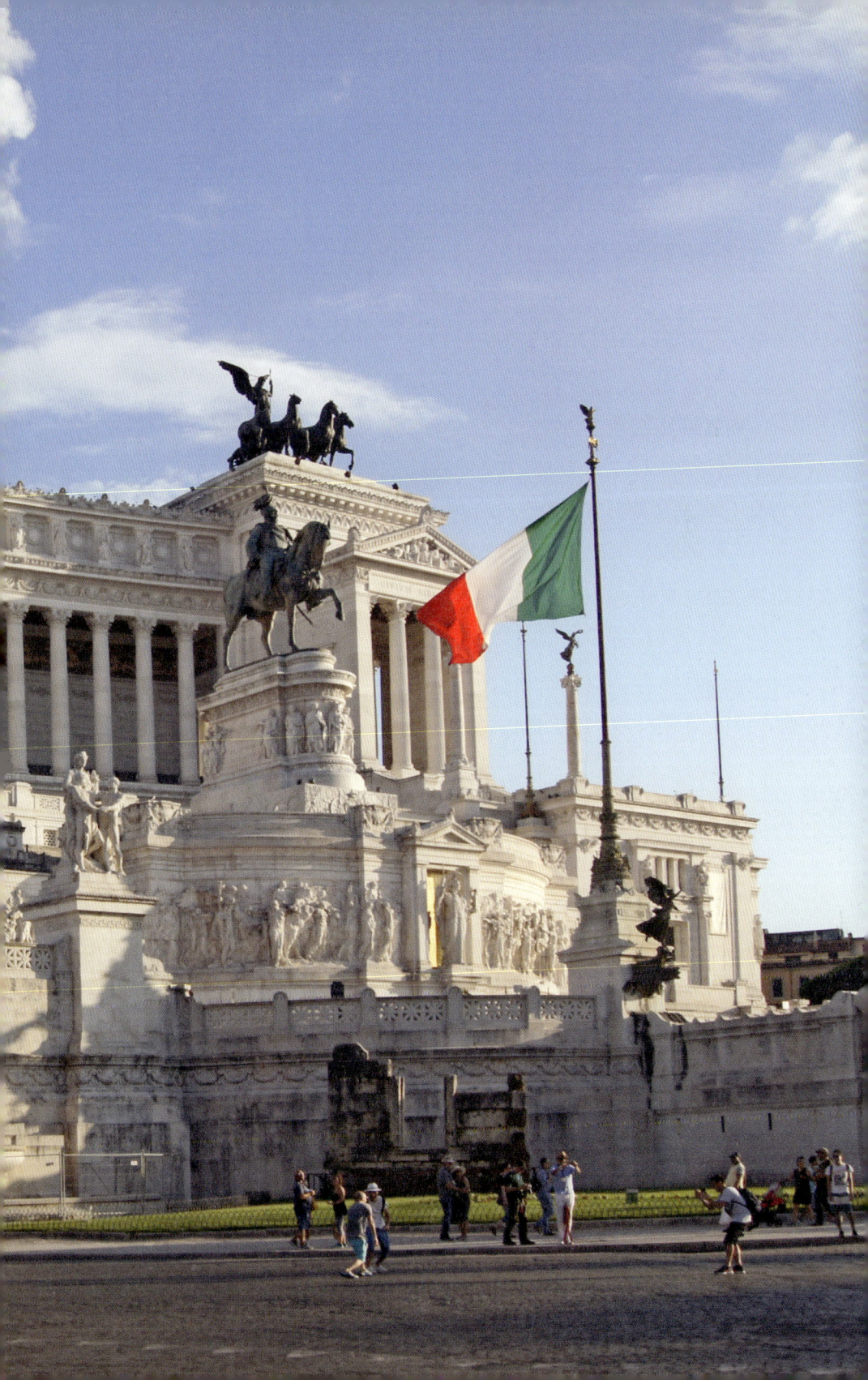

빗토리오 에마누엘레 2세는 1861년에 통일된 이탈리아 왕국의 초대왕이었다. 참고로 이탈리아어 표기에서 겹친 자음은 모두 또박또박 발음하기 때문에 'Vittorio'는 '비토리오'가 아니라 '빗토리오'이다. 또 한 가지 유의할 점은 이름이 두 개로 이루어져 있기 때문에 그냥 '에마누엘레 2세'라고 해서는 안 된다. 그의 성은 디 사보이아(di Savoia). 즉, 사보이아 왕가 출신이다. 그럼 그가 초대왕으로 있었던 이탈리아 왕국은 또 무엇인가?

이탈리아 왕국

먼저 고대 로마의 역사를 한번 간단히 살펴보자. '고대 로마' 하면 '로마 제국'이 가장 먼저 떠오른다. 그런데 역사의 흐름을 보면 로마 제국 시대 이전에 공화정 시대가 있었고 그 이전에는 왕정 시대가 있었다. 따라서 고대 로마의 역사는 다음과 같이 세 시대로 정리해 볼 수 있겠다.

- 왕정 시대: 기원전 753~기원전 509년
- 공화정 시대: 기원전 509~기원전 27년
- 제정 시대(로마 제국 시대): 기원전 27~기원후 476년

로마는 늑대 젖을 먹고 자랐다고 하는 로물루스(Romulus)에 의해 기원전 753년에 팔라티노 언덕 위에 건국된 다음, 대략 250년간 일곱 왕이 다스리던 왕정 시대를 거치면서 영토를 확장해 나갔다. 하지만 제7대 왕이 폭정으로 추방되면서 기원전 509년에 임기 일 년의 선출직 집정관 두 명이 서로 견제하며 통치하는 공화정으로 바뀌었다. 공화정 시대를 거치면서 로마는 이탈리아 반도를 모두 흡수했고, 그 다음에는 바다로 눈을 돌려 카르타고(Carthago)를 꺾은 후 지중해를 내해로 하는 거대한 나라를 건설했다. 하지만 승리의 저주인 듯 로마는 피비린내 나는 내전에 휩싸였다. 혼란

한 정세를 평정하고 로마의 제1인자로 등장한 인물이 율리우스 카이사르(Iulius Caesar; Julius Caesar, 기원전 100~기원전 44년)이다. 그가 권력을 독점하면서부터 공화정의 의미는 퇴색하게 된다. 기원전 44년에 카이사르가 암살당한 후 로마는 다시 혼란에 빠졌으나, 그의 후계자 옥타비아누스(Octavianus, 재위 기원전 27~기원후 14년)가 사태를 평정하며 로마 세계의 최고 실력자로 떠올랐다. 옥타비아누스가 기원전 27년에 원로원으로부터 '아우구스투스(Augustus, 존엄한 자)'라는 칭호를 받음으로써 제정 시대, 즉 로마 제국 시대가 시작되었다. 발전하던 로마 제국은 5현제(賢帝) 시대(기원후 98~180년)에 최고의 번영을 구가했지만 그 후부터 국운이 기울어져 갔다. 마침내 4세기 후반에는 서로마 제국과 동로마 제국으로 분리되어 각자의 길을 걸어갔으며, 서로마 제국은 476년에 역사의 무대에서 물러나고 말았다.

이후 이탈리아는 오랜 기간 동안 크고 작은 나라로 갈라져 여러 외세의 지배를 받았다. 그러다가 19세기에 들어 이탈리아 사람들은 통일의 중요성을 느끼기 시작했다. 당시 토리노(Torino)를 수도로 하는 사보이아(영어식 표기는 사보이Savoy) 왕가의 사르데냐 왕국(또는 피에몬테 왕국)은 이탈리아 반도 안에서 외세의 간섭을 받지 않는 입헌군주제 왕국이었다. 본격적인 이탈리아 통일 운동은 바로 사르데냐 왕국의 왕 빗토리오 에마누엘레 2세를 구심점으로 전개되었다.

그리하여 이탈리아 사람들은 길고 험난한 과정을 거치며 외세를 몰아내고, 1861년에 '이탈리아 왕국'이라는 국명으로 이탈리아 북동부 지방과 교황령을 제외한 채 일단 제1차 통일을 이룩했다. 이때 통일 운동의 중심지였던 토리노가 이탈리아 왕국의 첫 번째 수도가 되었으며, 1865년에는 피렌체(Firenze)가 임시 수도가 되었다. 그 후 1870년 9월에는 끝까지 버티던 교황령의 수도 로마(Roma)가 이탈리아 왕국에 합병되었고, 1871년에는 로마가 마침내 이탈리아 왕국의 수도가 되었다. 옛날에는 로마가 이탈리아를

흡수했지만 로마 제국이 멸망한지 약 1,400년이 흐른 다음에는 이탈리아가 로마를 흡수한 셈이다.

이탈리아에서는 '통일'이라는 뜻으로 리소르지멘토(risorgimento)라는 말을 주로 쓴다. '다시 솟아남'이라는 의미이다. 부활의 깊은 뜻을 담고 있는 표현을 쓰는 것은 찬란했던 과거의 역사를 다시 이어받겠다는 뜻으로 보인다. 빗토리오 에마누엘레 2세 기념관은 과거의 영광을 증언하는 캄피돌리오 언덕, 팔라티노 언덕, 콜로세움과 포로 로마노를 비롯한 고대 로마의 유적들을 뒤로하고 우뚝 솟아 있으니, '리소르지멘토'라는 말의 의미가 더욱 피부에 와닿는다.

초대 왕을 위한 웅대한 기념관

1878년에 빗토리오 에마누엘레 2세가 서거하자, 1880년 이탈리아 정부는 그를 기념하기 위해 지대가 높은 현재의 레푸블리카 광장 쪽에 거대한 기념관을 세우기로 결정하고 설계 공모전을 열었다. 그런데 큰 문제가 생겼다. 심사 결과 1등 당선작이 폴 네노(Paul Nénot)라는 프랑스 건축가의 작품이었던 것이다. 1등이 외국인이라는 사실 때문에 전 이탈리아가 완전히 발칵 뒤집혔다. 프랑스 건축가에게 얼마나 많은 위약금을 물어줬는지는 모르지만, 제1차 현상 설계는 없었던 일로 하고 1882년에 제2차 공모전에 들어갔다. 1차 때와는 달리 2차 공모전 때 선정된 부지는 유서 깊은 캄피돌리오 언덕 북쪽 면이었고, 공모전 참가 자격은 이탈리아 건축가로만 엄격히 제한했다.

이 공모전에서 주젭페 삭코니(Giuseppe Sacconi, 1854~1905년)라는 30살의 젊은 건축가의 계획안이 자그마치 300여 명의 경쟁자를 물리치고 1등으로 선정되었다. 그는 로마 근교 티볼리의 헤라클레스 신전과 팔레스트리나의 포르투나 신전처럼 산허리에 계단과 테라스식으로 세워진 거대한 고대 로

마의 신전에서 영감을 받아 웅장한 포룸 같은 기념관을 구상했다.

건립 초석은 1885년에 놓여졌고 공사 진행 중에는 설계가 부분적으로 여러 번 변경되었다. 건축가 삭코니는 완공을 보지 못한 채 1905년에 사망했다. 그 후에는 다른 이탈리아 건축가들에 의해 마무리 되었는데, 착공된 지 26년이 지난 1911년 6월 4일, 통일 이탈리아 왕국 성립 50주년을 기념

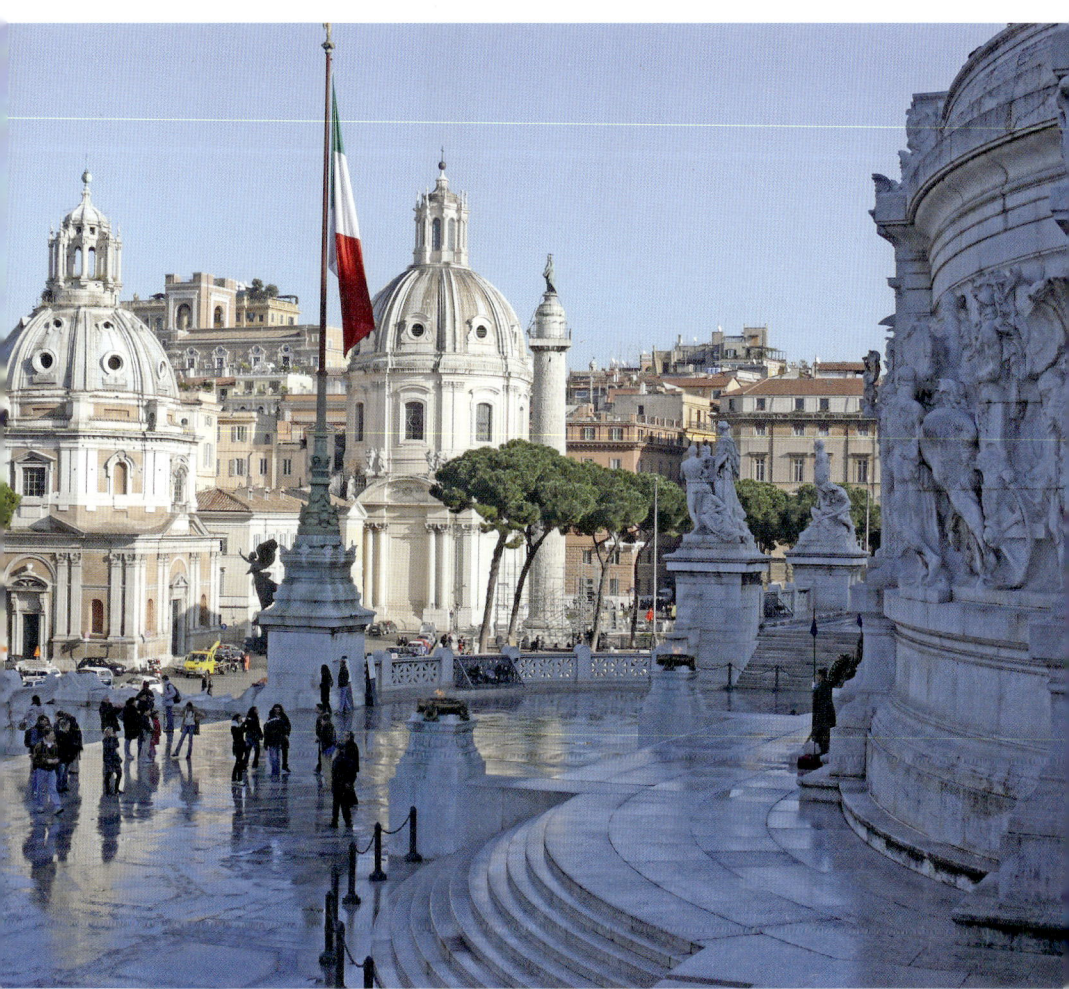

'조국의 제단' 테라스. 그 너머로 트라야누스 황제의 원기둥이 보인다.

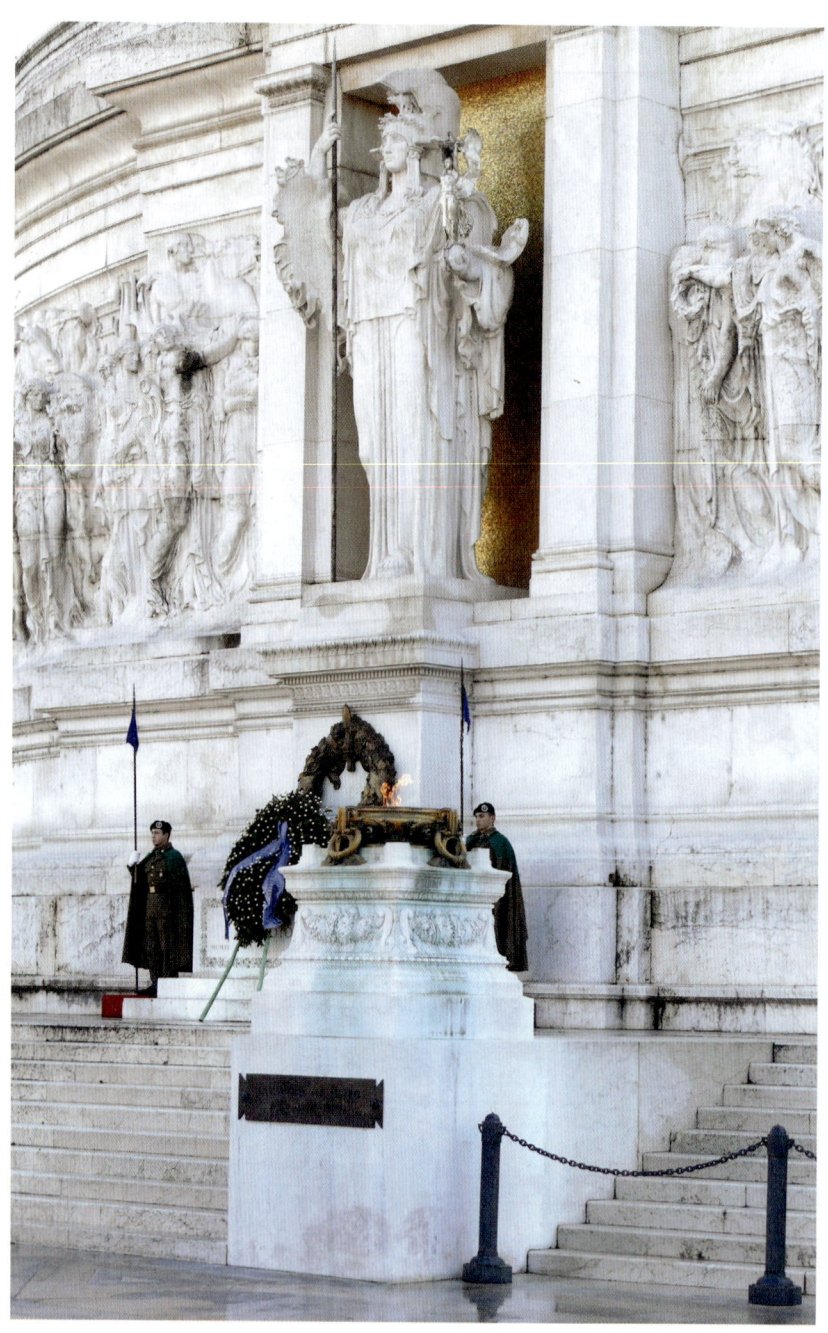

로마 여신상 아래 두 명의 보초가 무명용사 묘소와 영원히 타오르는 불을 지키고 있다.

하여 완공되었다. 앞서 말했듯이 이 기념관은 20세기 초반에 완성되었으니까 로마의 역사 지구 안에서는 완전 새 건물에 해당한다. 또 당시 이탈리아 전역에서 선발된 내로라하는 조각가들의 작품으로 온통 도배되다시피 장식되었으니 이 기념관은 19세기 말과 20세기 초 이탈리아 조각예술의 진수를 보여주는 최대의 옥외 조각 공원이라고 해도 과언이 아니다.

베네치아 광장 쪽으로 펼쳐진 넓은 계단을 타고 올라가면 로마 여신상이 지켜보는 조국의 제단(Altare della Patria)에 다다르게 된다. 이 제단은 원래 설계도에는 없었지만 제1차 세계대전 참전 용사들의 제의로 1921년에 추가되었다. 이곳에는 제1차 세계대전 중에 전사한 무명용사가 묻혀 있고, 두 명의 보초가 '영원히 타오르는 불'을 지키고 있다. 그러니까 이 기념관은 이탈리아의 근대사를 증언해 주는 신성한 건축물이다. 기념관 역내에 들어왔을 때는 이곳의 신성함을 지켜줘야 한다. 가령 담배를 피운다든가, 음식물을 먹는다든가, 계단에 걸터앉는다든가 하는 일은 엄격히 금지되어 있다. 참고로 '조국의 제단'은 기념관 전체를 지칭하기도 한다.

빗토리오 에마누엘레 2세의 거대한 청동 기마상 배 안에서 뒤풀이하는 모습.

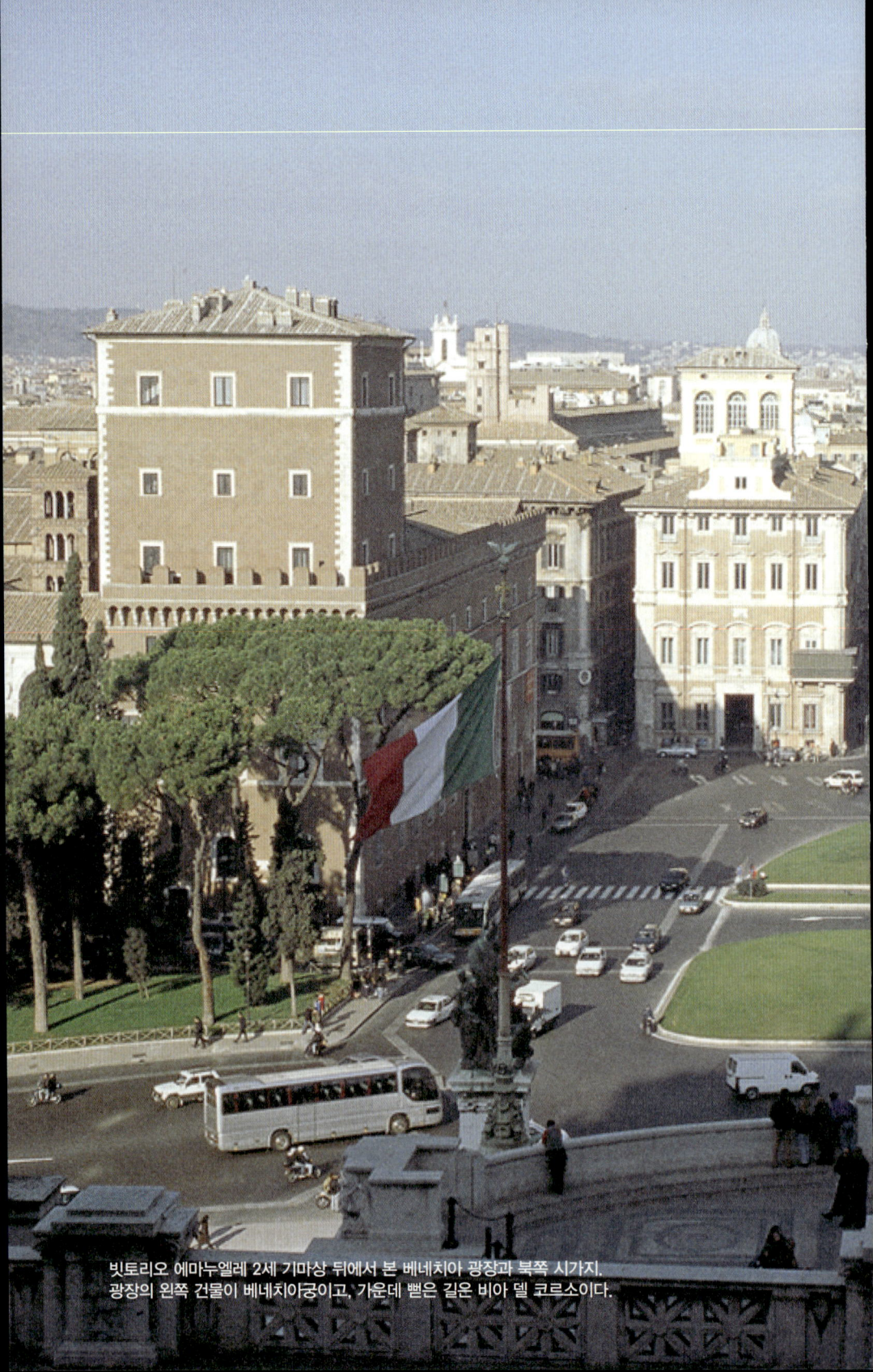

빗토리오 에마누엘레 2세 기마상 뒤에서 본 베네치아 광장과 북쪽 시가지. 광장의 왼쪽 건물이 베네치아궁이고, 가운데 뻗은 길은 비아 델 코르소이다.

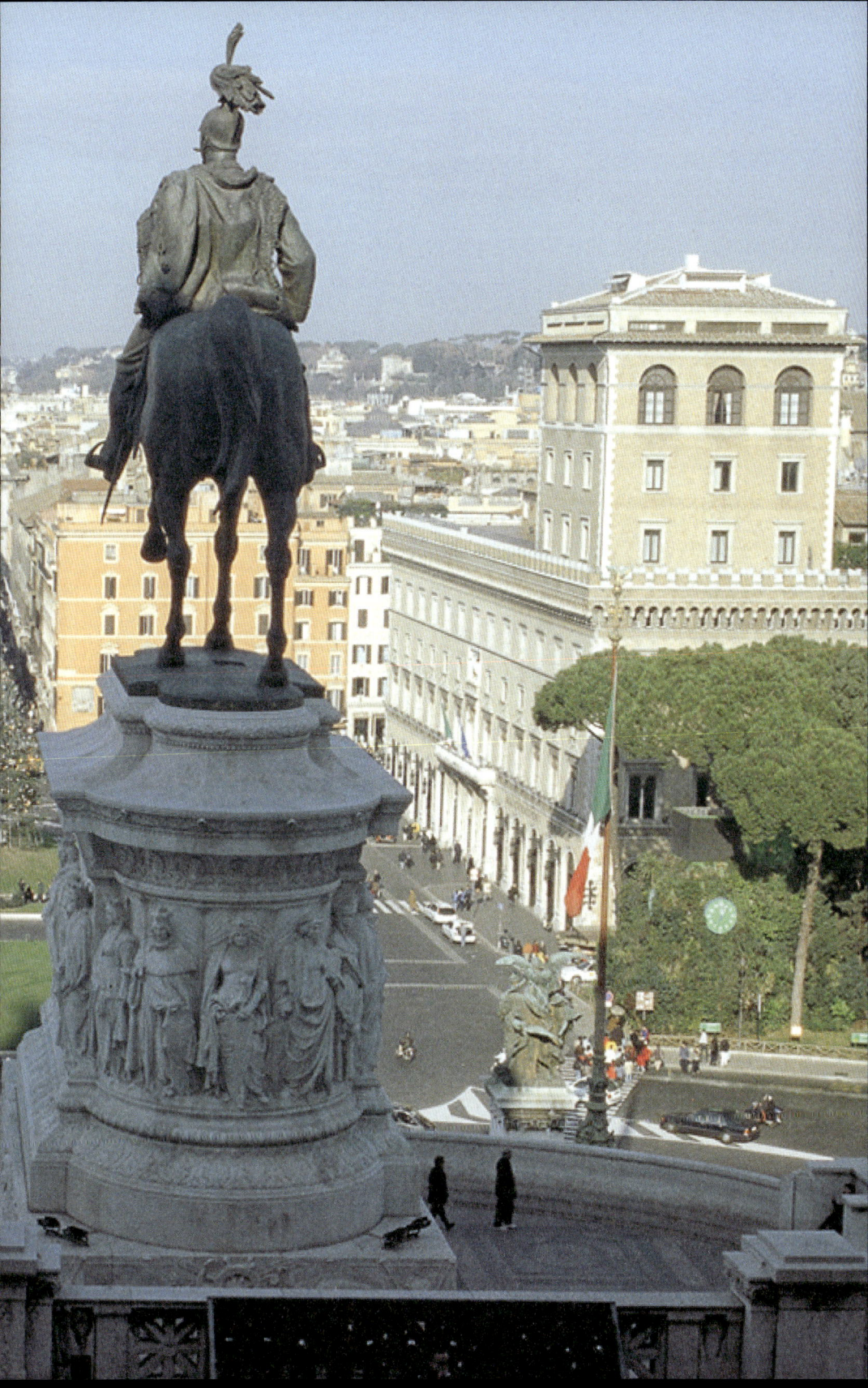

이 기념관에서는 빗토리오 에마누엘레 2세의 거대한 청동 기마상이 초점을 이룬다. 청동 말은 얼마나 큰지 관계자 및 조각가, 주물공들이 청동 말의 배 안에서 뒤풀이 행사를 했을 정도였다. 기마상 뒤 기념관 상부는 모두 20개의 기둥들이 병풍처럼 펼쳐져 있는데, 이것은 이탈리아를 구성하는 20개의 주(州)를 의미한다. 그 위 정상부 양쪽에는 개선마차를 탄 승리의 여신 빅토리아가 로마의 하늘로 높이 날아갈 듯하다.

그런데 이 기념관을 세우면서 그 앞의 베네치아 광장을 확장하기 위해 이 지역에 있던 옛 건물들을 대거 철거했다. 이때 아쉽게도 미켈란젤로가 말년에 살던 집도 헐리고 말았다. 참고로 '베네치아 광장(Piazza Venezia)'이란 이름은 15세기 건물인 베네치아궁(Palazzo Venezia)에서 기인한다. 이 건물은 한동안 교황의 관저로 사용되다가 1564년에 교황 피우스 4세가 베네치아 공화국과 우의를 다지기 위해 베네치아 공화국에 기증했다. 20세기 초반 뭇솔리니는 이곳을 정부청사, 집무실 및 관저로 사용했고 발코니에 서서 광장에 모인 군중들을 향해 연설도 했다.

대두된 철거론

그런데 로마 시민들 중에는 이 웅장하고 멋진 기념관에 대해 싸늘한 반응을 보이는 사람들이 적지 않다. 그들은 기념관을 보고 '올리벳티 타자기' 또는 '잘라 놓은 결혼 케이크' 같다고 비아냥거린다. 이탈리아의 저명한 건축 평론가 브루노 제비(Bruno Zevi, 1918~2000년)는 이탈리아 통일 후 과대망상증에 사로잡힌 집권층의 이상을 반영한 것 같으며, 독재 권력을 과시하는 듯한 인상을 준다고 꼬집었다. 사실 캄피돌리오 언덕 북쪽 면 비탈에 세워진 이 기념관은 주변의 역사적인 분위기와 도시 맥락을 무시하고 지나치게 웅장하게 세웠기 때문에 유구한 역사의 캄피돌리오 언덕이 아주 작아 보인다.

이탈리아에서는 역사성 있는 건물은 하찮은 것이라도 복구해 보존하는 것이 원칙이지만 한때 일부 건축 평론가들과 지식인들 사이에서 기념관의 철거론이 대두되기도 했다. 그렇지만 빗토리오 에마누엘레 2세 기념관이 이탈리아 통일의 역사를 생생하게 증언해 준다는 사실을 부정하는 사람은 없다. 그뿐만이 아니다. 이 기념관이 사진을 찍을 때 아주 멋진 배경이 되어 준다는 사실을 부정하는 사람도 없다.

이탈리아 왕국은 제2차 세계대전이 끝난 후 1946년 6월 2일에 국민투표를 통해 이탈리아 공화국으로 바뀌었고 왕은 추방되었다. 이에 매년 6월 2일 성대히 개최되는 '공화국의 날' 기념 행사 때 이탈리아 공군 곡예비행단은 연막으로 초록색·흰색·빨간색의 이탈리아 국기 트리콜로레(Tricolore, 삼색기)를 그리며 콜로세움 상공을 지나 바로 이 기념관 위를 통과하며 축하 비행을 한다.

Campidoglio

캄피돌리오 언덕
미켈란젤로가 디자인한 '세계의 머리'

워싱턴 시가지가 내려다보이는 언덕 위에서 세계를 호령하고 있는 미국의 의사당. 이것을 캐피틀(The Capitol)이라고 하고 의사당이 세워진 언덕을 캐피틀 힐(Capitol Hill)이라고 한다. 그런데 이 말은 따지고 보면 로마에서 유래한다. 그럼 로마의 어디에서 유래된 것일까? 다름 아닌 캄피돌리오 언덕이다. 이 언덕은 로마의 일곱 언덕 중에서 가장 낮고 작지만, 로마 건국 초기에 테베레강과 내륙을 연결하는 지점에 위치하고 있었던 데다가 경사가 가파르기 때문에 천연의 요새로도 적당했다. 이 언덕의 이름이 된 캄피돌리오(Campidoglio)는 이탈리아어식 이름이다. 원래 라틴어 이름은 카피톨리움(Capitolium)인데 영어권에서는 어미를 모두 떼어내고 'Capitol'이라고 표기한다. '수도'를 뜻하는 'Capital(캐피틀)'과 혼동하지 않도록 주의하자! 그렇다면 '카피톨리움'이란 이름은 어디에서 유래된 것일까?

캄피돌리오 광장으로 오르는 계단.
계단 입구의 스핑크스는 이집트가 로마 제국의 속주였음을 암시한다.

카푸트 문디, 세계의 머리

옛날 옛적 왕정 시대의 이야기이다. 왕정 시대의 왕은 모두 일곱 명인데, 초대왕 로물루스부터 4대 왕까지는 라틴계와 사비니계였고 5대부터 7대 왕까지는 에트루리아계였다. 당시 에트루리아는 오늘날의 토스카나 지방과 그 주변에 위치한 고도의 '선진국'이었다.

기원전 575년경 5대 왕이 통치하던 시대의 일이다. 왕은 달동네 같던 로마의 모습을 완전히 바꿔 놓고 싶었다. 이에 캄피돌리오 언덕 위에 로마의 최고신 유피테르에게 바치는 거대한 신전을 건립하기로 하고, 기초 공사를 위해 땅을 파도록 했다. 그런데 땅속에서 사람의 두개골이 나왔다. 보통 불길한 징조가 아니다. 하지만 아무리 불길한 징조라고 할지라도 이를 받아들이는 사람의 마음가짐에 따라 길조가 될 수도 있다. 신관들은 로마가 앞으로 '카푸트 문디(Caput Mundi)', 즉 '세계의(mundi) 머리(caput)'가 될 징조라고 거창하게 풀이했다.

캄피돌리오 박물관 안에 보존된 유피테르 신전 유적.

그러면 두개골은 누구의 것인가? 어차피 제대로 알지 못할 거 이왕이면 유명한 인물을 내세우는 게 상책이다. 그래서 까마득한 전설에 등장하는 에트루리아의 영웅 아울루스(Aulus)의 머리라고 했다. '머리'는 카푸트(Caput)이고 '아울루스'의 소유격은 아울리(Auli)이다. 따라서 '아울루스의 머리'는 '카푸트 아울리(Caput Auli)'가 되는데 발음을 단순화하면 '카푸트 올리(Caput Oli)'가 된다.

카피톨리움(Capitolium)은 '카푸트 올리'에다가 장소를 나타내는 접미사 움(-um)이 붙어 변형된 말이다. 형용사형은 카피톨리누스(Capitolinus)이고, 이탈리아식 표기는 카피톨리노(Capitolino)이다. 영어권에서는 이 언덕을 'Capitoline Hill'이라고 한다.

가장 신성한 언덕

카피톨리움, 즉 캄피돌리오 언덕은 기원전 509년에 거대한 유피테르 신전이 완공된 이래로 로마 군단 개선 행사의 대미를 장식하는 장소가 되었으며, 세월이 흐르면서 다른 신전들도 집중적으로 세워져 로마에서 가장 신성한 언덕이 되었다. 또 기원전 1세기 후반에는 국가 문서 보관청 타불라리움(Tabularium)도 세워지면서 이 언덕의 중요성은 더욱 부각되었다.

한편 캄피돌리오 언덕 위의 신전들 중에 기원전 4세기 중반쯤 언덕 북쪽 봉우리에 세워진 유노 모네타 신전은 '머니(money)'의 기원이 된 곳이기도 하다. 유피테르가 신들 중에서 왕이라면, 유노는 여왕이다. 로마 사람들은 6월을 유노 여신에게 바쳐 유니우스(Iunius; Junius)라고 했는데 이것이 영어의 June이다. 유노 여신은 결혼에 대해 충고를 해 주고, 나라의 재앙을 알려준다고 해서 '충고해 주는 자' 또는 '경고하는 자'라는 뜻의 모네타(Moneta)라는 별칭이 붙여져 '유노 모네타(Juno Moneta)'라고도 불렸다. 기원전 3세기 후반에 유노 모네타 신전 바로 근처에 화폐를 만들던 곳, 요즘말

로 하면 '국립 조폐국'이 들어섰고 그 후 이곳에서 주조하던 동전을 모네타(moneta)라고 부르게 되었다. 이탈리아어로도 모네타는 '동전', '화폐'라는 뜻이다. 옛날 프랑스 사람들은 이 단어를 좀 일그러뜨려서 'moneie'라고 표기했는데, 이것이 영국으로 건너가 'money'가 되었다. 현대 프랑스어 표기는 'monnaie'이다.

어쨌든 언덕의 이름을 잘 지은 덕분인지는 모르지만 로마는 오랜 세월 동안 카푸트 문디, 즉 '세계의 머리' 역할을 했다. 그러고 보면 이 언덕의 이름을 가져간 미국 건국 초기의 위정자들은 대제국을 건설했던 로마인들의 역사에 꿰맞추면서 미국의 미래를 아주 거창하게 내다보았던 모양이다.

그런데 로마의 자존심이라고 할 수 있던 이 언덕은 로마 제국이 멸망한 후 신전들과 타불라리움이 폐허로 변하고 만다. 중세에는 염소의 먹이를 먹이는 곳으로 전락하면서 '카피톨리움'이라는 유서 깊은 이름 대신에 '염소의 언덕'이라는 뜻의 '몬테 카프리노(Monte Caprino)'라고 불릴 정도였다. 그러다가 16세기부터 상황이 바뀌기 시작했다. 당시 테베레강 건너편에 웅대한 베드로 대성당이 세워지고 있었는데, 대성당 건축에 온통 신경을 쏟고 있던 파르네제 가문 출신의 교황 파울루스 3세(재위 1534~1549년)가 캄피돌리오 언덕에도 눈을 돌렸던 것이다.

당시 언덕 위에는 로마 원로원 건물 팔랏쪼 세나토리오(Palazzo Senatorio)와 법원 건물 팔랏쪼 데이 콘세르바토리(Palazzo dei Conservatori)가 세워져 있었다. 원로원 건물은 타불라리움의 폐허 위에, 법원 건물은 유피테르 신전 폐허 위에 세워진 것이었다. 교황은 한때 '카푸트 문디'를 상징하던 이 언덕을 완전히 새롭게 단장해 교황의 권위를 강화하고 싶었다. 마침내 1536년에 교황은 미켈란젤로(Michelangelo, 1475~1564년)를 불렀다.

미켈란젤로는 언덕 위에 매력적인 광장을 조성하면서 언덕으로 오르는 우아한 계단을 통해 캄피돌리오 언덕을 도시 맥락과 핏줄을 이어주듯 자

연스럽게 연결했다. 또 고대 로마의 조각상들을 시각적으로 중요한 지점에 배치해서 이 언덕이 지닌 역사성을 강조했다. 그렇게 캄피돌리오 언덕은 르네상스의 거장에 의해 완전히 새로운 모습으로 다시 탄생하게 되었다.

코르도나타 계단과 디오스쿠리 석상

오늘날 캄피돌리오 언덕으로 진입하려면 빗토리오 에마누엘레 2세 기념관 오른쪽으로 돌아 오르게 된다. 언덕 입구에는 계단이 두 개가 있다. 왼쪽의 가파른 계단은 산타 마리아 인 아라첼리 성당(Santa Maria in Aracoeli)으로

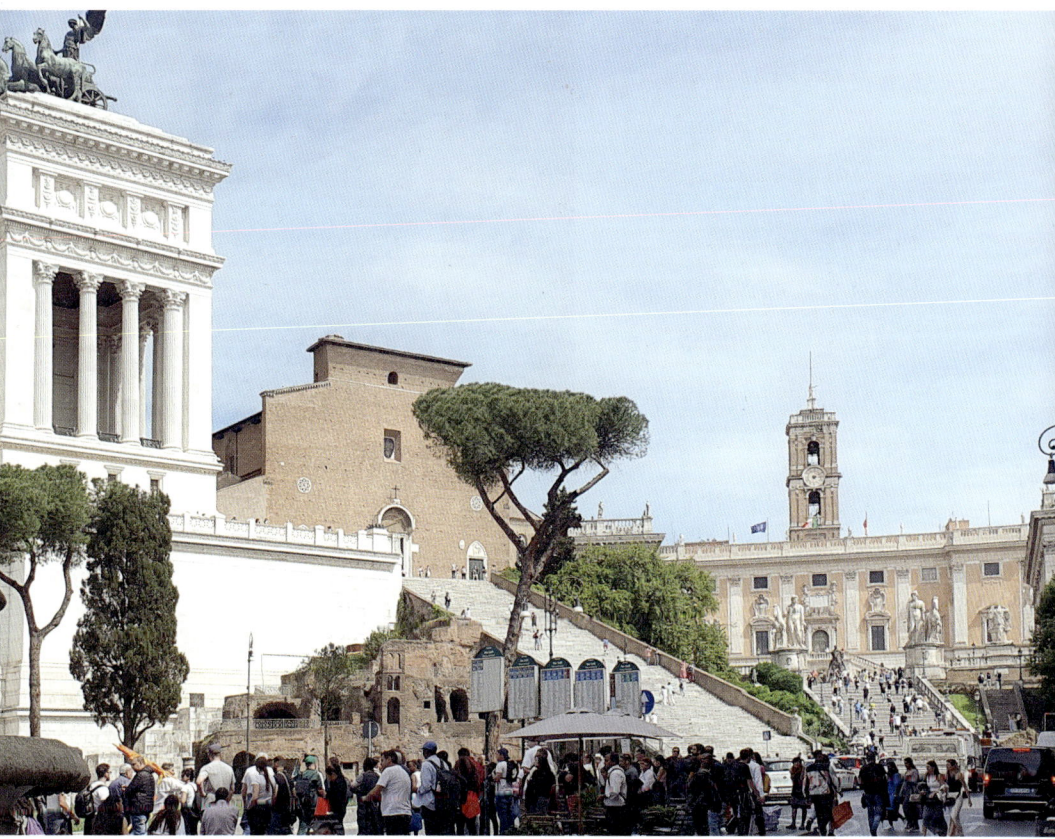

빗토리오 에마누엘레 2세 기념관 뒤로 산타 마리아 인 아라첼리 성당과 캄피돌리오 광장으로 오르는 계단이 보인다.

연결된다. 아라첼리(Aracoeli, '아라코엘리'라고 발음하지 않는다)는 '하늘의(coeli) 제단(ara)'이란 뜻으로, 전설에 의하면 구세주가 탄생할 것이라는 티볼리 무녀의 예언을 들은 아우구스투스가 이곳에 제단을 세웠다고 한다. 이 성당은 중세에 유노 모네타 신전 터 위에 세워졌다.

오른쪽의 코르도나타(Cordonata)라고 불리는 계단은 캄피돌리오 광장으로 진입하는 계단이다. 램프와 계단이 합성된 형태라서 경사가 매우 완만해 언덕을 오르는 것이 그리 힘들지 않게 느껴진다. 미켈란젤로는 말을 타고도 언덕 위로 쉽게 오를 수 있도록 설계했던 것이다.

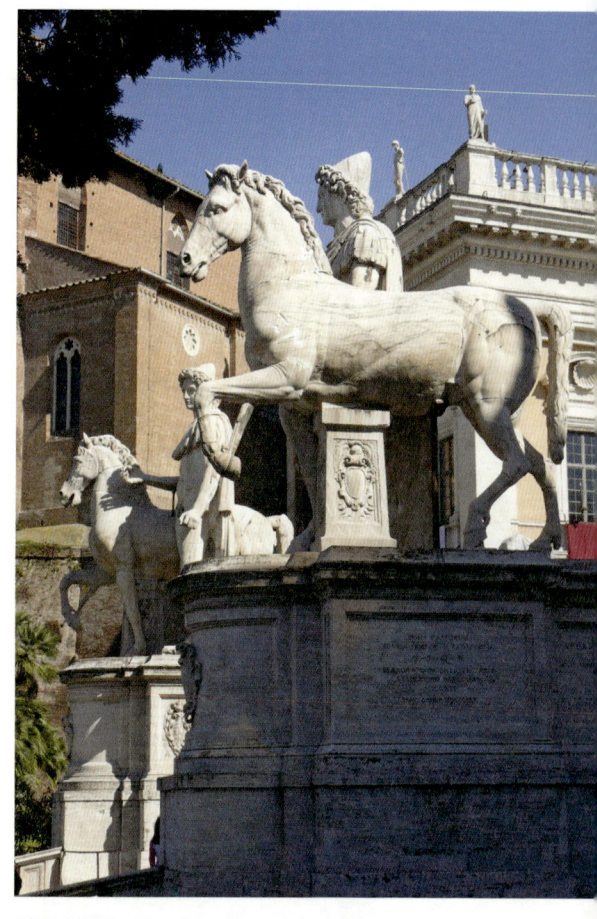

쌍둥이 형제 디오스쿠리 석상. 뒤에 보이는 벽돌 건축물이 산타 마리아 인 아라첼리 성당이다.

계단 끝 광장 입구 양쪽에는 마치 캄피돌리오 언덕을 지키는 보초인양 젊은 쌍둥이 형제의 거대한 석상이 좌우에 우뚝 서 있는데, 둘 다 말에서 내려선 자세이다. 석상의 뒷면이 판판한 것을 보니 고대 로마 신전의 벽면에 부착된 것을 떼어다가 이곳에 옮겨 놓은 걸로 추정된다. 이 형제는 로마의 최고신 유피테르의 쌍둥이 아들로, 이름은 카스토르와 폴룩스이다. 두

형제를 모두 지칭할 때는 디오스쿠리라고 한다. 디오스쿠리는 인간에게 매우 친근해서 인간이 위기에 처할 때마다 불현듯 나타나 구원해 주는 역할을 했다.

이들 쌍둥이 형제와 관련된 이야기는 로마 공화정 시대 초기로 거슬러 올라간다. 강력한 왕이 통치하던 왕정 시대의 로마는 주변에 살던 부족들을 누르면서 영토를 무섭게 확장했지만 왕정이 무너지고 공화정이 시작되자 국력이 예전 같지 않았다. 공화정이 시작된 지 10년쯤 되었을 때인 기원전 496년, 로마 주변에 살던 부족들이 이때다 하고 뭉쳐서 자신들을 괴롭히던 로마를 완전히 분쇄하기 위해 싸움을 걸어왔다.

그리하여 로마 외곽 레길루스 호수에서 접전이 벌어졌다. 한때 승승장구하던 로마군은 이번에는 적을 제압하지 못하고 오히려 뒤로 밀리면서 힘겹게 싸우고 있었다. 그때였다. 백마를 탄 쌍둥이 형제가 눈부신 빛을 발하면서 불현듯 나타나더니 번쩍거리는 창을 휘두르면서 적진으로 뛰어들었다. 적진은 순식간에 온통 아수라장이 되고 말았다.

전투가 끝나자마자 팔라티노 언덕 아래에서 신비로운 모습을 한 쌍둥이 청년들이 말에게 물을 먹이는 모습이 목격되었다. 사람들은 그들에게 다가가 혹시 전투 소식을 아느냐고 물었다. 그러자 그들은 로마군이 승리했다는 말만 남기고는 연기처럼 홀연히 사라져버렸다. 사람들은 도대체 이들이 누구인지 궁금했다. 그냥 봐서는 사람 같기도 하고 아닌 것 같기도 한 이들이 로마의 최고신 유피테르의 쌍둥이 아들 디오스쿠리일 것이라는 데에 사람들의 의견이 모아졌다.

쌍둥이 형제의 환상이 나타난 날, 독재관 알비누스는 이들에게 신전을 지어 바칠 것을 맹세했다. 그 후 15년이 지난 기원전 484년, 포로 로마노 안에 디오스쿠리 신전이 세워졌다. 캄피돌리오 언덕의 이 '보초'들은 바로 로마군을 승리로 이끈 디오스쿠리의 석상이다.

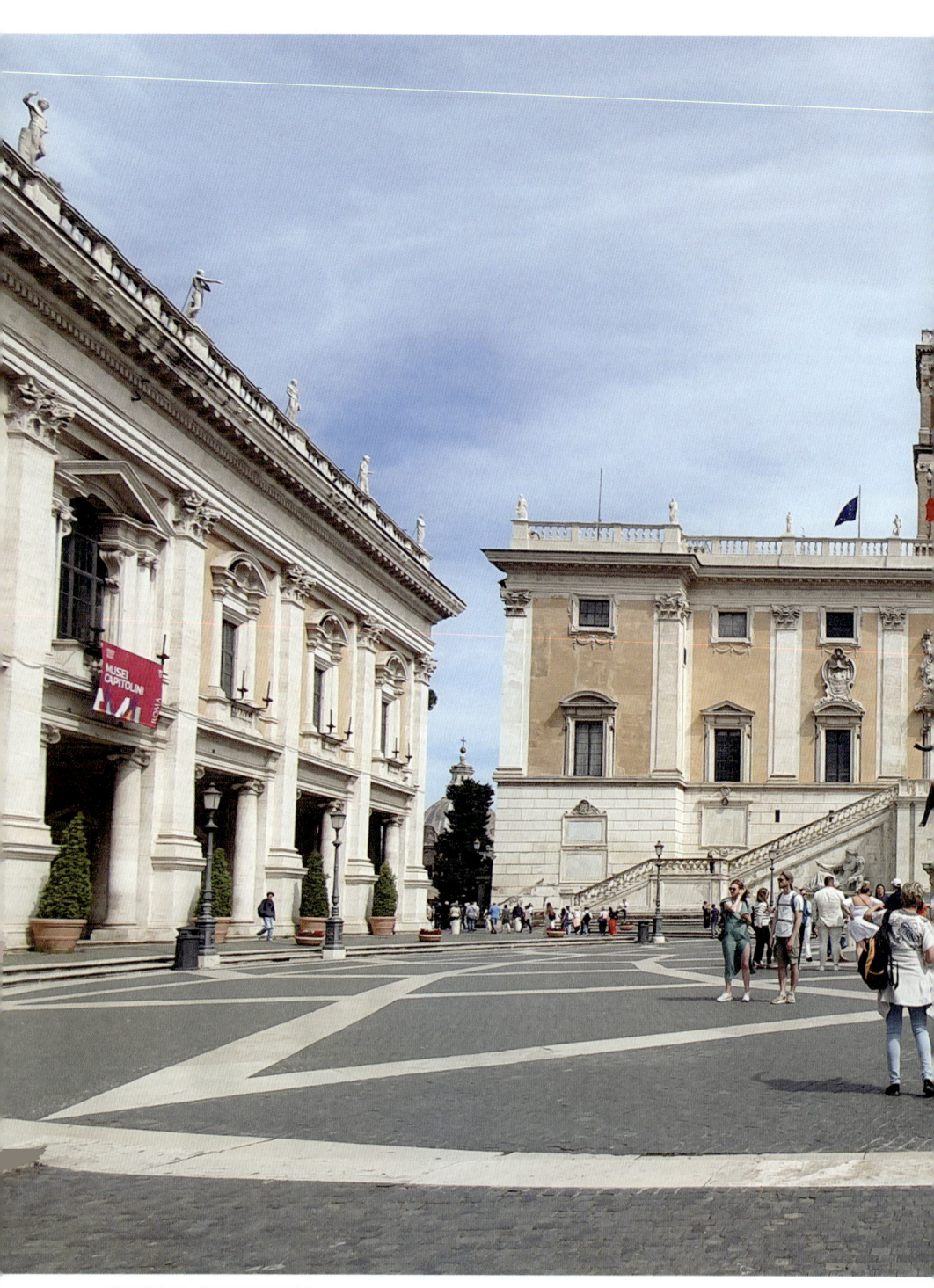
입구에서 본 캄피돌리오 광장.

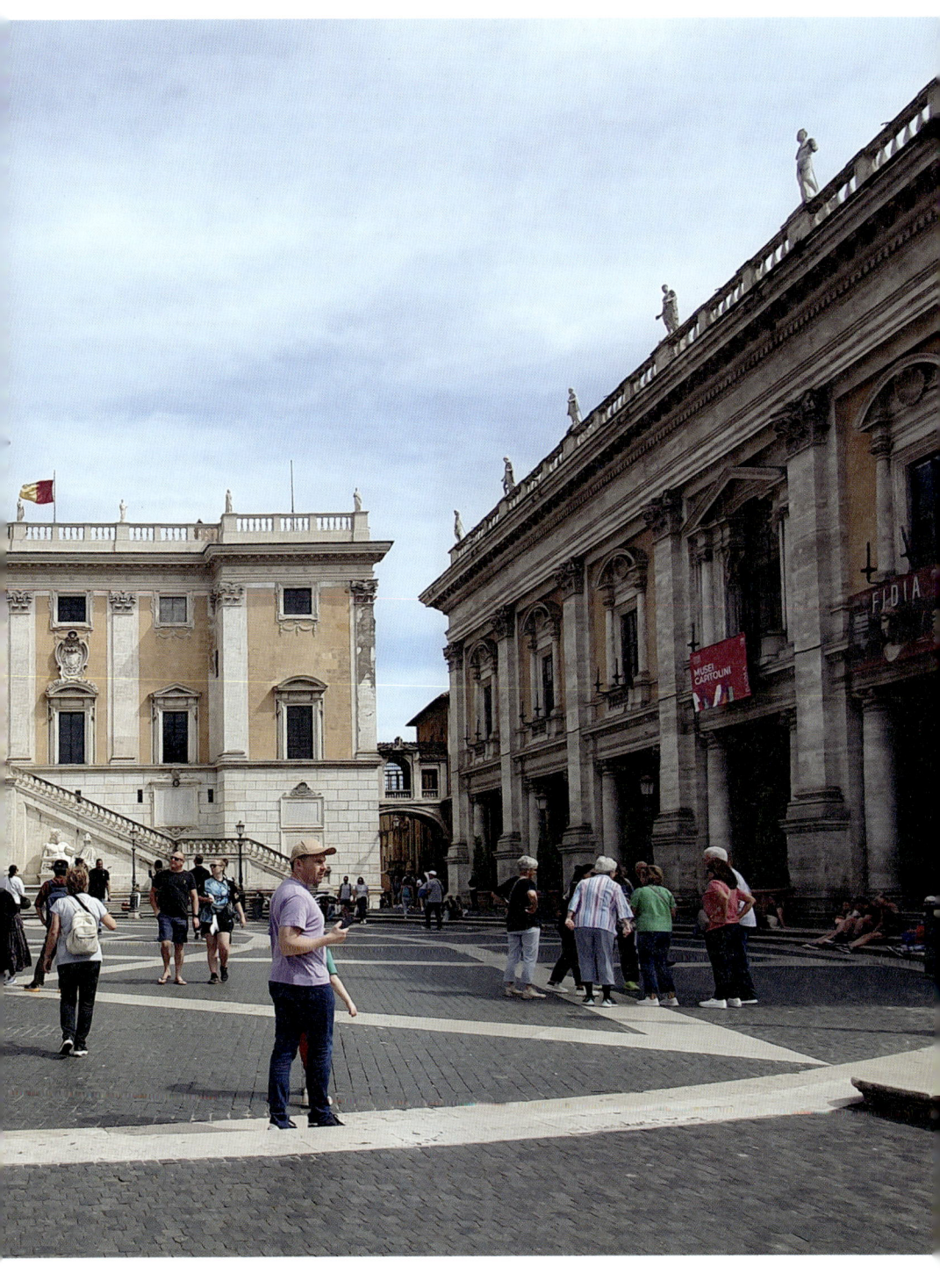

마르쿠스 아우렐리우스 기마상

미켈란젤로는 기존의 관청 건물 팔랏쪼 세나토리오와 콘세르바토리의 정면부를 완전히 새롭게 리모델링하면서 왼쪽에 '새로운 건물'이란 뜻의 팔랏쪼 누오보(Palazzo Nuovo)를 첨가했다. 그리하여 캄피돌리오 광장은 완벽한 균형을 이루는 세 개의 건물들로 둘러싸인 공간으로 탄생했다. 팔랏쪼 세나토리오를 중심으로 완전한 좌우대칭이 되었고 대칭축의 연장선에 코르도나타 계단이 놓였다.

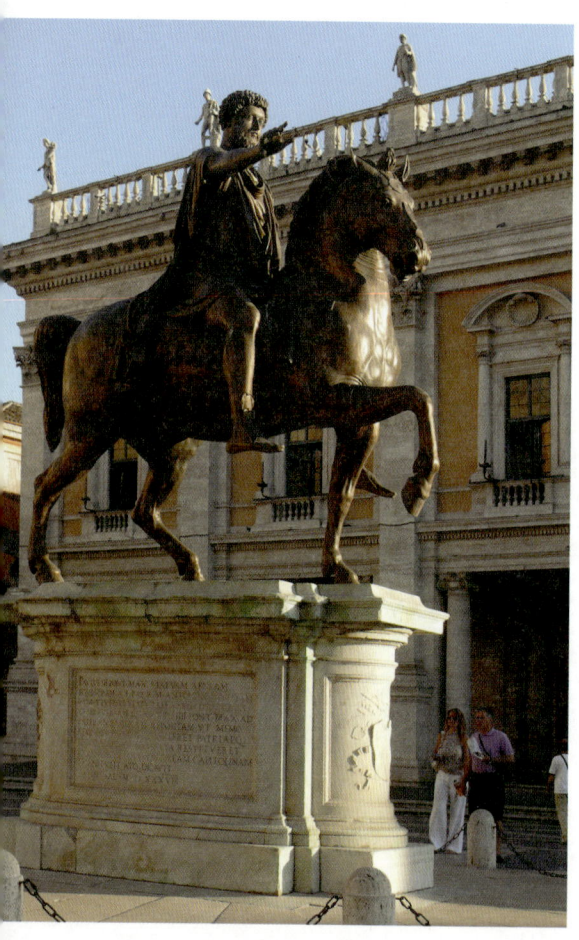

마르쿠스 아우렐리우스 기마상.

참고로 가운데 건물 팔랏쪼 세나토리오는 현재 로마 시청, 좌우의 건물은 캄피돌리오 박물관(Musei Capitolini)으로 사용되고 있다. 이 박물관은 일반인들에게 개방된 세계 최초의 박물관이다.

미켈란젤로는 대칭축을 강조하기 위해 광장 한가운데 로마 제국 시대의 기마상을 세웠다. 기마상의 주인공은 오른손을 들어 마치 세상을 평정하는 듯한 자세를 취하고 있다. 누구길래 이 신성한 언덕의 중심을 차지하고 있는 것일까?

기마상 받침대는 포로 로마노 안 디오스쿠리 신전에

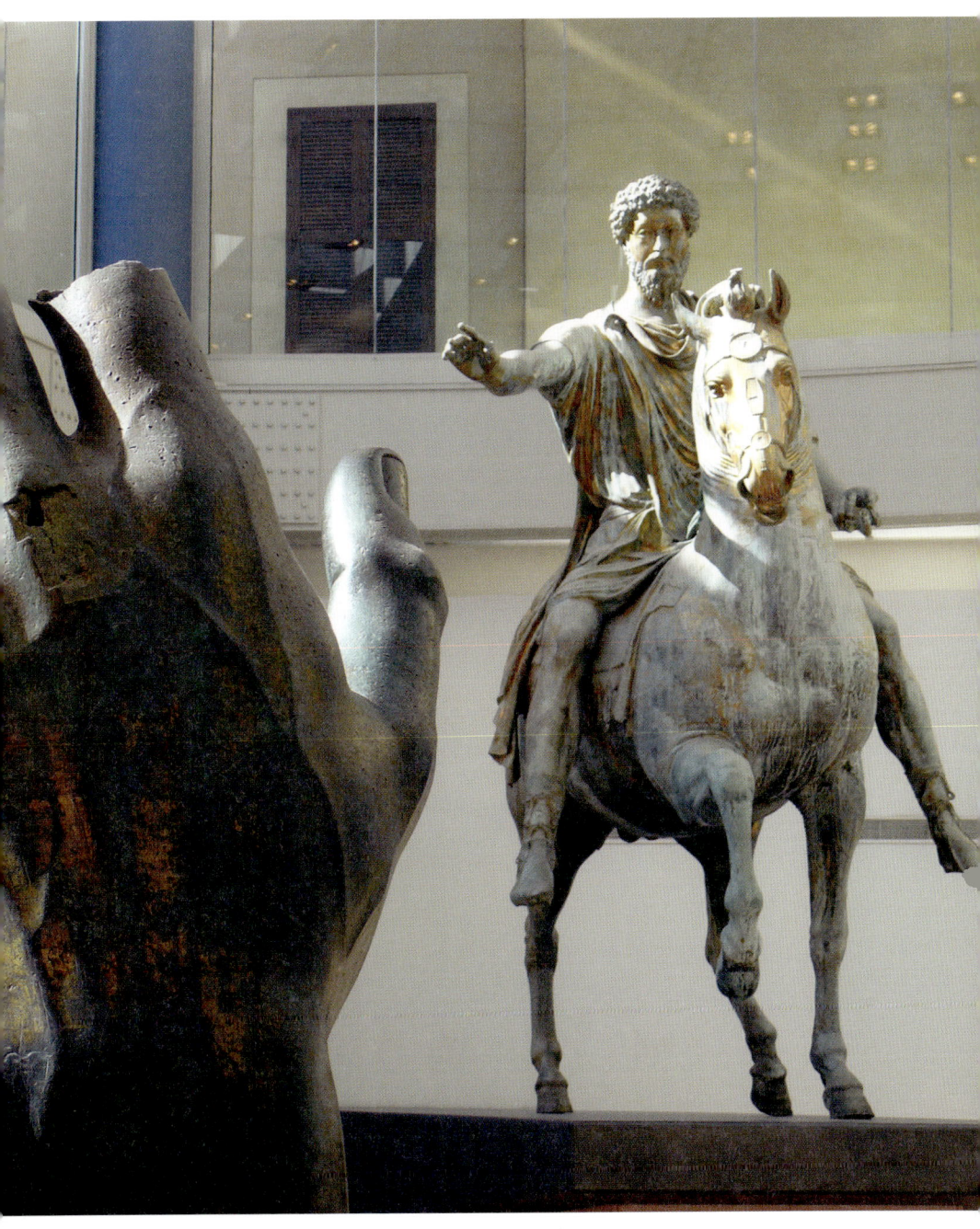

캄피돌리오 박물관 안에 보존되어 있는 마르쿠스 아우렐리우스 기마상 원본.

서 뜯어온 돌로, 미켈란젤로가 제작했다. 받침대 왼쪽 면에 기록된 라틴어 문장을 읽어 보면 '하드리아누스의 아들이며, 트라야누스의 손자이며' 등으로 이어지다가 세 번째 줄 한가운데에 'M. AVRELIVS'라는 글자가 등장한다. 옛날에는 U가 없었기 때문에 모두 V이다. 그러니까 기마상의 장본인은 마르쿠스 아우렐리우스(Marcus Aurelius, 재위 161~180년) 황제이다.

그는 로마 제국 최고의 번영을 구가하던 5현제 시대(기원후 98~180년)의 마지막 황제로, 무엇보다도 스토아 학파 철학자로서 후세에 잘 알려져 있다. 그가 전장에서 틈틈이 그리스어로 쓴 『명상록』은 오늘날까지 전해져 내려오는데, 당시 로마 사회 최고의 도덕적 가치 기준을 기록한 사료로서의 중요성은 이루 말할 수 없다. 그래서인지 그의 얼굴은 고대 그리스 철학자들처럼 수염으로 잔뜩 덮여 있다.

그런데 로마 제국의 청동상임에도 어쩜 이렇게 흠집 하나 없이 세월의 때가 거의 묻지 않았을까? 그야 복제본이기 때문이다. 원본은 1980년대 초반까지만 해도 이곳에 서 있었지만 대기 오염에 의한 부식을 막기 위해 캄피돌리오 박물관 안에 보존되어 있다. 밖에 세워져 있는 원본을 실내에 보존하고, 원본이 있던 자리에 복사본을 만들어 세워놓는 것은 이탈리아 사람들이 유물을 보존하는 방법 중 하나이다. 기마상 원본은 원래 금박이 입혀져 있었는데 오랜 세월이 흐르면서 많이 닳아 없어졌다. 옛날 로마 사람들은 금박이 모두 닳아 없어지는 날 세상이 멸망할 것이라고 믿었다고 한다.

그런데 이 기마상을 자세히 보면 뭔가 빠져 있다는 느낌이 든다. 양쪽 발이 허공에 떠 있다. 즉, 발을 받쳐주는 등자가 없다. 게다가 안장도 없다. 사실 유럽에서는 5세기에 아틸라가 이끄는 훈족의 기병들이 유럽을 온통 공포의 도가니로 몰아넣기 전까지만 하더라도 등자와 안장이 뭔지 몰랐다고 한다.

마르쿠스 아우렐리우스 황제 기마상은 오늘날까지 유일하게 남아 있는

로마 제국 황제의 기마상이다. 중세 사람들은 로마 제국 황제의 기마상들을 녹여 다른 용도로 쓰기 위해 모조리 용광로에 집어던져 넣었는데 마르쿠스 아우렐리우스 황제 기마상은 이 '대학살극'에서 유일하게 기적적으로 살아남았던 것이다. 어떻게 가능했을까?

이 기마상은 원래 로마 시가지 남쪽 라테라노 지역에 세워져 있었다. 사람들은 이를 기독교를 공인한 콘스탄티누스 황제의 기마상으로 생각하고, 캄피돌리오 언덕으로 옮겨와 신주 모시듯 소중히 다루었다. 그러고 보면 마르쿠스 아우렐리우스 황제 기마상은 순전히 착오 때문에 로마의 가장 신성한 언덕 한가운데 자리를 차지하게 된 셈이다.

그럼 마르쿠스 아우렐리우스와 기독교의 관계는 어땠는가? 기독교의 관점에서 보면 그는 아주 괘씸한 황제일 수도 있다. 그는 자기의 철학에 비해 유치하다는 이유로 기독교를 경멸하는 태도를 견지하고 있었고, 속주 갈리아(현재의 프랑스)의 수도 리옹에서 기독교 신자들이 무자비하게 학살당하는 것을 방관했으니까 말이다. 그러니 만약 중세 로마 사람들이 기마상의 장본인이 누구인지 알았더라면 이 기마상도 용광로행 운명을 면치 못했을 것이다. 어쨌든 엄청난 착오 덕분에 수많은 로마 황제의 기마상 중에서 하나라도 지금까지 보존할 수 있었으니 후세를 위해서는 천만다행인 셈이다.

미켈란젤로의 손길

캄피돌리오 광장은 보면 볼수록 단순한 광장이 아니라 하나의 뛰어난 예술 작품 같다는 생각이 든다. 광장을 이루고 있는 건축적 요소들인 광장 진입 계단, 세 건물의 형태, 건물의 외벽 기둥, 여러 가지의 높고 낮은 계단들, 광장의 바닥 포장 패턴 등은 전체적으로 통일감을 주면서 매우 조각적으로 구성되어 있다. 그리고 좀 더 자세히 관찰하면 좌우의 쌍둥이 건물, 즉 팔랏쪼 누오보와 팔랏쪼 콘세르바토리는 평행이 아니라 안쪽으로 서로 비

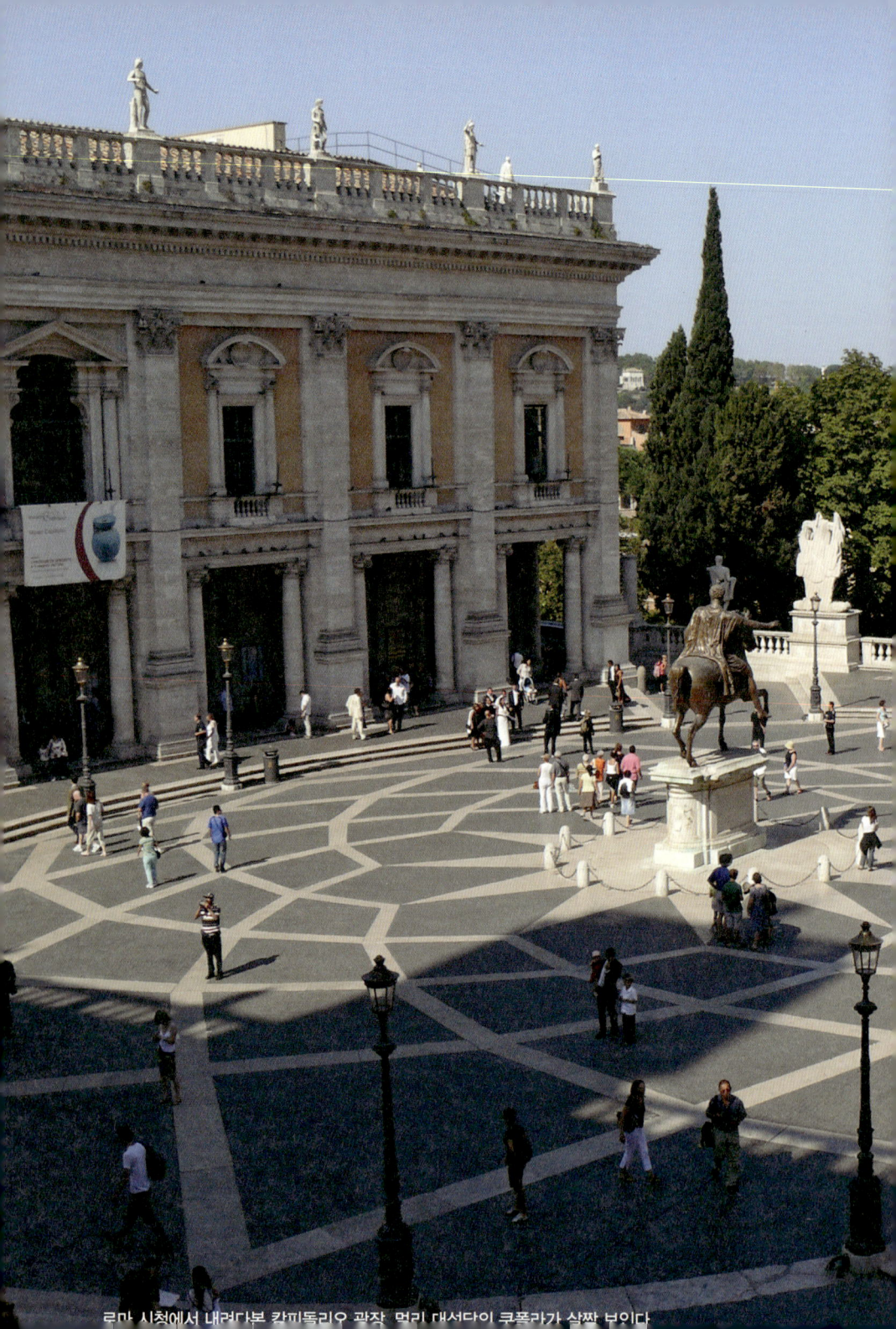

로마 시청에서 내려다본 캄피돌리오 광장. 멀리 대성당의 쿠폴라가 살짝 보인다.

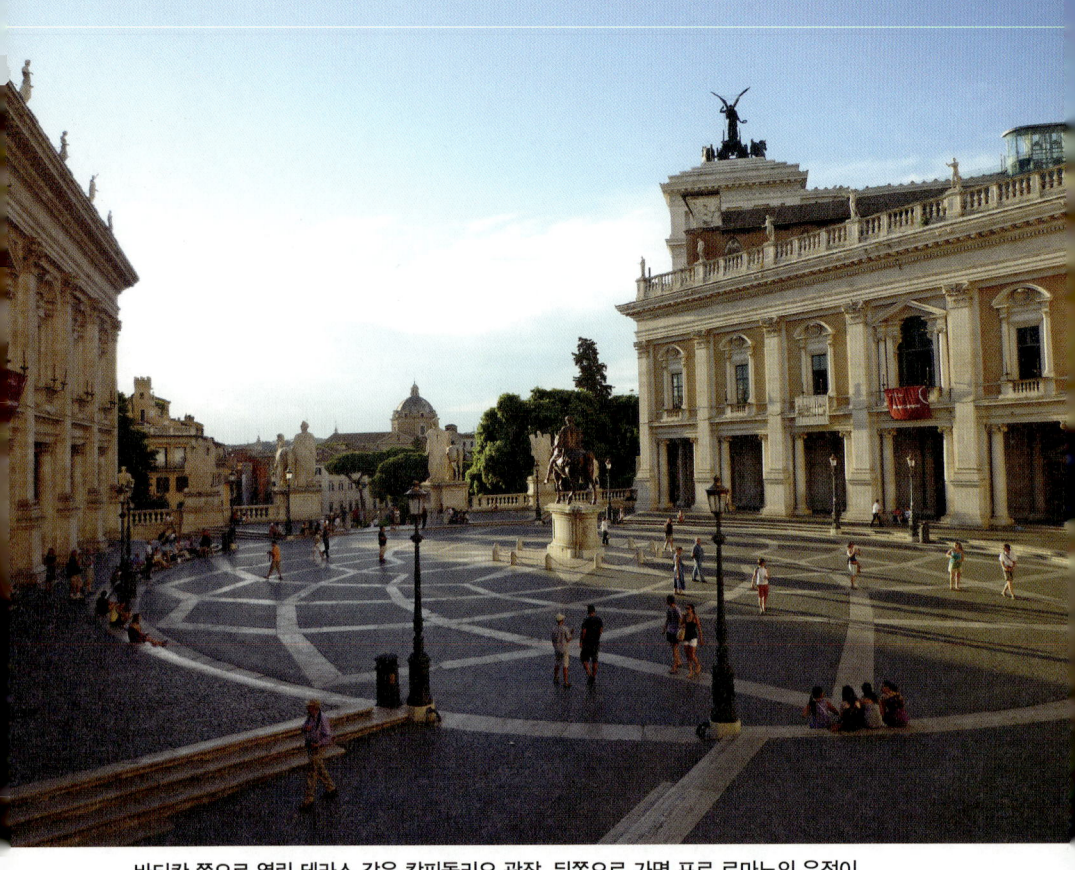

바티칸 쪽으로 열린 테라스 같은 캄피돌리오 광장. 뒤쪽으로 가면 포로 로마노의 유적이 펼쳐진다.

스듬히 벌려진 채로 배치되어 있음을 알 수 있다. 건물들이 이런 식으로 배치되어 있어서 광장은 묘한 원근 효과를 자아내면서 감싸는 듯한 느낌을 준다. 이러한 느낌은 카메라에 도저히 제대로 담을 수 없다.

 캄피돌리오 광장은 로마의 나보나 광장, 베네치아의 산 마르코 광장, 시에나의 캄포 광장 등과 함께 이탈리아에서 가장 훌륭한 광장으로 손꼽힌다. 한 가지 큰 차이점이라면, 다른 광장들은 오랜 세월을 두고 형성되었지

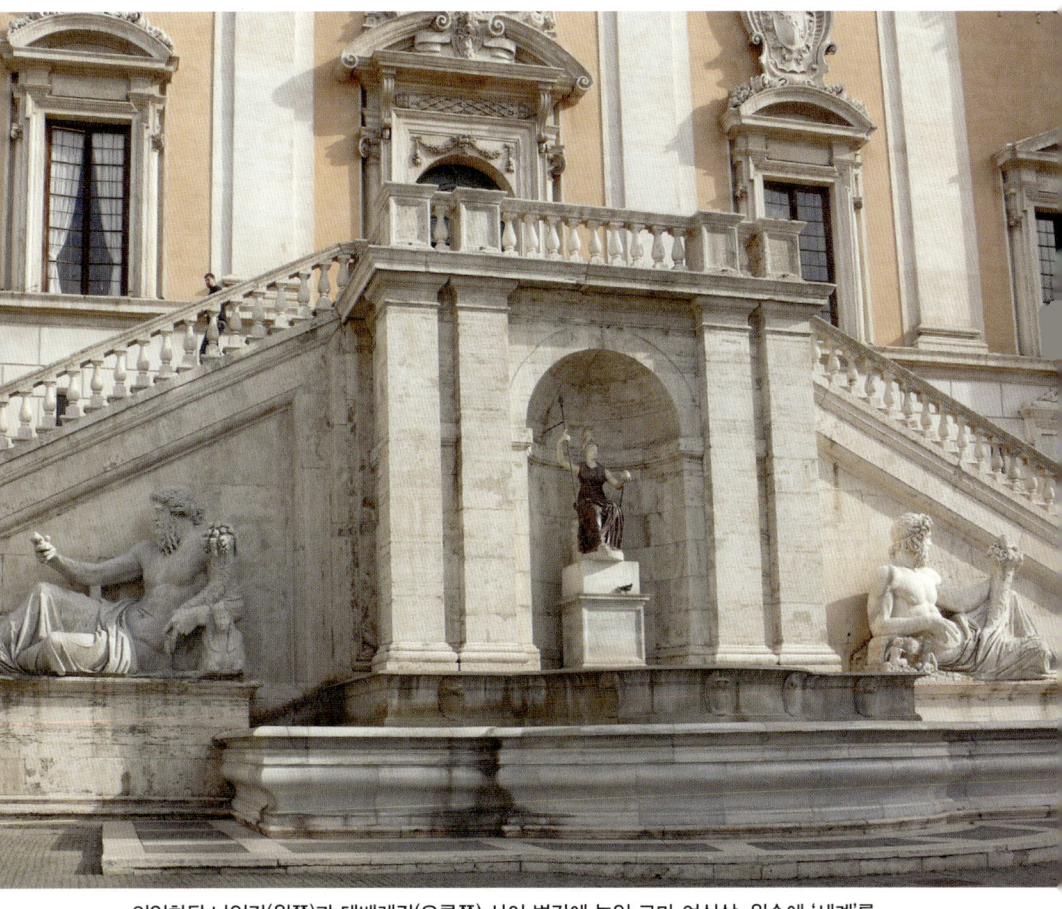

의인화된 나일강(왼쪽)과 테베레강(오른쪽) 사이 벽감에 놓인 로마 여신상. 왼손에 '세계'를 상징하는 구(球)를 들고 있다.

만 캄피돌리오 광장은 미켈란젤로 혼자서 모든 건축적 요소들을 디자인했다는 것이다.

하지만 미켈란젤로는 생전에 캄피돌리오 광장의 완공을 보지 못했다. 착공은 1538년에 했으나 재정난으로 공사가 한없이 지연되는 바람에 미켈란젤로는 겨우 팔랏쪼 세나토리오 앞 양쪽 계단이 세워지는 것만 보고 1564년에 세상을 떠나고 말았다. 그 후 이 광장은 미켈란젤로가 죽은 지 많은

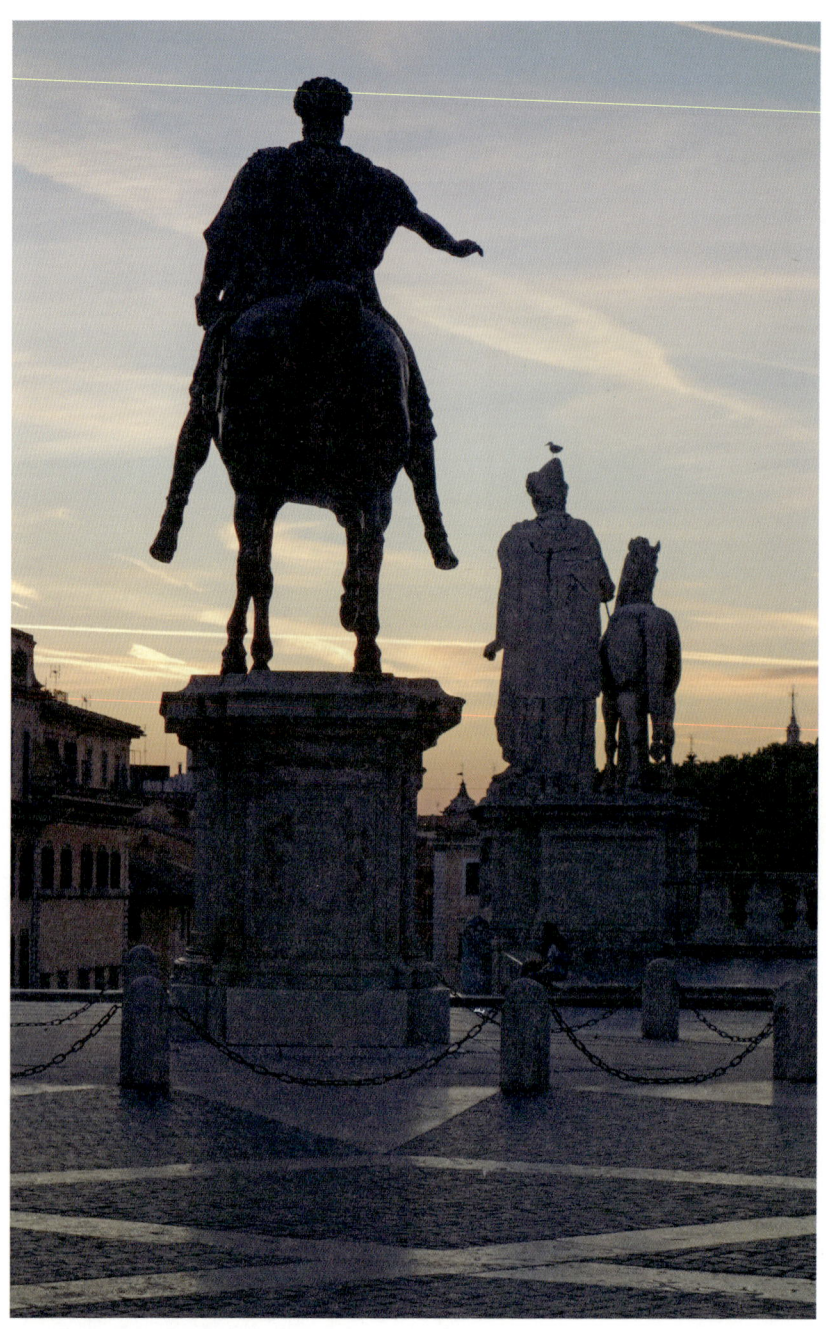

로마의 석양을 품은 캄피돌리오 광장.

세월이 흐른 뒤에야 후세의 건축가들에 의해 완성된다. 광장은 1605년에, 팔랏쪼 누오보는 1663년에 완공되었다. 또 마르쿠스 아우렐리우스 황제 기마상을 중심으로 열두 개의 방향으로 뻗어나가는 패턴의 광장 바닥은 몇 세기가 지난 다음인 1940년에야 완성되었다.

 한편 이 패턴은 세상을 향해 전 방향으로 퍼지는 빛을 연상케 하며 우주를 상징하는 커다란 타원형 틀 안에 담겨 있다. 이곳이 '로마의 배꼽'이자 더 나아가서는 '세계의 머리'임을 암시하는 것으로 볼 수도 있겠다. 또 팔랏쪼 세나토리오 계단 아래 의인화된 나일강과 테베레강 사이의 로마 여신상도 주목해 볼 필요가 있다. 테베레강은 로마의 젖줄이고 이집트의 나일강은 로마 제국을 먹여 살리던 곡창을 상징한다. 그 좌우대칭 축에 선 로마 여신은 오른손에는 지혜를 상징하는 창을, 왼손에는 구(球)를 들고 있다. 구는 '세계'를 상징하므로 로마가 세계를 손에 쥐고 있다는 메시지이다. 즉, 이곳이 '세계의 머리'임을 암시하는 것으로 볼 수 있겠다. 물론 지금으로선 먼 옛날이야기이지만 말이다.

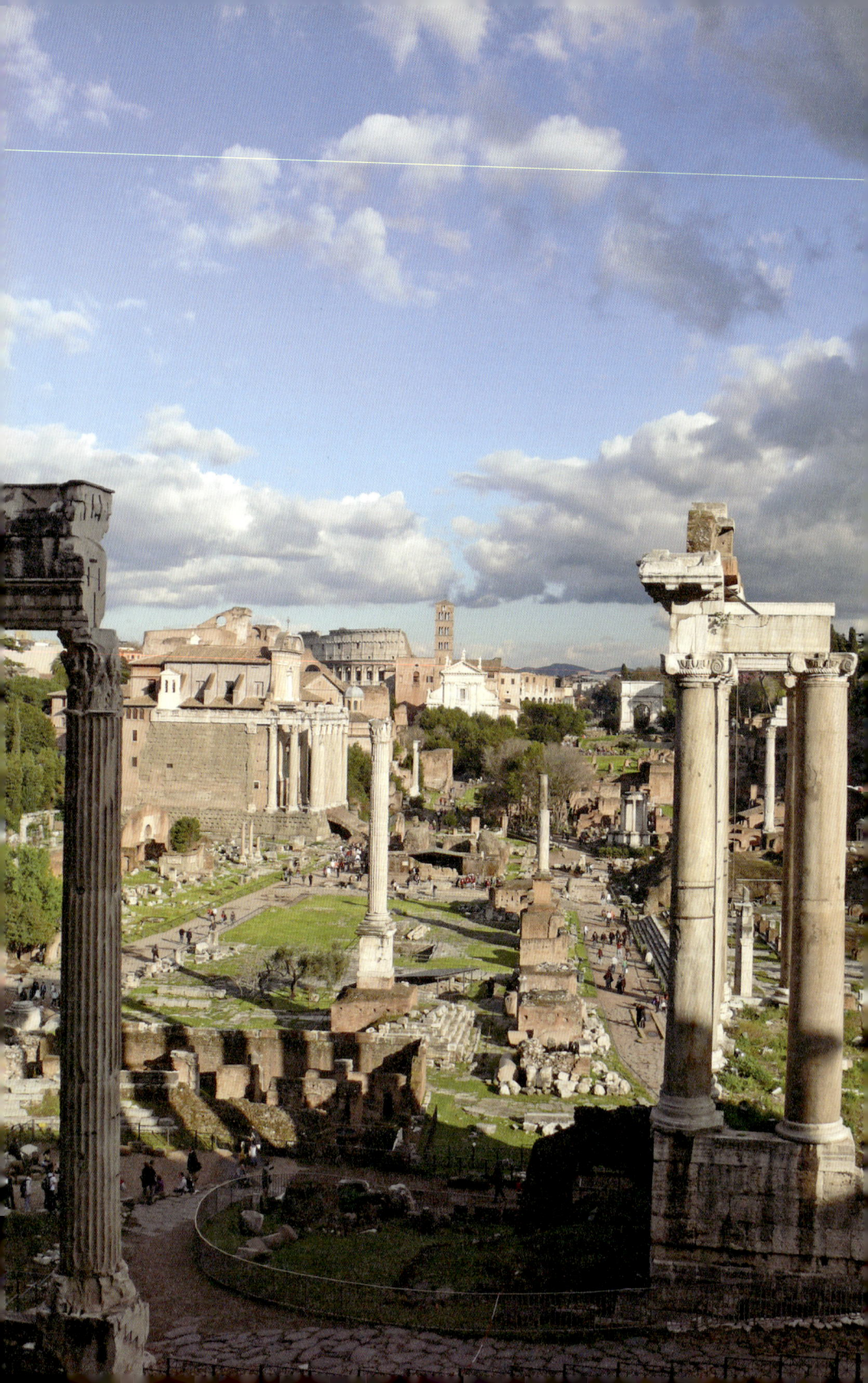

Foro Romano

포로 로마노
돌무더기로 남은 로마 세계의 심장

캄피돌리오 광장의 한가운데 건물 팔랏쪼 세나토리오 오른쪽 길을 따라 언덕 뒤쪽으로 가면 시야를 확 틔워 주는 극적인 광경이 펼쳐진다. 로마가 탄생한 팔라티노 언덕 아래에 흩어진 고대 로마의 유적이 한눈에 내려다보인다. 이곳이 바로 로마 세계의 심장 포룸 로마눔(Forum Romanum)이었다. '로마의 포룸'이란 뜻이다. 이탈리아어로는 포로 로마노(Foro Romano), 영어로는 로만 포럼(Roman Forum)이라 한다. 이는 '로마 공회장' 정도로 번역할 수 있겠는데 '로마 광장'으로 번역하는 것은 바람직하지 않다.

포로 로마노는 로마 최고의 중심가였으니 이곳에는 멋지고 웅장한 건축물과 기념비들이 가득 들어서 있었으며 사람들로 항상 붐볐다. 이곳에서 시민들은 정가(政街)에 떠도는 소문이나 새로 제정돼 법률, 전투 현황 등에 귀를 기울이기도 했다. 또 정치인들은 연단에 올라서서 시민들 앞에서 연설을 했고, 바실리카 안에서는 많은 사람이 지켜보는 가운데 법관들이 법을 집행했다. 신전에서는 사제들이 종교 행사에 전념했다. 뿐만 아니라 이곳은 개선식 행사가 성대하게 치러지던 장소였으며, 서거한 로마의 최고

캄피돌리오 언덕 뒤쪽에서 내려다본 포로 로마노 유적.

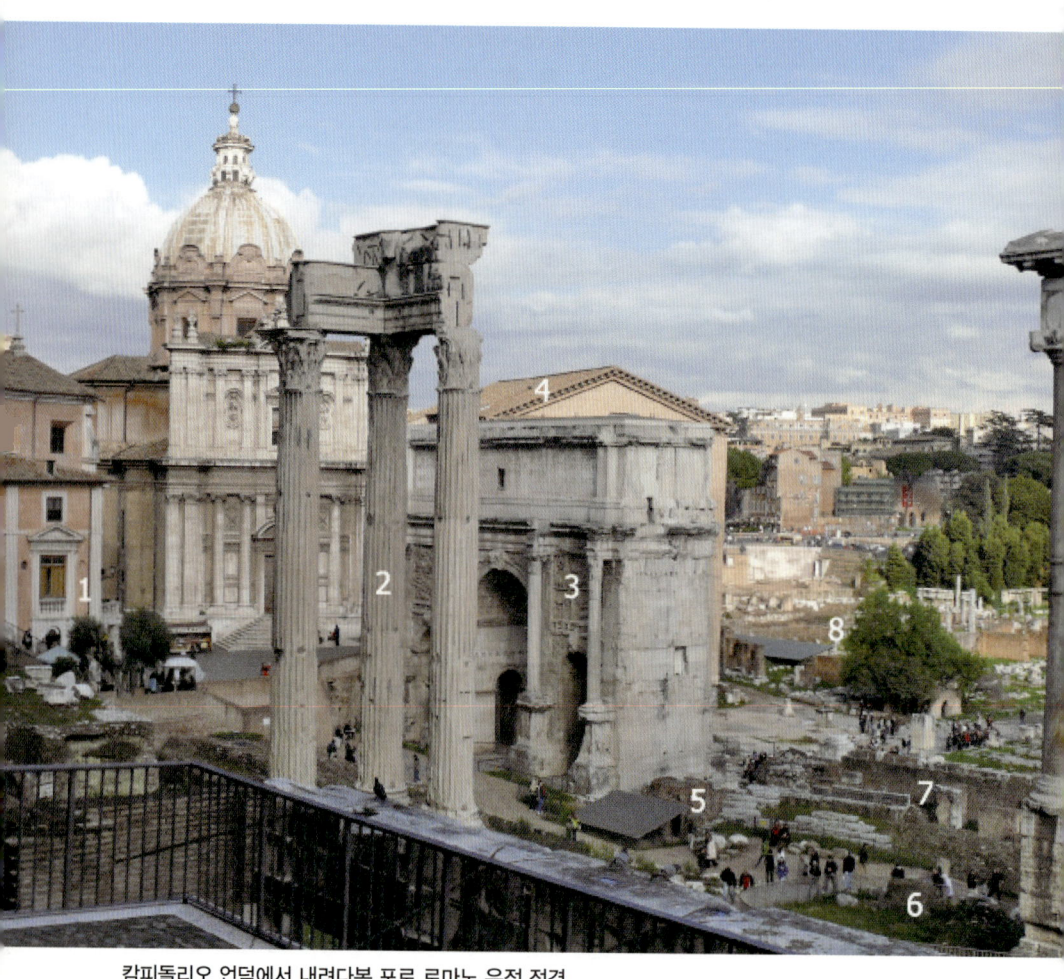

캄피돌리오 언덕에서 내려다본 포로 로마노 유적 전경.

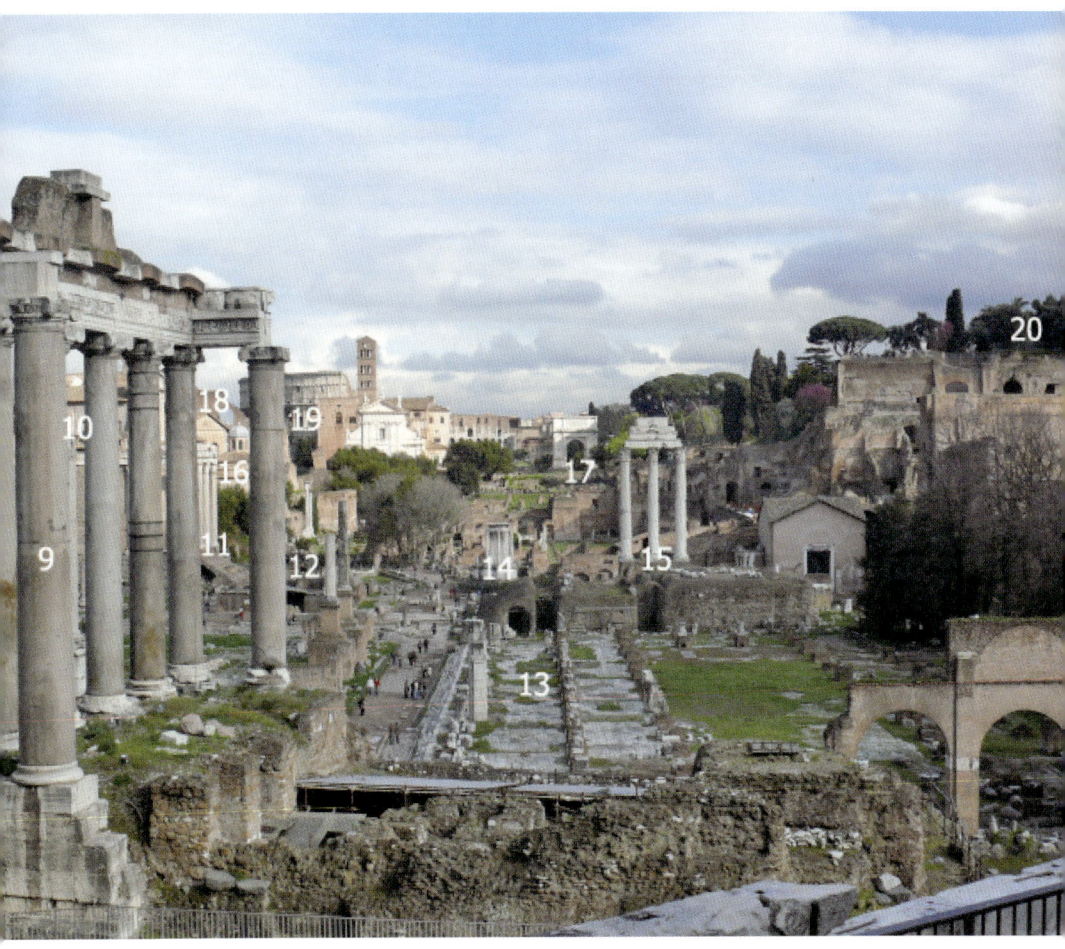

1. 마메르티눔(고대 로마의 감옥)
2. 베스파시아누스 신전
3. 셉티미우스 세베루스 개선문
4. 쿠리아 율리아(원로원)
5. 로마의 '배꼽'
6. 로마 제국 도로망의 기점
7. 로스트라 연단
8. 바실리카 아이밀리아
9. 사투르누스 신전
10. 포카스 원기둥
11. 안토니누스 피우스 황제 및 파우스티나 황후 신전
12. 카이사르 신전
13. 바실리카 율리아(율리우스 카이사르 공회당)
14. 베스타 신전
15. 디오스쿠리 신전
16. 막센티우스 황제 아들 로물루스 신전
17. 티투스 개선문
18. 막센티우스(또는 콘스탄티누스)의 바실리카
19. 콜로세움
20. 팔라티노 언덕

통치자를 신격화하는 예식이 엄숙하게 이루어지던 장소이기도 했다. 당시 인구 백만 명 정도의 수도 로마를 찾는 외국인들도 많았는데, 그들은 포로 로마노를 보고 로마의 위대함을 피부로 느꼈던 모양이다.

포로 로마노의 생성

포로 로마노 지역은 주변보다 지대가 낮다. 사실 이곳은 원래 늪지대였다. 게다가 주변에는 수많은 묘지들도 있었다. 로마의 시조 로물루스가 이곳을 흙으로 메우고 백성들의 모임 장소로 처음 사용했다고 한다. 이곳은 '바깥에 있는 곳'이라고 하여 포룸(Forum)이라고 불렸는데, 지리적으로 주변 언덕에 사는 부족들과 서로 물물교환을 하거나 종교 행사를 함께 치르기에 이상적인 '교류의 장소'였다. 우리가 흔히 쓰는 영어 단어 '포럼(Forum)'은 바로 여기서 유래한다.

이 지역을 본격적으로 개발한 인물은 왕정 시대의 5대 왕 타르퀴니우스 프리스쿠스(Tarquinius Priscus, 재위 기원전 616~기원전 578년)이다. 그는 이곳에 클로아카 막시마(Cloaca Maxima)라고 하는 커다란 하수도 망을 설치해서 배수 시설을 완벽하게 한 다음에 그 위를 돌로 포장해 널따란 시장 터를 만들었다. 이것이 바로 포룸 로마눔, 즉 포로 로마노 건설의 시초가 된다.

왕정 시대 말기에는 이곳에 농경의 신 사투르누스에게 바치는 거대한 신전이 세워졌다. 로마 신화에 의하면 사투르누스는 '황금 시대'를 다스렸기 때문에 이 신전은 부(富)와 관련이 있다. 사실 공화정 시대에 이 신전은 금과 은 같은 나라의 보물을 보관했을 뿐 아니라 국가의 휘장, 국가 기록, 국가가 표준으로 정한 무게 추 등도 보관했다. 이 신전의 하부 구조는 큰 돌을 쌓은 벽체인데 상당히 높고 두껍다. 이는 도둑들이 함부로 침범하지 못하도록 보안을 강화한 것이다. 한편 널따란 벽면에는 국가가 공지하는 사항을 대자보처럼 붙여 놓았는데 당시 이것을 악타 디우르나(Acta Diurna)

라고 했다. 이는 오늘날 신문의 기원으로 여겨진다.

공화정 시대 초기에는 쿠리아(Curia)라고 하는 소박한 원로원 회의장과 평민회 회의장 건물 코미티움(Comitium)을 비롯해 신성한 불이 모셔진 베스타 신전, 디오스쿠리 신전 등도 세워졌다. 그리하여 포룸은 세월이 흐르면서 도심의 성격을 띠기 시작했다.

포룸에서 시민들의 공공 생활은 옥외에서 이루어졌다. 세월이 지나면서 악천후에 대비해 옥외 공간의 기능을 일부 흡수할 수 있는 큰 실내 공간이 필요했다. 이에 많은 사람을 수용할 수 있는 거대한 다목적 공공 건물인 바실리카(Basilica)가 등장했다. 기원전 179년에 바실리카 아이밀리아(Basilica Aemilia)와 기원전 170년에 바실리카 셈프로니아(Basilica Sempronia)가 포로 로마노의 심장부에 세워졌다. 그 후 기원전 78년에는 국가 공문서 보관소인 타불라리움(Tabularium)이 포로 로마노 북단 캄피돌리오 언덕 남쪽에 세워졌다. 이로써 포로 로마노는 로마의 정치, 종교, 경제, 행정, 사법 기관 등이 집중된 중심가가 되었다.

카이사르와 아우구스투스의 흔적

고대 로마의 역사에서 우리 머리에 가장 먼저 떠오르는 인물은 단연 율리우스 카이사르이다. 영어권에서는 그를 '줄리어스 시저'라고 한다. 그는 후세의 황제들이 가장 흠모했던 통치자였다. 그래서 나중에 '카이사르(Caesar)'는 황제를 의미하는 말로 굳어졌다. 또 '황제'를 뜻하는 독일어의 카이저(Kaiser)나 러시아어의 짜르(Tsar)도 카이사르에서 유래된 말이다. 포룸 로마눔의 심장부에는 그의 흔적이 뚜렷이 남아 있다.

공화정 시대 말기에 카이사르는 모든 정적을 제거하고 왕과 다름없는 절대 권력자로 군림하면서 로마에 새로운 정치적 질서를 구축하기 위해 과감한 도시 계획 정책을 펼쳤다. 당시 로마의 국력과 경제 규모가 커지고 수

도 로마에 인구가 집중되자 포룸 로마눔 안에 세워진 기존의 시설만으로는 부족해졌다. 이에 카이사르는 캄피돌리오 언덕 동쪽 부분을 깎아내고, 자신의 이름을 딴 포룸 율리움(Forum Julium)을 기원전 46년에 완공했다. 또 그 해 기존의 바실리카 셈프로니아를 철거하고 자신의 이름을 딴 거대한 바실리카 율리아(Basilica Julia)를 그 자리에 착공했다. 이어서 그는 기존의 좁은 원로원 건물을 헐어버리고 새로운 원로원 건물을 포룸 율리움 입구 쪽에 옮겨 세우도록 했다.

바실리카 율리아 앞에는 포룸 로마눔의 동맥이라고 할 수 있는 '신성한 길' 비아 사크라(Via Sacra)가 남북으로 뻗어 있는데 종교 행렬, 개선 행렬, 장례 행렬 등은 이 길을 따라 지나갔다. 특히 장례 행렬의 경우 로스트라(Rostra)라고 하는 연단 앞에 멈춘 다음 연사가 그 위에서 죽은 자를 칭송하는 연설을 하는 것이 상례였다. 이 연단은 카이사르가 바실리카 율리아 앞 광장 북쪽 면으로 옮긴 것인데, 얼마 후에 그곳에서 자신의 죽음을 애도하는 연설이 행해질 줄은 꿈에도 생각지 못했을 것이다. 왜냐하면 기원전 44년 3월 15일에 일련의 공화정 수호주의자들에 의해 그가 암살당하고 말았기 때문이다. 암살 현장은 캄피돌리오 언덕에서 약 500미터 북서쪽에 위치한, 현재 라르고 아르젠티나(Largo Argentina)라는 광장이다.

3월 20일, 카이사르의 시신은 로마 시민들이 운집한 포로 로마노로 운반되어 장작더미 위에 올려졌다. 카이사르파 집정관 안토니우스(Antonius, 기원전 83~기원전 30년)는 연단 위에 올라서서 묵묵한 표정을 짓고 있는 군중을 향해 비통한 감정을 억누르고 입을 열었다. 셰익스피어의 희곡 『줄리어스 시저』에 의하면 그의 연설은 다음과 같다.

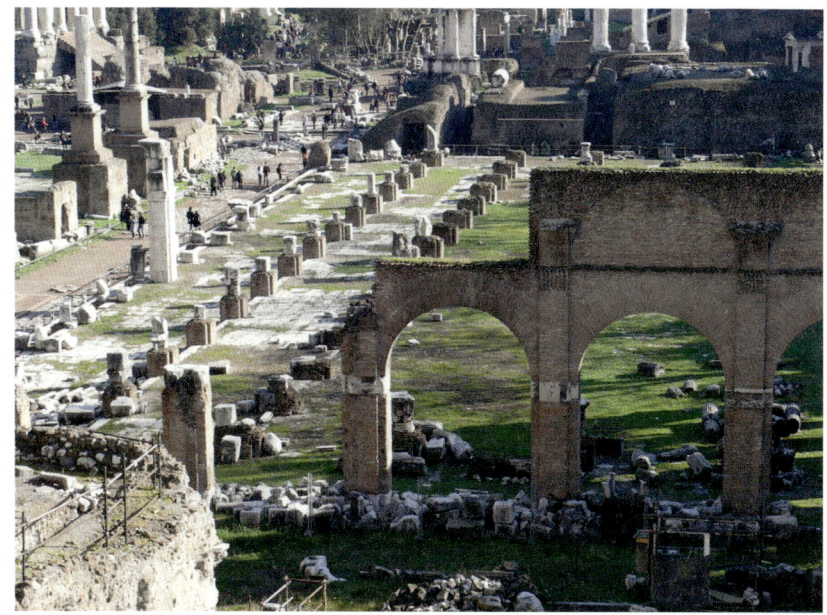

바실리카 율리아의 유적.

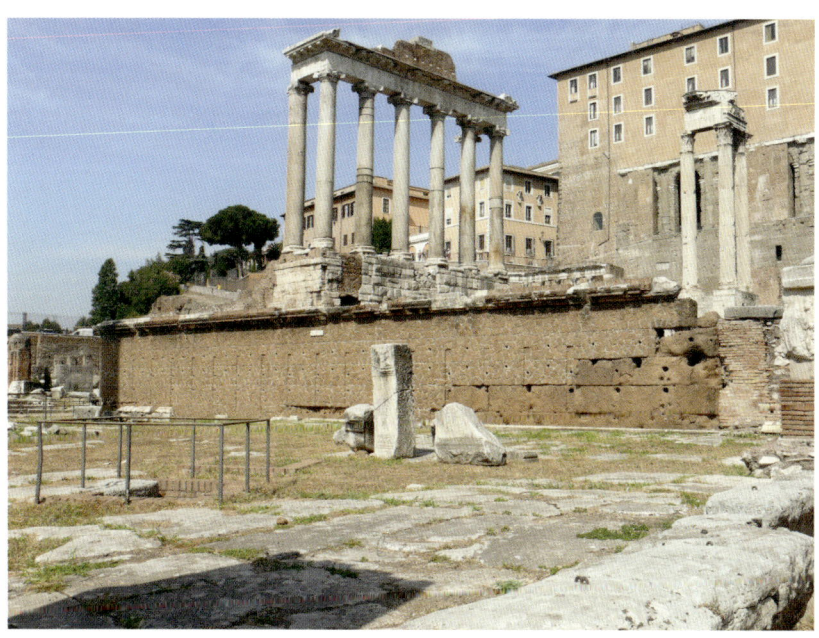

로스트라 연단.

I come to bury Caesar, not to praise him.
The evil that men do lives after them,
The good is oft interred with their bones,
So let it be with Caesar.

나는 시저(카이사르)를 묻으러 왔지, 그를 찬양하러 온 것이 아닙니다.
인간의 악행은 죽은 후에도 남고,
선행은 자주 뼈와 함께 묻히는데,
카이사르의 경우가 그렇습니다.

그런데 안토니우스가 정말 이렇게 멋지게 연설했는지는 알 수 없다. 그의 연설 내용은 실제로 전해 내려오지 않기 때문에 작가의 상상에 맡길 수밖에 없지만, 그는 군중의 심리를 꿰뚫어 보는 능력이 뛰어났던 것은 확실한 것 같다. 죽은 자를 추모하는 연설을 마친 안토니우스는 로마 시민 한 사람당 상당한 액수의 금액을 증여한다는 카이사르의 유언을 발표하고는 칼에 구멍이 곳곳에 뚫리고 붉은 핏자국이 선명한 카이사르의 옷을 높이 들어 올려 보였다. 그러자 군중들의 감정은 순식간에 돌변했고 카이사르의 암살범들은 일순간에 '때려 죽일놈들'로 몰렸다.

로마 시민들이 지켜보는 가운데 마침내 카이사르의 시신이 올려진 장작더미는 곧 불길에 휩싸였다. 하늘로 피어 오르던 연기는 유서 깊은 봄꽃 향기가 밴 로마의 언덕들을 뒤덮었다. 고대 로마 역사에 깊은 발자국을 남긴 카이사르는 이렇게 연기와 함께 영원한 역사 속으로 사라졌다. 그 후 로마의 원로원은 카이사르를 추모하며 그가 화장된 곳에 원기둥을 세웠다.

카이사르의 양아들이자 후계자인 옥타비아누스는 안토니우스와 손잡고 혼란한 사태를 평정했다. 그러나 결국 두 사람은 정적이 되고 말았는데, 옥

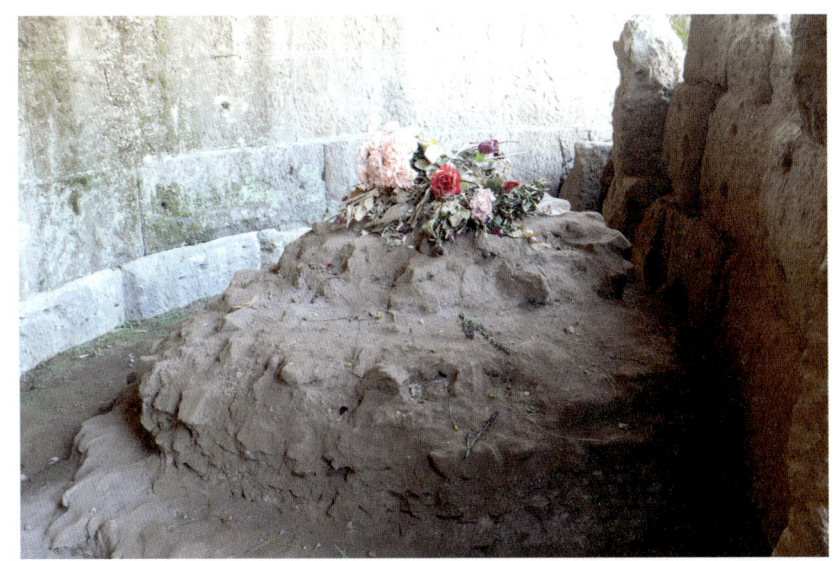
카이사르가 화장된 곳에 세운 원기둥 유적. 누군가 던져 놓고 가는 꽃송이들이 항상 놓여져 있다.

타비아누스는 안토니우스를 꺾고 나서 로마의 최고 실력자로 떠올랐다. 기원전 29년 8월에 옥타비아누스는 율리우스 카이사르를 신격화하여 추모 원기둥이 세워진 자리에 카이사르 신전을 완공했다. '아버지'가 신격화되면서 자기는 '신의 아들'이 된 셈이니 이 신전은 그런 사실을 은근히 알리는 홍보용 건축물이기도 했다. 그로부터 약 15개월 후인 기원전 27년 1월에 그는 '아우구스투스'라는 칭호로 로마 제국의 초대 황제가 되어 '제정'이라는 새로운 시대를 열게 된다.

그는 카이사르가 완공하지 못한 공사를 마무리 지으면서 원로원 건물 쿠리아 율리아와 바실리카 율리아를 완공했다. '율리아(Iulia; Julia)'는 '율리우스의'라는 형용사이다. 바실리카 율리아는 법정, 상업 거래소를 갖춘 공공 건물이었지만 그 안에는 식당, 상점, 환전소, 관공서 등도 들어서 있는 일종의 몰(mall)이기도 했다. 사실 이곳은 로마 시민들이 가장 선호한 모임

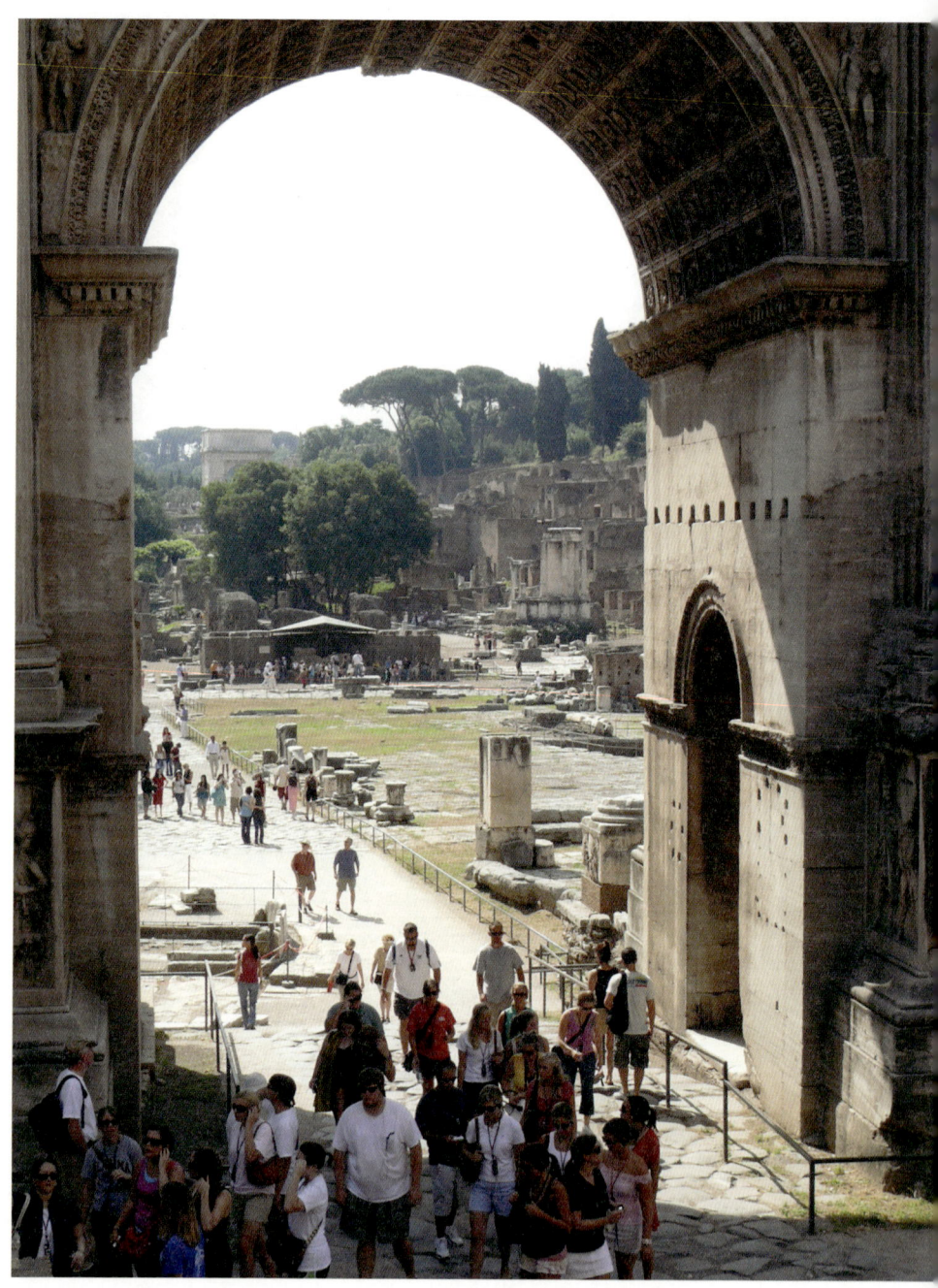

셉티미우스 세베루스 개선문을 통해서 본 카이사르 신전의 유적(지붕이 씌워져 있는 곳).

장소였다. 한편 서기 313년, 밀라노 칙령에 의해 기독교가 공인되며 본격적으로 성전이 세워지기 시작했다. 바실리카 양식은 많은 신도를 수용할 수 있는 공간으로 적합했기 때문에 성전 건축에 도입되었다. 참고로 Basilica의 라틴식 발음은 '바실리카', 이탈리아식 발음은 '바질리카'이다.

원로원 건물 쿠리아 율리아는 원래의 형태를 보존하고 있는 몇 안 되는 고대 로마의 건축물이다. 이는 7세기에 기독교 성당으로 건물의 용도가 바뀌어서 보존될 수 있었기 때문이기도 하지만 1930년대에 대대적으로 복원된 덕분이기도 하다. 반면에 바실리카 율리아와 카이사르 신전은 장구한 세월의 흐름 속에서 처절한

20세기 초반에 말끔하게 복원된 원로원 건물 쿠리아 율리아. 왼쪽의 코린토스 양식 원기둥은 동로마 제국의 포카스 황제를 기념해 세운 것이다.

폐허로 변하고 말았다. 현재 카이사르 신전 입구 부분에는 보호용 지붕이 씌워져 있고 그 아래에는 추모 원기둥이 돌무더기로 남아 있다. 그 위에는 누군가가 던져 놓고 가는 꽃송이들이 항상 놓여 있다. 율리우스 카이사르의 신화만큼은 지금도 시들지 않은 것일까.

아우구스투스는 기원전 23년에 포룸 율리움과 아주 비슷한 모양의 새로운 포룸을 착공해 기원전 2년에 완공했다. 이어서 후세의 네르바 황제, 트

라야누스 황제도 별도의 포룸을 건설하게 된다. 새로 세워진 포룸으로 정치, 문화, 종교 행사들이 조금씩 옮겨지기 시작하자 포로 로마노는 서서히 사양길에 접어들게 되었다. 게다가 서기 80년에 콜로세움이 개장된 이후로는 포로 로마노에서의 행사도 급격히 줄어들었다. 그 결과 포로 로마노는 시민들의 모임과 교류의 장소로서 기능은 많이 퇴색되고 역사적인 일들을 기념하는 곳으로만 주로 사용된다. 이미 중요한 건물들이 꽉 들어찬 이곳에 베스파시아누스 신전, 티투스 개선문, 안토니누스 피우스와 파우스티나 신전, 셉티미우스 세베루스 개선문 등이 기존 건물들 사이 비좁은 자투리 땅과 포로 로마노의 변방에 세워졌다. 그 중에서 원래의 형태를 제대로 알아볼 수 있는 것은 티투스 개선문과 셉티미우스 세베루스 개선문이다. 포로 로마노의 남단에 위치한 티투스 개선문은 로마 제국이 발전하던 시기에, 북단에 위치한 셉티미우스 세베루스 개선문은 로마 제국의 운명이 기울어지던 시기에 세워졌다.

티투스 개선문

포로 로마노 남쪽 변방 지대가 다소 높은 곳에 있는 티투스 개선문은 마치 팔라티노 언덕 입구 같은 인상을 준다. 이 개선문을 보면 겉은 복구된 흔적이 뚜렷하지만, 아치 안쪽 상부 가운데에 독수리가 신격화된 티투스를 하늘로 데려가는 모습, 양쪽 벽면을 채운 개선 장면은 당시 모습 그대로이다. 왼쪽 벽의 개선 행렬을 보면 은 나팔, 금으로 만든 제대(祭臺), 일곱 개의 가지로 된 금 촛대 등 예루살렘 성전의 보물들이 눈에 띄게 선명하다. 오른쪽에는 개선마차에 올라탄 티투스에게 승리의 여신 빅토리아가 면류관을 씌우는 모습이 보이며, 말을 끌고 있는 로마 여신 뒤로는 원로원과 시민들이 환호하는 모습이 보인다. 여기에는 어떤 역사적 배경이 있는 것일까?

서기 66년, 로마 제국의 속주 유데아(유대)에서 걷잡을 수 없는 반란이

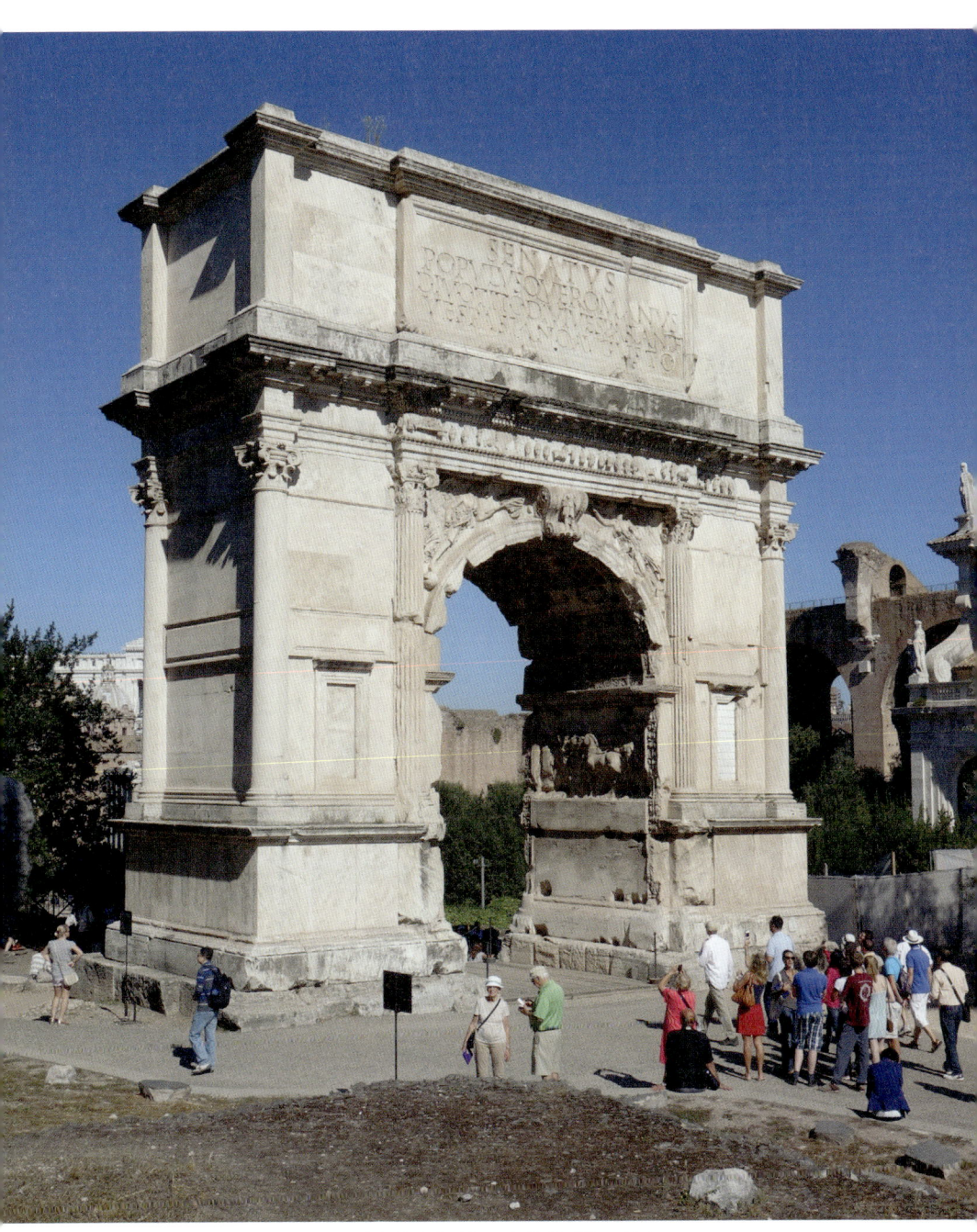

티투스 개선문. 1821년에 복구되어 현재와 같은 모습을 유지하고 있다.

티투스를 하늘로 데려가는 독수리.

▼예루살렘 성전의 보물을 갖고 로마로 입성하는 개선 행렬.

▼▼네 마리의 말이 이끄는 개선마차.

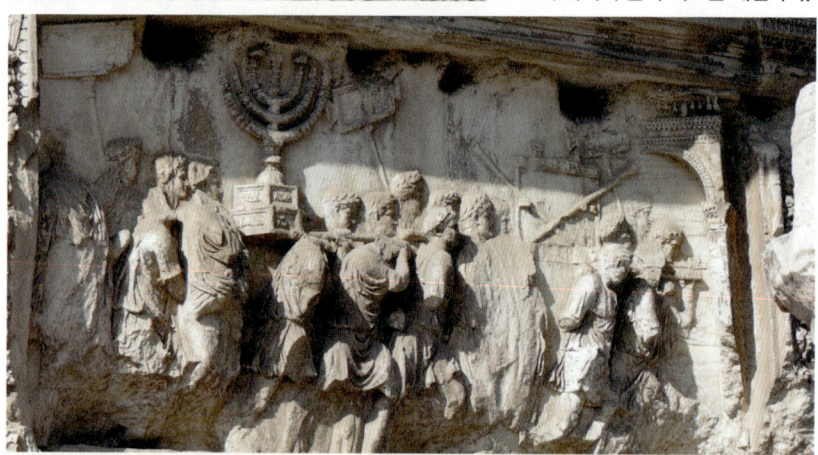

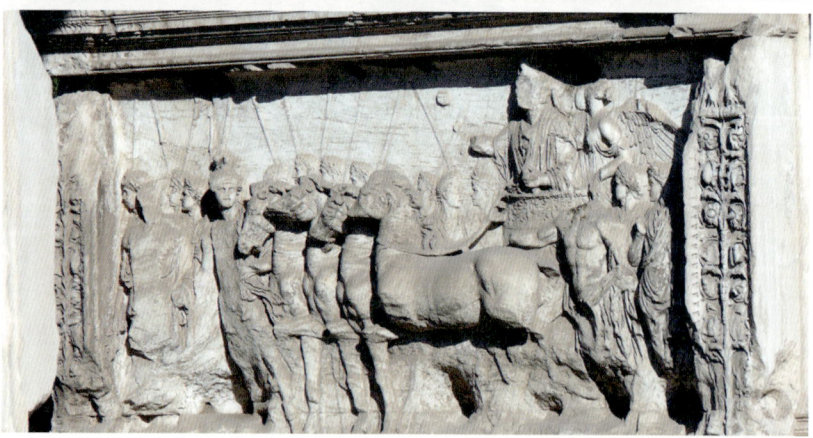

일어나자 네로 황제는 반란 진압을 위해 노장 베스파시아누스를 급파했다. 그런데 68년에 일어난 정변으로 네로가 자살한 다음 걷잡을 수 없는 혼란스러운 사태가 지속되자 이를 평정한 베스파시아누스가 황제로 추대되어 로마로 돌아왔다. 예루살렘 공략을 일임받은 장남 티투스는 예루살렘 성전을 철저하게 파괴하고 목숨 붙은 자들은 노예로 끌고 왔다. 서기 71년, 베스파시아누스와 티투스가 개선마차를 타고 로마에 입성했다. 그 뒤에는 예루살렘에서 가져온 수많은 전리품과 포로 행렬이 줄을 이었다.

서기 79년에 베스파시아누스가 죽은 후 황제 자리에 오른 티투스는 재위 2년 만에 42살의 나이로 절명하고 만다. 그가 숨을 거두었을 때 로마 제국의 모든 시민들이 슬퍼했다. 물론 유대인들은 그가 천벌을 받았다고 생각했겠지만 말이다. 그가 죽은 후 동생 도미티아누스 황제는 아버지와 형을 기념해 이 개선문을 세웠다.

셉티미우스 세베루스 개선문

카이사르 신전에서 캄피돌리오 언덕으로 오르는 길목에는 셉티미우스 세베루스 개선문이 당당하게 서 있다. 이 개선문은 오리엔트 지방을 정벌한 것을 기념해 서기 203년에 원로원과 로마 시민들이 셉티미우스 세베루스 황제(재위 193~211년)와 그의 두 아들 카라칼라, 게타에게 헌정했다. 개선문의 벽면에는 오리엔트 지방 정벌 장면들이 빼곡하게 묘사되어 있다.

북아프리카 출신 셉티미우스 세베루스는 로마 제국의 국운이 명(明)에서 암(暗)으로 기울어져 가던 시대에 보기 드물게 제명대로 살다 간 황세였다. 그는 18년 동안 로마 제국을 통치하면서 기울어지던 국운을 다시 일으켜 세우려 했다. 군인 황제로서 그는 만년에 브리탄니아(Britannia, 오늘날의 영국)를 모두 점령하려 했지만 끝내 대망을 이루지 못하고 211년 에부라쿰(Eburacum, 오늘날의 요크)에서 65세의 일기로 눈을 감고 말았다. 그런데 그가

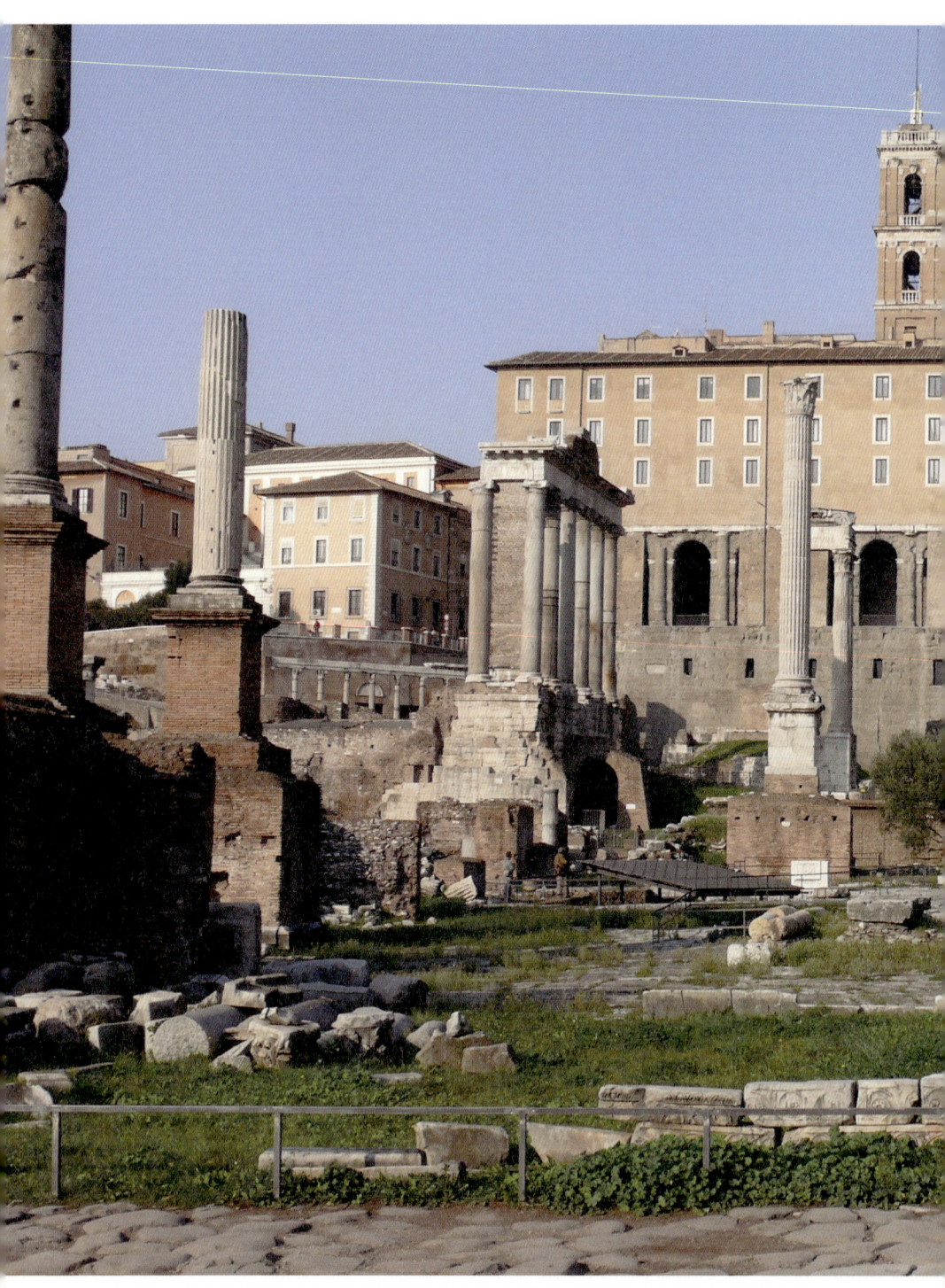
카이사르 신전에서 캄피돌리오 언덕 쪽으로 본 광경. 오른쪽이 셉티미우스 세베루스 개선문이다.

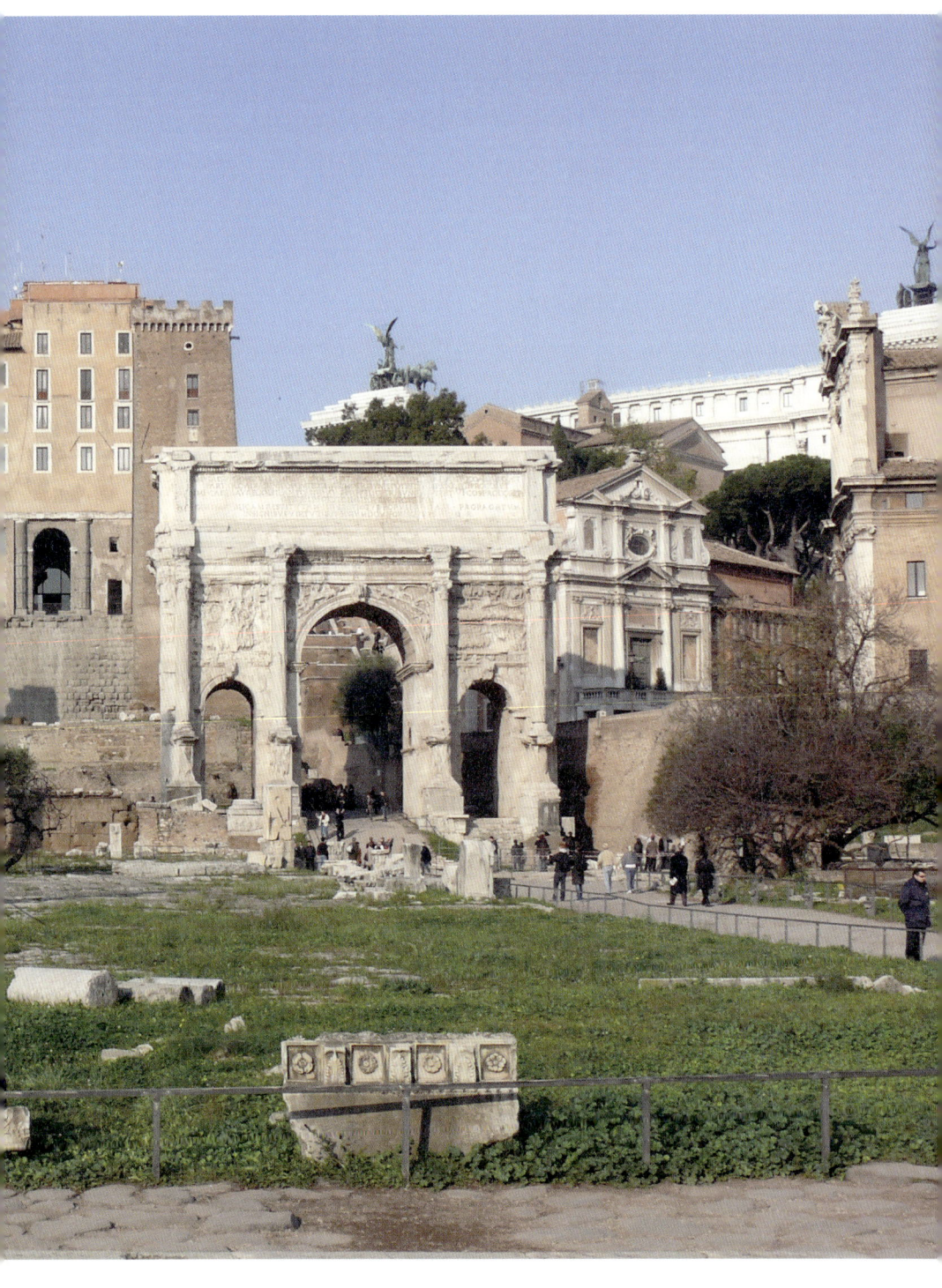

죽은 다음 로마는 곧바로 다시 대혼란에 빠지게 된다. 장남 카라칼라는 권력을 독점하기 위해 동생 게타를 살해하고, 반대파는 모조리 죽음으로 몰아넣었으며, 동생에 관한 기록을 있는 대로 전부 지워버린다. 이 과정에서 개선문 상부에 새겨져 있던 게타의 이름도 지워졌는데, 그 흔적이 지금도 선명하다.

폐허가 된 로마 세계의 심장

로마 제국이 멸망하고 나서 많은 세월이 흐른 기원후 608년, 포룸 로마눔에 마침표를 찍듯이 비잔티움 제국(동로마 제국) 황제 포카스(Phocas)를 기념하는 원기둥이 마지막으로 세워졌다. 이때는 포룸 로마눔의 기능이 내리막길에 들어서고 오랜 세월이 흐른 다음이었다. 이후 또 많은 세월이 흐르면서 포로 로마노는 황량한 폐허로 변했다. 그럼 누가 이곳을 고대 로마 건축의 '공동 묘지'로 만들었는가? 로마 제국 말기부터 로마를 침범하기 시작한 북방 외적들에게 손가락질을 할 수도 있겠지만 더 크게 지탄받아야 할 자들은 아이러니하게도 로마에 르네상스의 꽃을 피우게 한 교황들과 귀족들이다.

피렌체에서 시작된 르네상스는 로마에서 화려한 전성기를 맞았다. 교황들이 로마를 카톨릭 세계의 수도로서 재건설하는 데 모든 열정을 쏟았기 때문이다. 당시 로마에는 이탈리아 전역에서 대예술가들이 몰려들었는데 라파엘로(Raffaello Sanzio, 1483~1520년)도 그 중 한 사람이었다. 그는 포로 로마노에서 1,500년 동안이나 끄떡없이 굳건하게 서 있던 고대 로마의 신전들이 불과 한 달 만에 완전히 해체되는 것을 보고 통탄했다. 당시만 하더라도 유적 보존이라는 개념이 아주 희박했기 때문에, 새 건물을 짓는 데 필요한 건축 자재를 구하기 위해 가까이 있는 고대 로마의 유적지에서 돌과 기둥을 그냥 뜯어갔던 것이다. 폐허로 방치된 포로 로마노는 소들을 방목하는 곳이 되어 '소의 들판'이란 뜻의 '캄포 바치노(Campo vacino)'라

고 불렸다.

지금부터 대략 270년 전, 캄피돌리오 언덕에 올라서서 포로 로마노의 폐허를 내려다보며 마음속 깊은 곳에서 복받쳐 오르는 감정을 가누지 못하던 영국 청년이 있었다. 그의 이름은 에드워드 기번(Edward Gibbon, 1737~1793년). 그가 나중에 쓴 걸작이 바로 『로마 제국쇠망사(The History of the Decline and Fall of the Roman Empire)』이다. 그의 마음을 흔들어 놓았던 포로 로마노는 1871년에 로마가 이탈리아 왕국의 수도가 되고나서부터 체계적이고 본격적으로 발굴되기 시작했고 지금도 발굴 작업은 계속되고 있다.

해가 지고 어둠이 찾아올 무렵 사람들의 발걸음이 끊어진 포로 로마노의 폐허는 정적에 휩싸인다. 이를 지켜보면 인생의 무상함과 비애가 느껴지기도 한다. 셉티미우스 세베루스 황제가 삶의 마지막 순간에 읊조린 말이 떠오른다. "나는 내가 하고자 하는 일은 다 이루었다. 그러나 모든 것이 헛된 일이었다."

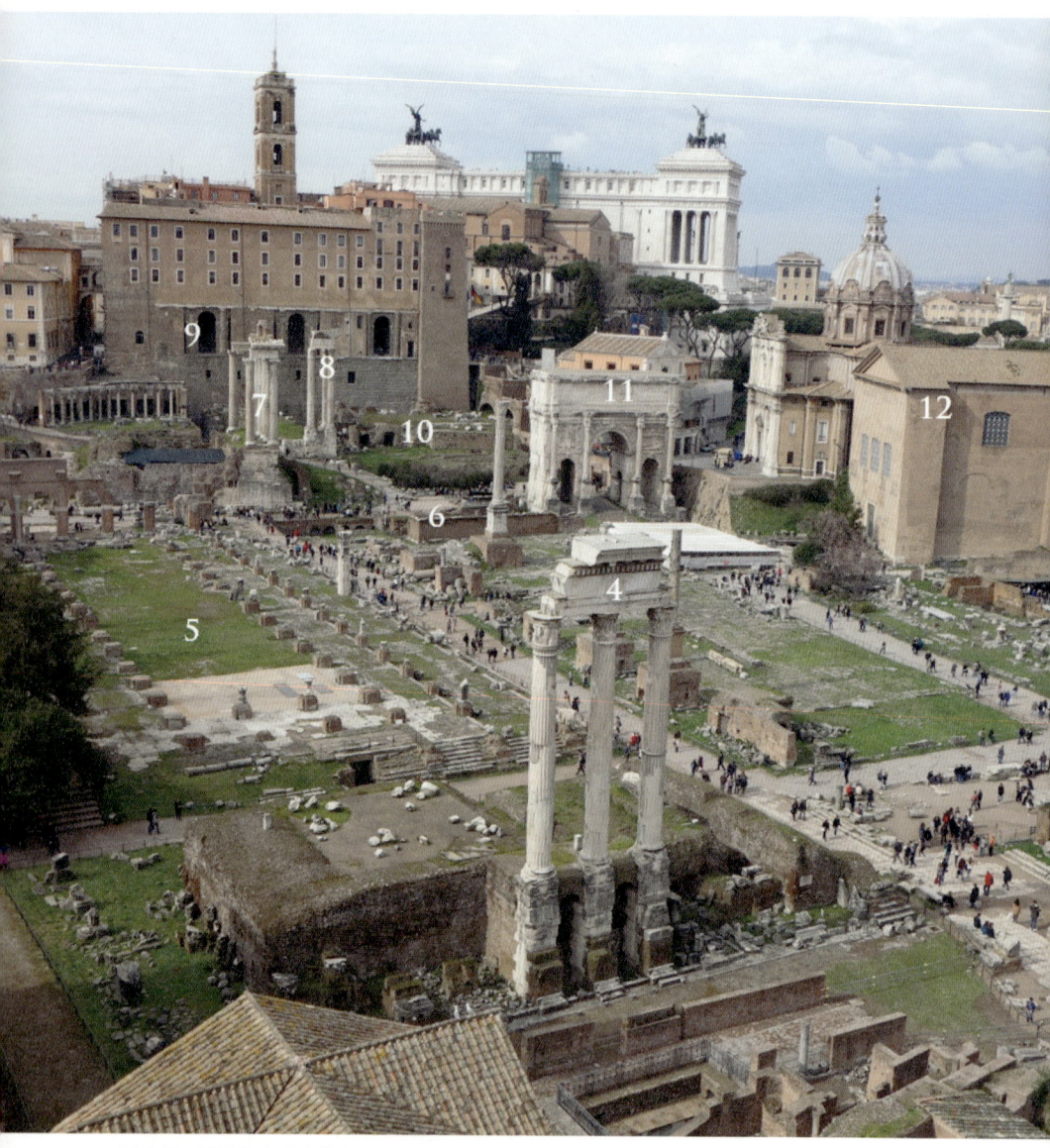

팔라티노 언덕에서 내려다본 포로 로마노.

1. 카이사르 신전
2. 대제사장 집무실
3. 베스타 신전
4. 디오스쿠리 신전
5. 바실리카 율리아
6. 연단
7. 사투르누스 신전
8. 베스파시아누스 신전
9. 타불라리움(국가 공문서 보관소)
10. 콩코르디아 신전(화합의 신전)
11. 셉티미우스 세베루스 개선문
12. 원로원 회의장
13. 바실리카 아이밀리아

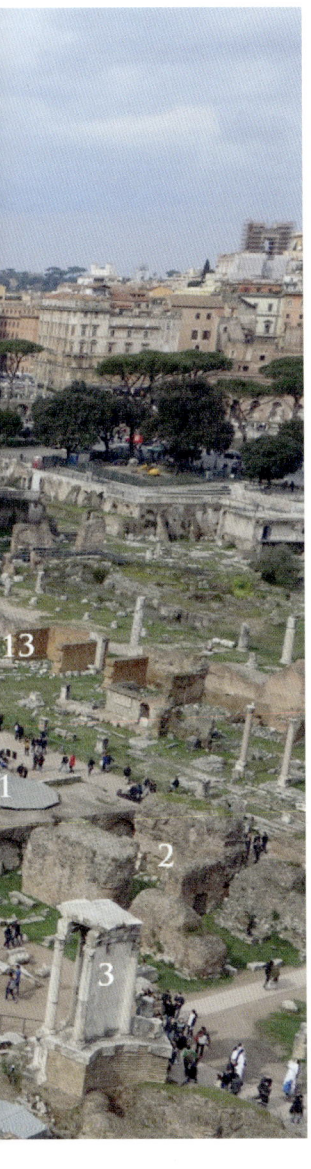
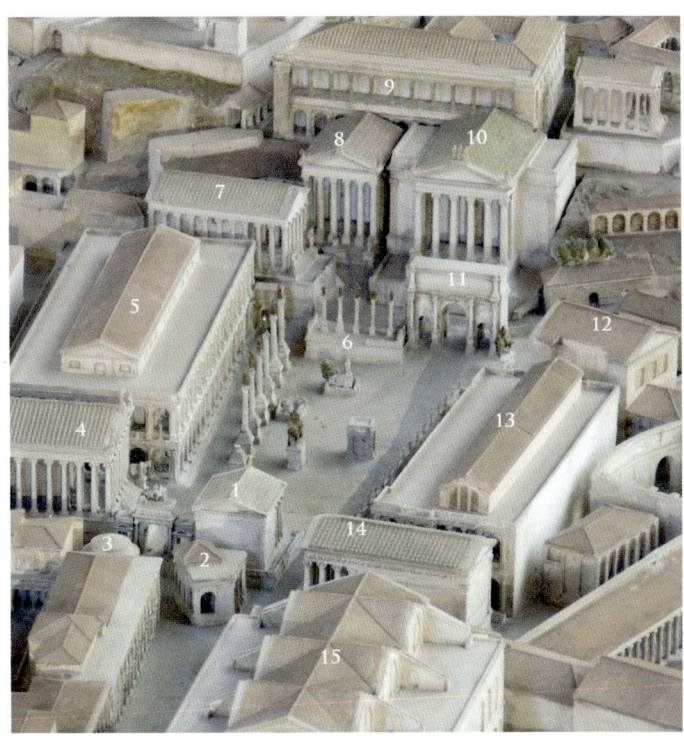

포로 로마노 옛 모습(상상 모형).

1. 카이사르 신전
2. 대제사장 집무실
3. 베스타 신전
4. 디오스쿠리 신전
5. 바실리카 율리아
6. 연단
7. 사투르누스 신전
8. 베스파시아누스 신전
9. 타불라리움
10. 콩코르디아 신전
11. 셉티미우스 세베루스 개선문
12. 원로원 회의장
13. 바실리키 이이밀리아
14. 안토니누스 피우스와 파우스티나 신전
15. 바실리카 막센티아(막센티우스 공회당)

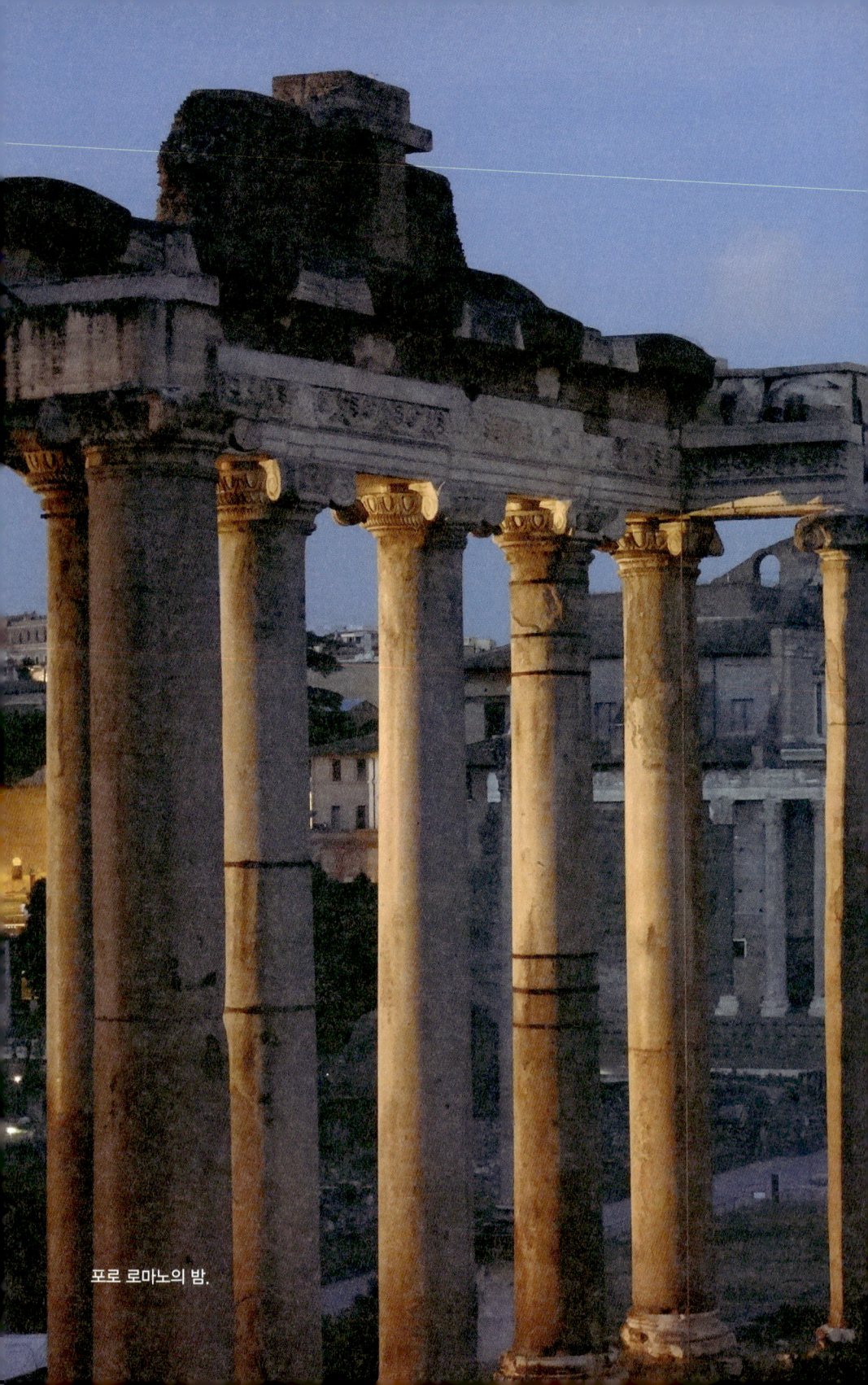
포로 로마노의 밤.

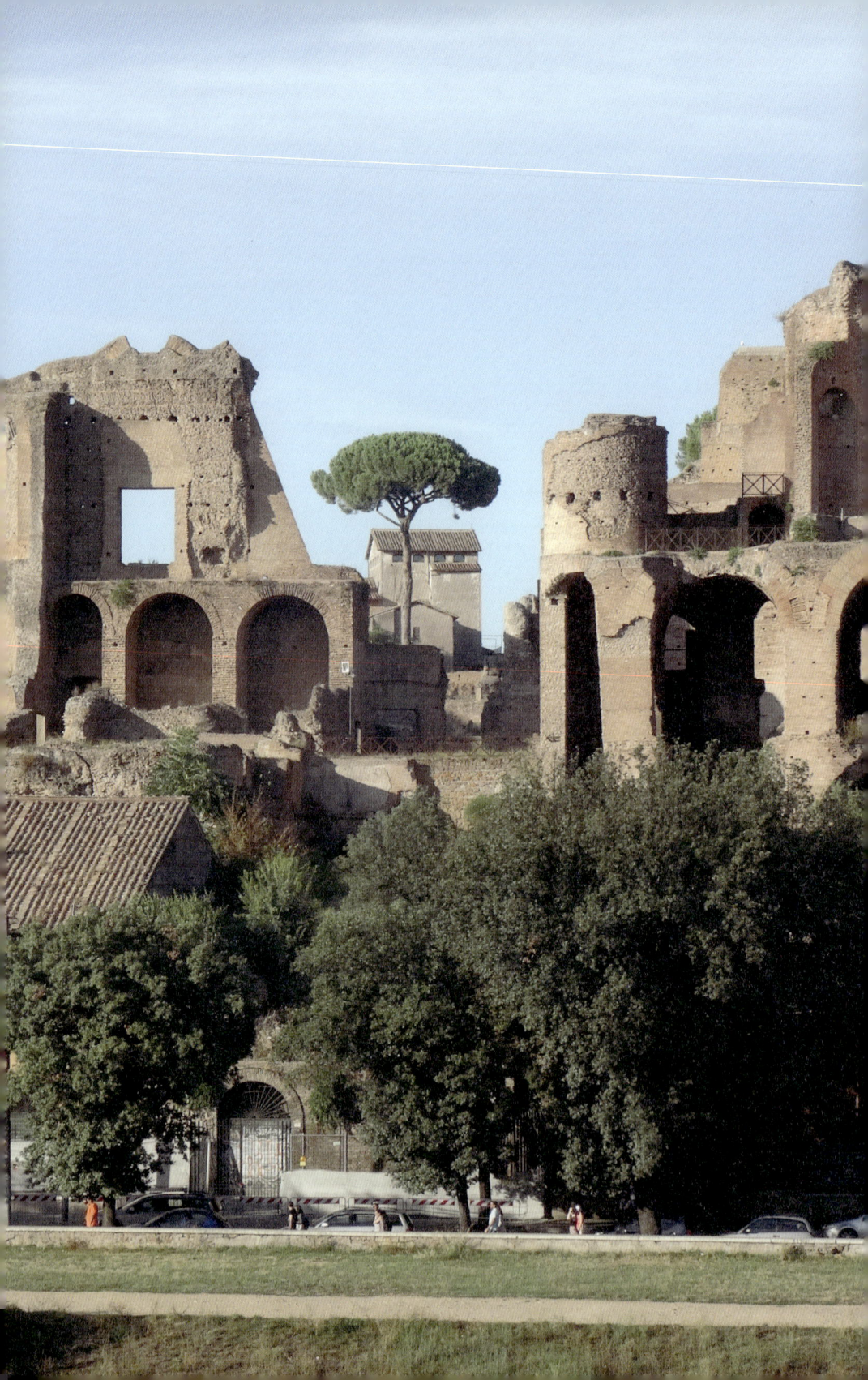

Palatino

팔라티노
로마가 태어난 언덕

이야기는 까마득한 옛날로 거슬러 올라간다. 늑대 젖을 먹고 자랐다고 하는 쌍둥이 형제 로물루스와 레무스는 테베레 강변 언덕 위에 나라를 세우기로 했다. 당시 테베레 강변에 있는 두 개의 언덕이 도읍지의 후보로 떠올랐는데, 이 두 언덕은 강과 가까워서 바다에서 배를 타고 내륙으로 들어오는 다른 나라 사람들과 교역하기 편했다. 또한 언덕이 그렇게 높지는 않아도 외적으로부터 방어하는 데 크게 지장이 없었으며, 언덕 위에는 평지가 어느 정도 있었기 때문에 두 언덕 모두 그런대로 쓸 만했다. 이 두 언덕의 이름은 이탈리아어로 각각 팔라티노(Palatino)와 아벤티노(Aventino)이다.

그런데 문제가 생겼다. 로물루스는 팔라티노 언덕 위에, 레무스는 아벤티노 언덕 위에 나라를 세우자고 강력하게 주장하는 것이었다. 계속 이 문제로 형제 간의 이견이 좁혀지지 않자, 신관이 보는 앞에서 내기를 하고 그 결과에 승복하기로 했다. 내기의 내용은 각자 선호하는 언덕에 올라가서 정해진 시간 안에 더 많은 새를 보는 사람이 도읍 위치 결정권을 가지는 것이었다. 그리하여 '역사적인 내기'가 시작되었다. 어떻게 보면 서양 역사의

아벤티노 언덕에서 본 팔라티노 언덕의 도미티아누스 황궁 유적.

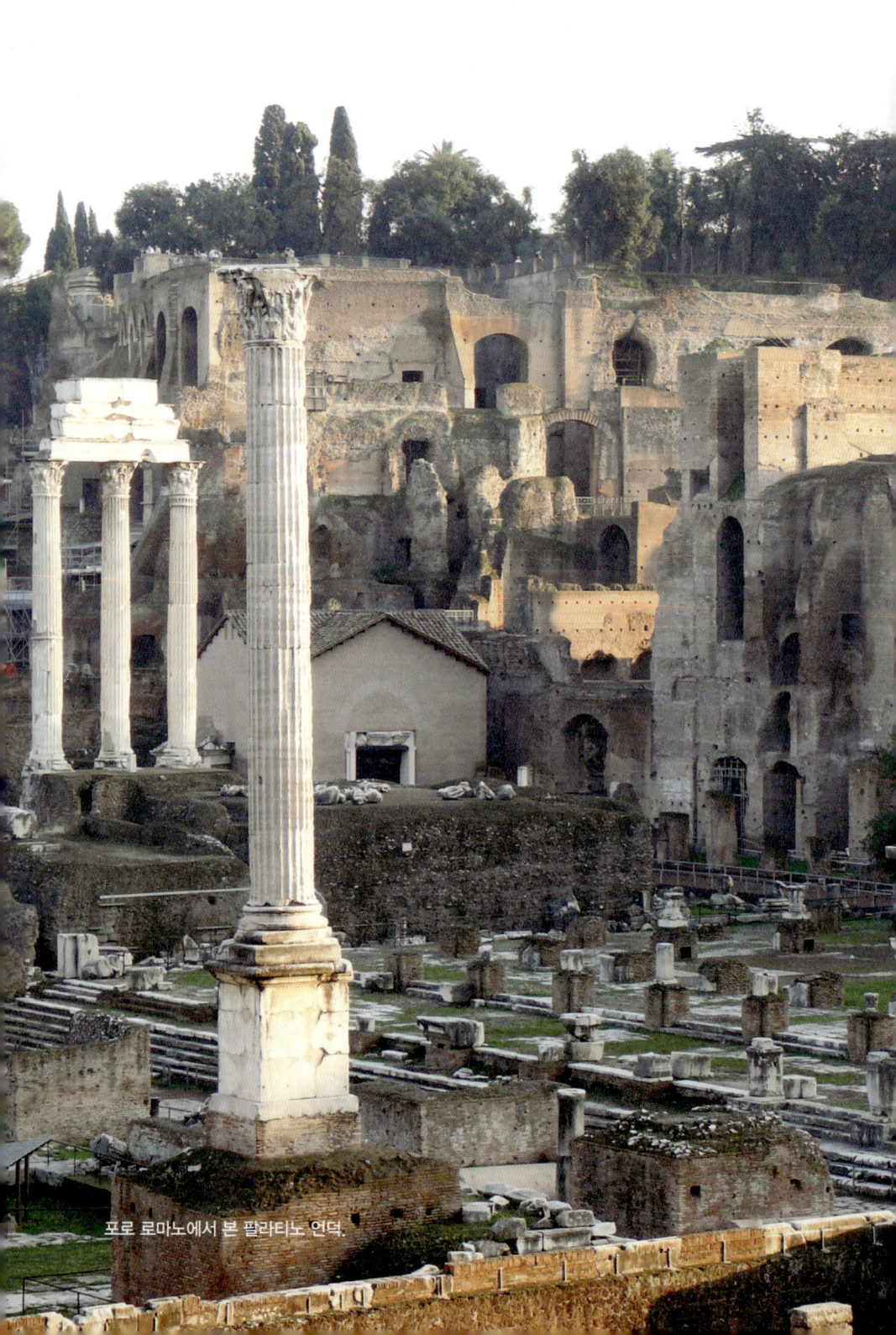

포로 로마노에서 본 팔라티노 언덕.

미래를 결정하게 되는 아주 중요한 게임이었다.

드디어 운명의 시간이 왔다. 아벤티노 언덕에서 눈을 부릅뜨고 하늘을 지켜보던 동생 레무스는 여섯 마리가 자기 머리 위로 날아가는 것을 봤다. 이 정도면 내가 이긴 게 아닐까 하고 미소를 지었던 모양이다. 반면에 형 로물루스는 팔라티노 언덕에서 사방팔방 고개를 돌리며 하늘을 열심히 지켜봤지만 새는커녕 파리 한 마리도 보이지 않았다. 로물루스는 졌구나 하고 고개를 떨구려고 했다. 그런데 이게 웬일인가? 갑자기 어디선가 새들이 푸드득거리며 그의 머리 위로 날아가는 것이 아닌가. 모두 세어 보니 자그마치 열두 마리였다. 그렇게 12:6이라는 엄청난 차이로 로물루스가 승자가 되었다. 이후 로물루스는 팔라티노 언덕을 도읍지로 정한다고 공표했다.

그런데 이들 형제는 가위바위보나 묵찌빠로 결정했으면 훨씬 더 간단하고 쉬웠을 텐데, 왜 하필이면 땡볕에서 온종일 고생하며 새를 보는 내기를 했을까? 그것은 새를 하늘의 뜻을 전하는 존재로 여겼기 때문이다. 새를 더 많이 봤다는 것은 유피테르 신의 뜻이 그만큼 더 강했다는 의미였다. 사실 새를 보는 의식은 에트루리아에서 전해진 까다롭고 복잡한 도시 건설 의식 중 하나였다.

고대인들의 도시 건설 의식을 보면 대부분 주술적이기는 하지만, 그래도 부분적으로 과학적인 근거도 있다. 먼저 신관은 신의 뜻이 어디에 있는지 알기 위해 동서남북의 땅이 아무런 장애물 없이 훤히 보이는 높은 곳에 올라가서 하늘부터 관찰하고, 새가 날아가는 방향을 보고 신의 뜻이 있다고 생각되면 그곳에 일정한 기간 동안 양을 방목했다. 그러고 나서 양을 제물로 바치면서 양의 간 상태를 보고, '기(氣)'가 있는 땅인지를 판정했다. 간의 상태가 좋다는 것은 그곳의 초목이 좋다는 뜻이고, 초목이 좋다는 것은 주변 환경이 좋다는 뜻이 아닐까?

로물루스는 도시 건설 의식에 따라 양의 간을 확인하는 의식을 마친 후

팔라티노 언덕 주변에 소가 끄는 쟁기로 고랑을 직선으로 파고 성곽을 쌓았다. 성곽 안쪽은 성역(聖域)이란 뜻이다. 그런데 내기에서 졌던 동생 레무스는 배가 아팠던 모양이다. 그는 성역이고 뭐고 모두 무시하고 로물루스가 쌓은 성벽을 발로 걷어차고 경계선을 넘었다. 그러자 로물루스는 발끈했다. 그는 신성한 구역을 무단으로 침입한 동생을 그 자리에서 삽으로 쳐서 죽이고 말았다. 성경에서 인류의 초기 역사를 보면 카인이 동생 아벨을 죽였던 것처럼 로마 역사도 이와 같이 형제 간의 살인과 함께 시작했던 셈이다.

어쨌든 쟁기로 그어 확정된 영역의 경계선을 포메리움(pomerium)이라고 했는데 이것은 단순히 정치적, 군사적 경계만을 의미했던 건 아니다. 포메리움 안쪽은 성역이기 때문에 부정타는 일은 당연히 금지되었다. 그 가운데 가장 철저히 금지된 것은 사람의 시신을 매장하는 일이었다. 죽은 영혼이 사람이 사는 곳 가까이에 있는 것을 불길하게 생각했기 때문이겠지만, 실제로는 위생 문제 때문이 아니었을까? 이러한 포메리움의 개념은 로마 제국이 멸망할 때까지 그대로 존속되었다. 즉, 로마시 안에서는 트라야누스 황제와 같이 특별한 경우를 제외하고는 어느 누구도 묘소를 가질 수 없었다.

로물루스는 양치기들의 수호 여신 팔레스의 축제가 팔라티노 언덕에서 열리는 4월 21일에 나라를 세우고, 자신의 이름을 따서 국가명을 로마(Roma)로 정했다고 한다. 그러니까 예수 그리스도가 이 세상에 오기 753년 전의 일이었다. 참고로 '로마'는 에트루리아어로 '가슴이 강한 자'라는 뜻의 루마(ruma) 또는 '테베레강'을 의미하는 에트루리아어 루몬(rumon)에서 유래되었다는 설도 있다.

그런데 로물루스의 로마 건국에 관한 전설 같은 이야기는 순전히 후세에 만들어낸 허무맹랑한 것일까? 옛날 사람들이 현재의 우리들보다 고대의 사실에 대해 더 많은 것을 알고 있었다는 점을 수긍하면 전설이 허무맹랑

팔라티노 언덕 아래에 로마 최대 경기장 치르코 맛시모의 흔적이 보인다. 멀리 보이는 흰 건물은 유엔식량농업기구(FAO) 본부이다.

한 헛소리로만 들리지는 않는다.

20세기 중반, 팔라티노 언덕에 있는 로마 제국 시대의 유적 밑에서 기원전 9세기에서 7세기 사이로 추정되는 철기 시대의 주거 유적지가 세 군데 발굴되었다. 발굴된 것은 움막집을 떠받치고 있던 돌 기초인데, 크기는 각각 4×2.5미터 정도가 된다. 그리고 그 주변에서 로마의 건국 전설에서 언급된 고랑과 성곽의 흔적도 발견되었다. 과학적으로 정밀하게 분석한 결과에 의해 기원전 8세기 중반경에 이곳에 조그만 부락이 형성되어 있었다는 사실도 밝혀졌는데, 이는 로마의 건국 연대인 기원전 753년과 거의 일치한

'로물루스의 집' 유적.

다. 이 부락에 '로물루스'라는 사람이 살았고, 이곳이 '로마'로 불렸다는 증거는 아직 없다. 그렇지만 이곳은 당시 팔라티노 언덕 근처에 있었던 여러 부락 가운데 하나였고, 이곳을 중심으로 로마가 생성되고 발전된 것은 틀림없는 사실이다. 사람들은 팔라티노 언덕의 움막 터를 '로물루스의 집(Casa di Romolo)'이라고 부르고 있다. '로물루스의 집'이라는 말 속에는 로물루스가 전설의 인물이 아닌, 실재의 인물로 판명되기를 은근히 바라는 마음도 담겨 있는 듯하다.

검소했던 아우구스투스의 삶

'로물루스의 집'은 왕이 사는 궁궐이라고 부르기에는 너무 소박한 움막집이었다. 세월의 흐름 속에서 이 움막집이 얼마 동안이나 버티고 서 있었는지는 모르겠지만 다행히도 이를 지탱하고 있던 기초 부분만큼은 상당히 오랜 세월 동안 보존되어 있었던 모양이다. 로마 역사에서 이 움막집 터를 가장 애지중지한 인물은 바로 로마 제국의 초대 황제 아우구스투스였는데 그는 '주민 등록'을 아예 팔라티노 언덕으로 옮겼다. 당시 팔라티노 언덕은 고급 주택지였다. 팔라티노 언덕 위에는 로마가 창건된 후 이렇다 할 건물이 세워지지 않았지만, 기원전 2세기경부터는 유명 인사들의 저택들이 세워지기 시작해 로마 제국이 멸망할 때까지 로마에서 가장 살기 편한 주택 지역으로 손꼽혔었다. 이 언덕이 고급 주택지로 각광받게 된 이유는 우선 고대 로마 세계의 중심 포로 로마노가 바로 언덕 동쪽 아래에 있고, 대경기장 치르코 맛시모가 서쪽에서 내려다보였으며, 언덕 아래에서 오는 소음이 잘 들리지 않았을 뿐 아니라 뜨거운 여름에도 시원했기 때문이었다.

아우구스투스는 팔라티노 언덕에 위치한 변호사 호르텐시우스의 집을 구입해 적당히 증축해서 살았다. 이 집은 당시 귀족들의 저택에서 흔히 볼 수 있는 값비싼 대리석이나 모자이크 등과 같은 장식은 전혀 찾아볼 수 없었다고 하니 흔히들 생각하는 호화 주택은 전혀 아니었던 모양이다. 아우구스투스는 로마 제국의 황제치고는 무척 검소했다. 그는 이 집에서 40년 동안 한 방에서만 살았으며, 그의 침대와 이불도 서민들이 사용하던 것과 다를 바 없었다. 그의 옷은 황후 리비아, 그의 누나인 옥타비아 또는 딸 율리아가 손수 짠 천으로 만들었다고 한다. 또 기분 전환을 하고 싶을 때는 잘 아는 해방 노예의 집이나, 당시 '외교부 장관'이라고 할 수 있는 마이케나스의 집에서 며칠 묵곤 했다고 한다. 아우구스투스는 로마 교외 작은 도시 벨레트리 출신인데, 그가 태어나고 어린 시절을 보낸 방은 창고라고 할

정도로 좁고 허름했다고 하니, 아마 어릴 때부터 검소한 생활에 적응되어 있었던 모양이다.

그런데 그가 굳이 이곳에 자리를 잡고 산 데에는 나름대로 이유가 있었다. 그는 원로원으로부터 '아우구스투스'라는 칭호를 받기 전, 정적 안토니우스를 제압하고 난 다음 팔라티노 언덕 위에 아폴로 신전을 세웠는데, 이 집은 내부 통로로 아폴로 신전과도 연결되었다. 또 로물루스의 집으로 전해져 내려오던 움막집 터에서 불과 10미터 정도 거리에 있었다. 즉, 자신이 로물루스를 계승한 로마의 재창건자임을 상징할 수 있었다. 뿐만 아니라 시와 음악의 신 아폴로를 수호신으로 삼으면서 아폴로 신의 가호로 이제 로마의 내란이 종식되고 진정한 평화가 도래했음을 만방에 전해줄 수 있다고 생각했던 듯하다.

로마 제국 역사상 최대의 황궁

아우구스투스를 이은 티베리우스 황제는 아우구스투스의 집 바로 옆에 '도무스 티베리나'라는 궁전을 짓게 되는데 그 이후부터 팔라티노 언덕은 점차 거대하고 화려한 궁전 지역으로 변모했다. 그중에서 로마 제국 역사상 가장 규모가 컸던 궁전은 도미티아누스 황제(재위 81~96년)에 의해 세워졌다.

서기 81년에 티투스 황제가 죽은 다음 황제로 즉위한 도미티아누스는 역대 어느 황제보다도 건설 욕망이 컸던 인물이었다. 그는 아버지 베스파시아누스와 형 티투스가 물려준 튼튼한 국가 재정을 바탕으로 공공 건설 사업에 적극적으로 손을 댔다. 그는 콜로세움을 완성했으며 로마 제국의 위용에 걸맞는 거대한 황궁을 팔라티노 언덕에 세운 장본인이다. 도미티아누스는 이 황궁을 짓기 위해 당시 최고의 건축가 라비리우스(Rabirius)를 불러 10년 이상의 공사 기간을 거쳐 서기 92년에 이 거대한 건축물을 완공했다.

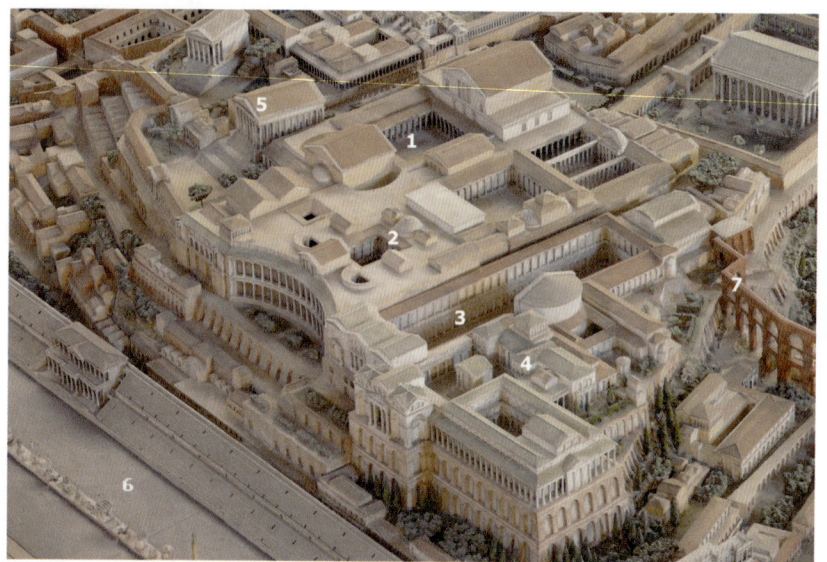

도미티아누스 황궁 모형(로마 문명 박물관).

1. 도무스 플라비아
2. 도무스 아우구스타나
3. 스타디움
4. 3세기 초 셉티미우스 세베루스 황제에 의해 증축된 부분
5. 아폴로 신전
6. 대경기장 키르쿠스 막시무스
7. 수도교

　도미티아누스의 황궁은 그리 넓지 않은 평지에서 모든 황실의 기능을 수용해야 했다. 이에 용도가 다른 여러 공간들이 하나의 틀 속에 마치 잘 계획된 도시처럼 수직 수평으로 매우 짜임새 있게 설계되었다. 도미티아누스 황궁은 기능적으로는 집무 및 공공 행사를 수행하는 도무스 플라비아(Domus Flavia)와 황제의 관저 도무스 아우구스타나(Domus Augustana)로 구분되어 있었는데, 이 두 공간은 시야가 열리는 방향이 각각 달랐다. 즉, 도무스 플라비아가 동쪽 포로 로마노 쪽으로 향해 있었던 반면, 도무스 아우구스타나는 서쪽 치르코 맛시모 쪽으로 향해 있었다.

　도미티아누스 황제는 황궁을 완공한 다음 바로 옆에 길쭉한 옥외 공간을 하나 덧붙였다. 모양이 마치 경기장 같아서 일반적으로 스타디움

(stadium)이라고 부르지만, 그 기능은 아직 확실히 알려져 있지 않다. 길이는 1스타디움에 가까운 184미터, 폭은 50미터 정도이다. 참고로 '스타디움'이란 그리스의 길이 단위 '스타디온'을 말하는데, 약 185미터쯤 된다. 도미티아누스는 내성적이고 고독을 즐기는 성격에다가 예술을 사랑했다고 하니, 이곳은 정원과 분수 주위로 예술 작품들을 진열해 놓고 조용히 산책하던 일종의 비원(秘苑)이었을 가능성도 있다.

어쨌든 이 황궁은 팔라티노 언덕 위에 세워진 기존의 황궁들과는 비교가 안 될 정도로 웅장하고 화려했기 때문에 로마 시민들은 '신들이 거주할 궁전'이라고까지 했다. 또 언덕 위에 세워졌으니 언덕 아래에서 올려다보면 더욱더 웅장하고 위엄 있게 보였을 것이다. 당시 로마에서 활동하던 히

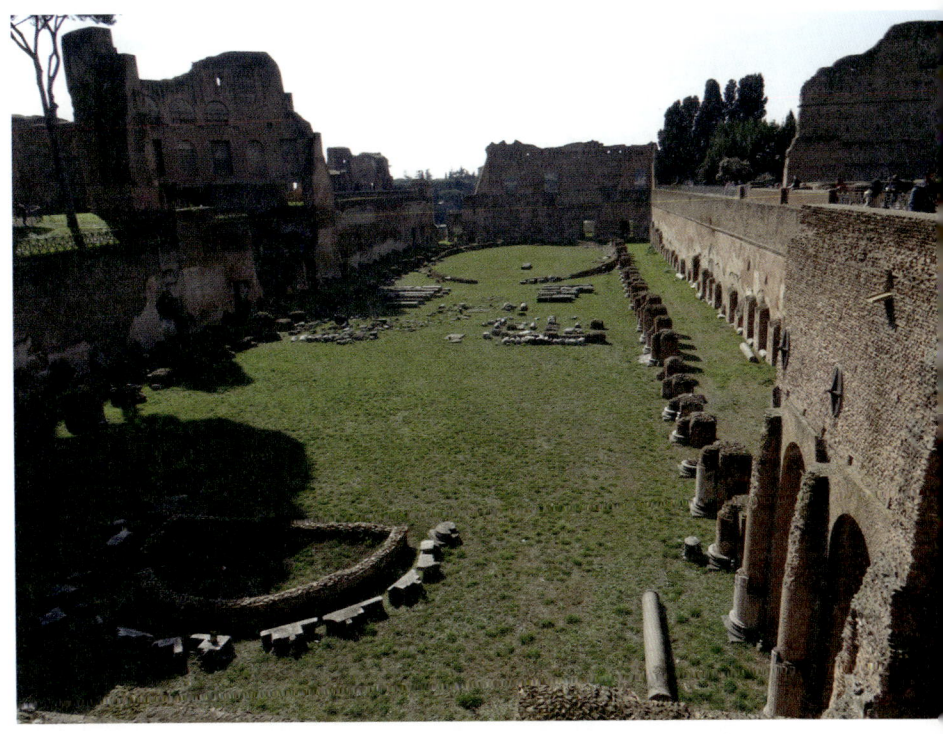

'스타디움' 유적. 내성적이고 고독했던 도미티아누스 황제의 비원이었을 가능성도 있다.

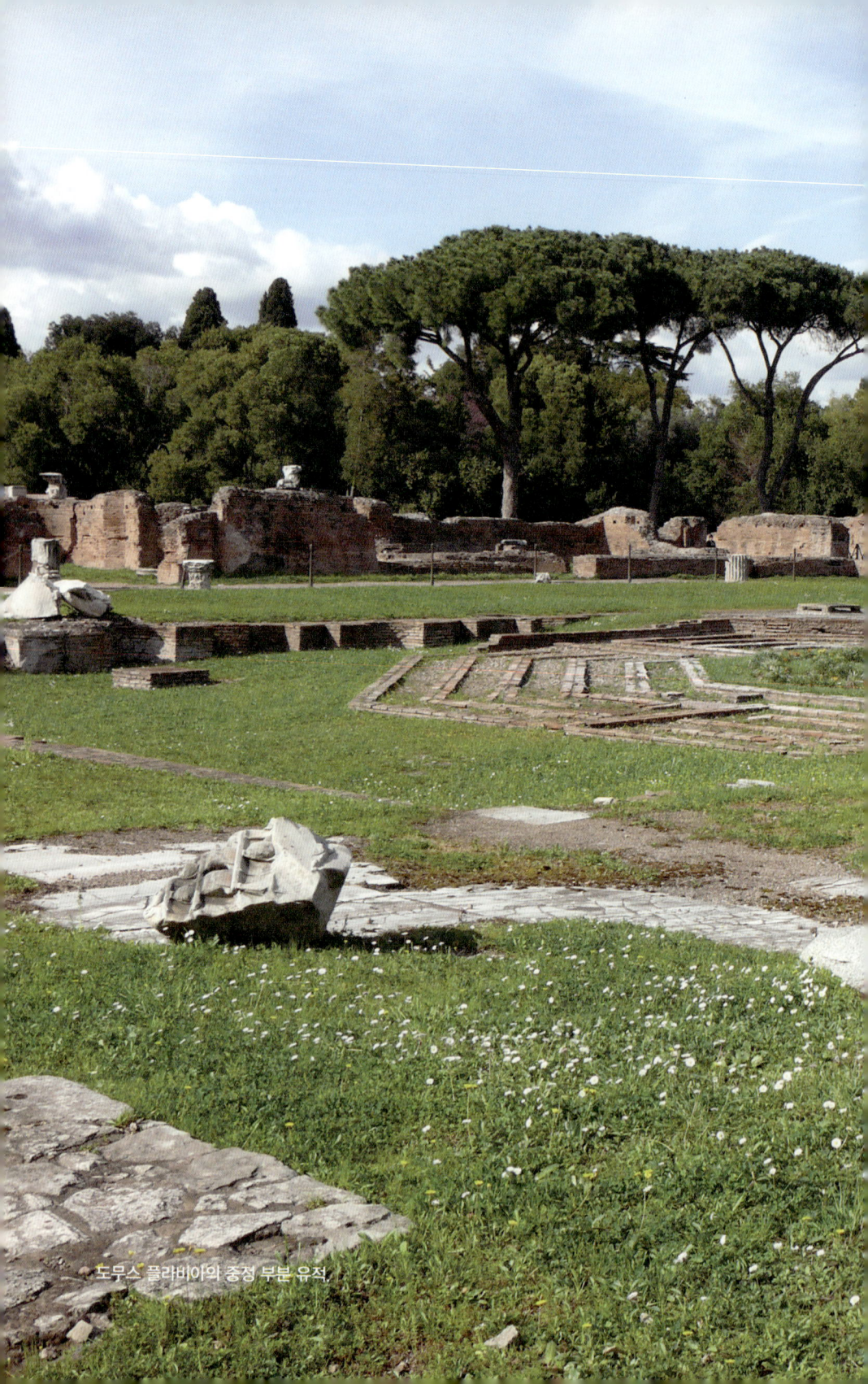

도무스 플라비아의 중정 부분 유적.

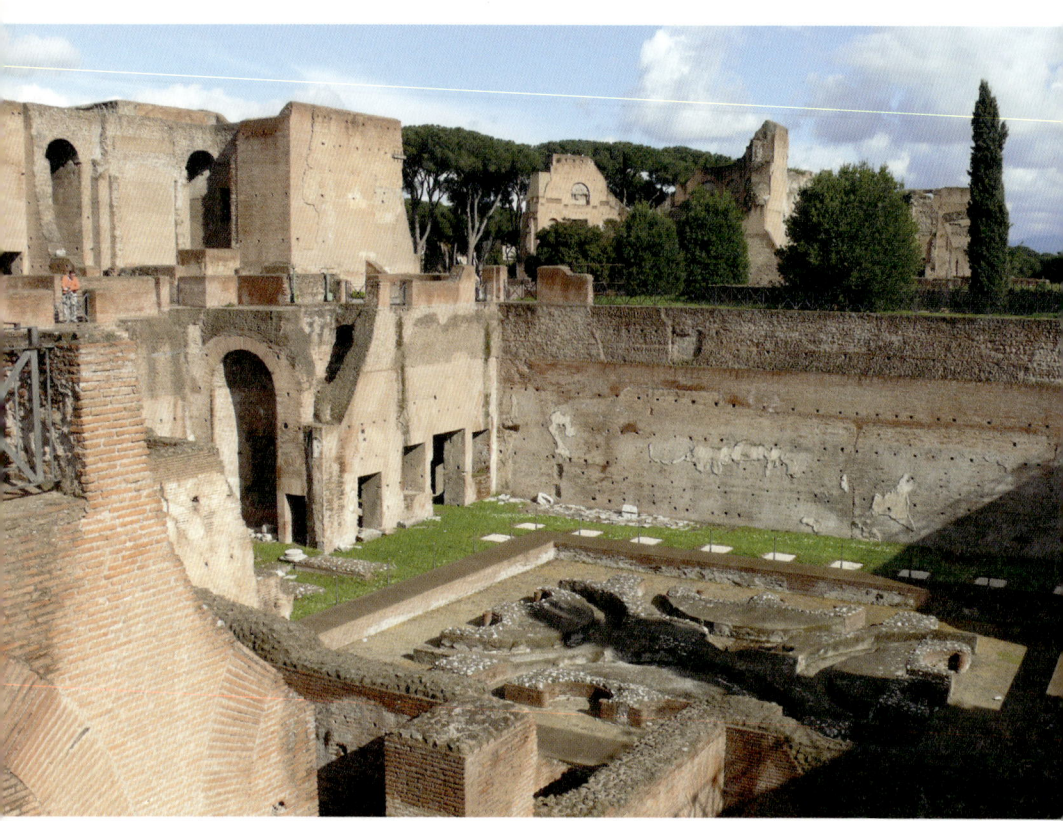

도무스 아우구스타나 유적.

스파니아(스페인) 출신 시인 마르티알리스(Martialis)의 표현에 의하면 이 황궁은 마치 로마의 일곱 언덕을 모두 모아 놓은 것 같았다고 한다.

그런데 이곳에서 살던 도미티아누스 황제는 제명대로 살지 못하고 갔다. 그는 초기에는 효율적인 행정과 도덕 정치를 강조하는 등 선정(善政)을 하다가, 말기에는 원로원을 무시하고 전제 군주처럼 자신을 신처럼 떠받들게 했다. 또 밀고 제도를 강화하는 등 공포 정치를 했다고 전해진다. 그로 인해 신변의 위협을 느꼈던 도미티아누스는 도무스 플라비아의 중정(中庭) 벽면을 모두 거울처럼 번들거리는 대리석으로 치장해 누군가가 뒤에서 칼을 뽑

아도 알아챌 수 있도록 했다고 한다. 그러나 자객은 그의 생각보다 더 가까이 있었다. 서기 96년 9월 18일, 그는 도무스 아우구스타나의 침실에서 결국 암살당하고 말았다. 암살범은 황후의 사주를 받았다고 여겨지며 황후는 원로원과 내통하고 있었던 것으로 추측된다. 그의 죽음이 알려지자 원로원은 즉시 그에 관한 기록을 모두 말살하고, 나이가 지긋한 원로 의원 네르바를 황제로 곧바로 추대했다. 그렇게 도미티아누스를 객관적으로 평가할 수 있는 기록은 대부분 사라져 버리고, 네로처럼 부정적인 면만 잔뜩 부풀려져서 후세에 전해지게 되었다.

팔라티움에서 '궁전'으로

도미티아누스 황제가 죽은 지 100여 년이 지난 다음, 로마에 다시 건축 붐을 일으킨 셉티미우스 세베루스 황제는 도미티아누스가 이루지 못한 부분(특히 목욕장)을 완성했다. 또한 팔라티노 언덕이 황궁으로 꽉 차서 좁았던 지라 언덕 남쪽 경사면에 지지대를 높이 올리고 그 위에 테라스를 축조해 황궁의 건축 면적을 더 확장했다.

그런데 330년에 콘스탄티누스 황제가 로마 제국의 수도를 비잔티움으로 옮기고 난 다음부터 황궁은 방치되기 시작했고, 로마 제국이 멸망한 후에는 폐허로 변했다. 폐허 위에는 잡초만 무성히 자라 소나 양을 방목하는 곳으로 전락하고 말았다. 다시 로물루스 이전 시대로 돌아갔던 것이다.

한편 '팔라티노 언덕'의 라틴어 표기는 '콜리스 팔라티눔(Collis Palatinum)' 또는 '콜리스 팔라티움(Collis Palatium)'인데 '팔라티움(Palatium)'은 '궁전' 또는 '신분'을 뜻하는 이탈리아어 팔랏쪼(palazzo)의 어원이 된다. 이 말은 스페인어 팔라시오(palacio), 프랑스어 팔레(palais), 독일어 팔라스트(Palast), 영어 팰리스(palace)로 바뀌게 된다. 그런데 '팔라티움'은 따지고 보면 아주 소박한 양치기들의 여신 팔레스(Pales)에서 유래한다.

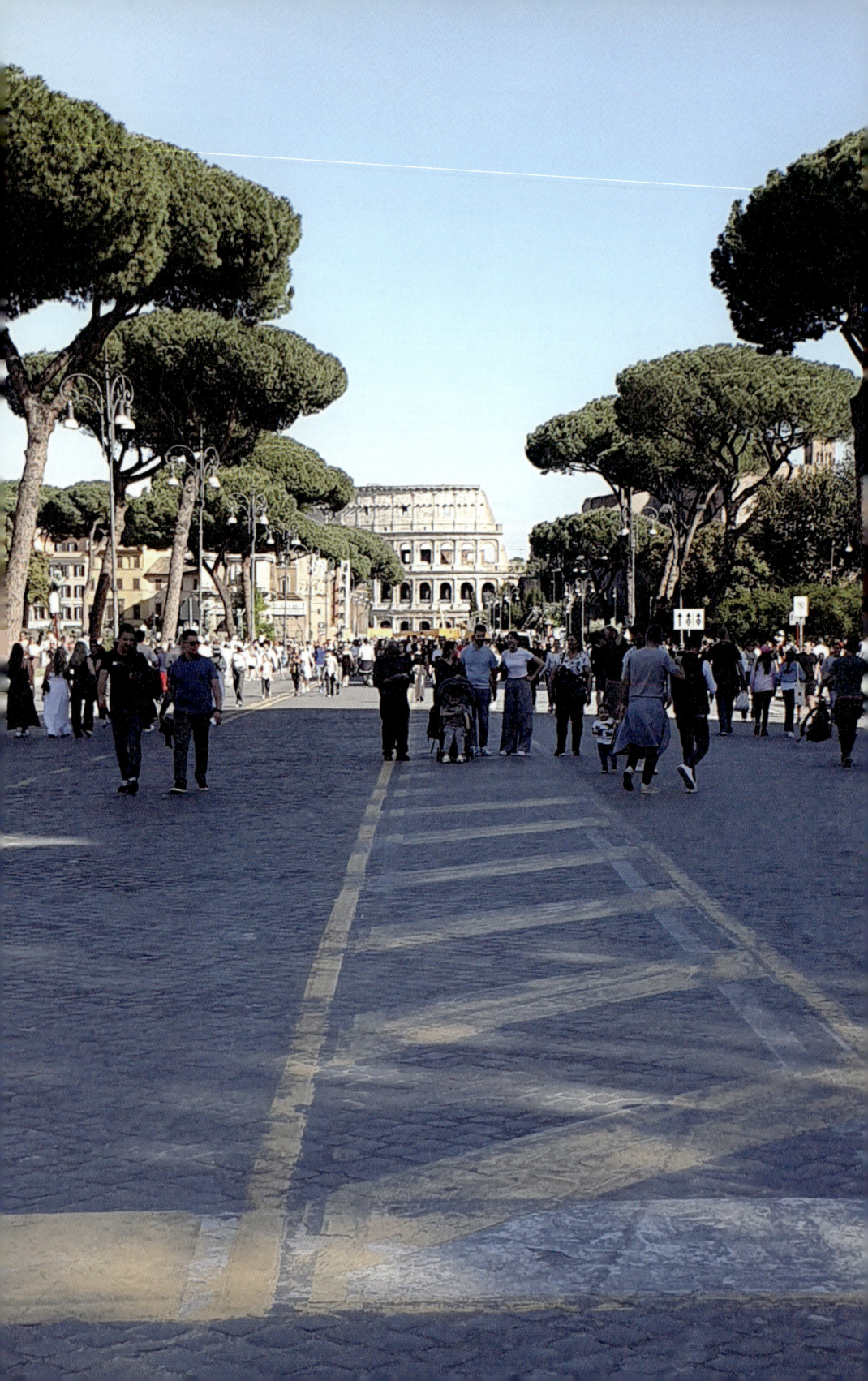

Via dei Fori Imperiali

제국 포룸 길
제국의 꿈을 품은 직선대로

　베네치아 광장에서 빗토리오 에마누엘레 2세 기념관 좌측면 너머로 널 따란 직선도로가 콜로세움 쪽으로 약 500미터 뻗어 있다. 도로를 따라 키 큰 소나무들이 늘어서 있는데 소나무는 영원을 상징하니 '영원의 도시' 로마와 잘 어울린다. 이 도로 서쪽 편에는 팔라티노 언덕을 배경으로 포룸 로마눔(포로 로마노)의 극적인 광경이 펼쳐진다. 또 도로 주변에는 율리우스 카이사르, 아우구스투스, 네르바 황제, 트라야누스 황제의 동상이 세워져 있어서 로마 제국의 분위기가 물씬 느껴진다.

　이 도로의 이름은 '비아 데이 포리 임페리알리(Via dei Fori Imperiali)', 직역하면 '제국의 포룸들의 길'이다. 여기서 말하는 '제국'은 로마 제국이며, '제국의 포룸들'은 율리우스 카이사르의 포룸 율리움을 포함해 후세의 아우구스투스, 네르바 황제, 트라야누스 황제가 포룸 로마눔 주변에 별도로 세운 포룸들을 말한다. 그중에서 트라야누스의 포룸이 가장 규모가 컸다.

멀리 콜로세움이 보이는 제국 포룸 길.

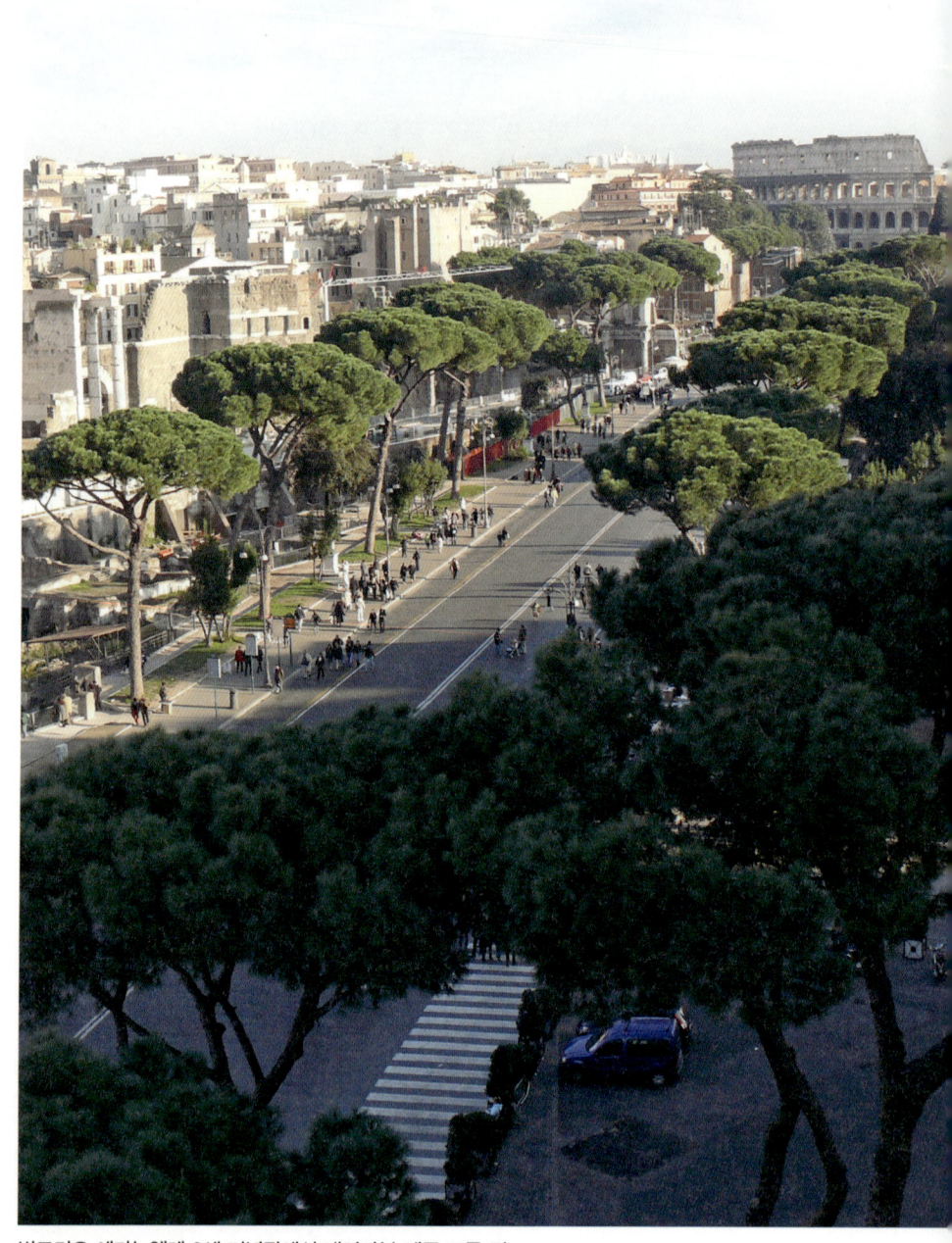

빗토리오 에마누엘레 2세 기념관에서 내려다본 제국 포룸 길.

트라야누스 황제의 포룸

트라야누스(재위 98~117년)는 로마 제국의 영토를 최대로 넓힌 황제였다. 그는 서기 53년에 히스파니아(현재의 스페인)의 남부 세비야 근교에서 태어나, 군인으로 입신출세하여 로마 역사상 처음으로 이탈리아 본토가 아닌 속주 출신으로서 황제로 추대되었다. 그는 서기 101~102년과 105~106년, 두 차례의 전쟁을 통해 다키아를 정복하고는 수많은 로마인들을 그곳으로 이주시켜 완전히 로마화했는데, 그곳이 바로 현재의 루마니아이다. 이런 이유로 루마니아어는 이탈리아어와 비슷하다.

다키아 전쟁 승리 후 퀴리날레 언덕 일부를 깎아내고 서기 112년에 세운 트라야누스 포룸은 현재 대부분 돌무더기로 변했지만 높다란 하얀 대리석 원기둥만큼은 유일한 생존자처럼 이천 년이 지난 오늘날에도 옛 모습을 거의 그대로 간직한 채 우뚝 서 있다.

이 원기둥은 '100의 원기둥'이란 뜻으로 콜룸나 켄테나리아(Columna centenaria)라고도 불렸는데, 여기서 말하는 100은 원기둥의 높이인 로마식 100피트를 말한다. 즉, 약 30미터이다. 총 높이는 기단을 포함하면 대략 40미터 정도 되는데 이것은 트라야누스 포룸을 세우기 위

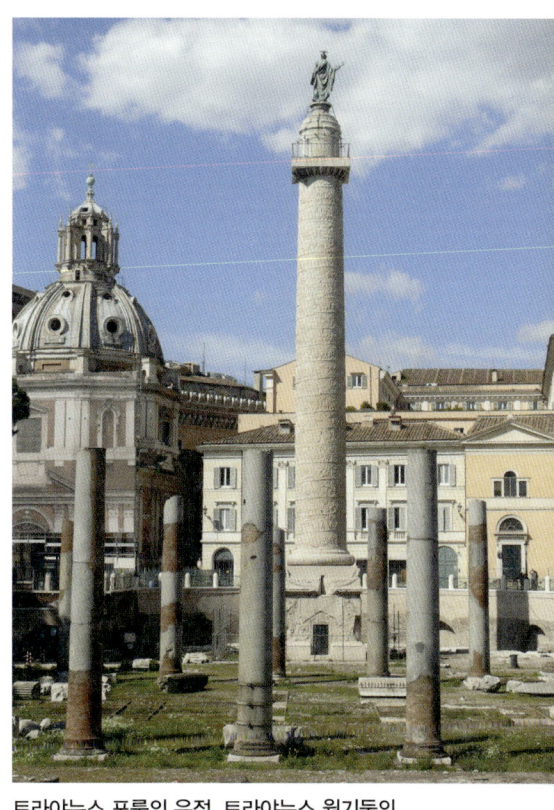

트라야누스 포룸의 유적. 트라야누스 원기둥의 보존 상태는 매우 양호하다.

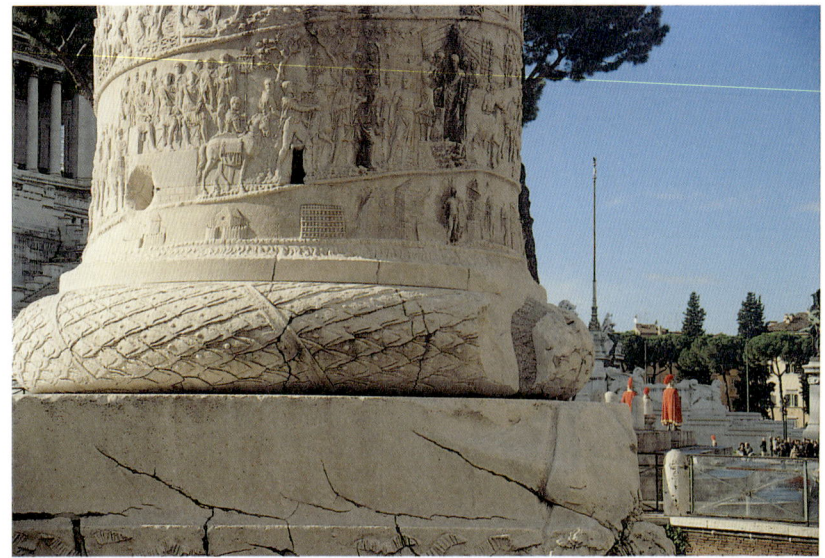

트라야누스 원기둥 밑부분. 표면에는 다키아로 출정하는 모습이 생생하게 기록되어 있다.

해 깎아낸 퀴리날레 언덕의 높이와 일치하는 것으로 알려져 있다.

원기둥 표면에 나선형으로 둘러져 있는 부조들은 아래에서 위로 다키아 전쟁의 상황과 당시 로마인들과 다키아인들의 풍습을 생생하게 묘사하고 있다. 이 나선형 띠를 풀어보면 길이가 200미터나 된다. 이 부조들은 다키아 전쟁 상황을 돌에 기록한 일종의 '전쟁 다큐멘터리'이다. 그런데 옛날에는 원기둥 표면이 채색되었으니 '컬러 다큐멘터리'였던 셈이다.

인간적 오점을 거의 남기지 않은 '최고의 황제' 트라야누스는 만년에 로마의 숙적 파르티아를 원정하러 가던 도중에 갑자기 병이 든다. 이에 후임으로 하드리아누스(Hadrianus)를 임명하고 로마에 돌아오다가 64세 생일을 한 달 앞둔 117년 8월 9일에 눈을 감고 말았다. 개선마차를 타고 로마에 입성한 것은 그의 유골함이었다. 유골함은 그의 유언에 따라 원기둥을 받치는 기단 부분에 안치되었다.

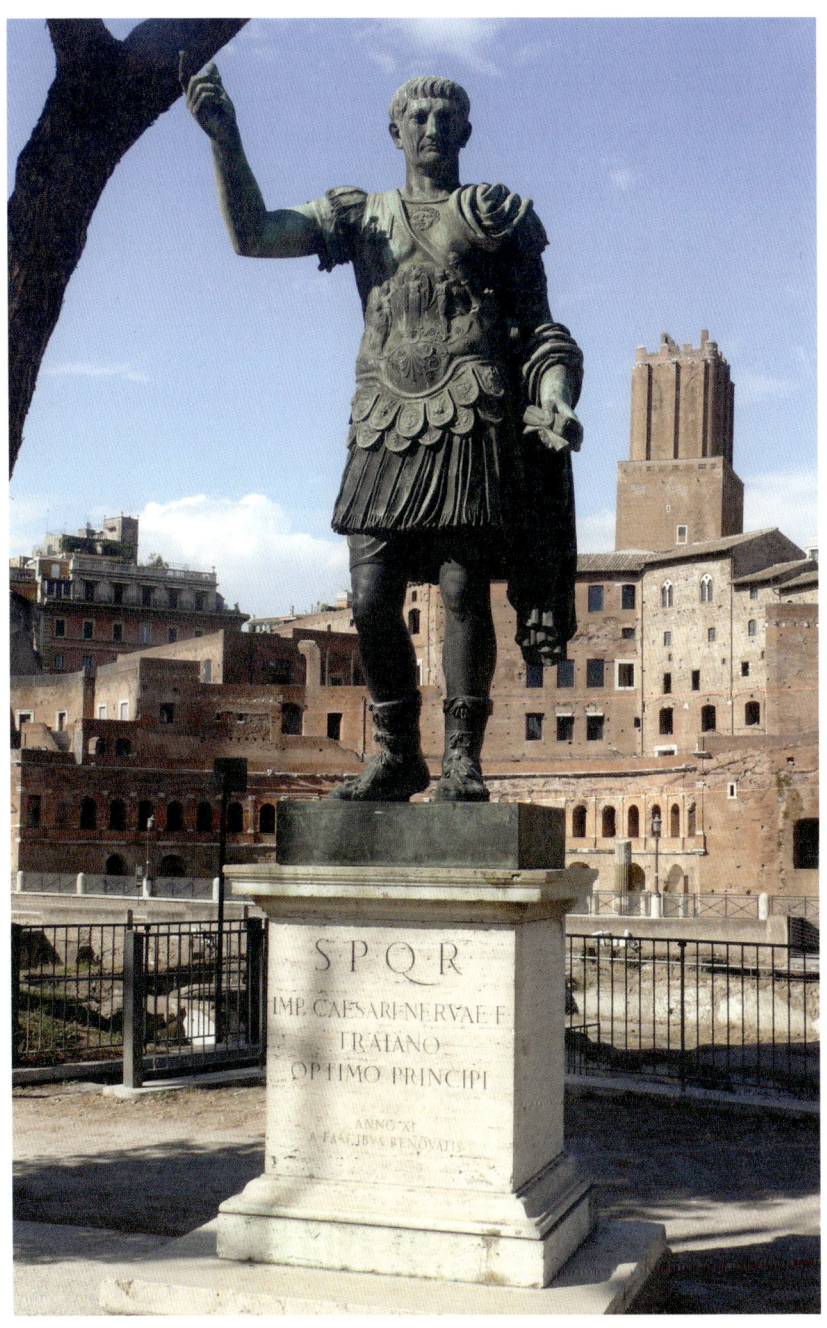

트라야누스 황제 동상. 그 뒤는 트라야누스 포룸과 언덕 위 트라야누스 시장의 유적이다.

세월이 흐르면서 원기둥 정상에 세워진 트라야누스 황제의 동상은 없어지고 그 자리에는 멀리 바티칸을 바라보는 베드로 동상이 세워졌다. 그러니까 이 원기둥은 베드로가 '기독교의 기둥'임을 의미하는 것이리라. 베드로가 예수 그리스도로부터 복음을 땅끝까지 전하라는 명을 받은 사도였다면, 트라야누스는 로마 제국의 영토를 땅끝까지 넓히려던 황제였다.

무솔리니와 '제국의 길'

20세기에 들어서 로마 제국의 영광을 이어받겠다는 인물이 등장했다. 다름 아닌 베니토 무솔리니(Benito Mussolini, 1883~1945년)다. '이탈리아 제국' 건설을 꿈꾸던 그는 집무실이 있는 베네치아궁, 빗토리오 에마누엘레 2세 기념관, 트라야누스 원기둥을 비롯한 황제들의 포룸, 콜로세움을 일직선으로 잇는 널찍한 도로를 1924년에 착공해서 1932년에 완공했다. 도로변에는 네 개의 포룸 유적을 배경으로 서쪽에는 율리우스 카이사르의 동상, 동쪽에는 아우구스투스, 네르바 황제, 트라야누스 황제의 동상을 세웠다. 당시 이 도로의 이름은 '제국의 길(Via dell'Impero)'이었다. 여기서 '제국'은 '이탈리아 제국'을 말한다. 즉, 로마 제국의 영광에 파시스트 정권의 이상을 접목하려는 의도가 담겨 있었던 것이다. 하지만 이 도로 건설로 인해 포룸 로마눔 유적 일부와 황제들의 포룸 유적 상당 부분이 매몰되고 말았다.

이 도로가 완공된 후인 1938년 5월에 히틀러가 로마를 방문했다. 히틀러는 이탈리아 사람들을 우세한 인종이 아니라고 은근히 무시한 반면 무솔리니는 히틀러를 '게르만 야만족'의 후예라고 은근히 깔보고 있었다. 무솔리니는 자신의 강력한 지도력과 로마의 위대함을 '야만족' 히틀러에게 강렬하게 각인시켜 주기 위해 이 도로와 콜로세움 및 콘스탄티누스 개선문 앞에서 파시스트 군대 사열식을 대대적으로 거행했다. 히틀러는 로마 제국의 장엄한 분위기와 사열대 앞으로 행진하는 파시스트 군대의 끝없는 행

렬에 강력한 인상을 받았음에 틀림없다. 그런데 당시 사열식에 동원된 군인들은 실제로 그렇게 많지 않았다. 사열대를 지나간 군인들은 콜로세움을 돌 때 다른 군복으로 재빨리 갈아입고는 뒤로 빙 돌아 나와 사열대 앞을 다시 지나가기를 반복했던 것이다. 게다가 사열대 앞을 지나가는 무기들도 판지로 만든 가짜가 상당수였다. 그로부터 일 년 후인 1939년 5월, 뭇솔리니는 히틀러와 동맹을 맺었고 그해 9월에 발발한 제2차 세계대전의 소용돌이에 빠져들었다가 결국 파멸을 맞고 말았다.

이 도로 중간 쯤에는 로마 제국 후기인 4세기 초반에 세워진 웅대한 막센티우스 바실리카의 유적 담벼락에

율리우스 카이사르 동상.

네 개의 커다란 대리석 지도가 걸려 있다. 조그만 도시 국가였던 로마가 거대한 제국으로 발전하는 과정을 함축적으로 보여준다. 로마 건국 당시의 영역, 기원전 3세기 해상 강대국 카르타고를 누른 뒤의 로마 영역, 기원후 1세기 초 아우구스투스 시대의 영역, 기원후 2세기 트라야누스 황제에 의해 최대로 확장된 로마 제국 영토이다.

로마 건국 초기에 이탈리아 반도 중북부 지역은 '첨단 선진국' 에트루리아가 차지하고 있었다. 남부 해안 지역에는 앞선 문화를 자랑하는 그리스 사람들이 식민 도시 국가들을 세우고 있었으며, 아프리카 북부에는 카르타

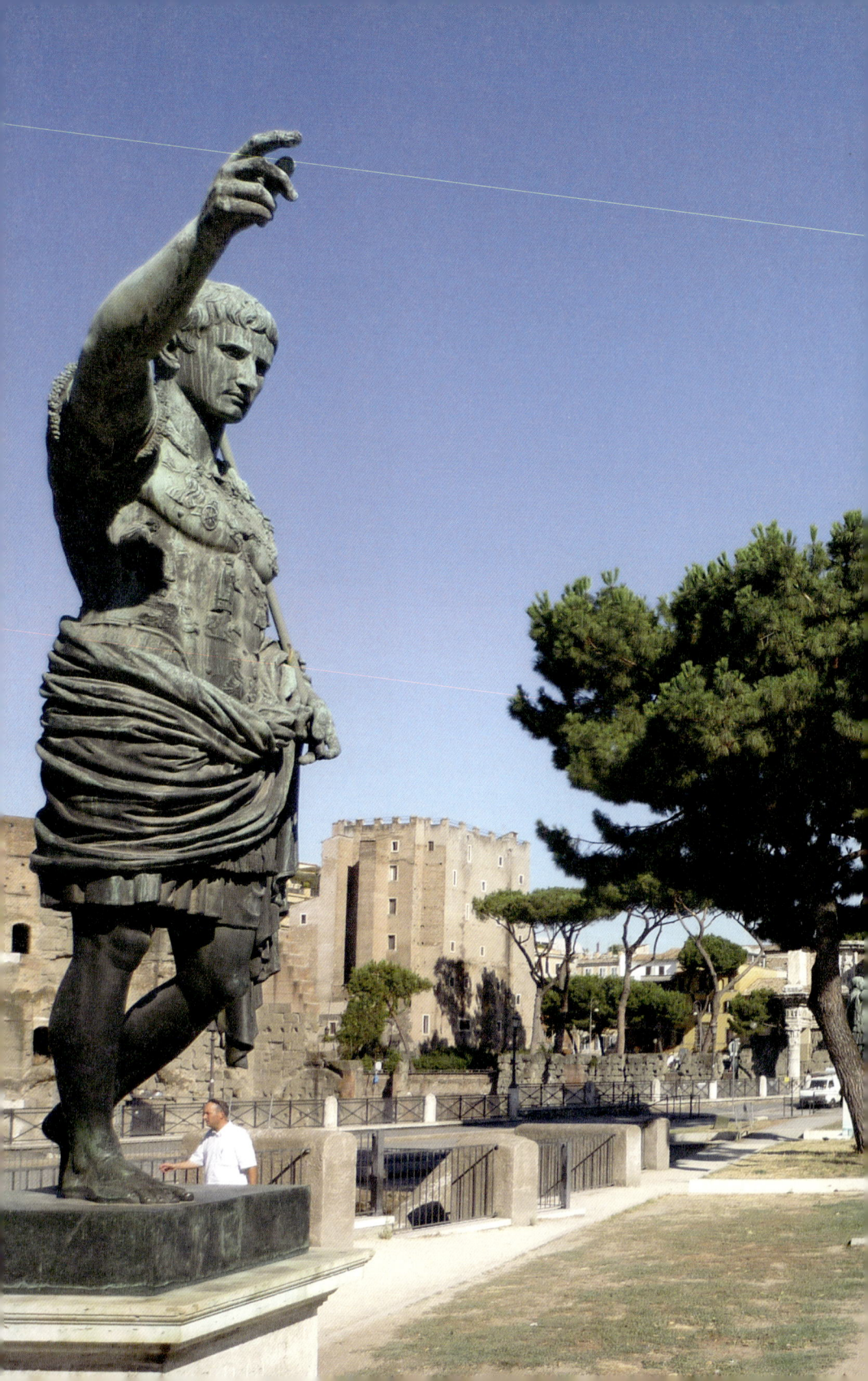

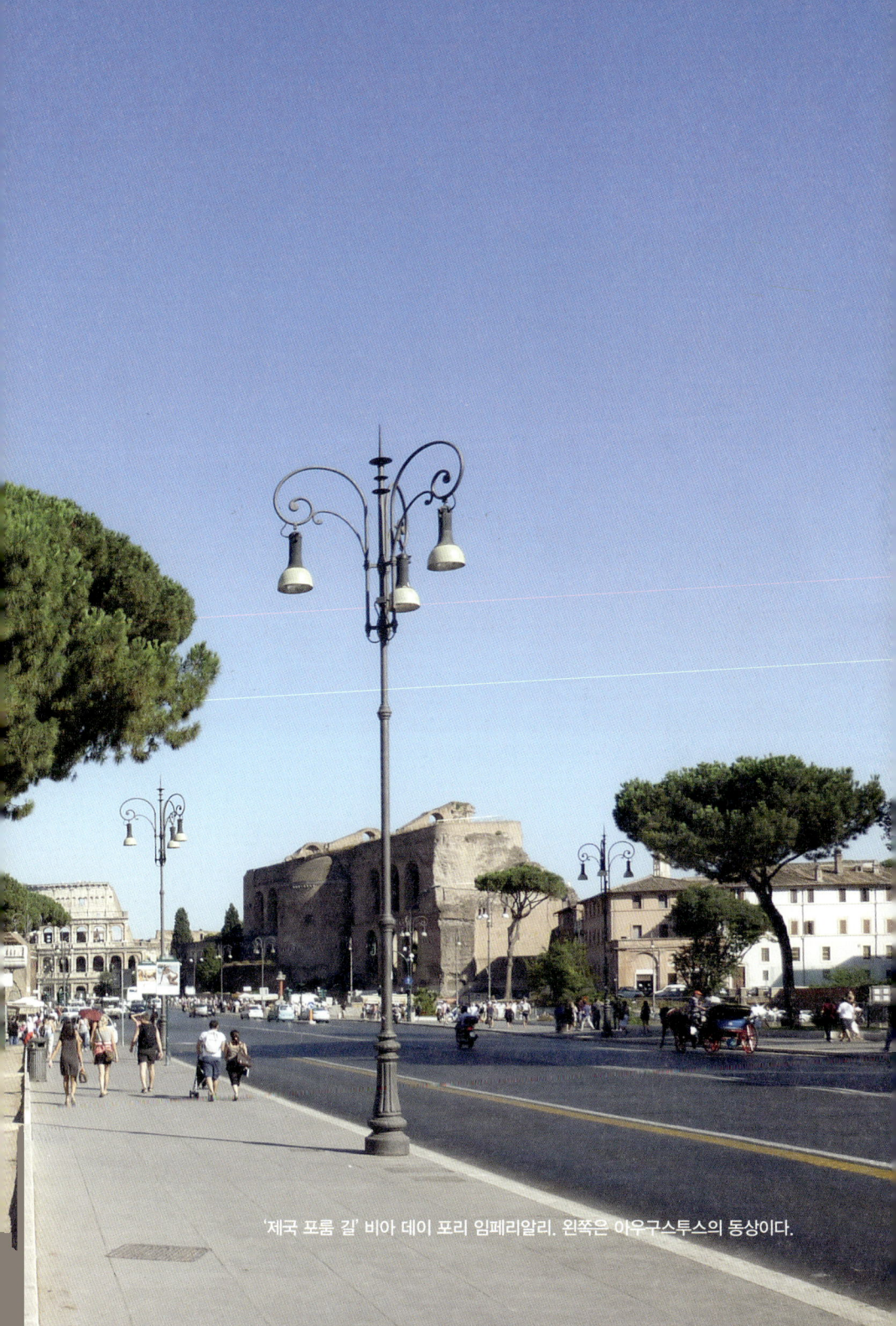

'제국 포룸 길' 비아 데이 포리 임페리알리. 왼쪽은 아우구스투스의 동상이다.

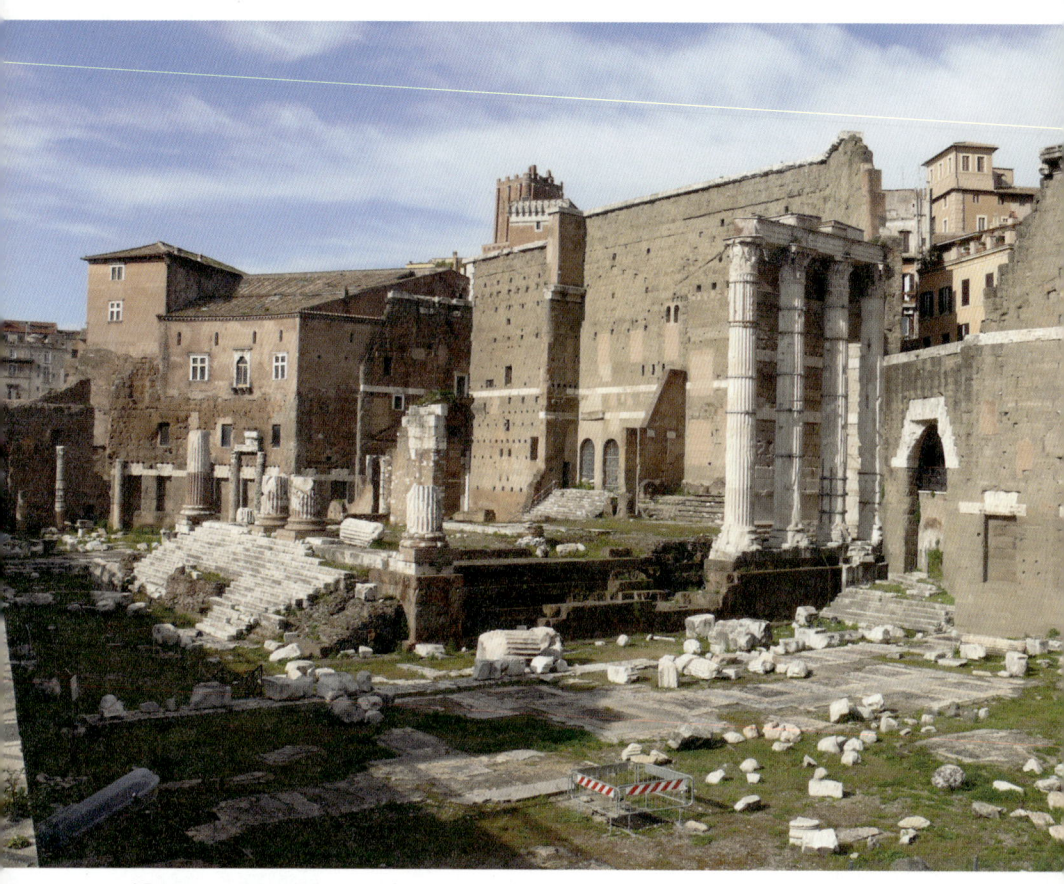

아우구스투스 동상 뒤에 있는 아우구스투스 포룸 유적.

고가 지중해 경제권을 손에 쥐고 있었다. 달동네 같던 로마는 에트루리아, 그리스, 카르카고라는 세 개의 '대기업체' 사이에서 이제 막 좌판을 깐 노점상 같았다고나 할까.

이토록 초라했던 로마는 하루아침에 대제국을 건설한 것도 아니고 아무런 고통 없이 대제국을 건설해 나간 것도 아니다. 로마는 이루 말할 수 없는 실패와 고난, 고통, 슬픔을 겪었지만 땅을 치며 통곡하지 않았다. 또한 '그대로 주저앉느냐, 아니면 그래도 일어서느냐'의 갈림길에서 결국에는

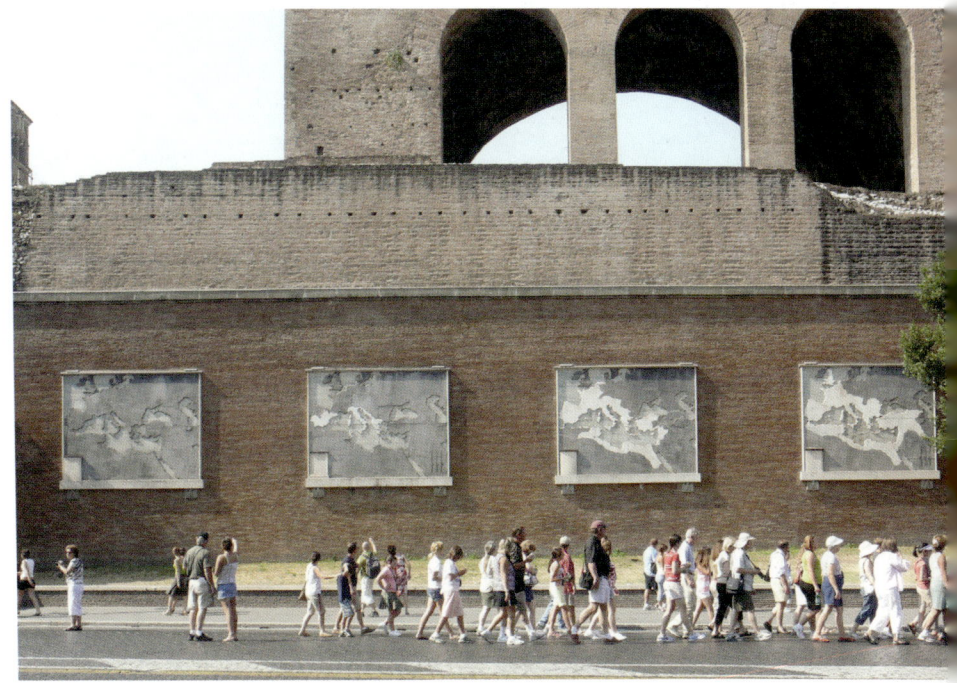

로마의 발전 과정을 보여주는 네 개의 지도.

자신의 결점을 보완하고 장점을 최대한으로 살리며, 심지어 적에게서도 좋은 점을 배우면서 서서히 일어나 대제국을 건설해 나갔다. 따라서 로마의 흥망성쇠 역사는 어떻게 보면 실패로 고통받는 사람들에게는 용기를 북돋아주고, 일시적 성공에 안주하는 사람들에게는 경종을 울리는 듯하다.

지도를 만들어 이곳에 걸어 놓은 장본인도 뭇솔리니였다. 그는 다섯 번째 지도도 붙였는데 이 지도는 1936년에 정복한 에티오피아도 포함된 파시스트의 이탈리아 제국 영토를 보여주었다. 제2차 세계대전 후에 다섯 번째 지도는 철거되있고 '제국의 길'이라는 도로명도 '비아 데이 포리 임페리알리'로 바뀌었다.

제국 포룸 길

Colosseo

콜로세움
로마 제국 영광의 상징

장구한 역사가 층층이 겹쳐져 있는 세계 유일의 도시 로마. 이러한 로마를 상징하는 건축물을 하나 손꼽는다면? 단연 콜로세움이다. 이탈리아 사람들은 콜로세오(Colosseo)라고 한다. 포로 로마노 영역 바깥쪽 팔라티노 언덕, 첼리오 언덕, 에스퀼리노 언덕의 남쪽 오피오 언덕이 서로 마주치는 곳에 세워진 콜로세움은 지금도 생생하게 과거 로마 제국의 위용을 웅변해 주고 있으며, 로마 시가지의 구심점을 이루고 있다.

콜로세움 주변은 전 세계에서 몰려든 사람들로 항상 번잡하다. 긴 줄을 서서 콜로세움 안으로 들어가는 사람들을 보면, 마치 거대한 물체 속으로 빨려 들어가는 것처럼 보인다. 또 콜로세움 안에 들어간 사람들은 웅장한 규모에 묻혀서 보잘것없는 존재로 보인다.

상당수의 사람들은 콜로세움과 가장 많이 관련된 인물로 주저 없이 네로 황제(재위 54~68년)를 꼽는다. 네로 황제가 콜로세움의 황제석에 앉아서 기독교 신자들이 맹수의 밥이 되는 광경을 내려다보며 즐거워했다고 생각하는 것이다. 사실 네로 황제라고 하면 살인마, 폭군, 로마 시가지에 불을

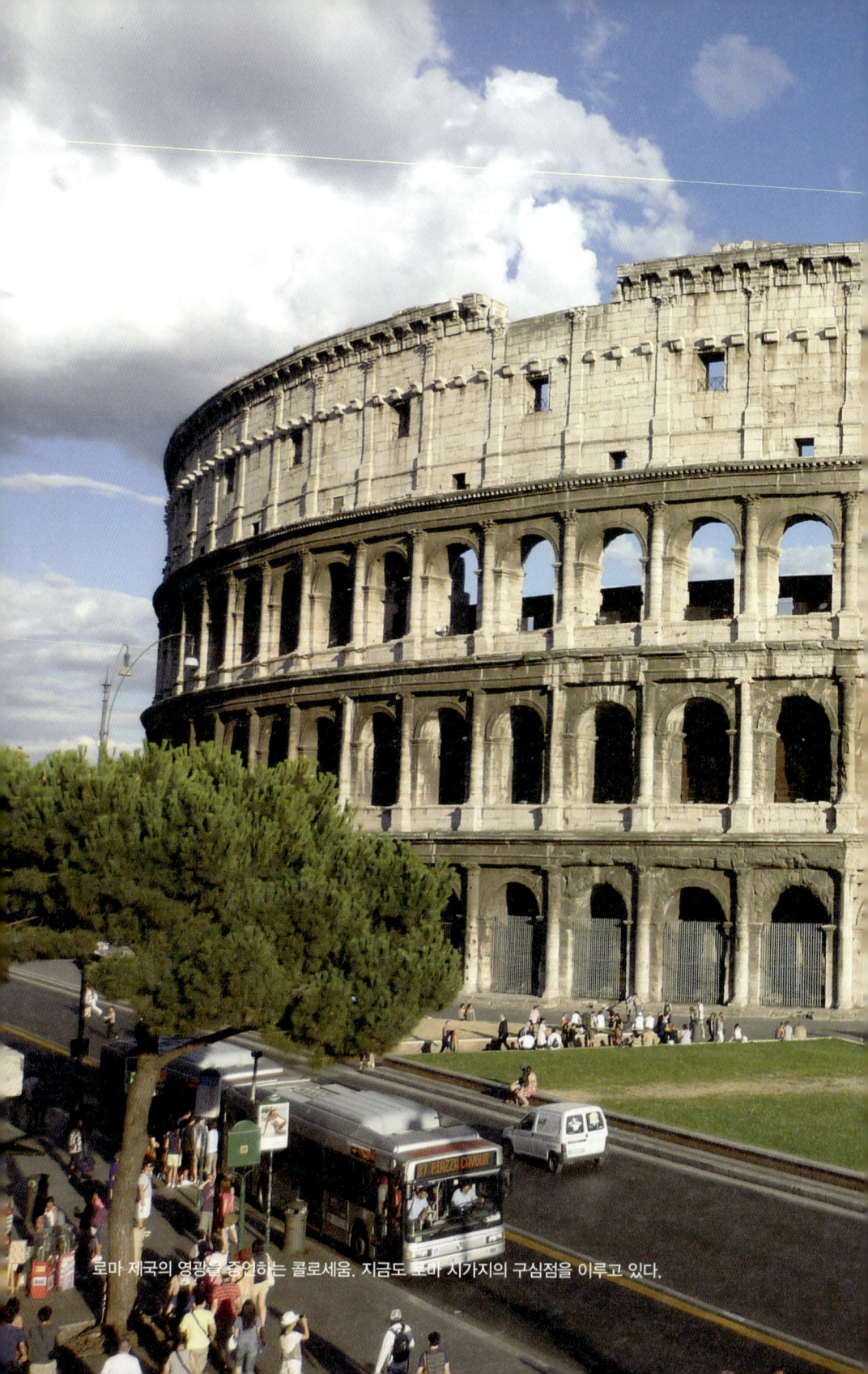

로마 제국의 영광을 증언하는 콜로세움. 지금도 로마 시가지의 구심점을 이루고 있다.

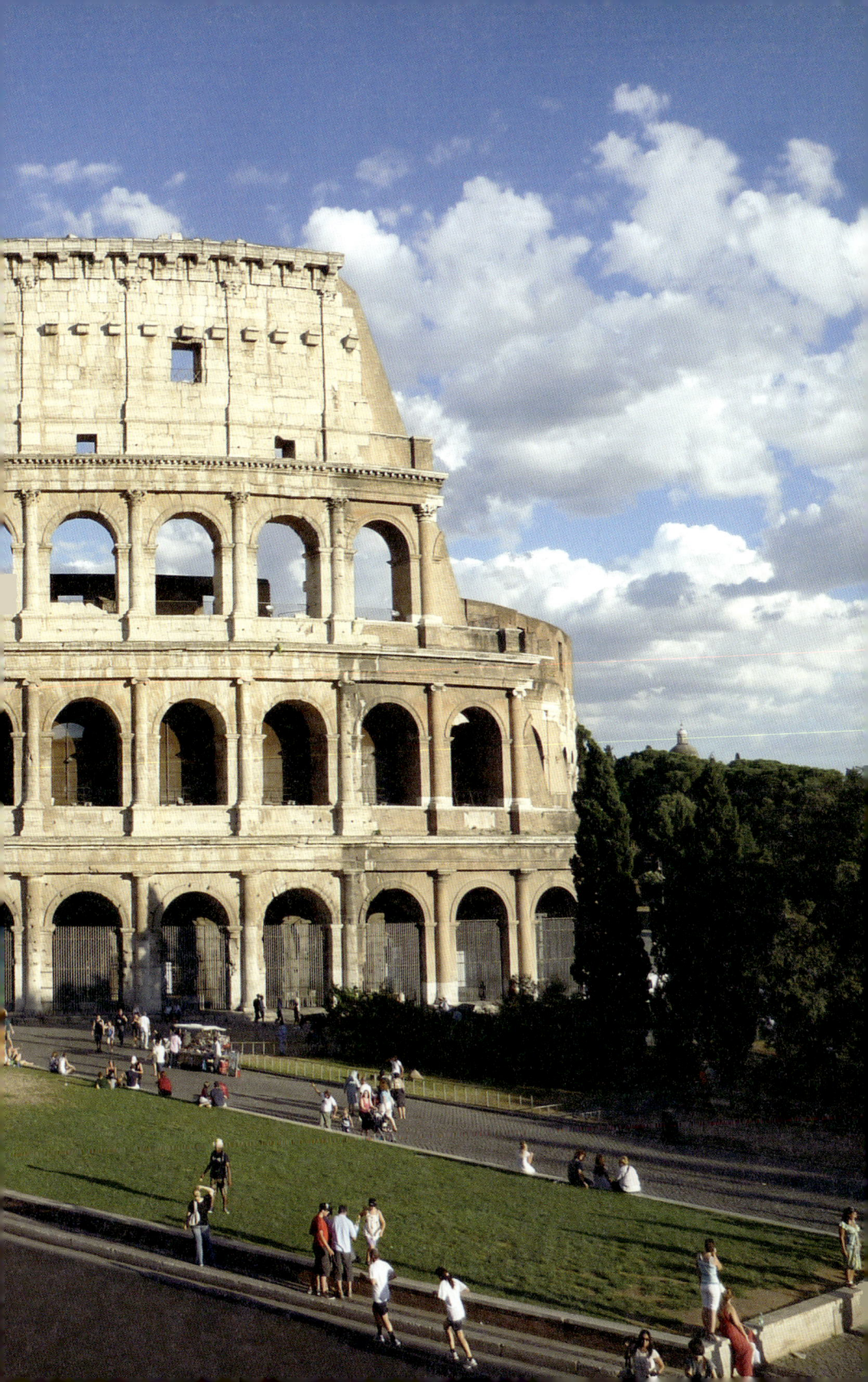

지르고 언덕 위에 올라서서 불타는 시가지를 내려다보며 노래를 부른 사이코 등 온갖 부정적인 수식어가 따라붙는다. 그런데 과연 네로 황제가 정말로 그런 인물이었을까?

억울한 네로 황제

최근 서양에서는 폭군으로만 알려져 왔던 네로 황제를 새롭게 평가하는 저서들이 나오고 있다. 대부분 네로가 흔히들 생각하는 그런 흉폭한 황제나 기독교를 탄압한 사이코 황제는 아니었음에 초점이 맞추어져 있다. 즉 '~카더라'가 그의 모습을 완전히 왜곡해 왔던 것이다. 특히 서기 64년의 로마 대화재 사건 하나만 봐도 그렇다. 화재가 진압된 다음 방화 혐의로 체포되어 처형된 자들의 수는 2~300명 정도로 추산되는데, 그들이 처형된 이유는 기독교 신자였기 때문이 아니라 어디까지나 사회의 안전을 위협한 죄가 원인이었다. 또 당시 로마 이외 어느 곳에서도 기독교 신자들이 체포되거나 박해받았다는 기록이 없다는 사실만으로도 네로를 국가 차원에서 기독교를 조직적으로 박해한 악명 높은 황제로 보기는 곤란하다는 것이다. 사실 네로 황제가 로마에 불을 지르고 불타는 로마 시가지를 내려다보면서 노래를 불렀다는 것은 당시 항간에서 떠돌던 소문이었을 뿐이다.

그렇다면 이제 역사는 네로에게 무죄를 선고하고 있는 것일까? 이제 한줄기의 빛이 이천 년 동안 역사의 누명을 쓰고 암흑 세계에 묻혀 있던 네로에게 비춰지고 있는 것일까? 사실, 통치자에게는 더 큰 악(惡)을 막기 위해 어느 정도의 악행을 저지르는 것이 필요악일 수도 있다. 네로 황제의 경우 그의 악행만 지나치게 과장되고 왜곡된 채로 후세에 전해져 내려온 것일까?

만약 네로를 직접 한번 만나서 "황제 폐하, 그럼 폐하는 콜로세움에서는 주로 뭘 구경했나요?"라고 정중히 물어본다면? 네로 황제는 얼굴을 찌푸리며 "뭐야, 무슨 생사람 잡는 소리를 하고 있어? 아니, 원 세상에! 도대체 내

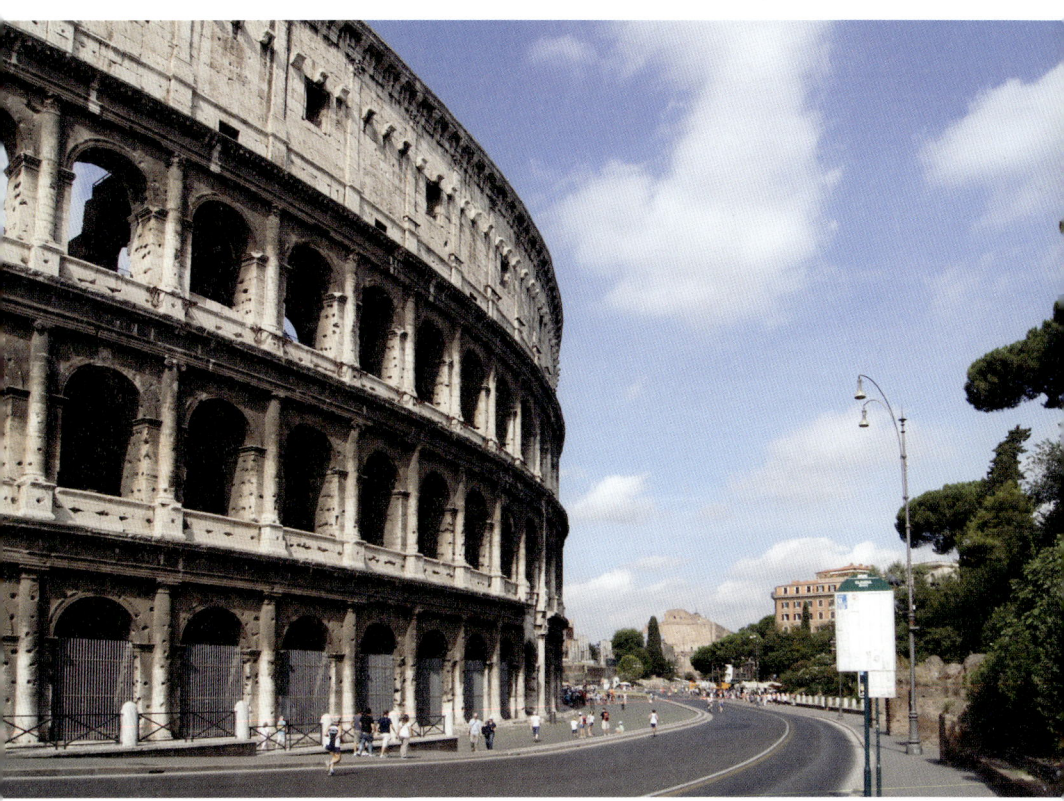

콜로세움. 오른쪽은 네로 황제의 황금 궁전이 있던 오피오 언덕이다.

가 콜로세움에서 뭘 어쨌다는 거야? 난 콜로세움을 한 번도 본 적이 없단 말이야. 그게 무슨 말이냐구? 이봐, 콜로세움은 내가 세상을 뜬 다음에 세워진 거야. 역사 공부나 좀 하고 그런 질문하라고."라고 대답하지 않을까? 그렇다면 콜로세움 건설 전후의 역사를 간단히 한번 훑어보자.

플라비우스 가문의 원형 경기장

네로 황제가 재위하던 서기 64년 7월 18일과 19일 사이의 밤에, 로마에 선대미문의 대화재가 발생했다. 6일 동안 타오른 불길은 시가지의 상당 부

분을 파괴했다. 네로 황제는 화재를 수습하고 난 후 로마 시가지를 재건하면서 오피오 언덕에 방대한 도무스 아우레아(Domus Aurea), 즉 '황금 궁전'을 착공했고 그곳에서 내려다볼 수 있도록 언덕 아래 저지대에는 인공 호수도 만들었다.

서기 66년에 그는 어릴 때부터 동경하던 그리스로 건너갔다. 그리스 체류 중에 속주 유데아(유대)에서 반란이 대대적으로 일어나자 네로는 노장 플라비우스 베스파시아누스(Flavius Vespasianus)를 반란군 진압 사령관으로 임명하고 현장으로 급파했다. 베스파시아누스는 기사 계급 가문 출신으로, 네로가 개최하는 자작시 발표회나 음악회에서 관중석에 앉아 꾸벅꾸벅 졸곤 했다. 하지만 꽤나 꼼꼼하고 덕망 있던 인물이었으므로 네로의 신뢰를 받고 있었다. 또 반란군 진압 사령관 정도의 중책이라면 적어도 원로원 가문 계급의 인물이 맡는 것이 통례인데 네로가 그에게 이런 중책을 맡긴 건 출신 성분보다는 그의 능력을 높게 평가했기 때문이었을 것이다.

그 후 네로는 수도 로마의 분위기가 심상치 않다는 전갈을 접했다. 그는 그리스에서 서둘러 로마로 귀환해 사태를 일단 수습했다. 하지만 히스파니아(스페인)의 갈바 총독이 쿠데타의 중심 세력으로 굳어져 가는 것을 끝내 막지 못했다. 그러자 상황을 저울질해 보던 원로원은 전격적으로 네로를 '조국의 적'으로 선포했고, 순식간에 몰락해버린 네로는 화려한 도무스 아우레아에 제대로 살아보지도 못하고 로마 외각으로 피신하다가 68년 6월 9일

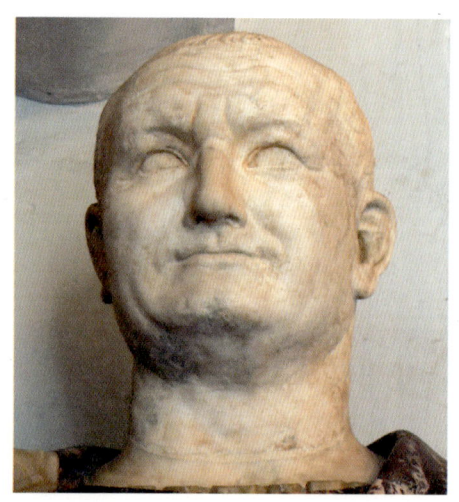

베스파시아누스 황제.

밤 자살의 길을 택하고 말았다.

그가 죽은 다음 로마에서는 계속되는 쿠데타로 일 년 반 사이 황제가 자그마치 네 명이나 바뀌는데, 이런 정치적 혼란기를 완전히 수습하고 로마 제국의 최강자로 등장한 인물이 바로 멀리 유데아에서 진군해 온 60세의 노장 베스파시아누스였다. 이로써 로마 제국 역사상 처음으로 황제 가문이나 원로원급 귀족 계급 가문 출신이 아닌 '신참자'가 최고 권력자가 되었다.

암피테아트룸 플라비움

플라비우스 왕조를 연 베스파시아누스 황제는 새로운 왕조의 영광과 로마 제국의 굳건함을 만방에 보여주려는 듯, 네로 황제의 도무스 아우레아를 헐고 그 자리에 시민들을 위한 대규모 공공 건축물 건립을 계획했다. 건립 비용은 예루살렘에서 노획한 엄청난 양의 값진 보물과 수많은 유대 전쟁 포로들을 팔아서 충당하기도 했다.

그리하여 베스파시아누스 황제는 서기 72년에 도무스 아우레아에 딸린 인공 호수가 있던 자리에 로마 역사상 최대 규모의 원형 극장을 착공했다. 그러나 그는 이 원형 극장이 완공되는 것을 보지 못하고 79년에 타계했다. 이후 황제 자리를 물려받은 장남 티투스가 이것을 3층까지 완공하고, 80년에 베스파시아누스 사후 1주기를 기념해 100일 동안 성대한 개막 기념 행사를 열었다. 티투스 황제가 죽은 후에 그의 동생 도미티아누스 황제는 원형 극장을 4층으로 증축했다.

이 원형 극장은 나중에 '플라비우스 가문 극장'이란 뜻에서 '암피테아트룸 플라비움(Amphitheatrum Flavium)'이라고 불렸다. 암피(amphi-)는 '양쪽'이란 뜻이다. 로마인들은 '두 개의 반원형 극장'을 마주 보게 해서 붙인 원형 극장을 만들고, 이것을 암피테아트룸(amphitheatrum)이라고 불렀다. 영어

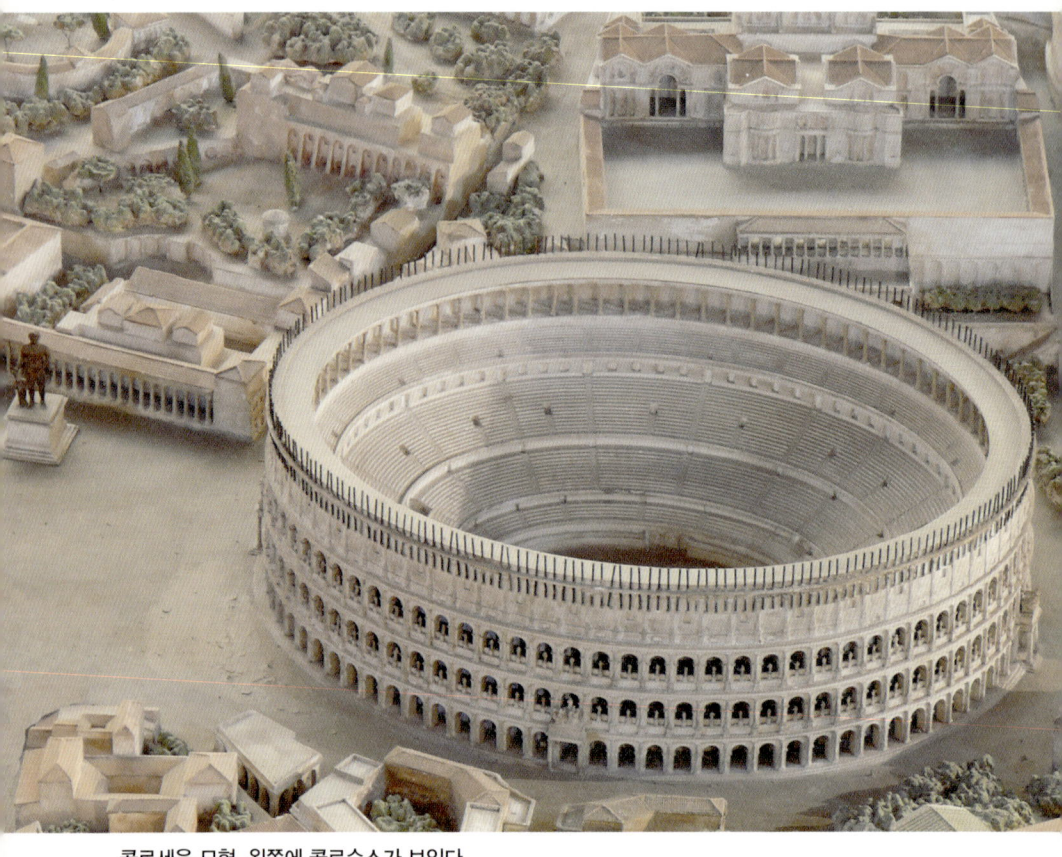

콜로세움 모형. 왼쪽에 콜로수스가 보인다.

'theater'의 어원이 되는 테아트룸(theatrum)은 '보는 곳', 즉 '볼거리를 제공해 주는 곳'이란 뜻이다.

한편 이 원형 극장을 세우면서 그 옆에 있던 높이 35미터의 네로 황제의 거대한 황금 동상 콜로수스(Colossus)는 헐지 않고 얼굴을 태양신으로 바꾼 채 세워 뒀다. 중세에는 이 원형 경기장이 '콜리세우스(Colyseus)', '콜리세움(Colyseum)', '콜로세움(Colosseum)' 등으로 불리기 시작했는데 모두 '콜로수스'에서 유래된 것으로 추정된다.

로마 제국 최대의 원형 경기장

콜로세움의 바깥벽 높이는 48미터이니 로마의 웬만한 언덕 높이에 해당한다. 또 바깥벽의 둘레는 527미터로, 두 바퀴만 돌면 1킬로미터 이상 걸은 것이 된다. 콜로세움의 타원형 평면의 장축과 단축은 188×156미터, 아레나(경기장)의 장축과 단축은 약 86×54미터로 '장축:단축'은 당시 가장 이상적으로 여겨지던 비율인 5:3에 매우 가깝다.

이 정도 규모라면 콜로세움은 적어도 5만 명의 관중이 들어갈 수 있었을 것이고, 입석까지 포함하면 7~8만 명까지 수용이 가능했을 것으로 추측된다. 바닥층의 80개의 아치 중 황제 출입구, 검투사 출입구를 포함한 4개의 특별 출입구를 제외한 76개 아치는 일반인들을 위한 출입구였다. 각 아치 상부에는 번호가 붙어 있는데, 관중들은 입장권에 표기된 번호에 해당하는 아치를 통해 입장했다. 콜로세움은 웬만한 도시의 인구를 모두 수용할 수 있는 규모였는데도 이런 식으로 출입이 잘 통제가 되었다면 많은 관중이 밖으로 빠져 나가는 데 오랜 시간이 걸리지 않았을 것이다.

관중석은 신분에 따라 네 개의 층으로 구분되었다. 시야를 좋게 하기 위해 2, 3층 관중석 경사도는 37도나 되게 했으며, 여자와 노예들에게 할당된 4층 관중석은 이보다 더 가파르게 했다. 황제의 자리는 경기장의 서쪽 면에 마련되어 있었으며, 바로 맞은편에는 검투사들의 출입구가 있었다.

이런 거대한 공연장을 세울 때 석재들은 로마 근교 티볼리의 채석장에서 매일 200대의 수레로 운반해 왔다고 한다. 이곳에 사용된 석재의 양은 뉴

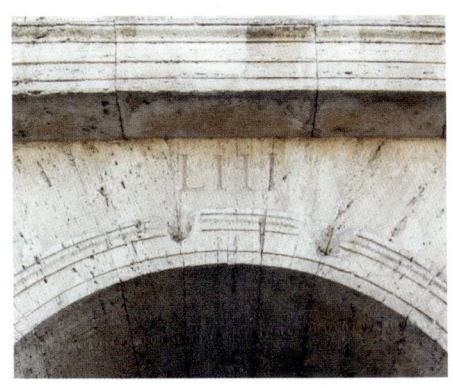

각 아치 윗부분에 새겨진 출입구 번호.
LIII는 53을 뜻한다.

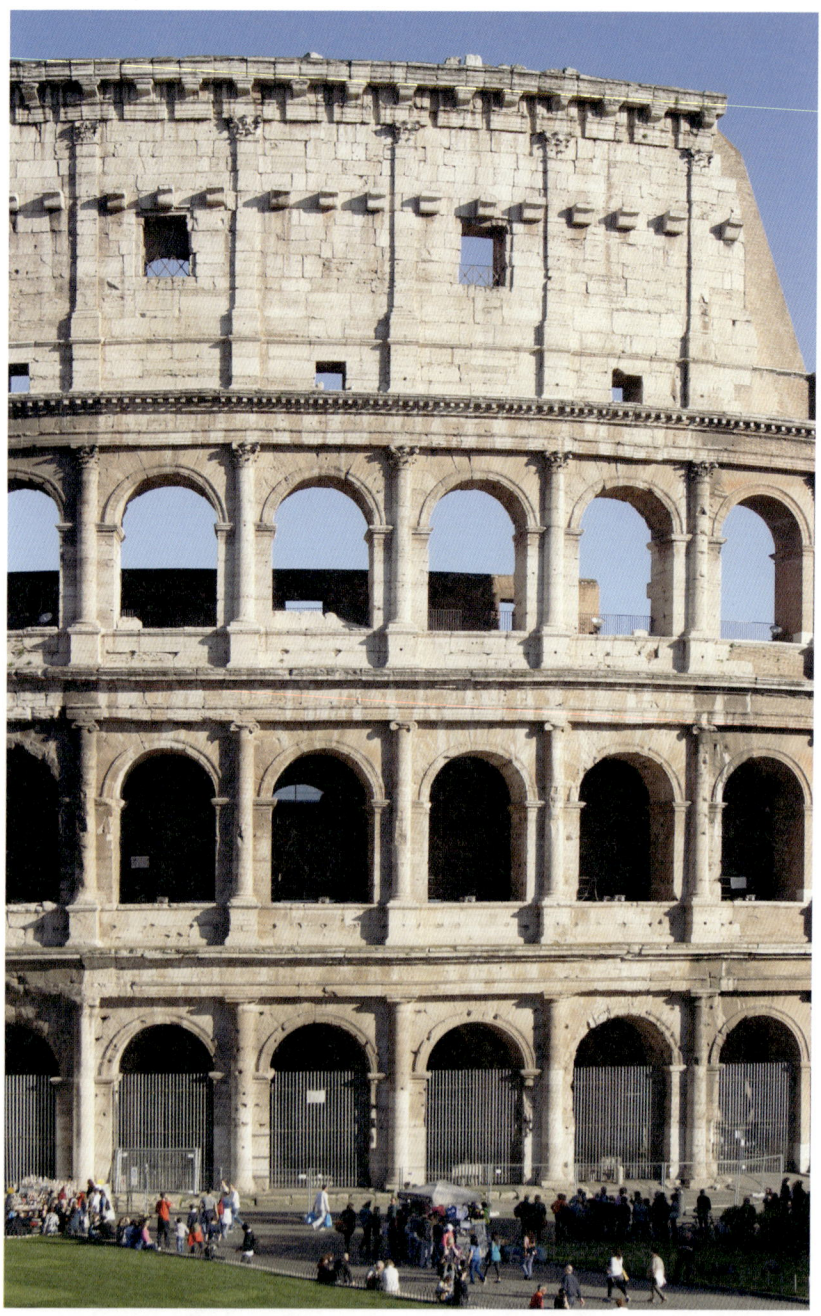

모두 똑같은 아치로 통일되어 있지만 아치와 아치 사이에 사용된 반원기둥은 각 층마다 양식이 다르다.

욕의 엠파이어 스테이트 빌딩을 세우는 데 사용된 돌의 양과 맞먹을 정도였다. 콜로세움의 기초는 이천 년이 지난 지금도 가라앉거나 균열이 간 곳을 거의 찾아볼 수 없을 정도로 튼튼하다. 이런 대규모 건축물의 공사 기간은 실제로 5년 정도밖에 되지 않았다고 학자들은 말한다. 그 당시에 이런 거대한 공공 시설을 단기간에 완공할 수 있었던 건 뛰어난 시공 기술뿐만 아니라, 공사 현장을 네 군데로 나눠 동시 다발로 진행해 전체 공정을 매우 효율적으로 조율하고, 건축 요소들을 표준화했기 때문으로 볼 수 있겠다.

콜로세움의 외관 역시 똑같은 크기의 아치로 표준화되어 있음을 알 수 있다. 다만 아치와 아치 사이의 기둥의 양식을 각 층마다 다르게 사용해 외관에 약간의 변화를 줬다. 1층은 두터운 느낌을 주는 토스카나 양식, 2층은 다소 여성적인 느낌을 주는 이오니아 양식, 3층은 마치 소녀를 연상하듯 가볍고 날렵하며 화려한 느낌을 주는 코린토스 양식으로 배치되어 있다. 반면, 4층은 코린토스 양식을 변형한 벽기둥으로 처리되어 있는데 반원기둥에 비하면 훨씬 가볍게 느껴진다. 위로 갈수록 건물의 하중이 줄어들기 때문에, 서로 다른 느낌을 주는 양식의 기둥들을 이와 같은 순서로 수직으로 배치한 것은 매우 논리적이다.

그런가 하면 직사각형 창문이 있는 벽체로 된 4층은 아치로 뚫려 있는 1, 2, 3층과 강한 음영 대비를 이루면서 콜로세움의 외관을 전체적으로 마무리하는 듯하다. 마치 거대한 개선문인 것처럼 콜로세움 외관에 중후한 느낌이 들게 한다. 또 비가 오거나 햇빛이 강할 때를 대비한 장치도 있다. 관중석 위는 벨라리움(velarium, 돛과 같은 천막)으로 덮었는데, 벨라리움을 덮는 일은 고도의 기술을 필요로 했기 때문에 나폴리만 미세눔항의 해군기지에서 올라온 특수 요원들이 전담했다. 4층 상부에는 벨라리움을 고정하던 부분이 아직도 남아 있다.

콜로세움이 세워진 곳은 주변의 언덕이 마주치는 저지대이기 때문에 배

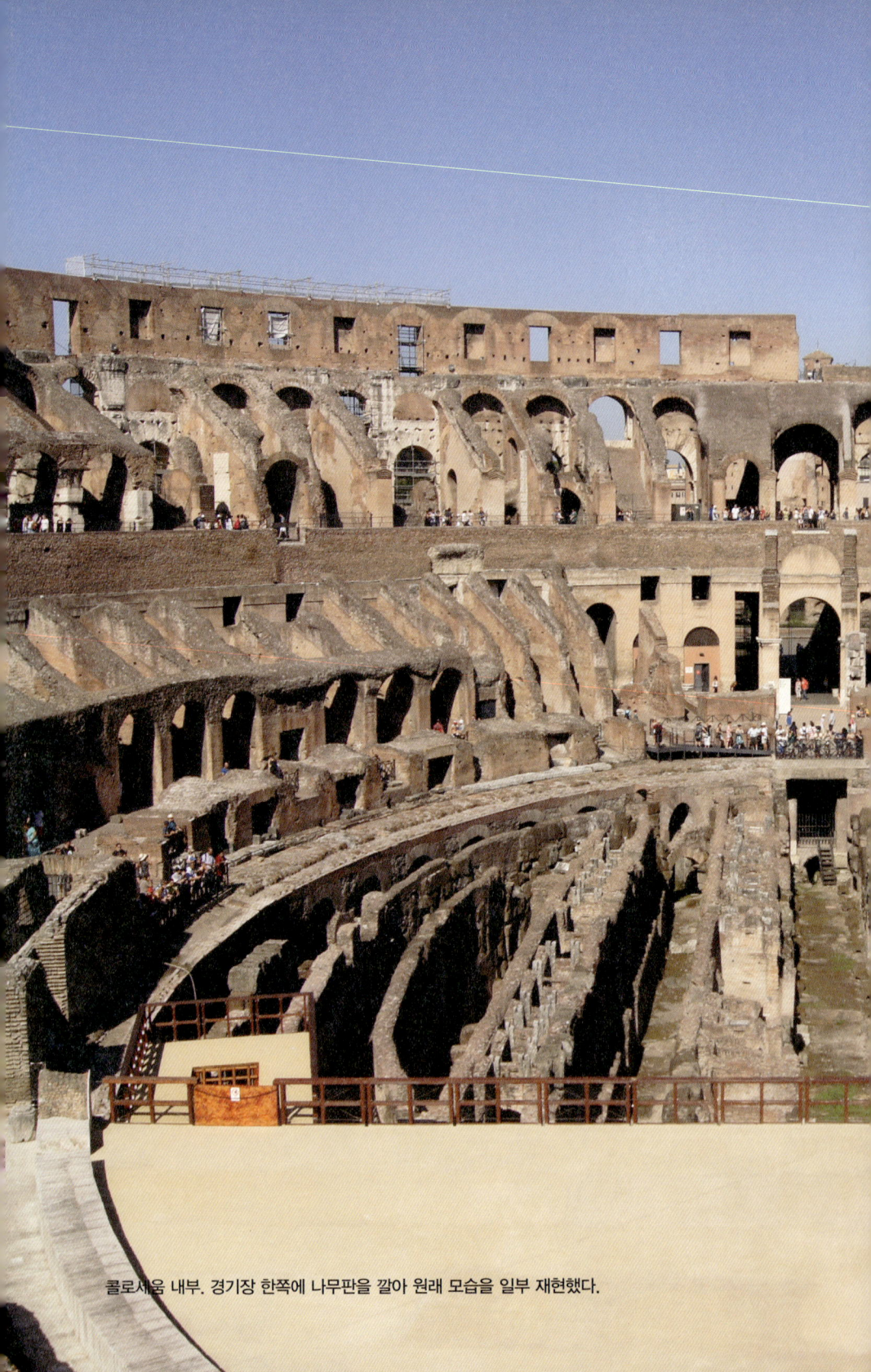
콜로세움 내부. 경기장 한쪽에 나무판을 깔아 원래 모습을 일부 재현했다.

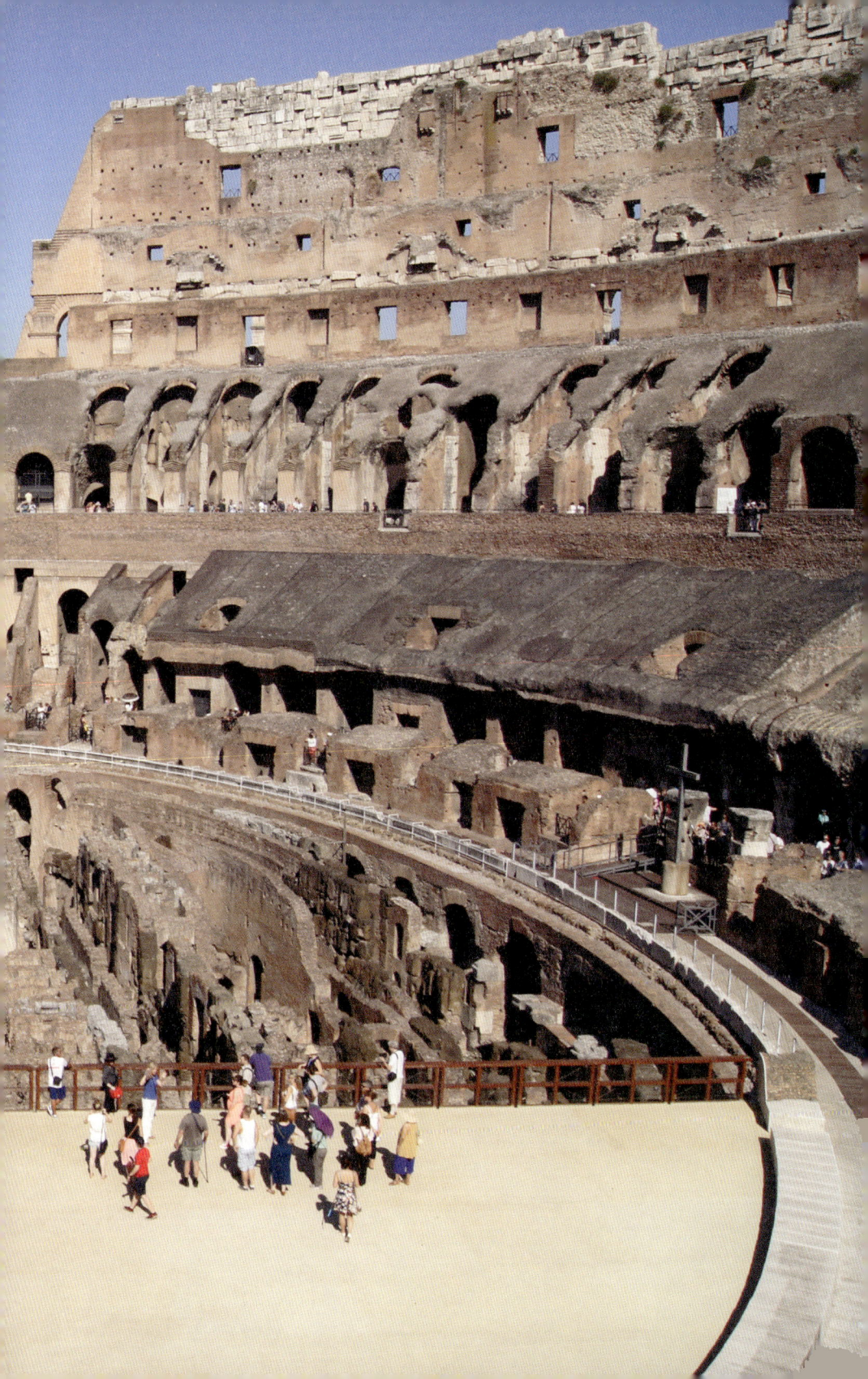

일부 남아 있는 콜로세움의 관중석.

수가 매우 힘들다. 그럼에도 불구하고 초창기에는 '나우마키아'라고 하는 모의 해전을 즐길 정도로 배수 시설을 완벽하게 갖췄다. 하지만 물을 넣고 빼는 번거로움 때문에 나우마키아는 나중에 폐지되고 경기장 아래에 미로 같은 지하 시설을 만들어 검투사의 대기실, 맹수 우리, 무대 장치 보관실 등으로 사용했다. 이외에도 콜로세움의 건축가들은 경기장 세트와 장비, 사람과 맹수들을 적시에 또는 동시에 아레나에 올려 놓을 수 있는 엘리베이터 장치를 고안하기도 했다. 한편, 경기장 바닥은 나무판으로 깔고 그 위를 모래로 덮었기 때문에 '아레나'라고 했다. 오늘날 '경기장'이란 뜻으로 쓰는 아레나(arena)는 '모래'라는 뜻이다.

황제도 못 말리던 검투사 시합

콜로세움에서 열리던 여러 가지 볼거리 중에는 맹수 사냥도 있었지만 사람들이 가장 많이 열광한 공연은 단연 피비린내 나는 검투사 시합이었다. 에트루리아나 삼니움에서는 지체 높은 사람의 장례식 때 검투사 시합을 벌였는데 시합에서 죽은 검투사는 지체 높은 사람의 영혼을 저승으로 호위한다고 믿었다. 검투사 시합은 바로 이러한 옛 풍습에서 유래되었다. 검투사를 글라디아토르(gladiator)라고 했는데 이것은 로마군이 접근전에서 사용하던 양날의 짧은 칼 글라디우스(gladius)에서 유래된 말이다.

검투사 시합은 주로 노예들이 도맡았지만 세월이 흐르면서 전문 검투사들이 양성되었다. 제정 시대의 지식층은 검투사 시합을 교훈적 가치가 있는 볼거리로 여겼으며 로마인의 기상을 높인다고 긍정적으로 평가했다. 예를 들어 소(小) 플리니우스는 '노예와 범죄자들도 검투사 시합을 통해 영광에 대한 집념과 승리를 쟁취하려는 의지를 불태운다.'라고 했다. 그런데 문제는 검투사 시합은 세월이 흐르면서 더욱 자극적이고 잔인해졌다는 것이

맹수 사냥 장면을 묘사한 모자이크 바닥.

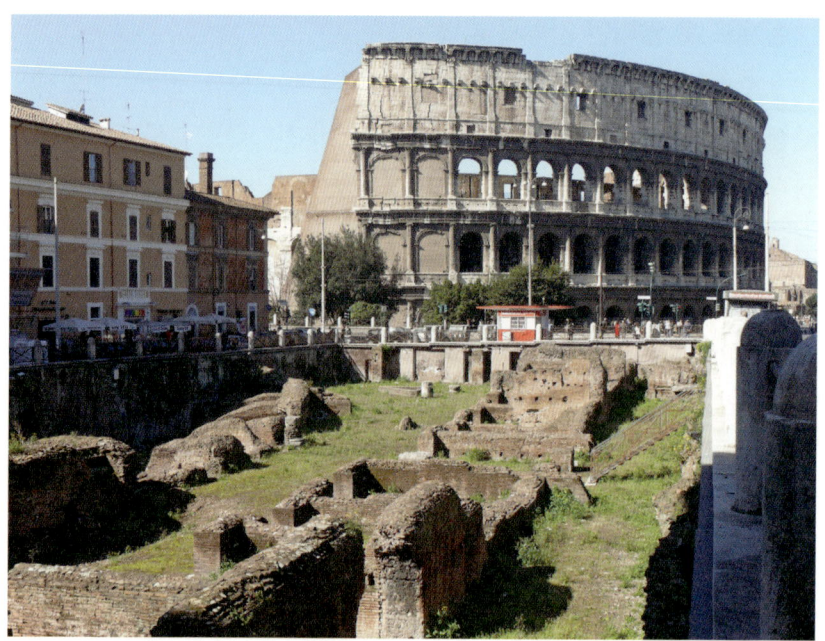
콜로세움 남쪽의 검투사 훈련장 및 숙소 유적.

다. 기독교를 공인한 콘스탄티누스 황제는 검투사 시합을 금지하려 했지만, 로마 시민들의 열광은 황제라도 막을 수가 없었다. 그러다가 5세기에 결정적인 사건이 일어났다. 텔레마코스라는 동방에서 온 수도승이 검투사 시합 도중에 경기장 안으로 뛰어 들어가 관중들을 향해 이 무자비하고 비인간적인 경기를 중단할 것을 호소했다. 그러자 관중들은 성난 목소리로 야유를 퍼붓고는 돌로 그를 쳐서 죽여 버렸다. 그 이후로 검투사 시합은 더 이상 개최되지 않았다고 한다.

검투사 시합은 로마 제국이 멸망하기 40년 전에야 마침내 법으로 금지된다. 검투사 시합을 제외하고 콜로세움에서 마지막으로 개최된 행사는 서기 523년으로 기록되어 있다. 그러니까 볼거리를 제공해 주는 곳으로서의 콜로세움은 거의 450년 동안 사용되었던 것이다.

콜로세움의 십자가

그 후 많은 세월이 흐르면서 굳건하게 서 있던 콜로세움은 여러 차례의 지진으로 서서히 파괴되기 시작했다. 허물어진 돌들은 건축 자재로 빼돌려졌고, 돌과 돌 사이를 연결하는 이음쇠를 빼내기 위해 곳곳에 구멍이 뻥뻥 뚫렸다.

콜로세움의 돌은 베드로 대성당 같은 성전을 짓는 데도 사용되었다. 이곳이 기독교 신자들이 순교한 성지(聖地)로 여겨진 탓에 '성지의 돌'을 사용한다는 종교적인 의미가 있었기 때문일까? 사실 당시 콜로세움과 같이 교통이 편리한 큰 '채석장'은 어느 곳에도 없었으니 그랬을 만도 하다.

만신창이가 된 콜로세움은 이후 『콜로세움 식물도감』이라는 책자까지 나올 정도로 오랜 기간 동안 방치되어 잡초가 무성한 곳으로 변했고, 소와 양을 먹이는 방목장으로도 이용되었다. 1500년대에는 이곳에 작은 예배당이 세워졌지만 교황 식스투스 5세(재위 1585~1590년)는 로마의 창녀들에게 안정된 일자리를 제공하기 위해 콜로세움을 모직 공장으로 용도를 변경하려 했다. 그러다가 1675년부터 상황이 바뀌기 시작했다. 교황 클레멘스 10세(재위 1670~1676년)가 콜로세움을 기독교 순교지로 선포했던 것이다. 18세기에 들어 교황 클레멘스 11세(재위 1700~1721년)는 고대 로마 유적의 재활용을 장려했다. 이에 건축가 카를로 폰타나(Carlo Fontana, 1638~1714년)는 콜로세움 안 예배당 자리에 크고 우아한 성당을 계획하기도 했다.

콜로세움이 다행히도 존폐의 위기에서 벗어난 것은 1750년이 되어서였다. 당시 교황 베네딕투스 14세(재위 1740~1758년)가 콜로세움을 기독교 순교지로 확고하게 인정했던 것이다. 그리하여 콜로세움 안에 큼지막한 십자가가 하나 세워졌고, 후세의 교황들은 콜로세움을 복원할 수 있는 데까지 복원해 더 이상 무너지는 것을 막았다. 현재의 십자가는 2000년에 세운 것이다. 매년 부활절을 앞둔 성금요일에 콜로세움 앞 광장에서는 수많은 신자

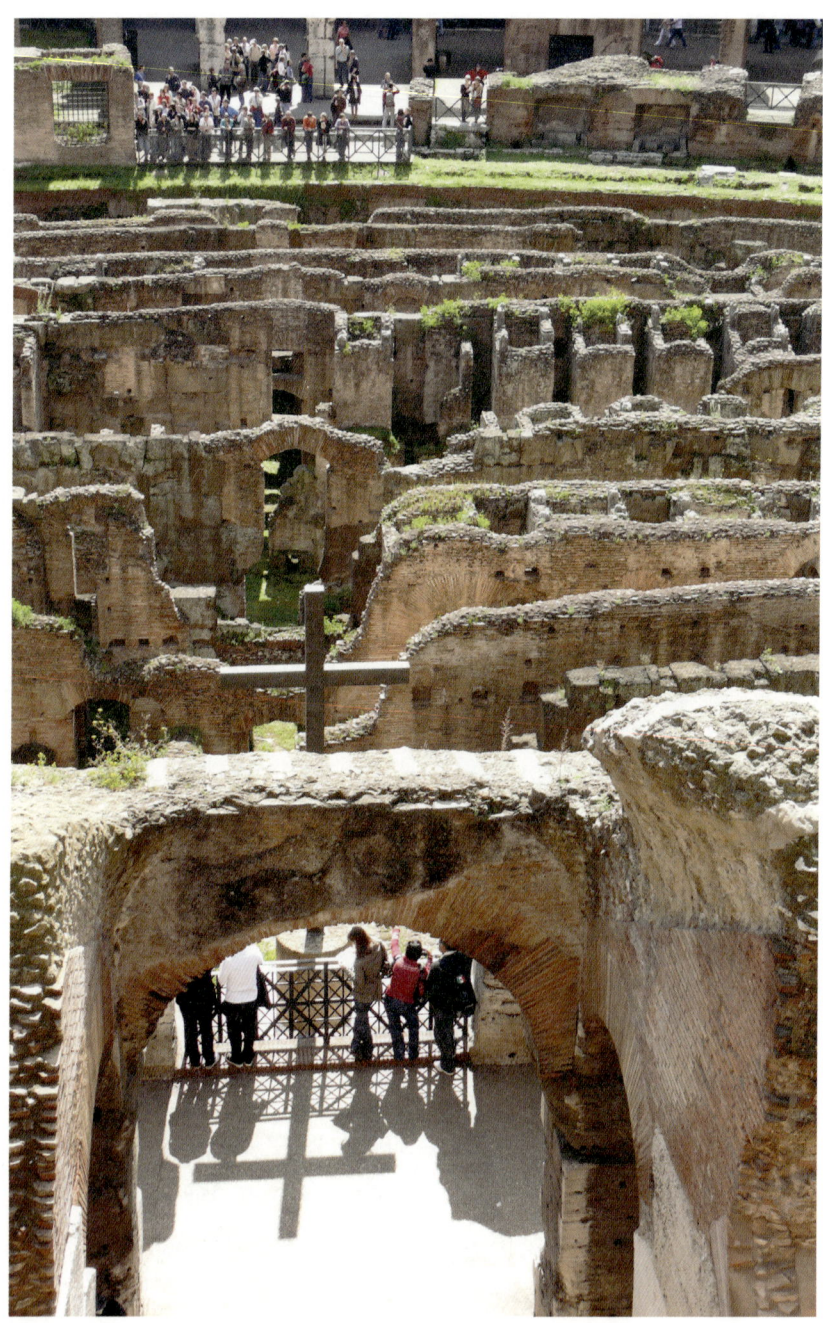

콜로세움 안에 세워진 십자가.

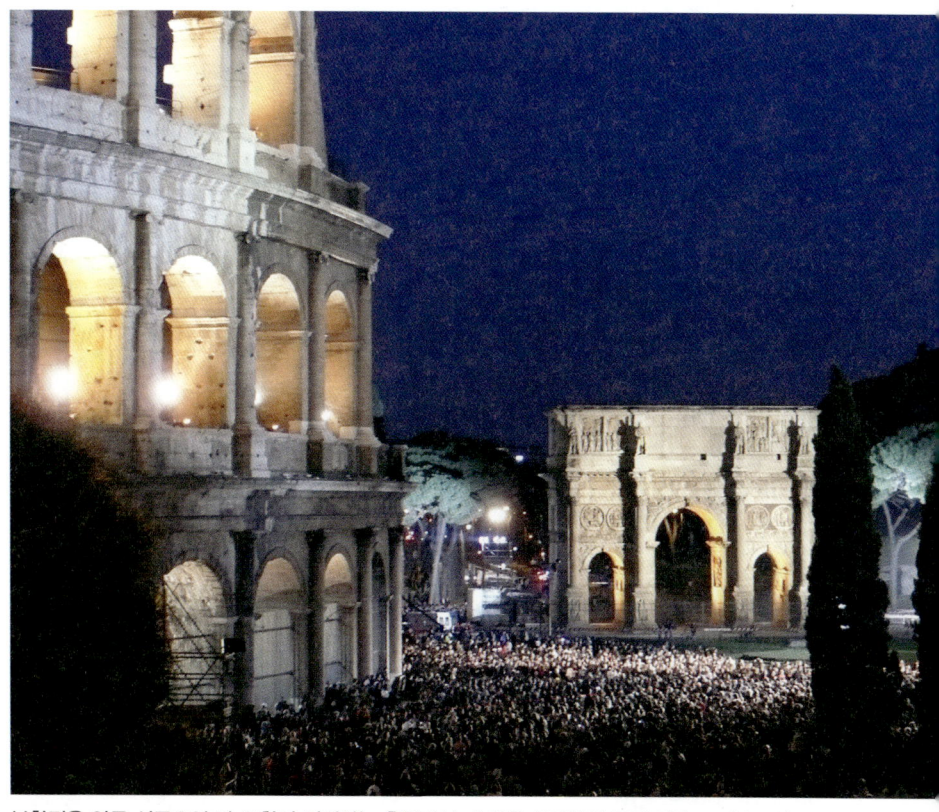

부활절을 앞둔 성금요일 밤 교황이 집전하는 촛불미사. 수많은 신자들이 모여 예수 그리스도의 고난을 되새긴다.

들이 모인 가운데 그리스도의 고난을 되새기는 촛불미사가 드려지고 있다.

그런데 엄밀히 따져보면 콜로세움은 기독교 박해 장소로 보기 힘들다. 로마 역사에서 기독교 신자들이 이곳에서 순교했다는 기록은 찾아보기 힘드니 말이다. 하지만 그 옛날 광란의 함성 속에서 검투사 시합이나 공개 처형 등으로 피 흘리며 사라져간 무고한 생명들을 생각해 본다면 십자가에 그런대로 의미를 부여할 수도 있겠다. 사실 로마 제국에서 단위 면적당 가장 많은 사람이 목숨을 잃은 곳이 바로 콜로세움이었다.

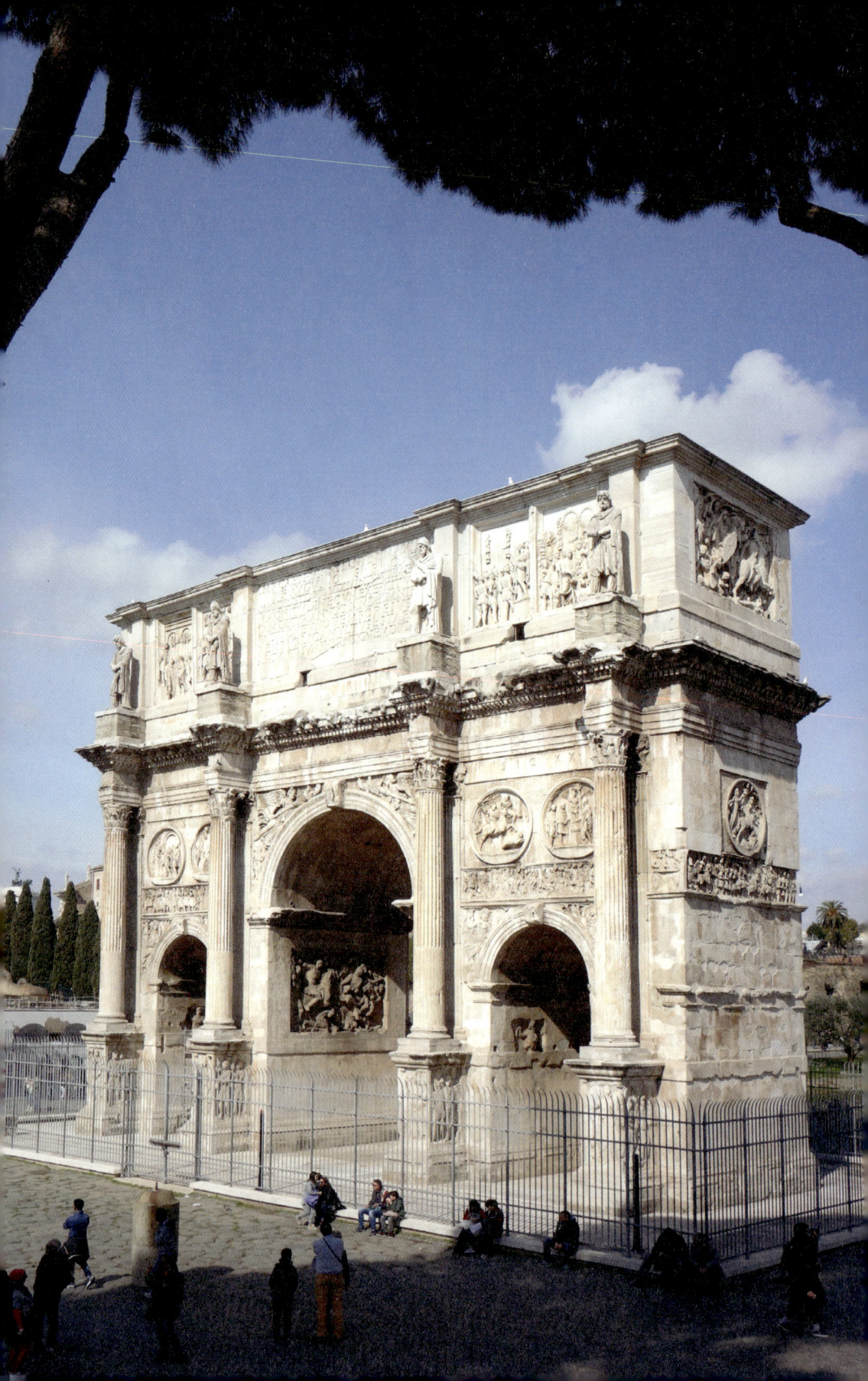

Arco di Costantino

콘스탄티누스 개선문
기독교 시대를 연 '중고품 문'

로마는 하루아침에 이루어진 것이 아니다. 로마의 장구한 역사의 흐름을 알고 나면 '로마는 이러했다.'라고 몇 마디로 쉽게 단정하기가 매우 곤란하다. 천 년이 넘는 고대 로마 역사의 흐름을 보면 걸음마 단계에 해당하던 시대가 있었고, 크게 융성하던 시대가 있었으며, 국운이 기울어져 창피할 정도로 허약했던 시대도 있었으니 각 시대마다 로마의 모습이 제각각일 수 밖에 없다.

로마의 역사를 볼 때 개선식은 공화정 시대에 많이 있었다. 로마가 창건된 이래 공화정 마지막까지 개선식이 약 320번 있었던 반면, 황제가 통치하던 제정 시대에는 30번 정도에 불과했다. 제정 시대에는 군사 통수권이라고 할 수 있는 임페리움(imperium)을 가진 총사령관이 바로 황제(imperator)였기 때문에 왕이나 황제가 없던 공화정 시대와 달리 제정 시대의 장군들은 개선식을 올리는 데 절대적으로 필요한 조건을 갖추지 못했기 때문이었다. 개선문이란 원래 외적을 섬멸한 개선장군의 로마 입성을 위해 세운 것이다. 전쟁에서 평화로, 또 외부에서 신성한 도시의 내부로 들어가

콜로세움에서 본 콘스탄티누스 개선문. 멀리 티투스 개선문이 보인다.

는 것을 뜻한다. 그런데 개선문이라고 해서 승전을 축하하기 위한 것만은 아니었다. 개선문은 황제의 치적을 기념하기 위해 세우기도 했는데 일반적으로 어느 정도 세월이 흐른 다음에 세워졌다.

한편 개선식은 원래 에트루리아의 종교 행사였다. 유피테르 신에게 감사하기 위해 엄숙하게 입성하던 소박한 행사에 불과하던 것이 로마로 전래된

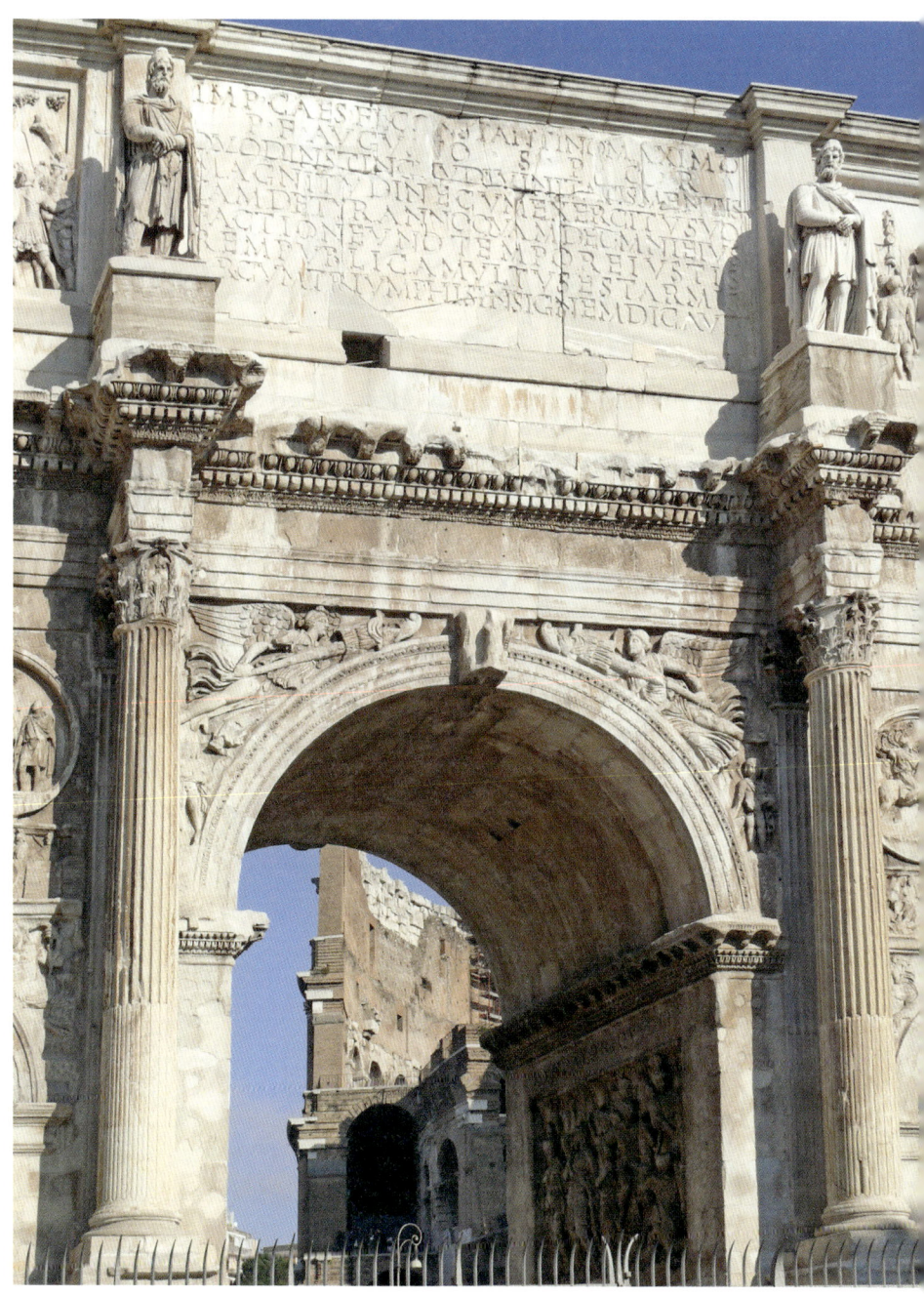

콘스탄티누스 황제 개선문. 상부에 새겨진 문구는 이 개선문이 세워진 연유를 말해 준다. 개선문의 아치 사이로 콜로세움이 보인다.

다음부터는 정치적인 색채를 강하게 띠면서 화려한 행사가 되었다. 어쨌든 개선식은 고대 로마인들의 정신과 기상을 고양하는 행사였음에는 틀림없다. 이것은 그리스인들이 올림픽 제전과 같은 행사를 통해 민족 정서를 단합하던 것과 마찬가지가 아니었을까? 로마인들은 이러한 행사를 위해 축제를 벌이다가 개선문이라는 새로운 종류의 건축을 만들어낸 것이다.

현재 로마에는 콜로세움 옆에 세워진 콘스탄티누스 개선문과 이곳에서 북쪽으로 비탈길 위에 세워진 티투스 개선문, 포로 로마노에서 캄피돌리오 언덕으로 오르는 길목에 세워진 셉티미우스 세베루스 황제 개선문 등 로마 제국 시대에 세워진 개선문이 세 개가 남아 있다.

세 개의 개선문 중에서 가장 규모가 크고 또 가장 늦게 세워진 콘스탄티누스 황제 개선문은 기존의 개선문과는 성격이 좀 다르다. 어떻게 다른 것일까?

이 개선문은 보존 상태가 매우 좋아 세부를 구석구석 살펴볼 수 있다. 하지만 그에 관한 역사적 문헌은 전혀 남아 있지 않다. 그래도 다행히 개선문 윗부분에 다음과 같이 새겨진 긴 문구를 보면 어떤 연유로 세워졌는지는 충분히 알 수 있다.

IMP CAES FL CONSTANTINO MAXIMO P F AVGVSTO SPQR QVOD INSTINCTV DIVINITATIS MENTIS MAGNITVDINE CVM EXERCITV SVO TAM DE TYRANNO QVAM DE OMNI EIVS FACTIONE VNO TEMPORE IVSTIS REM PVBLICAM VLTVS EST ARMIS ARCVM TRIVMPHIS INSIGNEM DICAVIT

골자만 간단히 번역해 보면 다음과 같다.

콘스탄티누스 황제에게

신의 영감과 숭고한 정신으로 나라를 위해 정의의 무기로 폭군과 그의 일파들에게 복수하였으므로 이에 로마의 원로원과 시민은 승리의 증표로 이 개선문을 헌정했다.

그런데 여기서 '신의 영감으로(INSTINCTV DIVINITATIS)'란 말에 시선이 집중된다. 이 개선문은 어떤 역사적 배경을 갖고 있는 것일까?

로마 역사의 흐름을 바꾼 밀비우스 다리 전투

3세기의 로마 제국은 국운이 기울어지기 시작해 거의 무정부 상태에 가까운 상황이 계속되었다. 이 기간 동안 이름도 모두 외우기 힘들 정도로 많은 군인이 황제 자리에 올랐다가 대부분 제명대로 못 살고 사라졌다. 그래도 로마의 국운을 다시 한번 일으켜보려는 인물이 등장했으니 바로 디오클레티아누스였다. 그는 로마 제국의 영토가 너무 넓어 한 사람이 효율적으로 통치하기가 힘들 뿐 아니라, 방대한 로마 제국의 국경을 방어할 때 국경과 거리가 먼 로마에서 명령을 하달하는 체계가 비효율적이라고 생각했다. 이에 로마 제국의 수도를 소아시아의 니코메디아로 옮긴 후 로마 제국을 동부와 서부로 나눠 자신은 동부를 맡고, 서부는 같은 고향 출신인 막시미아누스 장군에게 맡기면서 황제 직위를 줬다. 이때 서부의 수도는 로마가 아니라 밀라노가 되어버렸으니 로마는 역사상 처음으로 수도의 지위를 잃어버린 격이 되었다.

디오클레티아누스는 황제의 임기를 20년으로 못 박고, 황제가 죽거나 퇴위할 때를 대비해서 자신은 부황제로 갈레리우스를, 막시미아누스는 부황제로 콘스탄티우스를 선출해 두었다. 그리하여 실제로는 네 명이 로마 제국을 분할 통치하는 이른바 '사두정치' 체제가 성립되었다. 황제가 죽으

면 로마 제국이 더 이상 무정부 상태에 빠지지 않도록 제도적 안전장치가 마련된 것이다. 그 와중에 디오클레티아누스는 로마의 전통을 다시 세우겠다는 의도에서 갑자기 기독교를 무자비하게 대대적으로 탄압했다.

이후 디오클레티아누스와 막시미아누스가 임기를 채우고 물러난 다음, 대기하고 있던 두 명의 부황제가 황제로 승격된 것까지는 순조로웠다. 그러나 새로운 부황제를 선출하는 것은 서로 이해관계가 얽혀 있었기 때문에 아주 복잡했다. 콘스탄티우스의 아들 콘스탄티누스는 워낙 유능하고 공을 많이 세웠기 때문에 갑자기 죽은 그의 아버지 자리를 물려받는 데 크게 문제가 없었지만, 막시미아누스의 아들 막센티우스는 그렇지 못했다.

막센티우스는 앞길이 완전히 막혀버리자 아예 로마를 지지 기반으로 하여 스스로 황제임을 자처하고 나섰다. 이에 콘스탄티누스는 로마 제국의 주도권을 장악하기 위해 막센티우스를 제거하러 내려오게 된다.

서기 312년에 콘스탄티누스는 막센티우스 군대의 4분의 1밖에 되지 않는 4만 명의 군대를 이끌고 북부 이탈리아 베로나를 공략한 다음 로마로 향했다. 그해 10월 27일, 그는 로마 북부 외곽 삭사 루브라(Saxa Rubra)에서 막센티우스의 군대와 격전을 벌였는데, 전투 경험이 풍부한 그의 군대 앞에 막센티우스의 군대는 상대가 되지 않았다.

패색이 짙어진 막센티우스 군대는 로마로 퇴각하다가 밀비우스 다리를 건너려고 아비규환을 이루었다. 이 기회를 놓치지 않고 콘스탄티누스의 군대는 그들을 파리 잡듯이 마구 살육했다. 그 과정에서 막센티우스는 이곳에 설치한 부교(浮橋)가 뒤집히는 바람에 테베레강에 빠지고 말았다. 무거운 갑옷을 입었으니 그의 시체는 찾기도 힘들었다. 다음날 그의 목은 잘린 채로 콘스탄티누스의 군대와 함께 보란듯이 로마로 입성했다. 이로써 로마의 역사는 완전히 새로운 국면으로 접어들게 되었다. 이 전투를 보통 '밀비우스 다리 전투'라고 하는데, 이 다리는 아직도 건재하며 이탈리아어로는

폰테 밀비오(Ponte Milvio)라고 한다.

전해지는 바에 따르면 콘스탄티누스는 이 전투에 임하기 전에 대낮에 갑자기 하늘에서 십자가와 함께 '이 표상(表象)으로 이기리라(In hoc signo vinces).'라는 문구를 보았다고 한다. 그날 밤 꿈에도 똑같은 광경을 보고는 이를 기독교 신의 계시로 받아들여 그리스도를 상징하는 표상을 그린 군기를 앞세우고 진군했다. 하지만 이것은 '콘스탄티누스가 죽기 직전에 그러더라.'는 말이 전해진 것이니 진위는 알 수 없다.

콘스탄티누스는 원래 태양신을 숭배하고 있었고 기독교에 대해서는 관대했다. 그럼 그의 정적 막센티우스는 개선문의 문구처럼 과연 폭군이었을까? 막센티우스는 기독교에 대해서는 콘스탄티누스 못지않게 관대했다고 최근에 밝혀지고 있다. 하지만 역사는 승리자가 쓰는 법. 전쟁에 패한 그는 폭군으로 기록되고 말았다.

콘스탄티누스는 원로원과 로마 시민들의 환영을 받으면서 로마에 입성했고 다음 해에 밀라노에서 칙령을 통해 기독교를 공인했다. 그리하여 박해 받던 기독교는 313년부터 로마 제국에서 합법적인 종교가 되었다. 기독교를 가장 심하게 박해하고 황제 자리에서 물러나 은둔 생활을 하던 디오클레티아누스도 311년경에 세상을 떠났으니, 기독교를 적대시하던 세대들은 모두 역사의 뒷전으로 밀려났다.

로마의 원로원과 시민들은 콘스탄티누스의 승리를 기념해 315년에 거대한 개선문을 콜로세움 옆에 세웠다. 그런데 개선식이란 원래 외적을 섬멸하는 경우에만 한하는데, 콘스탄티누스는 같은 로마군을 상대로 하는 싸움에서 승리한 것임에도 개선문까지 지어 받는 영광까지 얻었으니 이는 한참 잘못된 것이 아닌가? 아마 당시 로마의 원로원은 막센티우스 황제가 패배하자 목숨을 부지하기 위해 어쩔 수 없이 새로 떠오른 로마 제국의 제1인자에게 아부하려고 거대한 개선문을 세워 바쳤던 것이 아닐까?

'중고품'으로 만든 개선문

콘스탄티누스 개선문은 고대 로마 1,200년 역사에서 로마의 심장부에 마지막으로 세워진 기념비다. 현재 로마에 남아 있는 세 개의 개선문 가운데 규모가 가장 클 뿐 아니라 보존 상태도 가장 양호하다. 한편 도시 공간의 관점에서 보면 이 개선문이 세워짐으로써 콜로세움 앞 광장은 감싸는 듯한 기분을 주는 공간이 되었다. 그런데 콘스탄티누스 개선문은 알고 보면 '중고품' 투성이다.

당시의 건축가들은 지진이나 화재로 파괴된 전 시대의 황제들이 세운 기념비나 건축에서 뜯어온 파편과 조각을 새로운 건축에 사용하는 것을 예사로 여겼었다. 이 개선문 또한 이전 시대의 황제들의 기념물과 건축에서 떼어온 조각들이 많이 보인다.

예로, 개선문 윗부분을 보면 트라야누스 포룸에서 떼어온 다키아 전쟁 포로 석상이 전면에 세워져 있다. 또 대리석 패널은 이전 시대에 만들어진 것으로, 부조들을 자세히 보면 콘스탄티누스의 얼굴이 조각된 돌의 표면이 다른 조각들과 다소 다른 것을 알 수 있다. 그 이유는 하드리아누스나 마르쿠스 아우렐리우스 황제의 수염을 깎아 콘스탄티누스 황제의 얼굴로 바꾸었기 때문이다. 이를 근거로 콘스탄티누스 개선문은 이미 이전 시대에 세워진 것을 개조한 것이라고 주장하는 학자들도 있다.

개선문에는 콘스탄티누스의 전쟁 기록을 묘사한 조각이 띠를 두른 듯 새겨져 있는데, 이 조각들은 당시의 작품임에 틀림없다. 하지만 이전 시대의 섬세한 조각과는 달리 세련미와는 거리가 멀고 왠지 조악하며 변방의 분위기가 느껴진다.

콘스탄티누스가 황제 자리에 오른 지 10주년이 되던 해인 315년에 맞춰서 서둘러 짓느라 그랬을까? 사실 당시 로마 제국은 국운이 이미 많이 기울어져 있었기 때문에 이전 시대에 비해 건축, 예술, 기술 등 여러 분야가 매

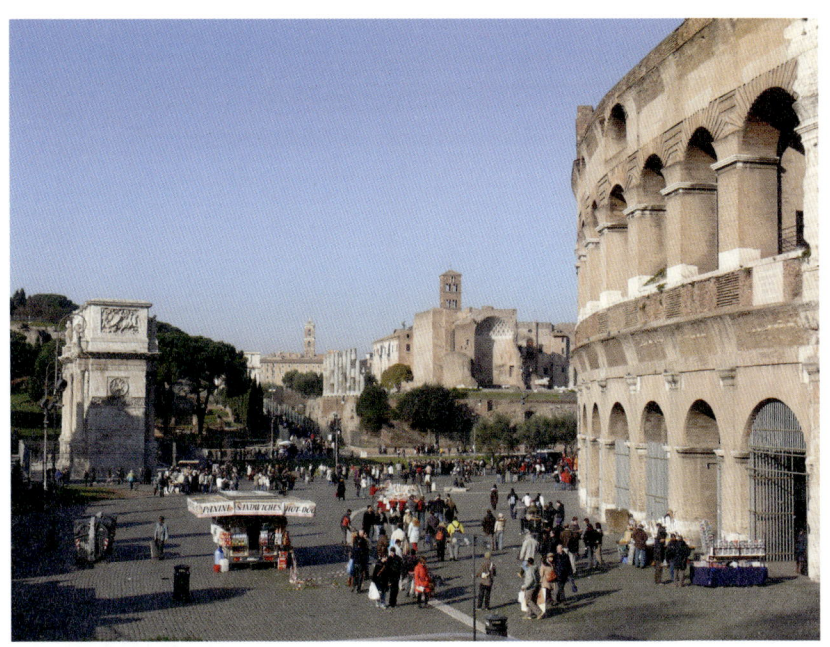

콘스탄티누스 개선문과 로마 여신 및 베누스 여신 신전, 그리고 콜로세움의 유적.

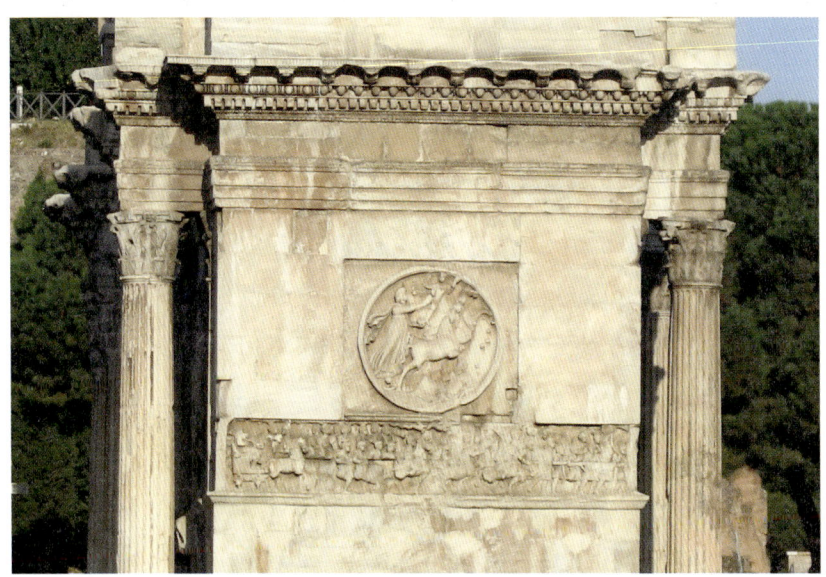

개선문 남쪽 측면의 둥근 메달은 태양신을 묘사한다. 그 아래에는 콘스탄티누스 황제의 전투 장면을 묘사하고 있는데 이전 시대의 섬세한 조각과는 달리 세련되지 않다.

개선문 상부에는 트라야누스 포룸에서 떼어온 다키아 전쟁 포로 석상이 전면에 세워져 있고 대리석 패널에서 보이는 콘스탄티누스의 얼굴은 다른 황제의 얼굴을 손질해서 만들었다.

우 퇴조해 있었다. 또 수도를 비잔티움으로 이전하는 작업이 326년부터 본격적으로 시작되면서 로마에는 건축이나 예술을 국가 차원에서 부추길 일이 없었다. 그러니 능력 있는 예술가들이 로마에는 별로 없었을 것이다.

그런데 기독교를 공인한 황제에게 바쳐진 이 개선문에는 이교도 신들의 형상도 보이고, 개선문 양쪽 측면에 커다란 메달과 같은 둥근 돌판에는 해신과 달신이 노골적으로 조각되어 있다. 또 예수 그리스도를 상징하는 조각이나 IESUS CHRISTUS(예수스 크리스투스, 예수 그리스도)라는 글자 혹은 그를 상징하는 표상은 아무리 눈을 씻고 봐도 없다. 그러고 보면 개선문에 새겨진 문구 중 '신의 영감으로'에서 말하는 '신'이 기독교의 신인지 로마

의 전통 신인지도 분명하지 않다. 이것은 콘스탄티누스 황제가 기독교에 대해 거부감을 느끼는 보수파 세력을 자극하지 않으려는 정치적인 이유 때문이 아니었을까?

한편 기독교를 공인하기 전까지 태양교를 신봉했던 콘스탄티누스는 태양교 전통의 일부를 기독교화하기도 했는데, 태양신의 탄신일인 12월 25일을 크리스마스로 정한 것과 태양신에게 바쳐진 일요일을 공식적인 국가 공휴일로 정한 것이 그 좋은 예이다.

기독교 시대를 여는 개선문

개선문 주변에 있는 로마 제국의 유적들을 보면, 웅대한 콜로세움은 무너져서 원래 모습의 3분의 1 정도만 남아 있다. 로마 제국 전성 시대에 하드리아누스 황제(재위 117~138년)가 세웠던 로마 여신 및 베누스 여신 신전은 기둥 일부와 신상을 안치하던 성소 부분의 벽체만 앙상하게 남았다. 그러나 콘스탄티누스 개선문은 마치 장구한 세월과의 싸움에서 이긴 듯 원래의 모습을 거의 그대로 간직한 채 개선장군처럼 우뚝 서 있다.

고대 로마의 정치 이념은 로마 여신 및 베누스 여신 신전에서 볼 수 있듯이 셀 수도 없이 많은 '잡신'을 섬기는 전통 종교와 긴밀하게 얽혀 있었다. 콘스탄티누스 황제는 이러한 로마의 전통을 팽개치고 박해하면 할수록 더욱더 교세가 확장되던 새로운 종교와 손을 잡았다. 그것은 거역할 수 없는 역사의 흐름이었으며 콘스탄티누스는 그 흐름을 최대한 이용해 로마 제국의 최강자로 떠오르게 되었다. 이로써 천 년 동안 로마에 깊게 뿌리 내렸던 전통 종교는 테베레 강물에 휩쓸려 떠내려가고, 로마 제국은 '기독교 시대'라는 새로운 역사의 흐름을 맞게 되었다. 기독교의 입장에서 보면 콘스탄티누스 황제 개선문은 모든 박해와의 싸움에서 승리한 후 '기독교 시대'라는 새로운 시대를 연 문인 셈이다.

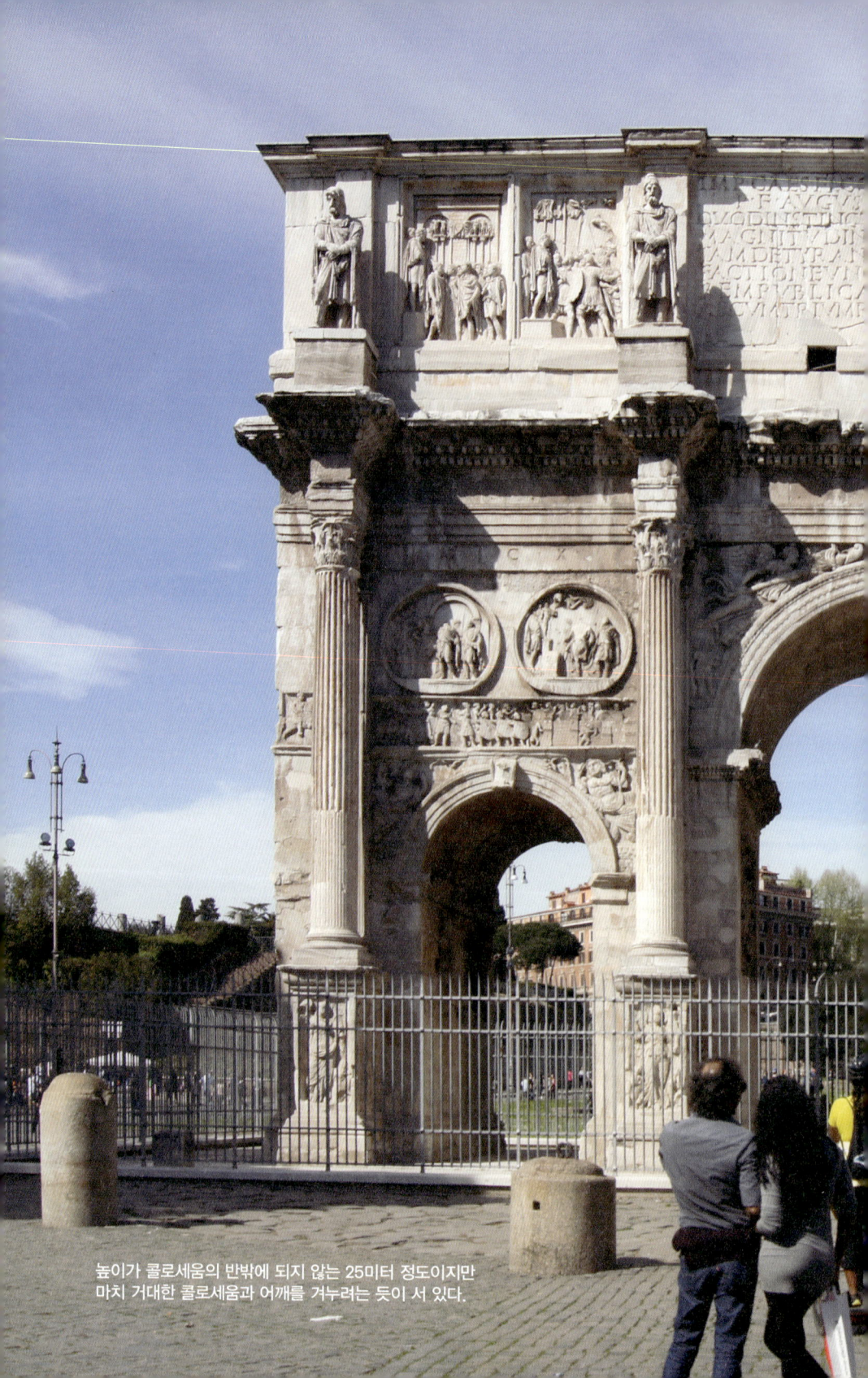

높이가 콜로세움의 반밖에 되지 않는 25미터 정도이지만
마치 거대한 콜로세움과 어깨를 겨누려는 듯이 서 있다.

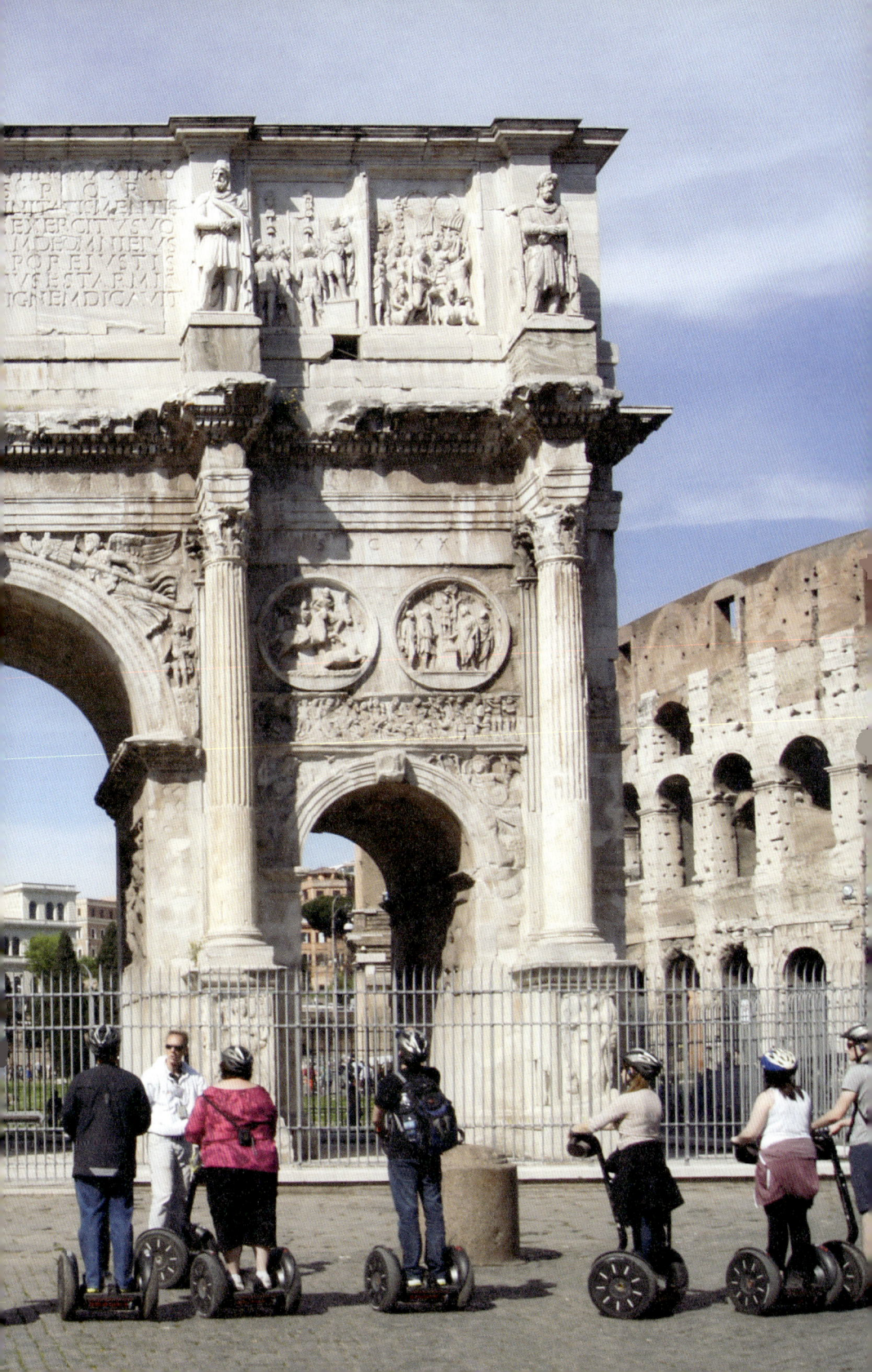

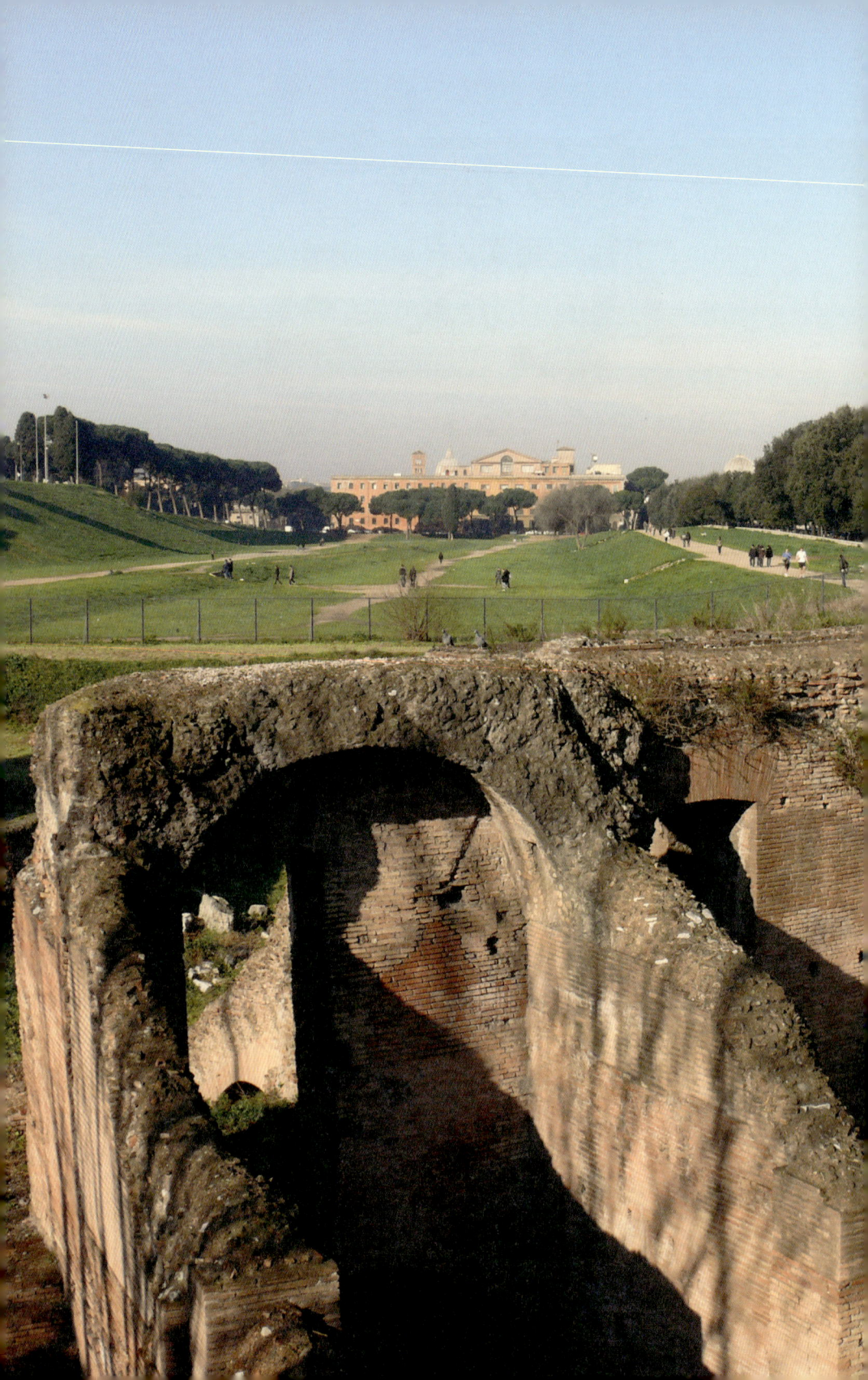

Circus Maximus

키르쿠스 막시무스(치르코 맛시모)
황제들이 애지중지한 로마 제국 최대의 경기장

네로가 로마 제국의 제5대 황제로 등극한 지 10년이 되던 서기 64년 7월 19일의 일이다. 키르쿠스 막시무스(Circus Maximus) 주변에서 발생한 불길은 때마침 불어오는 바람을 타고 네로 황제의 저택과 귀족들의 고급 주택들이 모여 있는 팔라티노 언덕으로 번지더니 전 로마 시가지를 덮쳤다. 당시 네로 황제는 로마에서 약 50킬로미터 떨어진 해안 도시 안티움(Antium, 현재의 안찌오Anzio)의 고향 별장에서 머물고 있다가 화재 소식을 접하고는 즉시 전차를 몰고 로마로 달려와 이재민 구호 대책에 온 힘을 쏟았다. 그럼에도 항간에는 네로 황제가 로마에 불을 지르고 언덕에서 불타는 로마를 내려다보며 노래를 불렀다는 소문이 나돌았다. 그런데 여기서 말하는 '키르쿠스 막시무스'는 무엇일까?

빵과 키르쿠스

팔라티노 언덕 서쪽 편에는 현재 로마의 고급 주택가인 아벤티노 언덕이 있다. 이 두 개의 언덕 사이 골짜기에는 버려진 듯한 넓은 공터가 길게

관중석 폐허 너머로 본 키르쿠스 막시무스의 옛터.

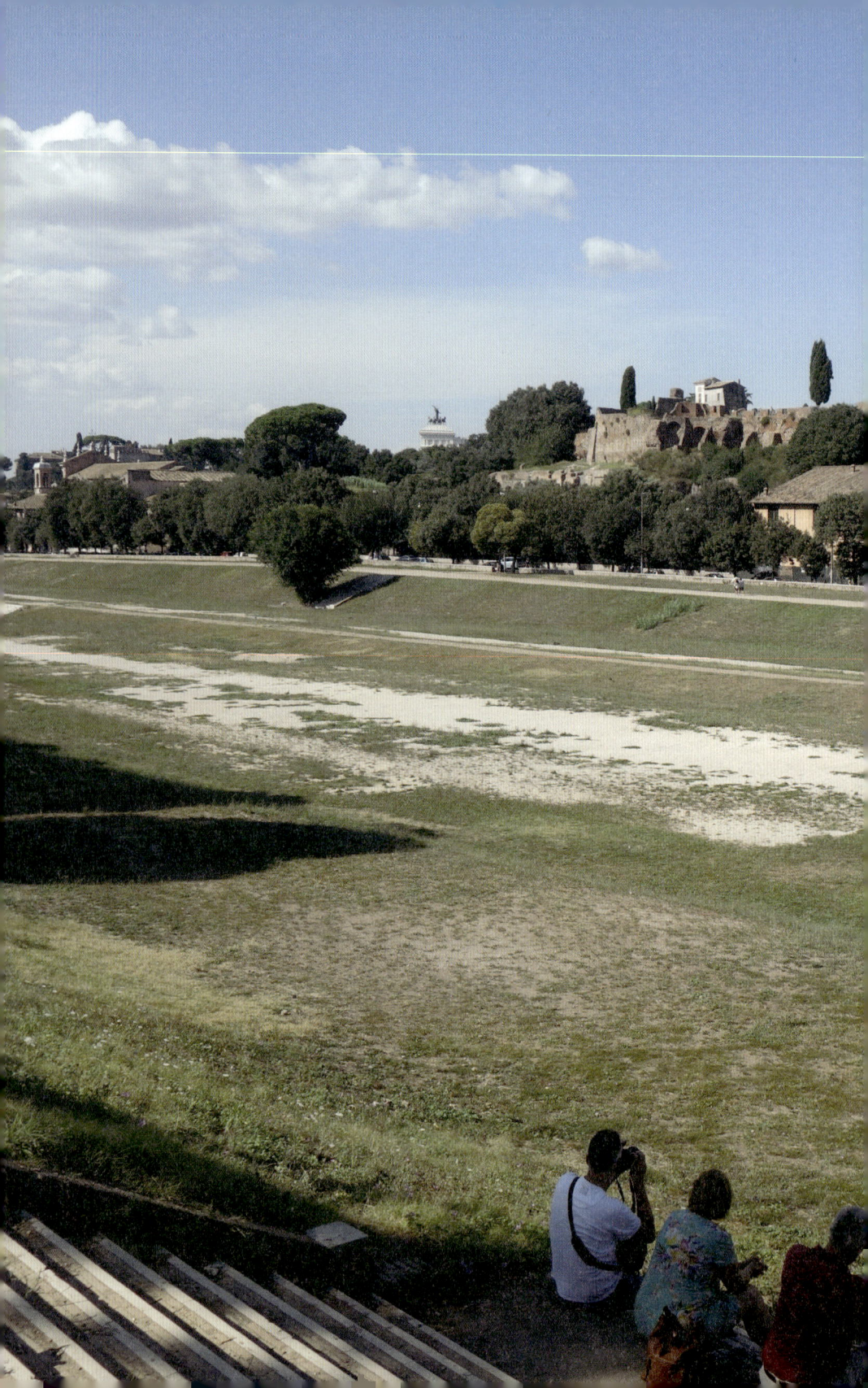

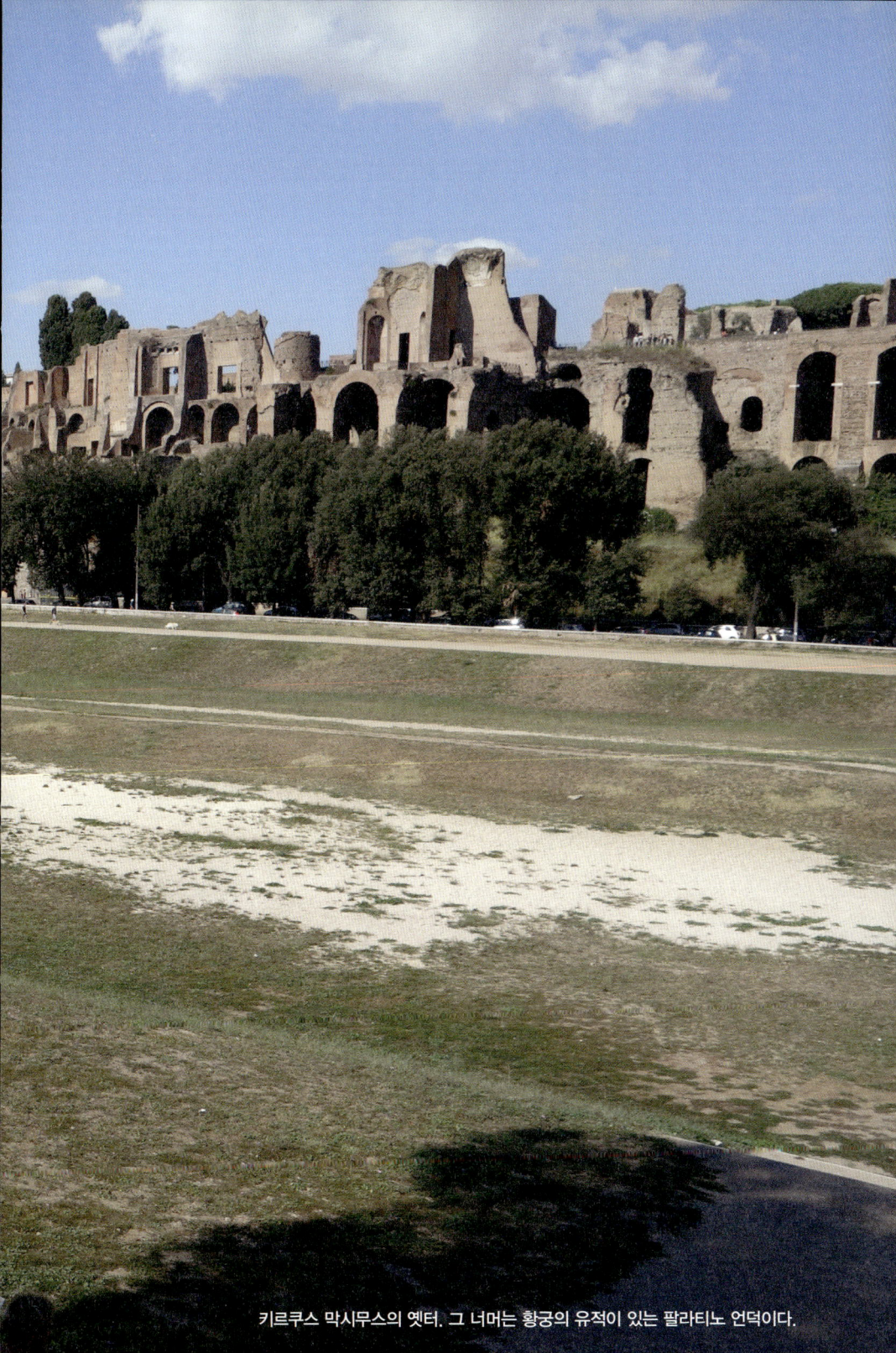

키르쿠스 막시무스의 옛터. 그 너머는 황궁의 유적이 있는 팔라티노 언덕이다.

펼쳐져 있다. 이 공터가 바로 로마 제국에서 최대 규모를 자랑하던 경기장 키르쿠스 막시무스가 있던 곳이다. 1959년 윌리엄 와일러가 감독한 유명한 영화 〈벤허(Ben-Hur)〉에서 압권을 이루는 장면은 땀을 쥐게 하는 전차 경기인데, 바로 이 공터가 이천 년 전 로마 제국 시대에 이런 종류의 전차 경기가 열리던 곳이다.

로마인들은 길쭉한 경기장을 스타디움(stadium)이라고 했다. 반면에 스피나(spina, '등뼈'라는 뜻으로 중앙 분리대를 말한다)가 있어서 그 주위로 전차가 돌 수 있는 경기장은 키르쿠스(circus)라고 했다. 영어식 발음은 '서커스'이다. 키르쿠스 막시무스는 문자 그대로 '최대의(Maximus) 경기장(Circus)'이란 뜻이다. 우리 말로는 '대경기장' 또는 '대전차 경기장'쯤으로 번역할 수 있겠다. 현재 이탈리아 사람들은 이를 치르코 맛시모(Circo Massimo)라고 한다.

키르쿠스 막시무스의 기원은 왕정 시대인 기원전 6세기로 거슬러 올라간다. 로마 건국 초기에 팔라티노 언덕과 아벤티노 언덕 사이의 저지대는 테베레강이 범람하면 물에 잠기곤 했다. 왕정 시대의 제5대 왕 타르퀴니우스 프리스쿠스는 두 언덕 사이 골짜기에 배수 공사를 해서 테베레강으로 물을 뽑아내고 터를 다져 종교 행사와 축제를 치를 수 있는 경기장을 만들었다. 당시 경기장은 규모가 매우 작았지만 기원후 1세기와 2세기의 로마 제국 전성기에는 엄청나게 확장되어 길이와 폭이 각각 약 621미터와 150미터가 되었으며, 관중석은 15만 명 이상을 수용할 수 있었다고 한다. 다른 기록에 의하면 25만 명을 수용할 수 있었다고 하는데 이는 다소 과장된 것으로 보인다. 어쨌든 웬만한 도시의 인구를 한꺼번에 모두 수용할 수 있었던 엄청난 규모였음에는 틀림없다.

이곳에서는 매년 9월 4일에서 18일까지 열리는 로마 대제전을 비롯한 각종 큰 규모의 축제들이 열렸는데, 로마 대제전에서 절정을 이룬 행사는 전차 경기였다. 이것은 옛날 로마 시민들이 광적으로 즐기던 최고의 볼거

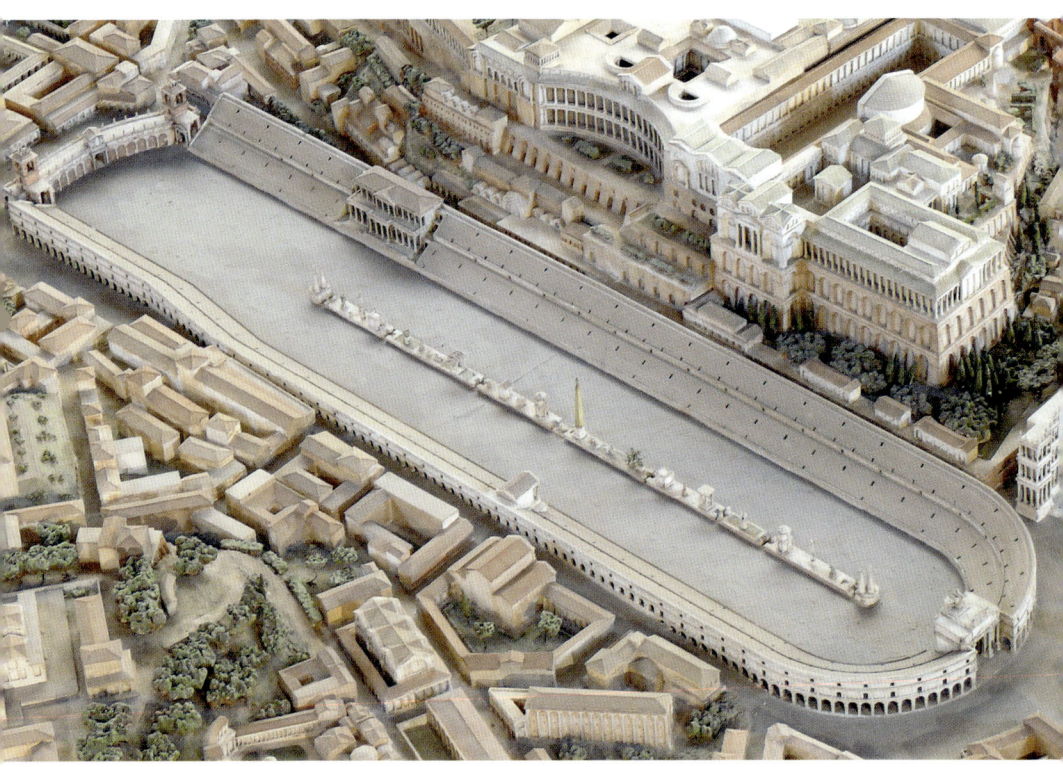

로마 제국 전성기의 키르쿠스 막시무스 상상 모형(로마 문명 박물관). 스피나 한가운데에 세워졌던 오벨리스크는 16세기에 포폴로 광장으로 옮겨졌다.

리였다. 이 경기에는 네 마리의 말이 이끄는 전차 12팀이 경합을 벌였는데 그중 가장 빠른 속도로 스피나를 일곱 바퀴 돈 아우리가(Auriga, 전차 경기 선수)가 우승하는 것이었다. 유명한 아우리가들은 오늘날의 축구 선수처럼 대단한 인기를 누렸으며 돈도 엄청나게 벌었다고 한다. 네로 황세는 66년에 몸소 전차 경기에 참가했는데 그가 몰던 전차는 네 마리가 아니라 열 마리의 말이 이끌었다고 하니 처음부터 반칙이었던 셈이다. 또 심판들은 황제를 위해 편파 판정을 했으므로 당연히 네로가 우승할 수밖에 없었다.

키르쿠스 막시무스는 수많은 사람들이 몰리는 곳이었기 때문에 그 주변

에는 상점과 음식점들이 많이 있었으며, 근처 시장에는 불에 타기 쉬운 물질도 많았다. 따라서 화재의 위험이 늘 도사리고 있었다. 기원후 64년, 이곳에서 번지기 시작한 대화재는 9일간 계속되어 로마 시가지의 반 이상이 초토화되었다. 키르쿠스 막시무스는 남쪽 관중석 부분이 피해를 봤고 네로 황제는 이를 빠른 시일 안에 복구한 것으로 보인다.

네로 황제뿐만 아니라 전임 황제나 후임 황제들도 키르쿠스 막시무스를 확장하거나 더 멋지게 장식하는 데에 심혈을 기울였다. 한 예로, 로마 제국 초대 황제 아우구스투스는 이집트 정복을 기념하여 이집트 헬리오폴리스에서 거대한 석조 오벨리스크를 가져와 스피나 한가운데에 세웠다(이 오벨리스크는 1589년에 포폴로 광장 한가운데로 옮겨졌다).

이처럼 황제들이 키르쿠스 막시무스를 애지중지한 것은 이곳에서 민심을 잡을 수 있었을 뿐 아니라, 국정에 대한 백성들의 불만을 다른 데로 돌릴 수도 있었기 때문인 듯하다. 2세기 초 수에토니우스는 이것을 '빵과 키르쿠스(Panis et Circus)'라는 표현으로 꼬집었는데, 오늘날에도 국민들을 축구 경기나 축제에 미치게 하여 국정에 대한 불만을 다른 곳으로 돌리는 나라가 적지 않다.

로마 도심 속 거대한 공터

키르쿠스 막시무스는 오랫동안 사용되다가 서기 6세기 중반부터 황폐의 길에 접어들었다. 현재는 관중석의 폐허만 남쪽에 조금만 남아 있을 뿐 웅대했던 옛 모습은 모두 사라졌다. 다만 이곳에서 어렴풋이 전차 경기 트랙의 흔적만 짐작할 수 있을 뿐이다. 오늘날 이곳은 가끔 대규모 야외 행사장이나 공연장으로 사용되기도 하는데 이때 울려 퍼지는 관중들의 함성은 그 옛날 이곳을 메운 수많은 관중들의 함성처럼 들린다.

보통 때 이곳은 그냥 공터로만 남아 있다. 빈 땅이라면 마구잡이로 무엇

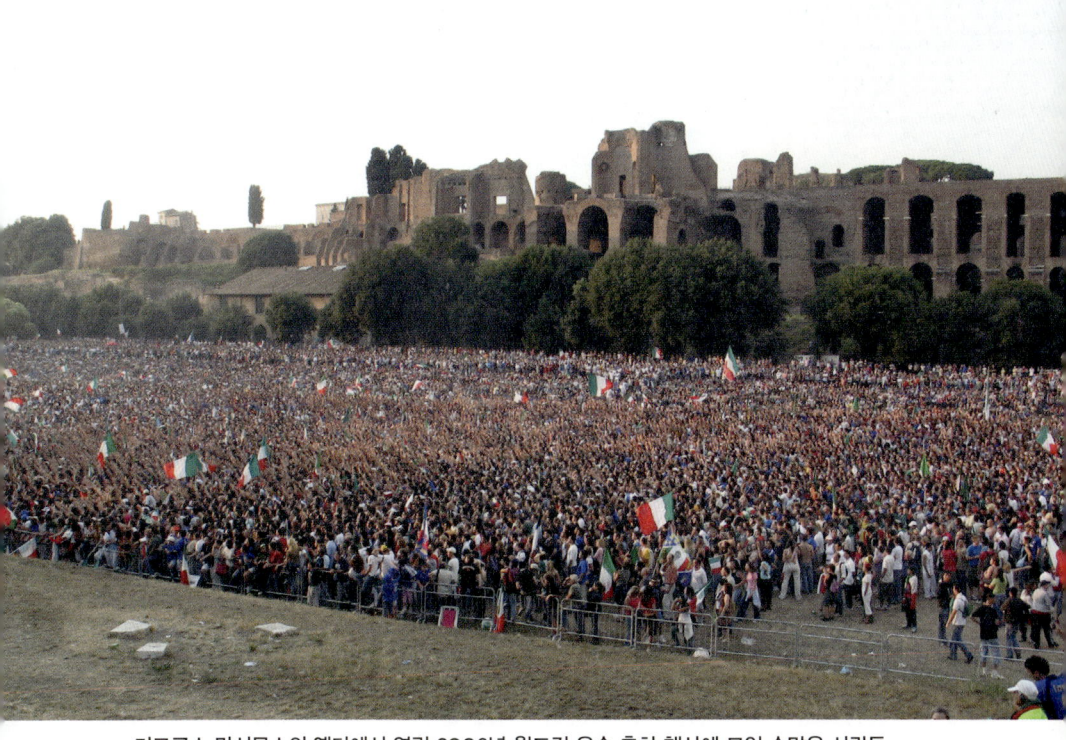

키르쿠스 막시무스의 옛터에서 열린 2006년 월드컵 우승 축하 행사에 모인 수많은 사람들.

인가 세워서 채워 넣어야 직성이 풀리는 사람들에게는 도심의 금싸라기 같은 땅을 개발하지 않고 그냥 공터로 둔다는 게 도저히 이해가 되지 않을 것이다. 또 이 공터 주변에는 앉아 있을 만한 작은 카페조차도 없다. 사람의 손길이 간 흔적이라곤 별로 보이지 않으니 혹자는 이탈리아 사람들은 조상이 물려준 유적이나 팔아먹고 사는 게으른 국민이라고 속단할지도 모르겠다. 하지만 로마의 역사를 음미하면서 이곳을 산책하다 보면, 손을 거의 대지 않은 채 그대로 두어서 역사의 자취를 상상해 보게 하는 이탈리아 사람들의 유적 보존 원칙과 채우려고 하지 않고 비워 둘 줄 아는 그들이 '동양적인 지혜'가 새삼 부럽게 느껴지기도 한다.

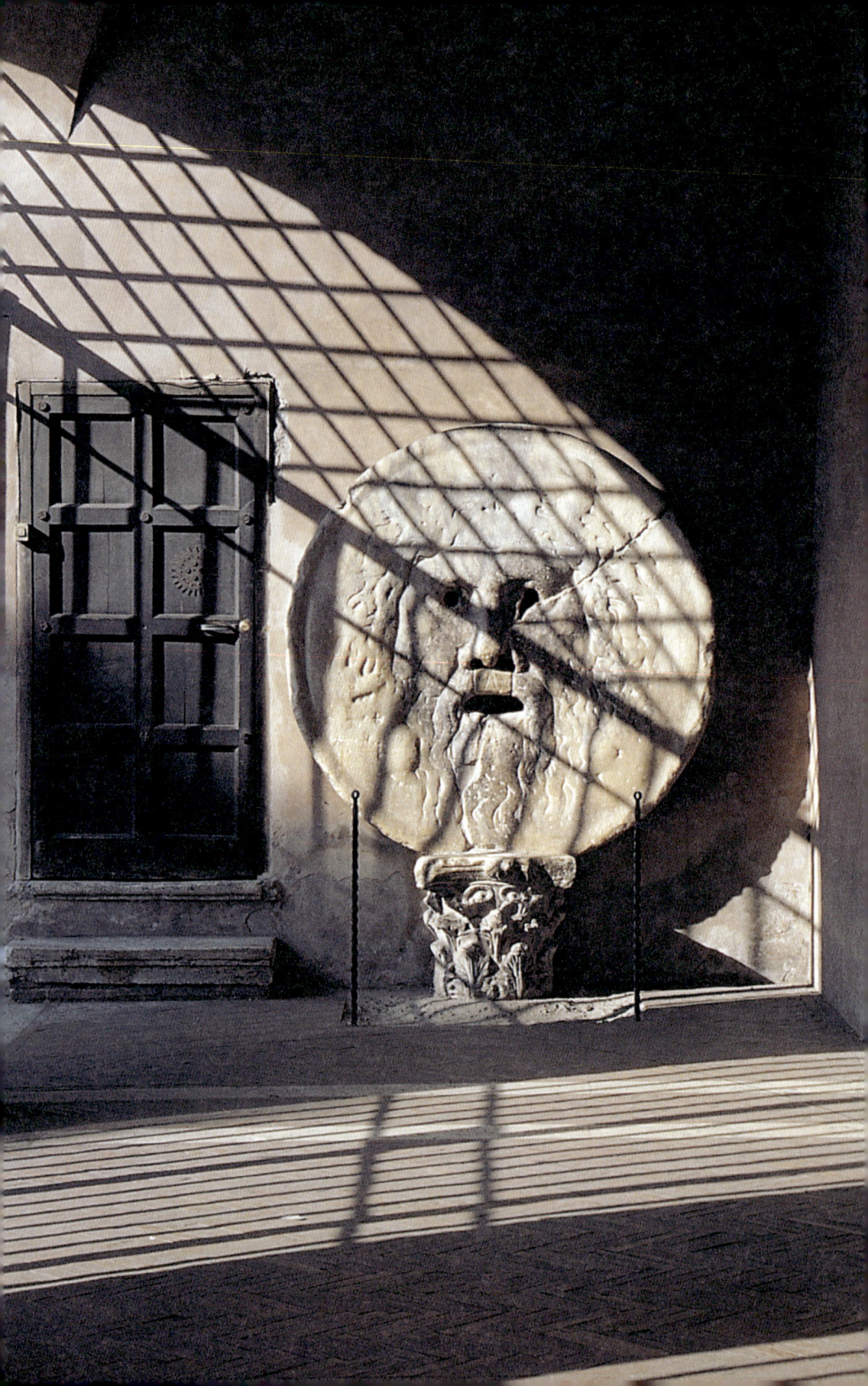

Foro Boario & Bocca della Verità

포룸 보아리움과 진실의 입
진실의 입의 '진실'은?

 로마의 중심부를 휘어 감은 테베레강은 로마가 건국된 이래로 거의 2,800년 이상이 지난 지금까지 로마의 혼을 이루고 있다. 고대 로마인들은 이 강을 티베리스(Tiberis), 이 강의 중지도(中之島)를 인술라 티베리나(Insula Tiberina)라고 불렀다. 이 섬은 이탈리아어로 이졸라 티베리나(Isola Tiberina)이다.

 섬은 겨우 200미터의 길이에 폭은 70미터 정도밖에 되지 않지만 로마 초기 역사에서는 아주 중요한 역할을 했다. 로마가 건국될 무렵 이 섬은 전략적으로 매우 중요했으며, 경제적인 측면으로 봐도 테베레강을 따라 중부 내륙지방으로 들어가 물건을 사고파는 배들이 한 번쯤 쉬어가던 '교차로'로서 지리적인 정점을 갖추고 있었다. '교차로'는 사람들이 가는 길을 멈추고 쉬는 곳이며, 다른 여행자들을 만날 수 있는 곳이자, 그들과 물건이나 정보를 서로 교환하는 곳이다. 그리하여 이 주변에 자연스럽게 시장이 형성되었고 갓 태어난 로마는 이 지역에서 경제적인 이득도 얻을 수 있었다.

'진실의 입'.

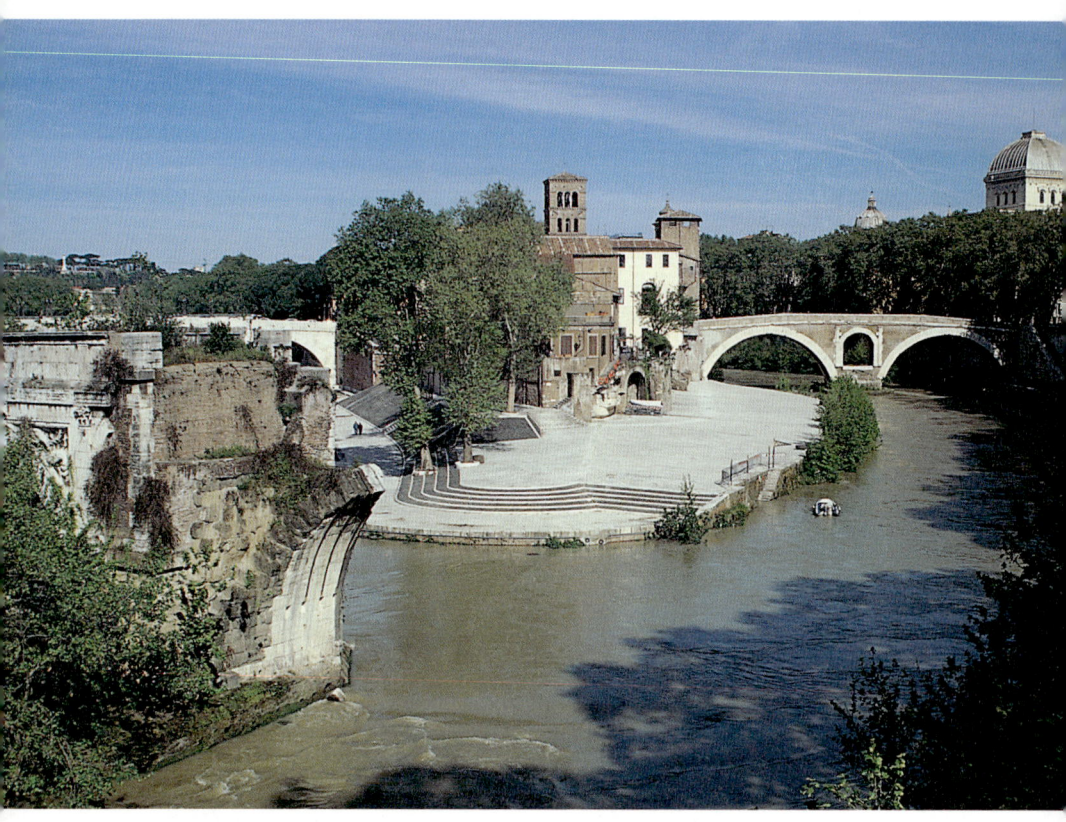

테베레강의 중지도 이졸라 티베리나.

헤라클레스 제단과 신전

테베레강의 섬 이졸라 티베리나의 동안(東岸)과 캄피돌리오, 팔라티노, 아벤티노 언덕으로 둘러싸인 강변 지역을 고대 로마인들은 포룸 보아리움 (Forum Boarium)이라고 불렀다. 이탈리아어로는 포로 보아리오(Foro Boario) 라고 하는데 까마득한 옛날부터 이곳에 가축 시장이 있었기 때문에 붙여진 이름이다. 즉, 이 지역은 로마가 도시로서의 골격이 갖춰지기 이전부터 이미 주변에 살고 있었던 라틴인, 사비니인, 에트루리아인들이 교역하던 곳이

었다. 로물루스는 바로 이 지역을 관할하는 곳에 나라를 세웠으니 길목 좋은 곳에 자리를 잡은 셈이다.

시장이 서쪽이 아닌 동쪽 강변에 형성된 이유는 무엇보다도 방어 때문이었다. 서쪽 강변은 너무 열려 있어서 방어하기가 힘든 반면, 동쪽 강변은 캄피돌리오 언덕, 팔라티노 언덕, 아벤티노 언덕 등이 둘러싸고 있어 유사시에 언덕 위로 대피하여 방어하기 좋았다. 더구나 팔라티노 언덕의 북쪽에 붙어 있는 캄피돌리오 언덕은 이 지역을 바로 내려다보며 감시하기에 알맞았다.

포룸 보아리움 지역이 오래전부터 이미 시장이나 교역장으로 사용되고 있었다는 사실은 전설을 통해서도 알 수 있다. 전설에 의하면 이곳에서 헤라클레스가 소를 도둑맞았다고 한다. 소를 훔쳐간 도둑은 카쿠스(Cacus)라는 아주 교활한 목동인데(다른 전설에 의하면 카쿠스는 불을 뿜는 괴물이다) 헤라클레스가 잠든 사이, 소의 꼬리를 잡고 자기 동굴 안으로 끌고 갔다. 소가 뒷걸음을 쳤으니 소의 발자국만 보고는 행방을 알 수 없을 거라고 생각했던 것이다. 그렇지만 헤라클레스는 카쿠스의 잔꾀를 알아채고 그를 잡아 처단했다고 한다. 소를 도둑맞은 곳에 헤라클레스는 자신을 위해 아라 막시마(Ara Maxima, 최고의 제단)를 세웠는데 이 제단은 로물루스가 팔라티노 언덕을 중심으로 그 주변에 성곽을 쌓기 전에 이미 세워져 있었다.

로마는 상인들에게 보호세를 받을 명목으로 헤라클레스 제단에 헌금하게 하여 짭짤한 수입을 올렸고, 상인들은 보호세 덕택에 물건을 도둑맞지 않고 안전하게 보관할 수 있었다. 그렇게 포룸 보아리움은 더 큰 '국제 물류 센터'로 발전할 수 있었고 신생 로미가 경제적으로 발전할 수 있는 커다란 원동력이 되었다.

이후 로마가 발전하면서 이 지역에 테베레강 하구의 항구 오스티아(Ostia)에서 배로 운반되는 곡물, 올리브 기름, 포도주 등을 싣고 나르는 선착장이 생겼다. 이때 항구의 신 포르투누스에게 바치는 신전이 세워졌다.

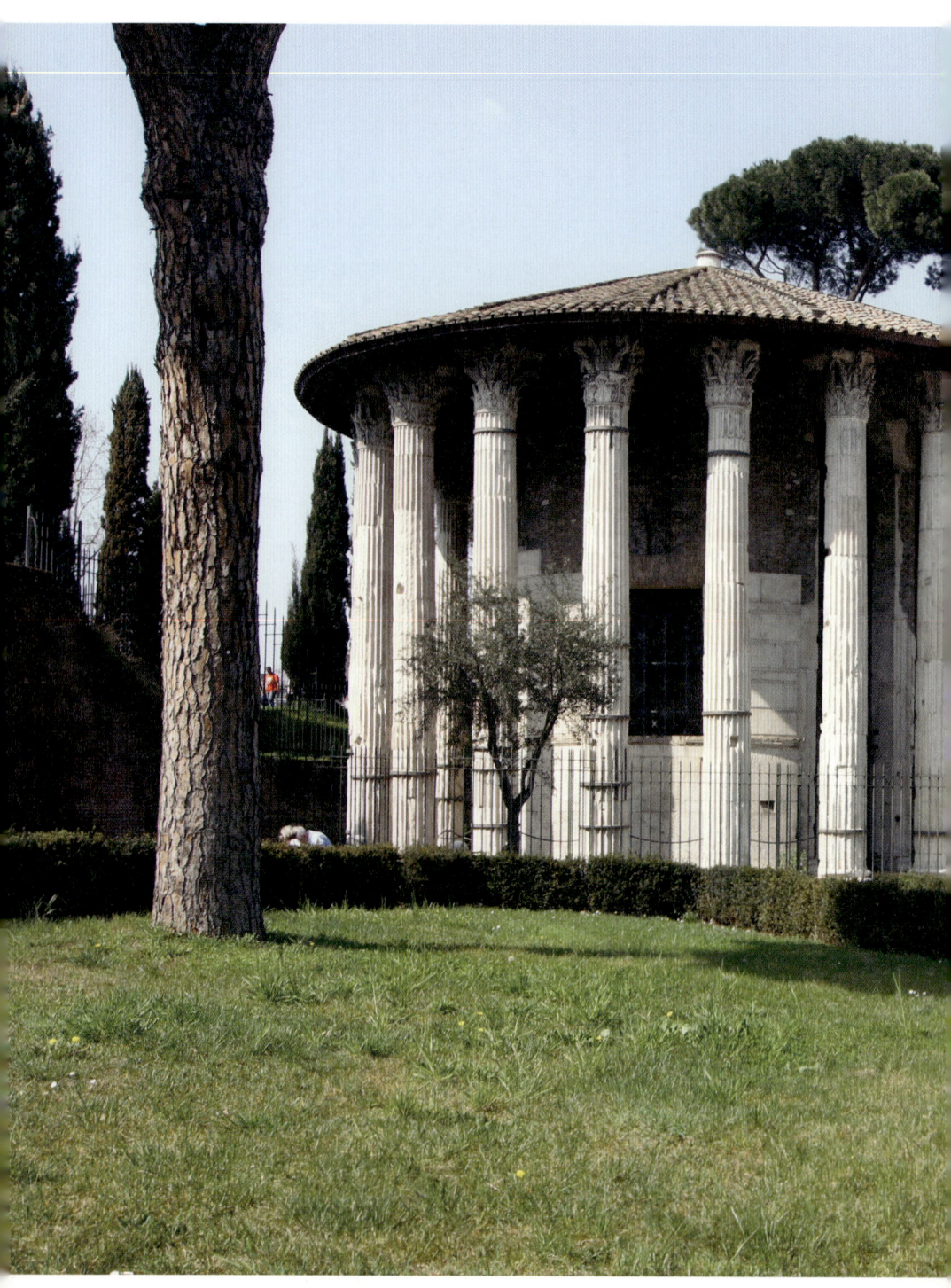

승리자 헤라클레스 신전(왼쪽)과 포르투누스 신전(오른쪽).

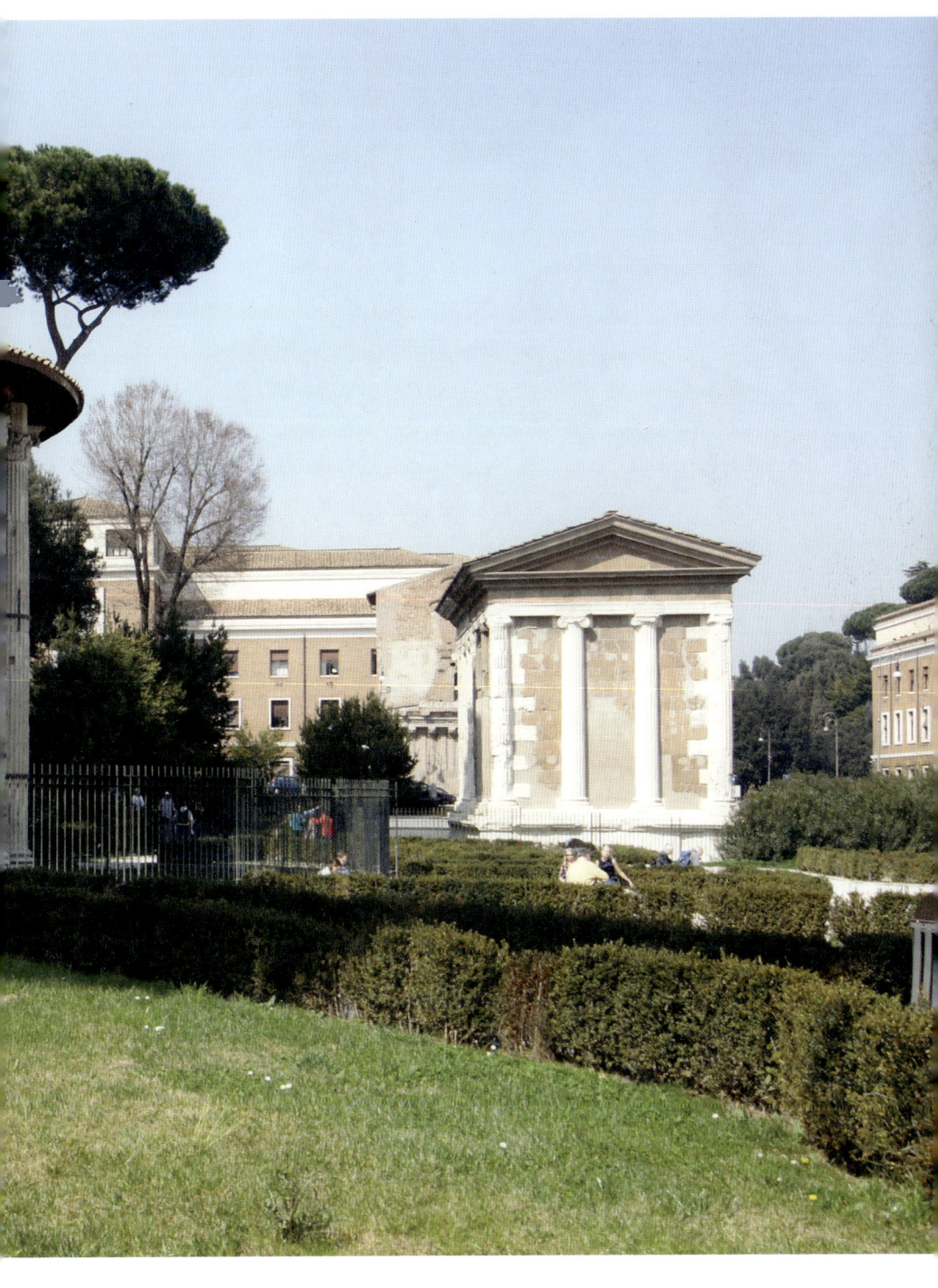

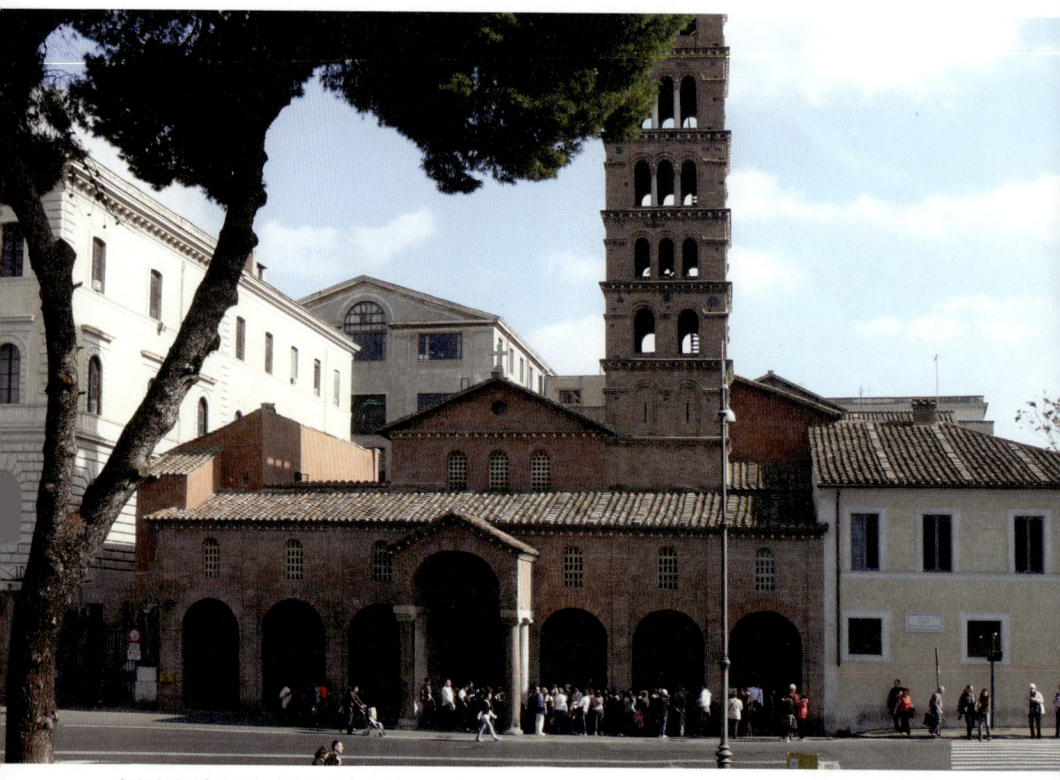
'진실의 입'이 있는 산타 마리아 인 코스메딘 성당. 관광객들이 항상 그 앞에 늘어서 있다.

이 신전은 그 후 기원전 2세기 후반에 복원된 이래로 아직도 원래의 모습을 그대로 간직하고 있다.

포르투누스 신전 바로 남쪽에 우아한 코린토스식 기둥으로 둘러져 있는 원통형의 승리자 헤라클레스 신전은 로마에 현존하는 대리석 건축으로서는 가장 오래된 것이다. 지중해 올리브 기름 무역으로 거부가 된 한 상인이 거금을 기부해서 세웠다고 알려져 있다. 건축 연대는 기원전 179년에서 142년 사이로 추정되는데, 로마가 카르타고를 제압하고 나서 지중해의 패권국가가 되었을 때이다. 이 신전은 포로 로마노 안에 있는 베스타 신전과

형태가 너무 비슷해서 '베스타 신전'으로 잘못 알려지기도 했다.

길 건너편에 보이는 유서 깊은 산타 마리아 인 코스메딘 성당(Santa Maria in Cosmedin)은 까마득한 옛날 헤라클레스 제단이 있던 자리에 세워진 것이다. 성당 뒷길의 이름으로 'Via Ara di Ercole(헤라클레스 제단의 길)'가 괜히 붙여진 것이 아님을 알 수 있다.

이 성당이 처음 세워진 건 8세기경으로, 동방의 비잔티움에서 성상 파괴 운동이 한창일 때 박해 받던 그리스 신도들이 로마에 건너와 이곳에 터전을 잡았다. 당시 성당 안은 화려하게 장식되었기 때문에 '코스메딘'이란 말이 붙여

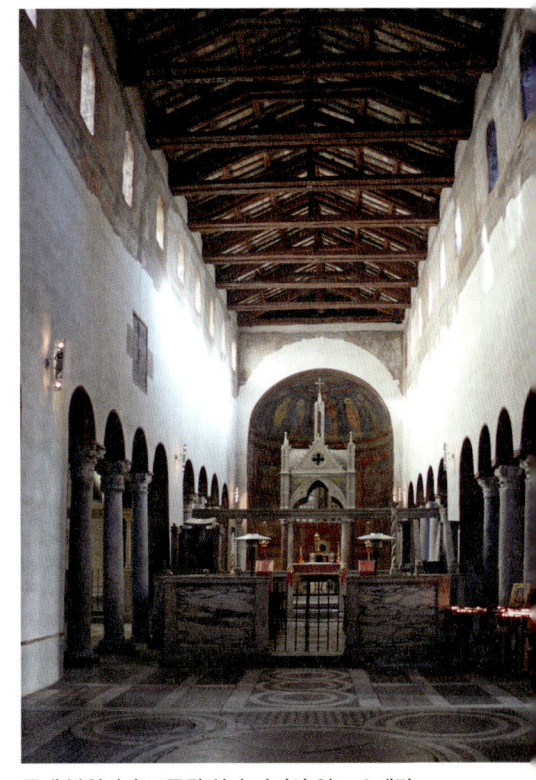

중세 분위기가 보존된 산타 마리아 인 코스메딘 성당 내부.

졌다. '코스메딘'은 그리스어 'kosmedoin'에서 유래된 것으로 '장식'을 뜻한다. 화장품을 영어로 'cosmetics'라고 하니 성당 이름이 그리 생소하게 들리지는 않을 것이다.

당시 기준으로 화려했을 이 중세 성당의 모습은 지금 보면 수수하기 이를 데 없다. 진짜 화려한 성당들이 로마 여기저기 널려 있으니 말이다. 나중에 높다란 로마네스크식 종탑이라도 옆에 덧붙여지지 않았더라면 과연 눈에 제대로 띄기나 할까?

'진실의 입'의 진실은?

이 수수한 성당의 입구에는 항상 사람들이 유별나게 많이 몰려 있다. 성당 안에 들어가 그리스어로 하는 미사에 참석하려고 줄을 선 것은 아니다. 현관 왼쪽 구석에 세워 둔 '진실의 입(Bocca della Verità)'이라고 불리는 둥근 대리석 판에 조각된 괴물 같은 형상의 입에 손을 집어넣고 기념 사진을 찍기 위해서이다.

'진실이 입'이 전 세계에 알려진 것은 1953년에 제작된 미국 영화 〈로마의 휴일(Roman Holiday)〉에 힘입은 바가 크다. 윌리암 와일러가 감독하고 그레고리 펙과 오드리 헵번이 주연인 이 영화는 로마가 배경인데, 로마 사람들은 반세기 이상 영화의 덕을 톡톡히 보고 있다. 세상 물정을 모르는 청순한 공주(오드리 헵번 역)가 보는 앞에서 미국 기자(그레고리 펙 역)가 진실의 입 안에 손을 집어넣고 빼는데, 손을 소매 안에 집어넣어 마치 잘린 듯한 모습으로 나오자 공주가 경악하는 장면은 영화를 본 사람이라면 뇌리에 깊게 남았으리라. 이 장면은 원래 영화 대본에는 없었다고 한다.

'진실의 입'의 조각은 언뜻 보기에 사자처럼 보이기도 한다. 머리에 있던 두 개의 뿔은 기나긴 세월의 흐름 속에 닳고 닳아서 반들거리는 표면에 희미하게 보인다. 이 얼굴은 강의 신 플루비우스 또는 대양의 신 오케아누스라고 말하기도 한다. 강의 신이든 대양의 신이든 어쨌든 물과 관계 있는 신이다. 다시 말해 '진실의 입'의 용도가 물과 밀접한 관계가 있었음을 대략 짐작할 수 있다. 그런데 왜 '진실의 입'이라고 불리는 것일까?

이 이름은 아우구스투스 시대의 문호 비르길리우스가 한번 읊은 이야기를 근거로 하여, 중세에는 거짓말쟁이가 강의 신의 입에 손을 넣으면 그 손을 삼켜버렸다는 전설에서 유래한다. 중세에는 권모술수에 능한 권력자들이 이를 악용해서 꼴 보기 싫은 사람의 손을 뒤에 숨어서 잘라버리도록 했다고 한다.

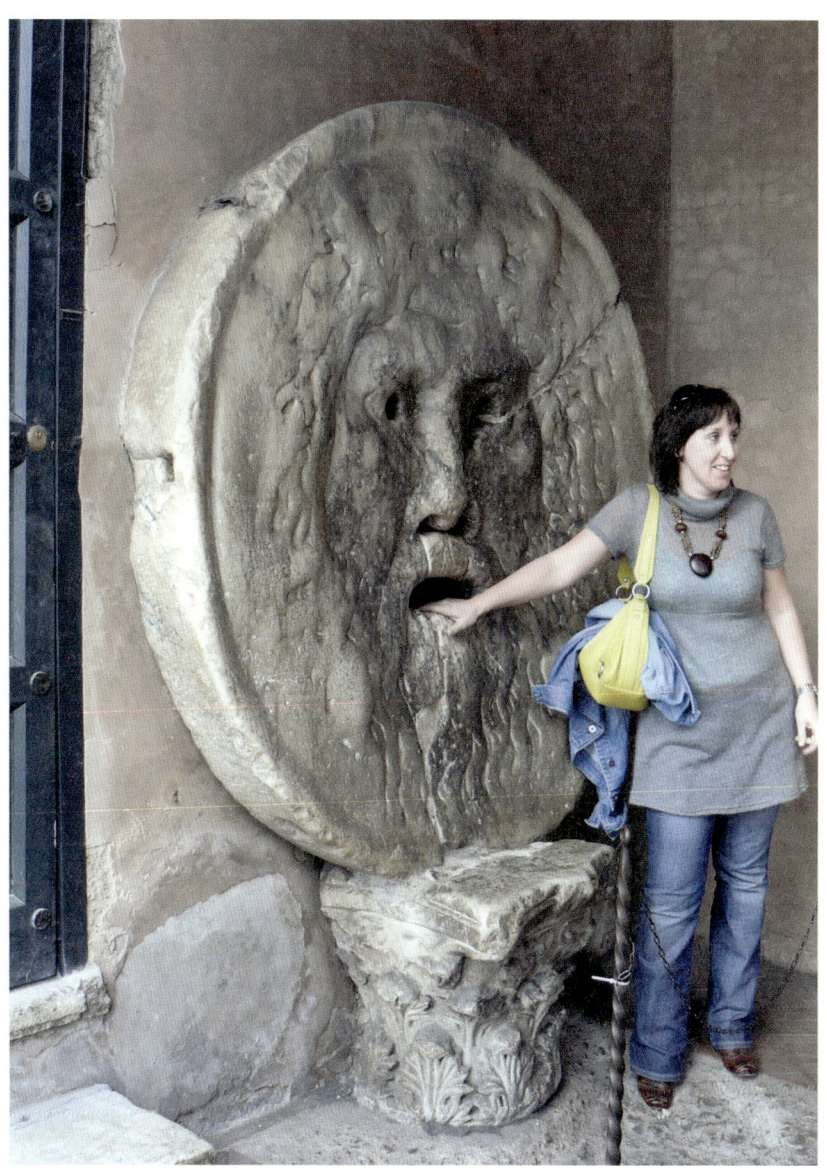

진실의 입은 지름 1.75미터에 무게는 1.5톤이 넘는다.

'진실의 입'이 이 자리에 처음 놓여진 것은 1632년으로 기록되어 있다. 그런데 기독교의 입장에서 보면 '진실의 입'은 이교도 신의 모습인데 어째서 거룩한 기독교 성전 입구에다가 갖다 놓았을까? 이교도 신이든 뭐든 간에 거짓말하지 말라는 기독교의 메시지를 이것처럼 더 강하게 줄 수 없었기 때문일까?

그럼 '진실의 입'은 원래 무슨 용도로 만들었을까? 거짓말 탐지기는 물론 아니다. '진실의 입'은 고대 로마 하수도의 맨홀 뚜껑이었다고 일반적으로 말한다. 그래서인지 눈, 코, 입을 자세히 살펴보면 모두 물이 하수도 안으로 빠지도록 홈이 파여져 있는 것 같기도 하다. 하지만 몇 가지 의문이 든다.

첫째, 하수도 맨홀 뚜껑이라면 수평으로 놓였을 것이다. 하지만 대리석판에 새겨진 얼굴은 저부조이긴 해도 사람이 밟고 지나가기에는 요철이 심하다. 그 위를 무심코 걷다가 발이 코에 걸려 넘어지기 십상이다.

둘째, 아무리 이탈리아가 대리석이 풍부하다고 하지만 아무데나 땅을 판다고 대리석이 나오는 것은 아니다. 또 대리석은 옛날이나 지금이나 값비싼 돌이다. 심지어 '진실의 입'의 대리석은 이탈리아산도 아닌 그리스산이다. 그러니까 '고급 수입품'이었던 셈이다. 과연 하수도 맨홀 뚜껑을 만드는 데 값비싼 수입품 대리석을 썼을까?

셋째, '진실의 입'은 두께 20센티미터에 지름이 1.75미터나 되니 무게는 적어도 1.5톤이 넘는다. 하수도 맨홀 뚜껑치고는 너무 크고 무겁다. 이것을 한 번 여닫으려면 적지 않은 인원이 필요했을 텐데 매사에 실용성을 추구했던 고대 로마인들이 과연 그렇게 제작했을까?

하수도 맨홀 뚜껑이 아니라면 '진실의 입'의 진실은 무엇일까? 어쩌면 옛날 로마의 부유한 귀족 저택 안마당을 장식하던 분수용 조각이 아니었을까 하는 생각도 든다. 둥근 대리석판에 대양의 신의 얼굴을 조각하고 입에서 물을 뿜어내는 모양의 분수 조각들이 있었으니 말이다.

그렇다면 왜 하수도 맨홀 뚜껑이라는 설이 나왔을까? 그것은 고대 로마의 하수도가 이 지역 아래로 통과하기 때문이 아니었을까? 좀 더 정확히 말해 길 건너편 헤라클레스 신전 바로 아래로 하수도가 관통하여 테베레강으로 빠져서이지 않을까 싶다.

그럼 이 하수도는 도대체 언제 만들어진 것일까? 그 기원은 까마득한 옛날 왕정 시대의 마지막 왕 타르퀴니우스 수페르부스(재위 기원전 534~510년) 시대까지 거슬러 올라간다. 그러니까 지금부터 2,500여 년 전에 수도 로마를 '현대식'으로

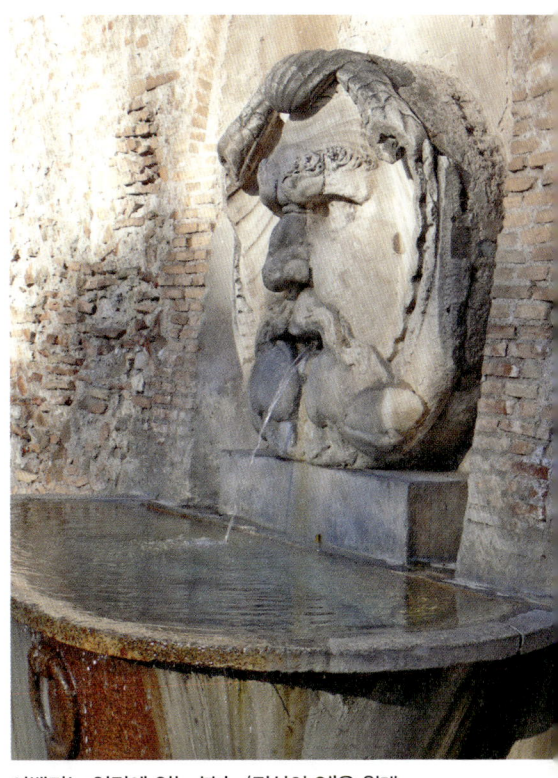

아벤티노 언덕에 있는 분수. '진실의 입'은 원래 이와 같은 분수용 조각이 아니었을까?

개발하기 위해 도시의 각 지역을 연결하는 엄청난 하수도 망을 건설했었는데 이것을 클로아카 막시마(Cloaca Maxima)라고 불렀다. 클로아카 막시마의 높이와 폭은 짐을 가득 실은 마차가 한 대 지날 수 있을 정도였다고 하니, 이 정도 규모의 하수구를 덮는 맨홀 뚜껑의 크기라면 지금이 '진실의 입' 정도가 될 수도 있겠다는 생각도 들긴 한다.

한편 까마득한 옛날에 만든 클로아카 막시마는 로마 제국 시대에 보수되어 지금까지도 부분적으로 사용되고 있다. 헤라클레스 신전 뒤편 강둑 아래에는 그 출구가 조금 보인다.

Teatro di Marcello

마르켈루스 극장(마르첼로 극장)
요절한 조카에게 바친 '작은 콜로세움'

포룸 보아리움과 캄피돌리오 언덕 사이에는 외관이 콜로세움과 아주 비슷한 고대 로마의 극장 유적이 보인다. '작은 콜로세움'이라고나 할까? 이 극장을 처음 세운 사람은 바로 율리우스 카이사르이다. 극장의 라틴어 이름은 테아트룸 마르켈리(Theatrum Marcelli), 즉 '마르켈루스의 극장'이다. 이 이탈리아어 명칭은 '테아트로 디 마르첼로(Teatro di Marcello)', 번역하자면 '마르첼로의 극장'이다.

마르켈루스 극장은 콜로세움과 달리 반원형 극장이다. 반원형 극장이라고 해서 그리스식은 아니다. 고대 그리스인들은 비탈진 지형을 이용해 반원형 극장을 만들었던 반면, 고대 로마인들은 천연 지형과 관계없이 아무데나 원하는 곳에 벽체를 쌓아 올려 이러한 반원형 극장 건물을 만들었다.

고대 로마에서는 건물의 명칭에 건축을 계획하거나 착공한 사람의 이름을 붙이는 것이 관례였다. 그렇다면 이 극장을 '율리우스 카이사르 극장'이라고 불러야 마땅할 텐데, 마르켈루스 극장이라고 부르는 이유는 무엇일까?

율리우스 카이사르는 아폴로 신전 옆에 이 극장을 착공하고는 기원전

마르켈루스 극장과 아폴로 신전 기둥 유적.

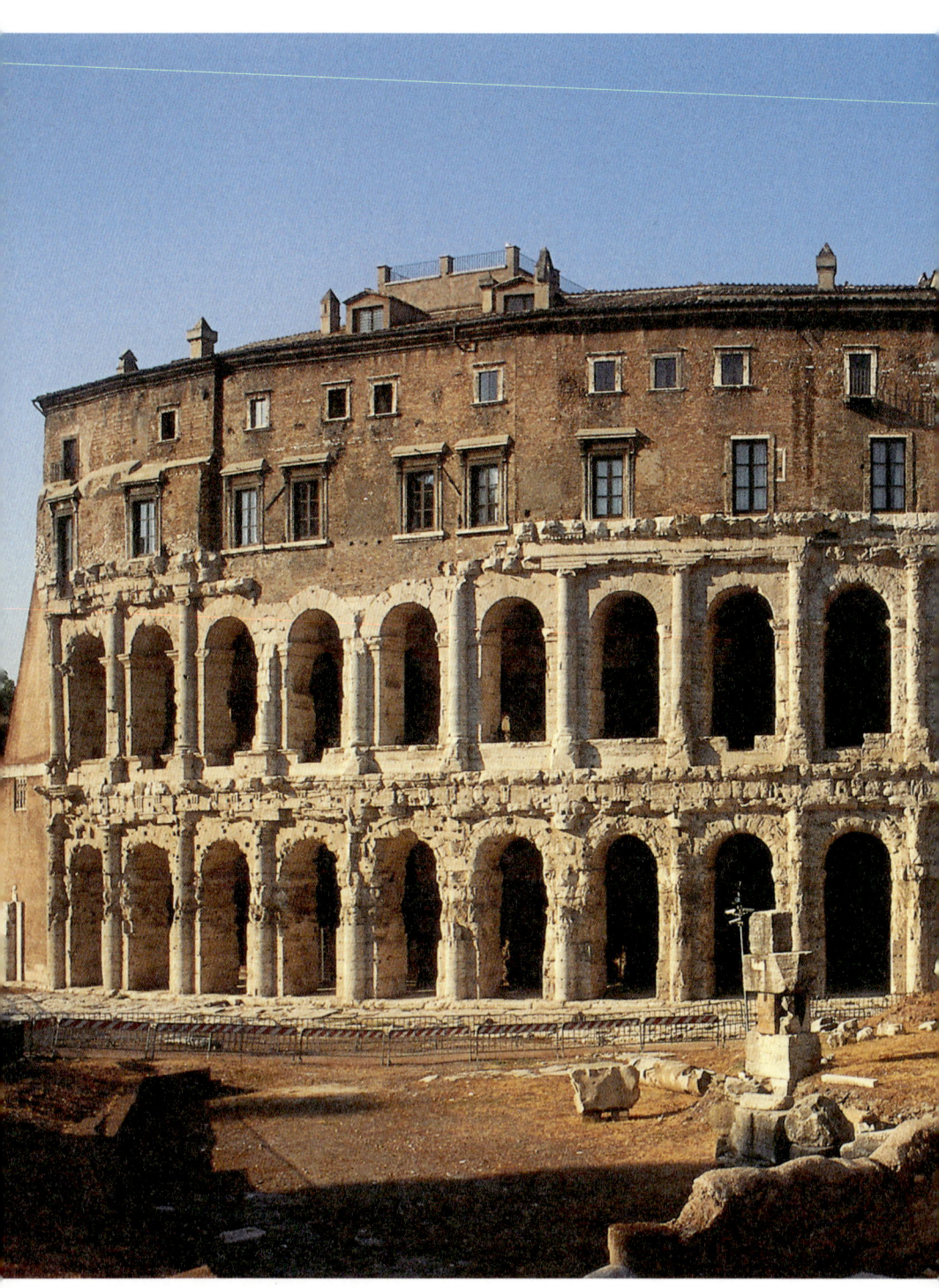

마르켈루스 극장과 아폴로 신전 기둥 유적.

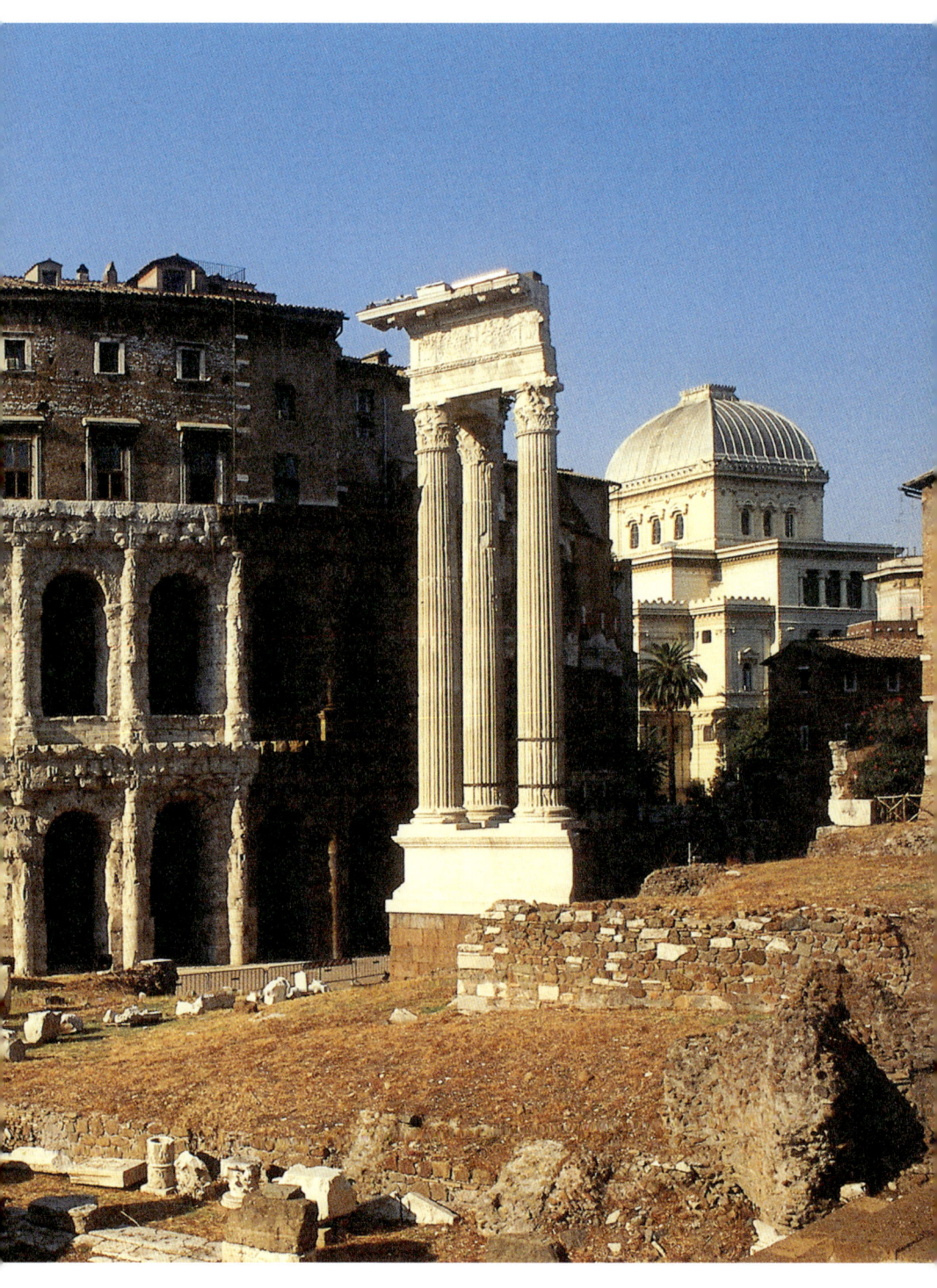

44년에 그만 암살당하고 말았다. 그의 후계자 아우구스투스는 미완공으로 남은 이 극장을 기원전 17년에 완공하고 기원전 13년(또는 기원전 11년)에 그의 누나 옥타비아의 아들 마르켈루스(Marcellus)에게 바쳤다. 이러한 연유로 이 극장은 '마르켈루스 극장'이라고 불린다. 그런데 아우구스투스는 카이사르가 이루지 못한 일들을 마무리하면서 왜 유독 이 극장에 조카의 이름을 붙였을까?

율리우스 카이사르가 죽은 후 그의 후계자인 옥타비아누스는 계속된 내란을 평정하고 모든 권력을 장악했다. 옥타비아누스는 공화정으로 복귀하겠다고 공언했지만, 오리엔트 전제 군주와 별로 크게 다를 바 없는 정치 체제를 슬그머니 굳혀버리고는 기원전 27년에 원로원으로부터 '아우구스투스'라는 칭호를 얻었다. 이때부터 로마에서는 공화정이 완전히 막을 내리고 제정이 공식적으로 시작되었다.

아우구스투스는 모든 수단을 동원해 자신의 혈통이 신성하다는 것을 만방에 홍보하면서 권력을 이어받을 후계자를 자신의 핏줄에서 찾았다. 직계 자손이라고는 딸밖에 없었던 옥타비아누스는 딸을 조카 마르켈루스와 결혼시키고, 그를 자신의 후계자로 삼을 생각이었다. 하지만 기원전 23년 마르켈루스가 19세에 그만 요절하고 말았으니, 자신의 핏줄을 이어줄 후계자를 잃은 충격은 이루 말할 수 없었을 것이다.

이러한 역사적 배경이 있는 마르켈루스 극장은 약 1만 5천 명의 관중들을 수용할 수 있었으며, 필요에 따라 2만 명까지 수용할 수 있었던 것으로 보인다. 극장의 바깥 모습을 보면 각 층마다 사용된 기둥들의 양식이 모두 다르다. 고대 로마인들은 그리스에서 들여온 도리스 양식, 이오니아 양식, 코린토스 양식 외에 에트루리아에서 들여온 투스카니아 양식(이탈리아어로는 '토스카나 양식', 영어로는 '터스칸 양식'), 이오니아 양식과 코린토스 양식을 결합한 혼합 양식 등 모두 다섯 가지의 기둥 양식을 주로 사용했다.

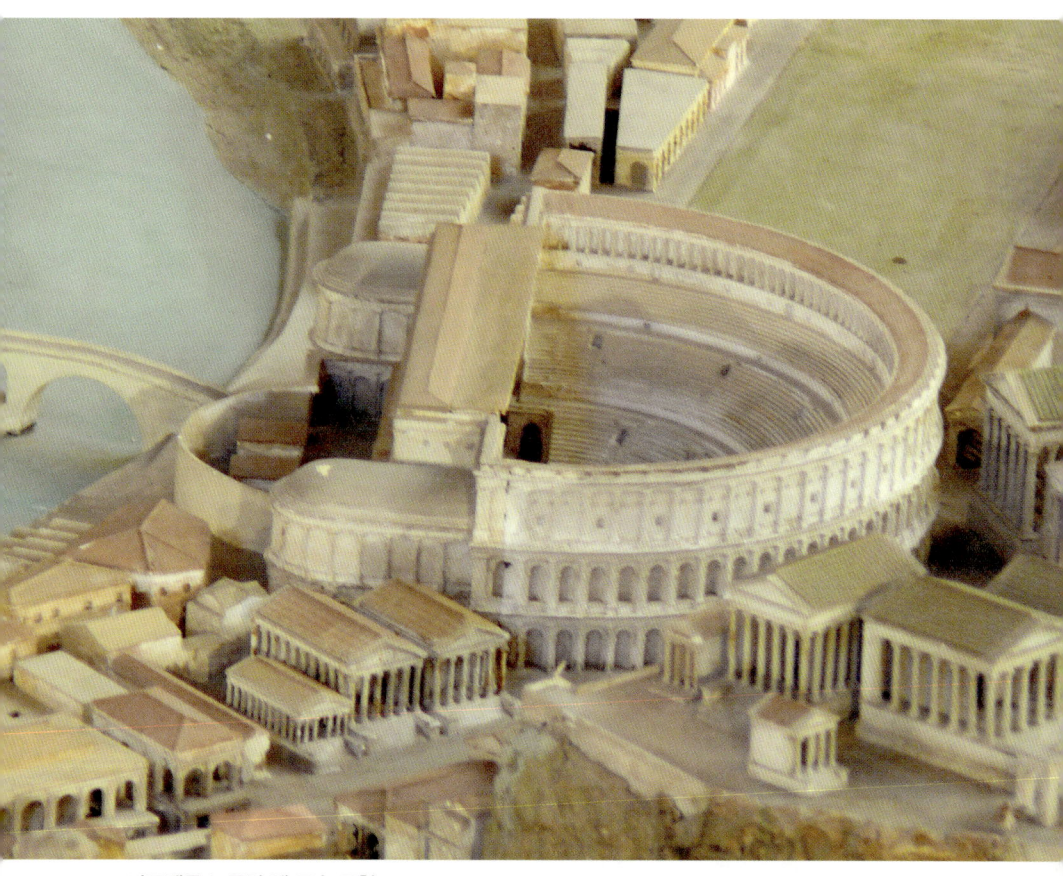

마르켈루스 극장 옛 모습 모형.

 고대 로마의 건축가들은 단순히 건축을 장식하기 위해서만 여러 가지 양식의 기둥을 첨가하지는 않았다. 각 기둥마다 주는 느낌이 다르기 때문에 건물을 미적으로 통제하기 위한 수단으로 저마다 양식이 다른 기둥을 사용했던 것이다. 기둥을 세우는 본래의 목적은 위에서 내리는 무게를 지탱하기 위한 것이지만, 고대 로마 건축에 사용된 기둥들은 구조적으로 별다른 기능을 발휘하지 않는 경우가 많다. 그렇지만 건물에 표현력을 주고 건축이 너욱더 웅변적이 되도록 한다.

마르켈루스 극장 1층의 아치와 토스카나식 기둥.

마르켈루스 극장 유적 앞 가설 무대 위의 우리나라 전통 무용 공연.

이 극장의 바깥벽을 보면 1층은 두터운 느낌을 주는 도리스식과 흡사한 토스카나식 기둥이고, 2층은 다소 여성적인 느낌을 주는 이오니아식 기둥으로 되어 있다. 극장의 3층은 모두 허물어지고 현재 다른 건물이 그 자리에 세워져 있긴 하지만, 원래는 가볍고 날렵한 느낌을 주는 코린토스식 기둥으로 되어 있었다. 위로 갈수록 건물의 하중이 줄어들기 때문에 이와 같은 순서로 서로 다른 느낌을 주는 양식의 기둥을 수직으로 배치한 것은 매우 논리적이다. 따라서 극장의 바깥벽은 형태적인 안정감을 준다. 이러한 미적 논리는 백 년 후에 세워지는 콜로세움에서도 그대로 적용되었다.

마르켈루스 극장은 세월이 지나면서 크게 수난을 당했는데, 서기 370년경에는 테베레강에 세워진 다리를 복구하는 데 극장의 일부가 뜯겨 나갔다. 13세기 후반에는 교황과 황제에 대항하여 투쟁하던 로마의 귀족들이 이 극장을 요새로 사용하기도 했다. 또 16세기에는 극장의 윗부분이 카에타니 가문의 아파트로 개축되어 지금도 사람이 살고 있다. 그러니까 이 아파트는 고대 로마의 극장을 '리모델링'하여 '용도 변경'한 사례 가운데 하나인 셈이다. 이 극장은 까마득한 옛날에 이미 극장으로서 기능을 잃어버렸지만, 그래도 오늘날 여름에는 이 유적지에서 가설 무대를 세워 야외 공연을 하기도 한다.

ROMA

02

고대 로마, 르네상스 및 바로크 지역

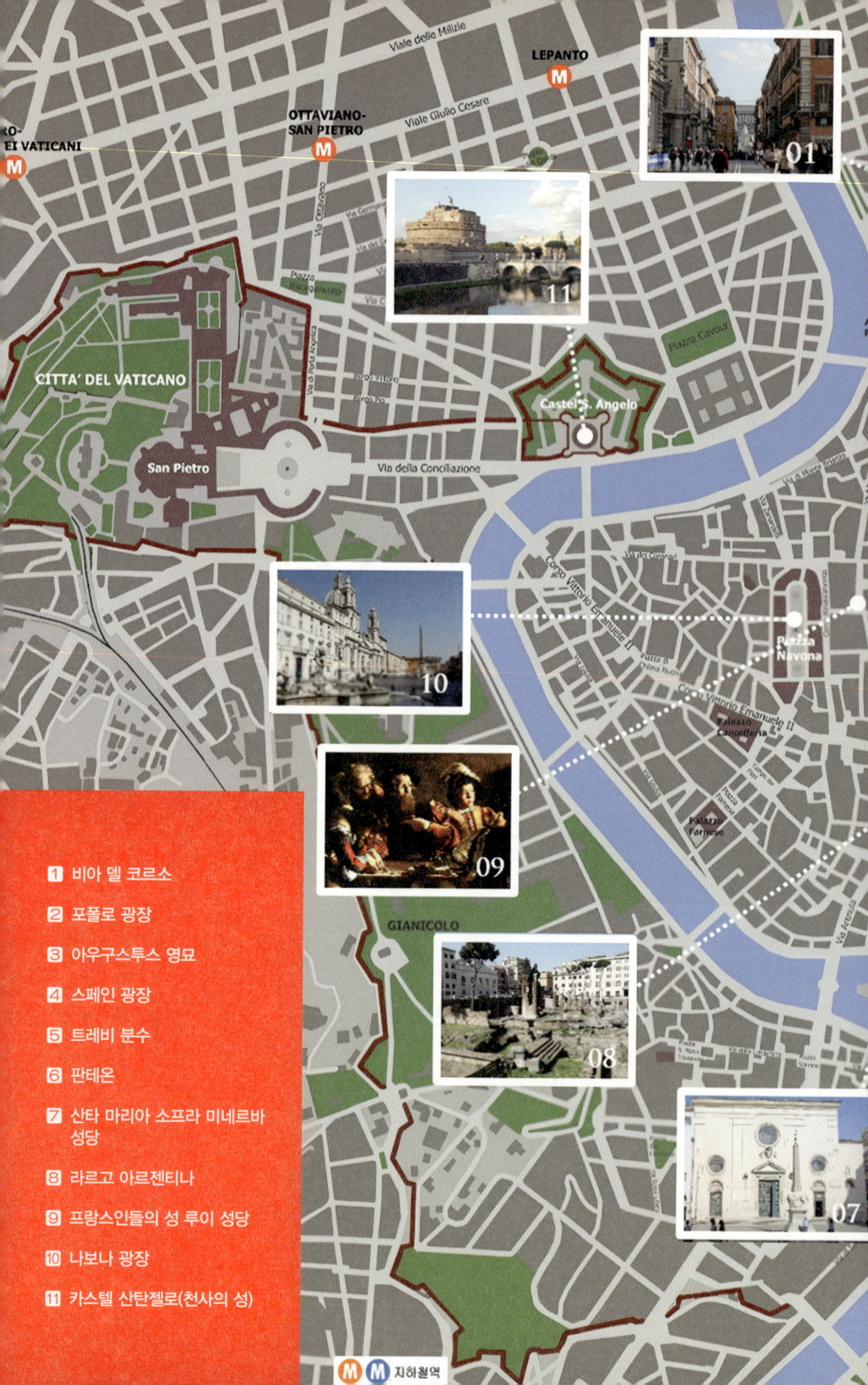

1 비아 델 코르소
2 포폴로 광장
3 아우구스투스 영묘
4 스페인 광장
5 트레비 분수
6 판테온
7 산타 마리아 소프라 미네르바 성당
8 라르고 아르젠티나
9 프랑스인들의 성 루이 성당
10 나보나 광장
11 카스텔 산탄젤로(천사의 성)

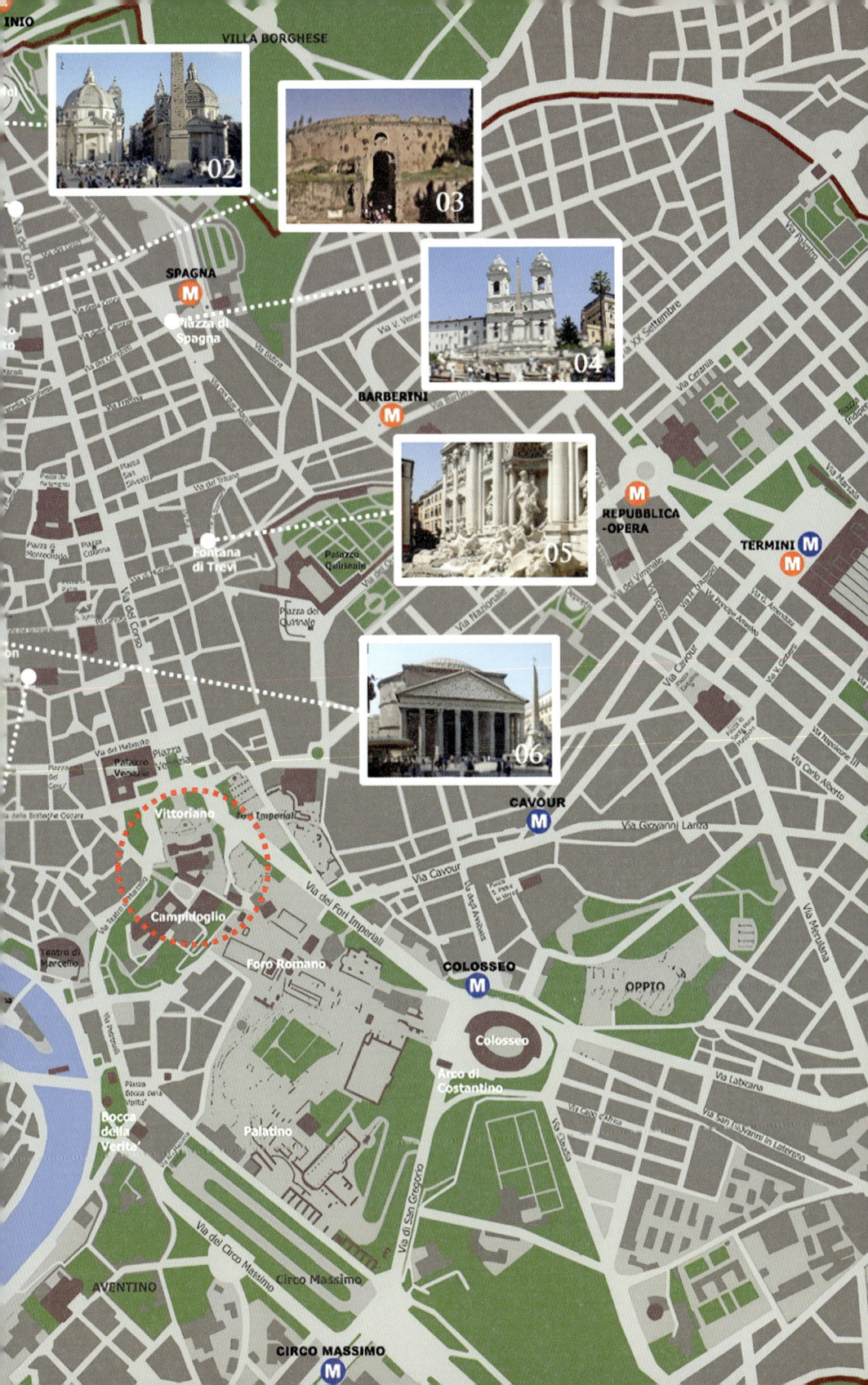

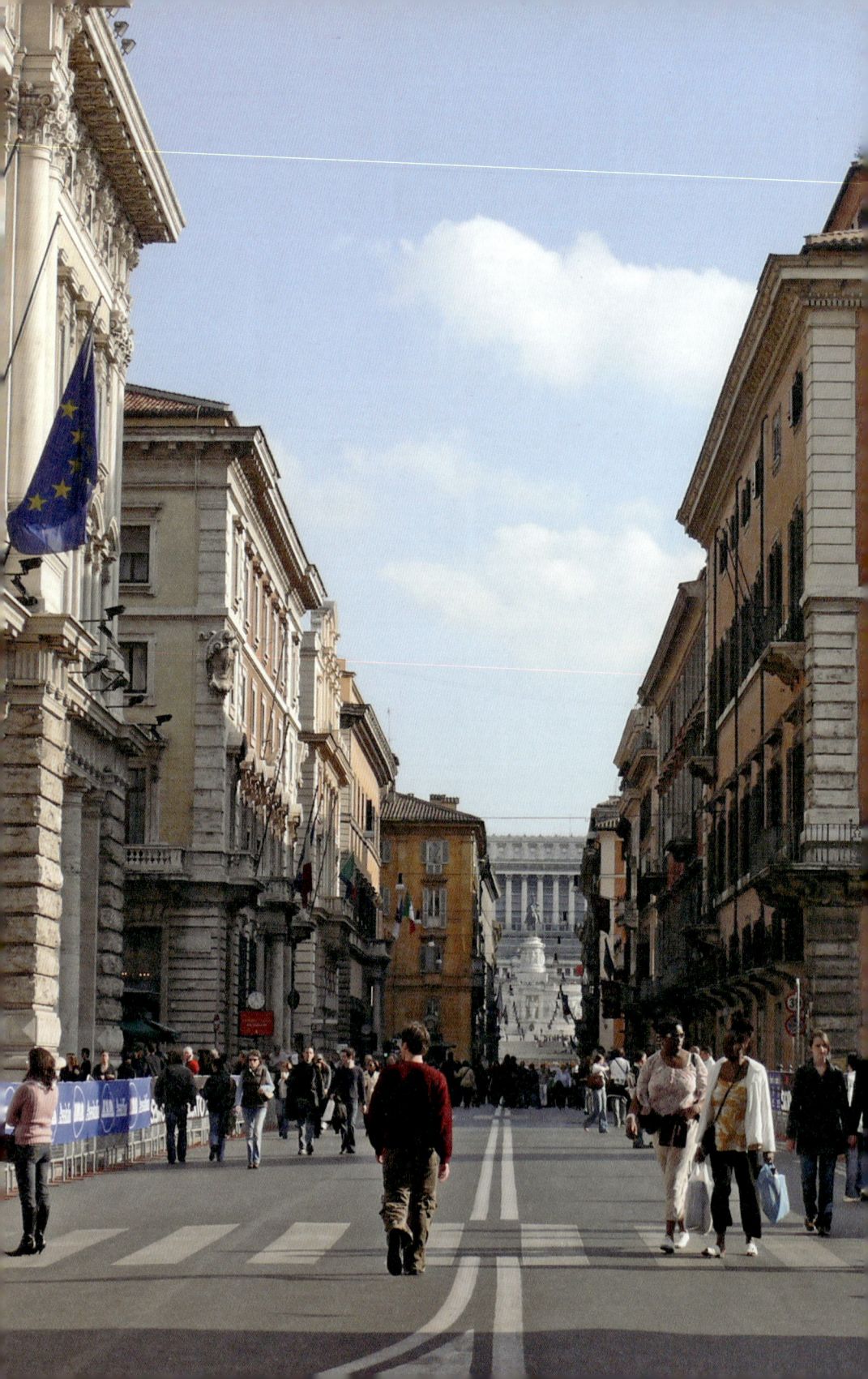

Via del Corso

비아 델 코르소
로마 중심가의 동맥

비아 델 코르소는 로마 중심가를 남북으로 잇는 동맥과 같은 거리이다. 좀 더 정확히 말하자면 남쪽의 베네치아 광장과 북쪽의 포폴로 광장을 연결하는 이 길 주변에는 로마 제국 시대의 아우구스투스 영묘, 마르쿠스 아우렐리우스 원기둥, 판테온 같은 명소뿐 아니라 르네상스, 바로크 시대의 건물과 성당들, 트레비 분수, 스페인 광장 등을 비롯해 고급 매장들도 집중되어 있다. 포폴로 광장에서 가까운 이 길 18번지에는 '괴테의 집(Casa di Goethe)'이 보존되어 있는데 이탈리아를 방문한 괴테는 1786년에서 1788년까지 이곳에서 거주했다.

'로마로 통하는 길' 비아 플라미니아

비아 델 코르소(Via del Corso)에 대해 얘기하려면 먼저 고대 로마인들이 건설한 도로에 대해 언급하지 않을 수 없다. 로마 공화정 시대이던 기원전 312년, 당시 집정관을 역임한 재무관 클라우디우스 아피우스(Claudius Appius)는 로마에서 남쪽으로 향하는 세계 최초의 '고속도로' 비아 아피아

콜론나 광장 지점에서 본 비아 델 코르소.
멀리 빗토리오 에마누엘레 2세 기념관이 보인다.

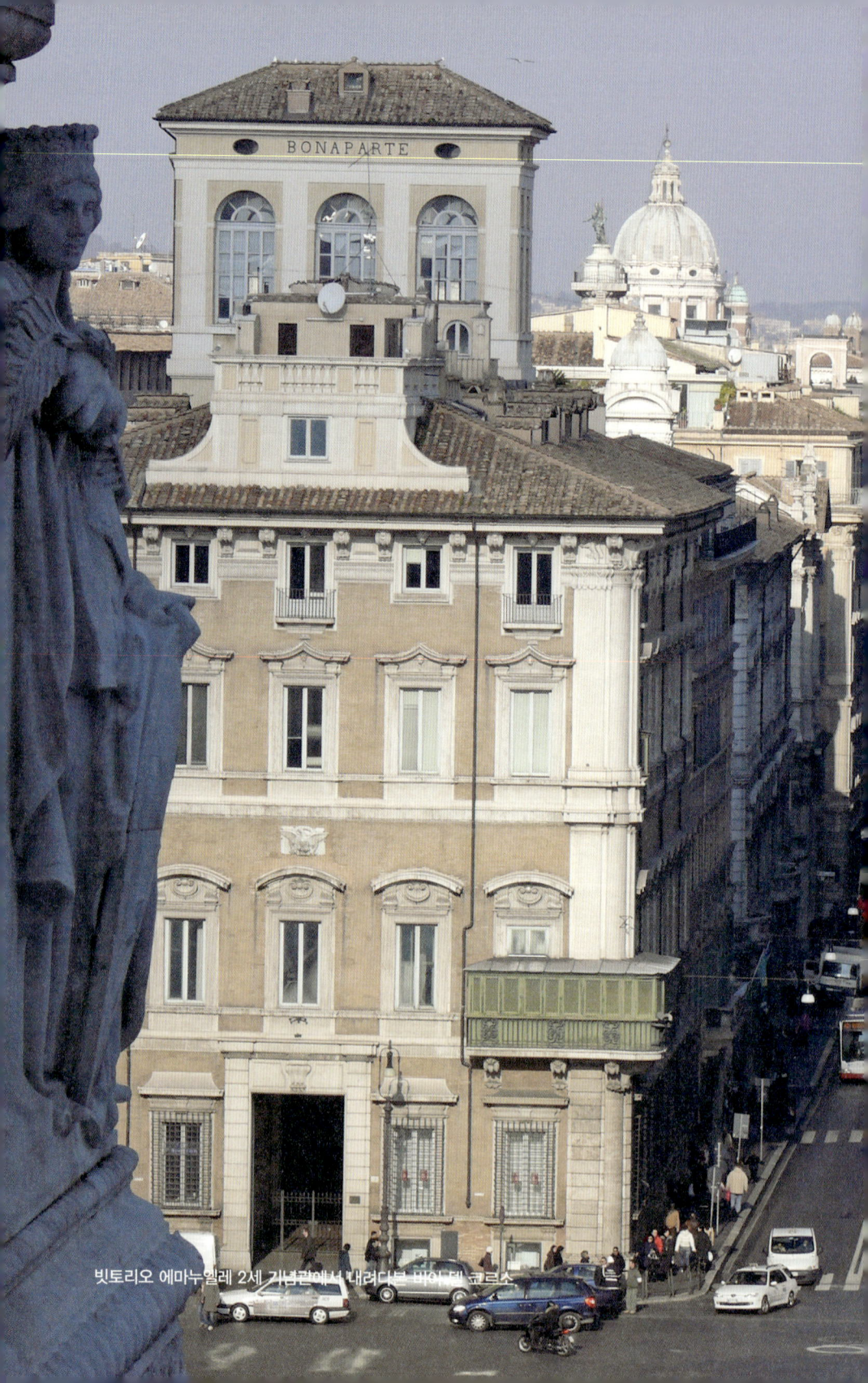

빗토리오 에마누엘레 2세 기념관에서 내려다본 바이덴 코르소

(Via Appia)를 건설했다.

이 도로가 세워진 이래로 로마는 새로운 땅을 정복하고 식민지를 건설하면서 새로운 도로망을 계속 건설했다. 도로들은 가능한 직선으로 했고, 계곡이 있으면 높은 돌다리를 세웠으며, 바위가 있으면 깎았고, 산이 있으면 뚫었다. 이와 같이 로마를 기점으로 포장 도로들이 방사선처럼 뻗어 나가기 시작해서 나중에는 유럽, 아시아, 아프리카에 걸쳐 엄청난 도로망이 형성되어 '모든 길은 로마로 통한다.'라는 말도 나오게 되었다.

오늘날 지도를 보면 로마 주변으로 방사선처럼 도로들이 퍼져 있는 것을 볼 수 있는데, 상당수는 고대 로마인들이 닦아 놓은 길 위에 세워졌다. 그중 하나가 바로 비아 플라미니아(Via Flaminia)이다. 현재의 비아 델 코르소는 바로 이 도로의 첫 구간에 해당하는 길로, 길이는 약 1.5킬로미터, 폭은 약 10미터이다.

한편 비아 플라미니아는 기원전 220년에 집정관 가이우스 플라미니우스가 건설한 도로이다. 이 도로는 로마의 중심에서 시작해 북쪽으로 테베레강의 폰테 밀비오(밀비오 다리)까지 직선으로 뻗었다가, 테베레강 상류 골짜기를 따라 아펜니노 산맥을 넘어 동부 해안 도시 리미니까지 장장 329킬로미터의 거리를 연결했다. 이 도로는 아스팔트를 깔아 지금도 상당 부분 국도로 사용되고 있다.

비아 플라미니아 하면 한니발 전쟁을 떠올리지 않을 수 없다. 기원전 217년 플라미니우스가 집정관에 선출되었을 때 한니발 군대는 알프스 산맥을 넘어 이탈리아 본토를 침공하고는 파죽지세로 남쪽으로 진군하고 있었다. 플라미니우스는 그를 직접 상대하기 위해 군대를 이끌고 출정했지만 페루지아 근교 트라지메노 호숫가 숲에서 매복하고 있던 한니발의 기습 공격을 받아 수많은 부하들과 함께 전사하고 말았다. 이제 한니발은 비아 플라미니아를 따라 남진하면 불과 닷새면 로마에 도착할 수 있었다. 그렇게

되면 로마는 지구상에서 완전히 없어질 수도 있는 위기에 빠지게 되는 것이었다. 그런데 한니발은 곧장 남하해서 로마를 공략하지 않고, 예상을 완전히 뒤엎으며 진로를 동쪽으로 돌려 남부 이탈리아에 거점을 잡았다. 최후의 목표인 로마는 당분간 남겨 두고 그는 계속 로마군에게 패배를 안겨주면서 승승장구했다. 하지만 마지막에는 다시 진용을 갖춘 로마 앞에 무릎을 꿇어야만 했다.

마르쿠스 아우렐리우스 원기둥

비아 델 코르소에서는 아직도 멀쩡하게 남아 있는 로마 제국 시대의 유적을 볼 수 있는데 다름 아닌 콜론나 광장(Piazza di Colonna) 한가운데 세워진 마르쿠스 아우렐리우스 원기둥이다. 이 대리석 원기둥은 트라야누스 원기둥과 비교하면 높이로 보나, 비례로 보나, 기능으로 보나 크게 다를 것이 없다.

원기둥 표면에는 북방의 마르코만니족과의 제1차 전쟁(172~173년), 사르마티족과의 제2차 전쟁(174~175년)을 기록하고 있는데, 전쟁을 묘사하는 방법도 트라야누스 원기둥과 매우 비슷하다. 다만 이 원기둥의 부조는 더 '도돌도돌'하다. 등장 인물들의 볼륨은 훨씬 더 부풀어져 있고, 간결하고 도식화되어 있으며, 조형적이고 표현이 매우 강렬하다. 그러니까 트라야누스 원기둥에서 보이는 자연스럽고 정교한 헬레니즘 풍의 조각과는 완전히 다르다. 어떻게 보면 세련미가 많이 떨어지고 단순하다고 말할 수 있겠는데 그것이 오히려 매력이다.

이 원기둥은 마르쿠스 아우렐리우스 황제가 서기 180년에 세상을 떠난 다음 그의 아들 콤모두스 황제가 세운 것으로 여겨진다. 연대적으로 보면 트라야누스 원기둥보다 대략 80년 후의 일이다. 당시는 로마 제국의 영광에 힐딩되었던 시산은 끝나가고 멸망의 그림자가 로마 제국의 운명 위에

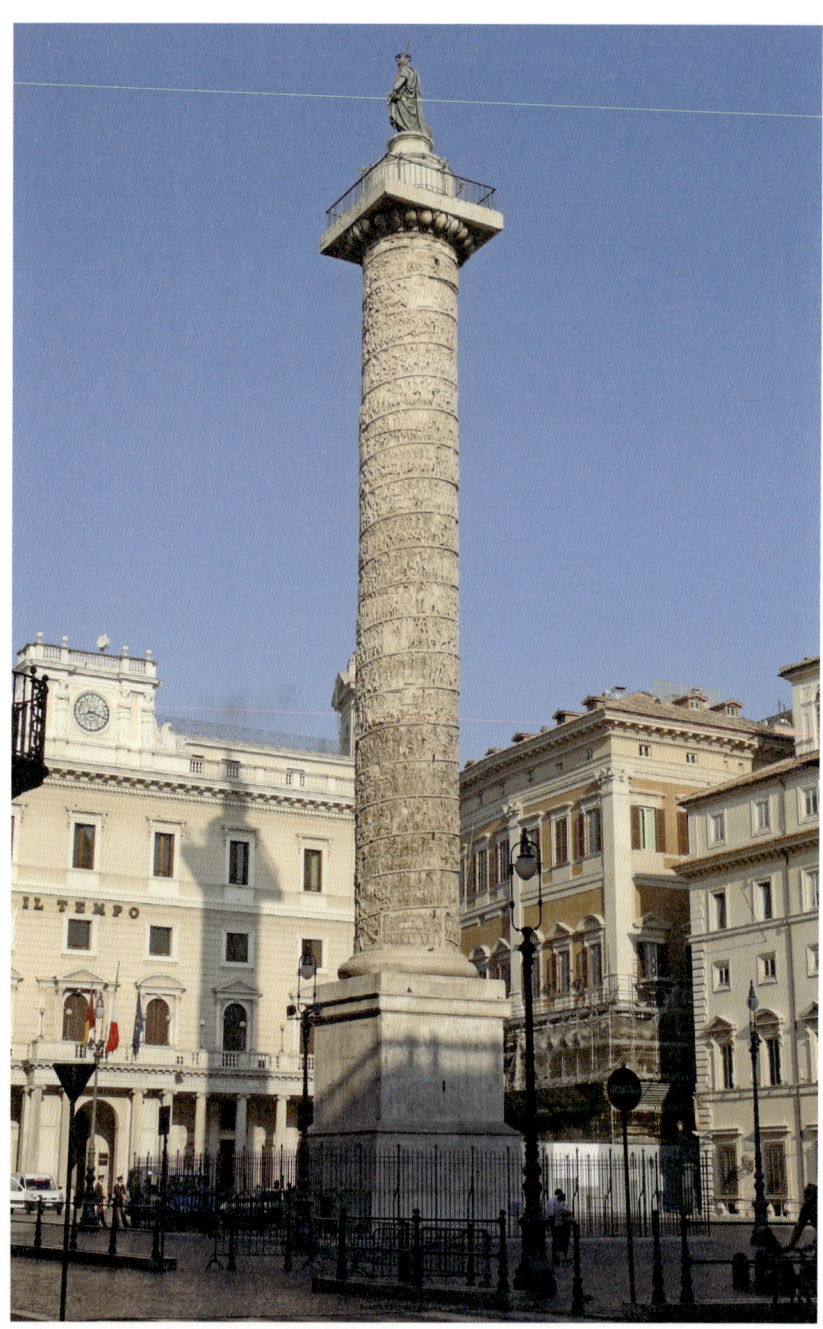
콜론나 광장의 마르쿠스 아우렐리우스 원기둥.

서서히 드리워지기 시작하던 때였다.

마르쿠스 아우렐리우스 원기둥의 북쪽에는 이탈리아 수상관저 키지궁(Palazzo Chigi)이, 서쪽에는 이탈리아 주요 일간지 『일 템포(Il Tempo)』 본사 건물이 콜론나 광장을 둘러싸고 있다. 신문사 건물에는 이탈리아어로 '시간'이라는 뜻의 'Il Tempo'라는 커다란 글씨가 선명하게 보인다. 겨울에 태양의 고도가 낮아지면 원기둥은 마치 해시계의 중심축처럼 광장과 주변 건물 벽면에 긴 그림자를 던진다. 그럴 때면 『일 템포』는 신문사 이름이라기보다는 오히려 '시간'이라는 뜻으로 강하게 다가온다.

'경주(競走)의 거리'

비아 델 코르소는 옛날 기준으로 보면 넓었기 때문에 중세에는 '넓은 길'이란 의미로 비아 라타(Via Lata)라고 불렸다. 그러다가 이 길 주변이 1400년대에 들어 개발되면서 성당과 귀족들의 건물이 집중적으로 세워졌다. 고급스러운 중심가로 떠오른 이 길에서 1466년 교황 파울루스 2세는 로마 카니발 행사의 일환으로 야생마 경주를 하도록 했다. 그 이래로 이 길은 '경주(競走)의 길'이라는 뜻의 '비아 델 코르소'라는 지금의 이름으로 바뀌었다.

한편 야생마 경주는 당시 로마의 북쪽 관문이던 포폴로 광장에서 출발해 비아 델 코르소를 거쳐 베네치아 광장까지 달리는 것이었는데, 로마의 카니발 행사 중에서 가장 많은 인기를 끌었다. 그리고 이 길 중간쯤에 있는 콜론나 광장에서는 카니발 불꽃놀이 행사가 열리곤 했다. 이와 같이 로마의 카니발의 중심 무대가 된 곳은 바로 비아 델 코르소였다. 그러니 길 양쪽에 세워진 귀족 소유의 건물의 창과 발코니는 귀족들을 위한 관객석이었던 셈이다.

한번 카니발은 아무 때나 하는 축제가 아니다. 그 기원은 고대 로마인

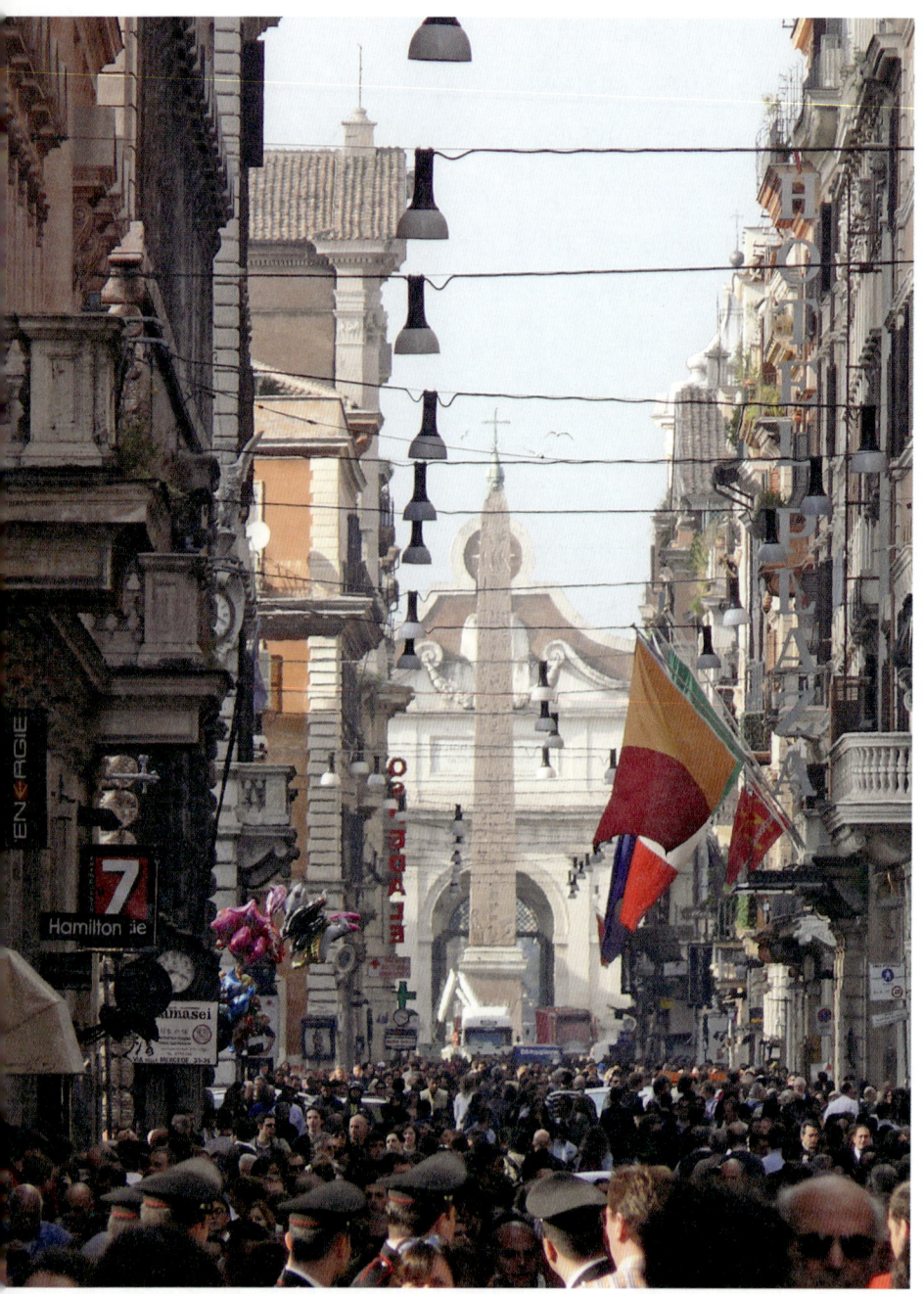

비아 델 코르소 북쪽 구간. 멀리 포폴로 광장의 오벨리스크가 보인다.

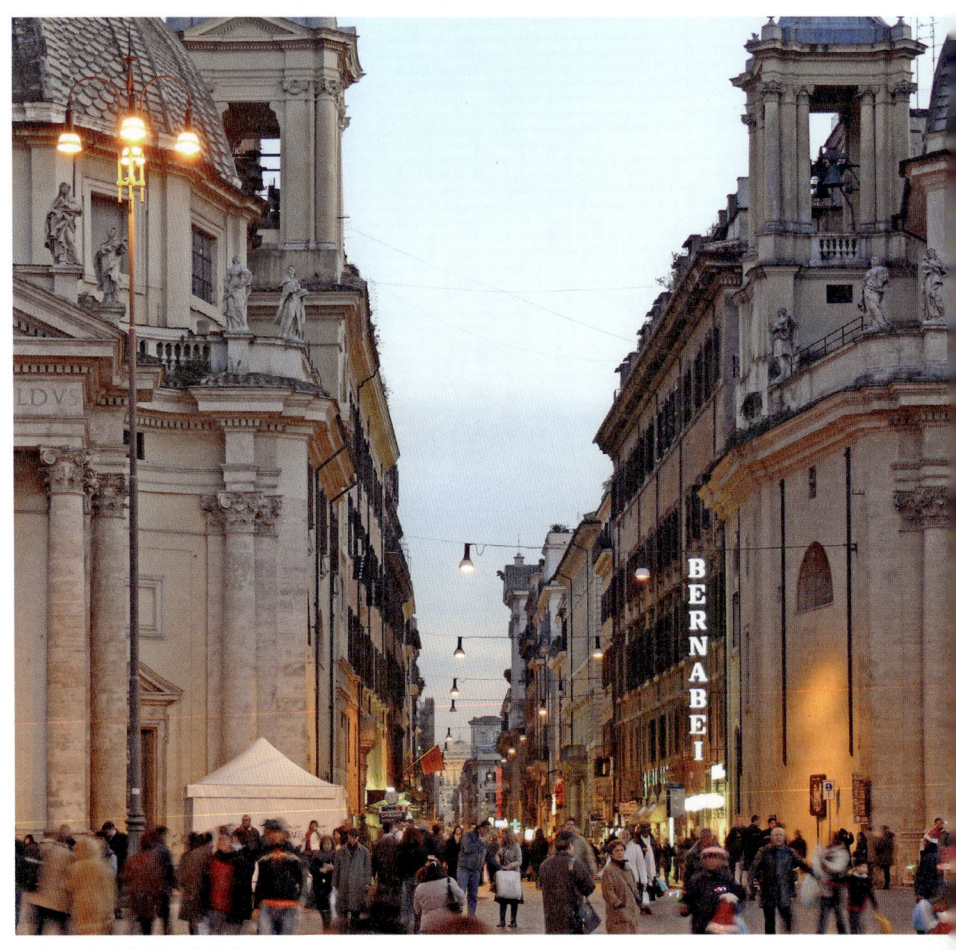

포폴로 광장에서 본 비아 델 코르소.

의 사투르날리아(Saturnalia)로 거슬러 올라간다. 사투르날리아는 동지(冬至) 쯤의 축제로 농업의 신 사투르누스에게 감사하던 행사였다. 재미있는 점은 이 축제 기간 중 사회의 약자는 강자를 놀려줄 수 있었고, 노예도 주인처럼 행세할 수 있었다는 것이다. 그러니까 대다수의 민중들에게 사투르날리아는 일 년 동안 쌓였던 스트레스를 한방에 날려 버릴 수 있는 아주 좋은

괴테가 체류한 집 발코니에서 내려다본 비아 델 코르소.

로마 카니발 축제 행렬.

기회였다. 로마 제국이 멸망하고 중세에 접어들어서도 교회는 이러한 이교도의 축제를 완전히 무시할 수는 없었다. 그리하여 사투르날리아는 기독교 절기 행사에 접목되었고, 축제일은 부활절을 앞두고 40일 동안 경건하게 지내야 하는 사순절 직전으로 변경되었다.

현재 이탈리아에서 카니발이라면 가면 축제로 유명한 베네치아 카니발과 정치를 풍자하는 가장 행렬 축제로 유명한 비아레지오의 카니발을 가장 먼저 손꼽는다. 로마의 카니발은 오랫동안 시들해졌다가 최근에 서서히 부활하고 있지만 1800년대 말까지만 하더라도 베네치아 카니발 이상으로 유명했다. 1830년대에 로마에서 잠시 유학한 프랑스 음악가 베를리오즈는 나중에 관현악곡 〈서곡-로마의 카니발〉을 작곡했는데, 이 곡이 초연되자마자 엄청나게 인기몰이를 했던 것만 봐도 당시 로마 카니발의 유명세를 짐작할 수 있다.

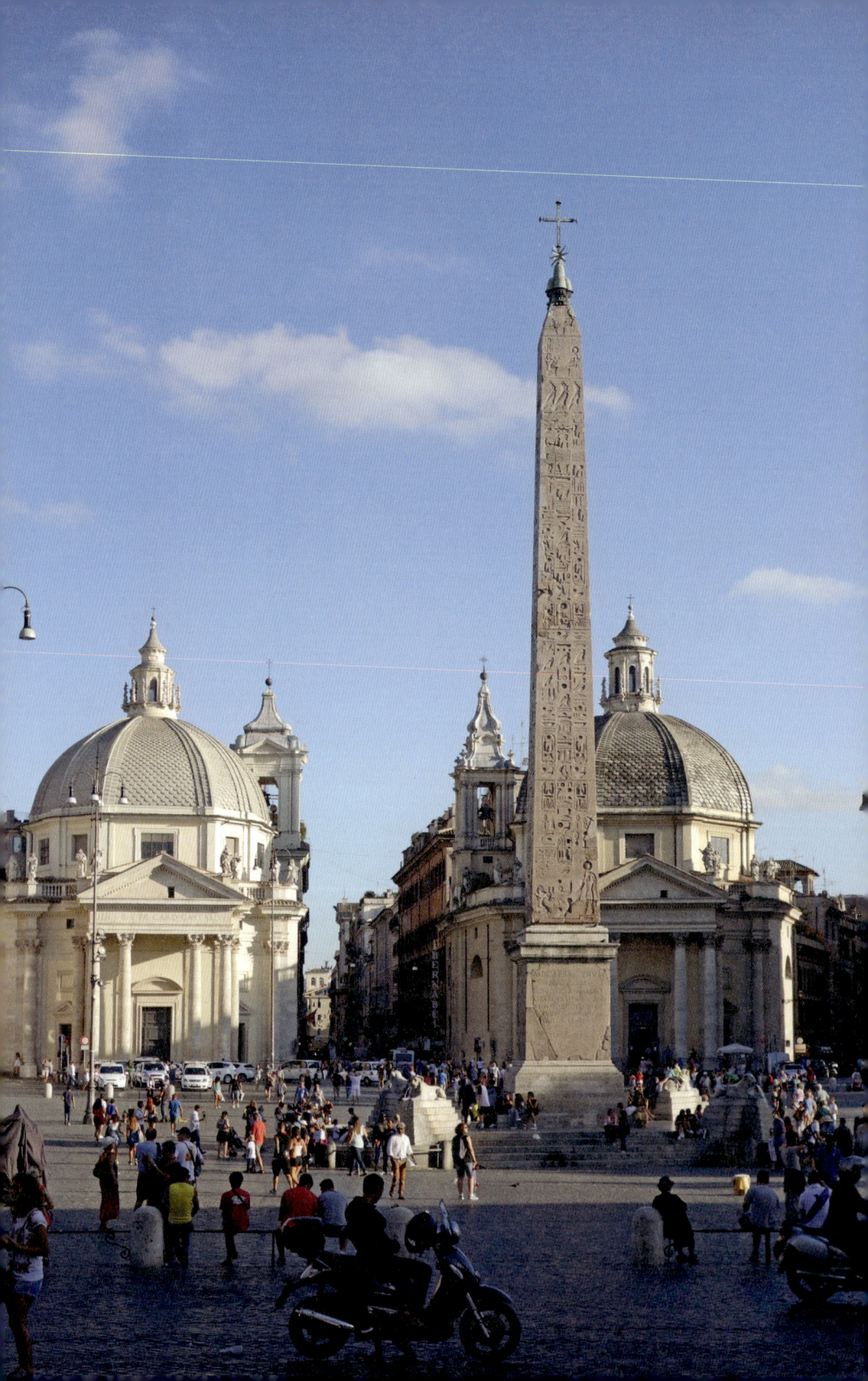

Piazza del Popolo

포폴로 광장
네로의 망령이 떠돌던 로마의 관문

비아 델 코르소의 북쪽 끝에는 아주 매력적인 광장이 펼쳐진다. 로마에서 가장 아름답고 품위 있는 광장 중 하나로 손꼽히는 포폴로 광장이다. 이 광장의 북쪽 경계는 로마의 중심부를 둘러싼 방벽이다. 이것은 로마 제국의 운명이 기울어지던 3세기 후반에 아우렐리아누스 황제가 게르만족의 침공을 대비해 서기 271년에 착공, 275년에 완공한 19킬로미터의 긴 방벽이다. '아우렐리아누스의 방벽들'이란 뜻으로 이탈리아어로 무라 아우렐리아네(Mura aureliane)라고 한다. 이를 영어로 아우렐리안 월즈(Aurelian Walls)라고 해서 '아우렐리아 방벽'이라고 번역하는 것은 옳지 않다.

이 방벽의 북쪽 관문 바깥으로는 유서 깊은 도로 비아 플라미니아가 뻗어 있다. 18세기 후반 로마에 철도가 놓여지기 전까지만 하더라두 이 관문 안쪽에 조성된 널따란 포폴로 광장은 북쪽으로부터 로마로 내려오던 인물들이 첫발을 내디딘 곳이다. 1511년에 28세의 아우구스티누스 수도회 수도사 마르틴 루터가 독일에서 로마로 내려 왔을 때, 또 이탈리아 여행에 나섰던 37세의 괴테가 1786년 로마에 도착했을 때 첫 발걸음을 내디뎠던 곳

로마의 북쪽 관문 포폴로 광장.

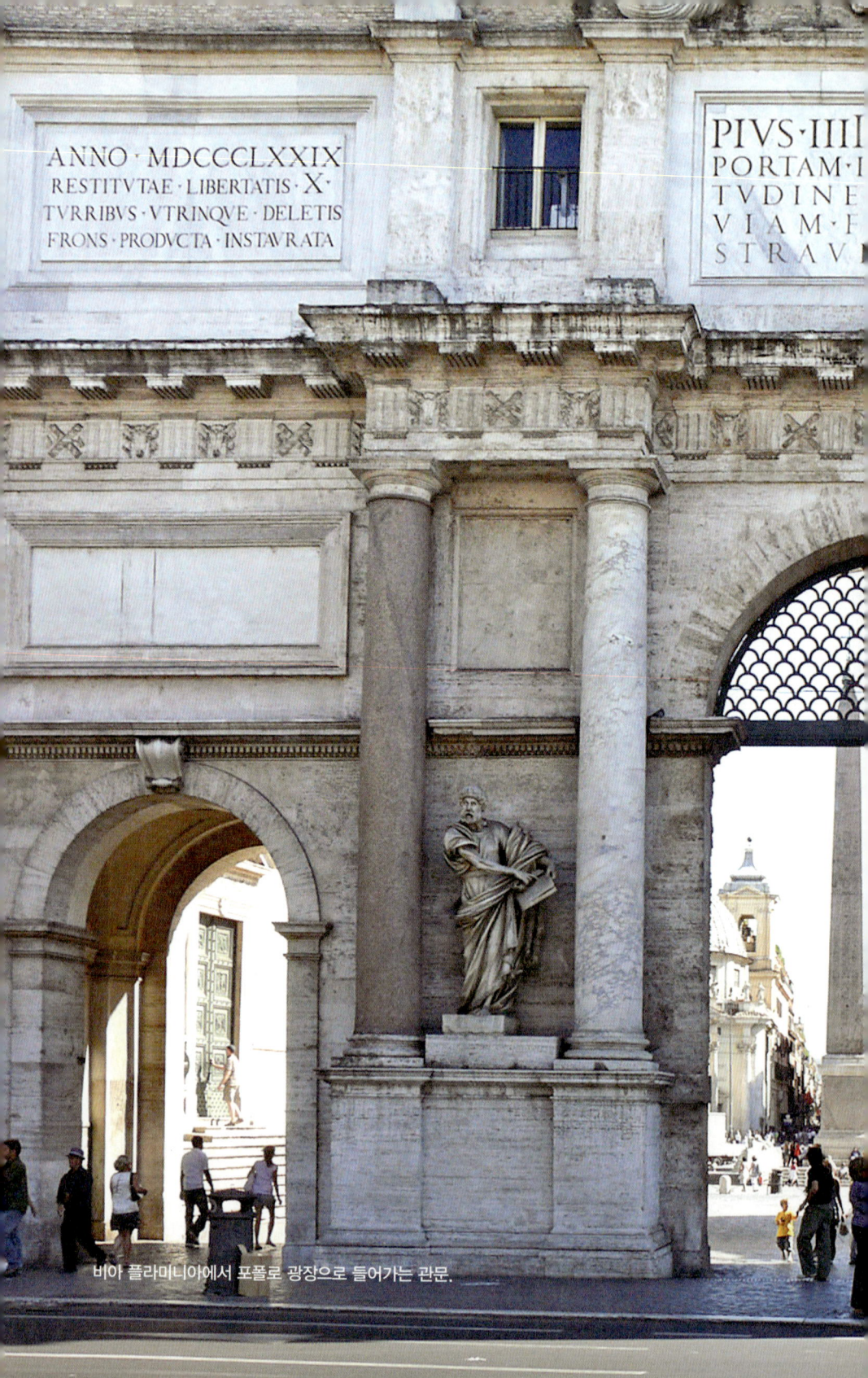

비아 플라미니아에서 포폴로 광장으로 들어가는 관문.

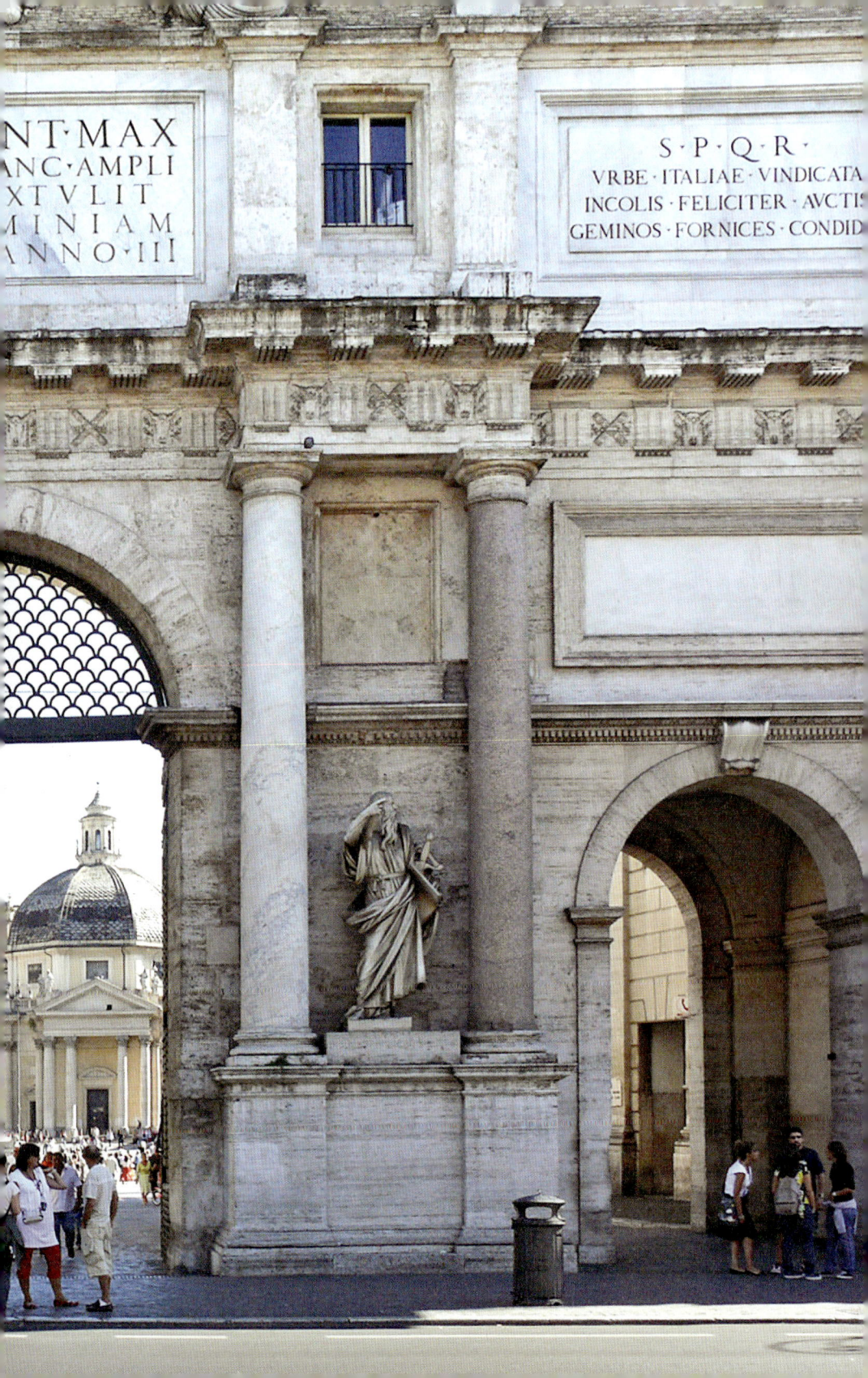

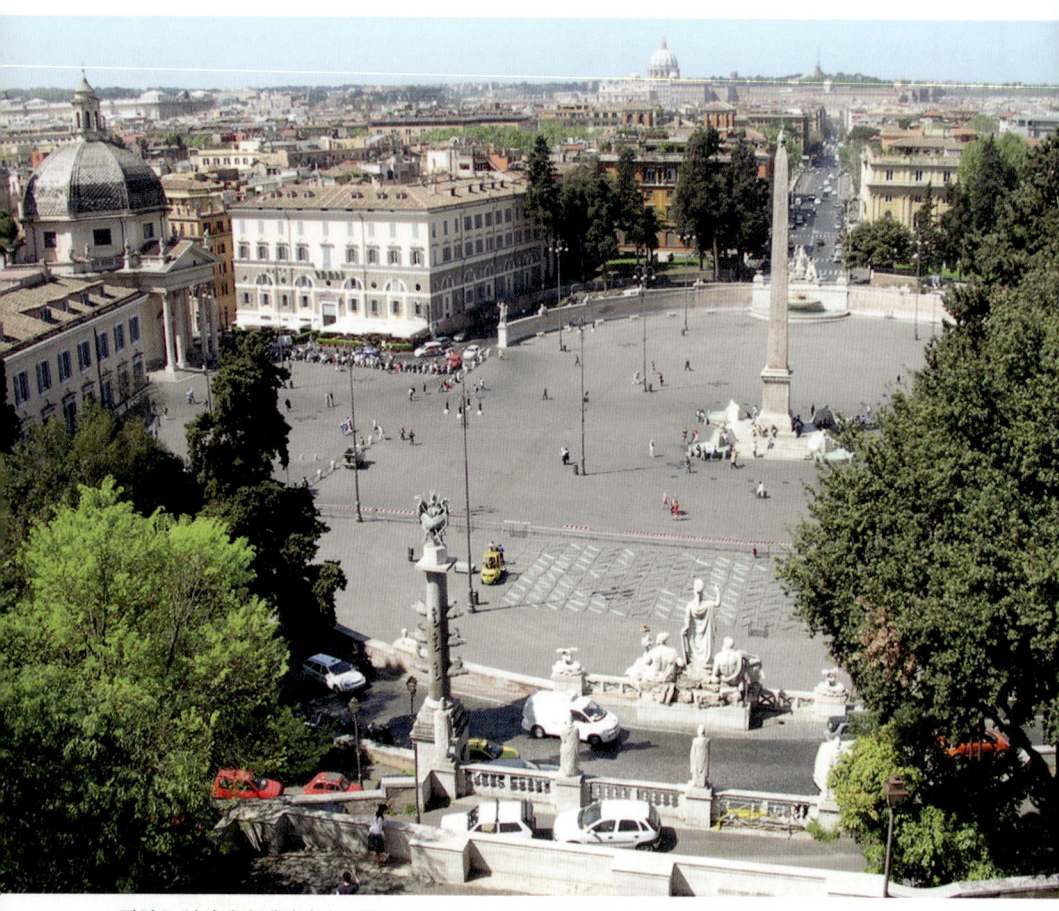

핀치오 언덕에서 내려다본 포폴로 광장. 멀리 베드로 대성당의 쿠폴라가 보인다.

도 바로 이 광장이다.

당시 포폴로 광장은 사다리꼴 형태였으나 1811년에서 1822년에 걸쳐 건축가 발라디에(G. Valadier, 1762~1839년)에 의해 오늘날 보는 것처럼 타원형으로 완전히 새롭게 탄생했다. 이는 로마의 역사적 랜드마크인 콜로세움과 베드로 대성당 광장의 타원형 요소를 그대로 이어받은 것으로 볼 수 있다. 이 광장은 도시의 맥락과 동쪽의 핀치오 언덕을 절묘하게 연결한다.

포폴로 광장에서 열리는 카니발 행사.

포폴로 광장에서 열리는 야외 공연.

이 광장의 이름에서 포폴로(popolo)에 해당하는 영어는 피플(people)이니까 이 광장은 '국민들의 광장'이나 '백성들의 광장'이라 할 수 있는데, 정치색을 띤 이름을 붙인다면 '인민들의 광장'쯤 되겠다. 이름이 그래서인지 로마에서는 공산당이 중심이 된 좌파가 주동하는 옥외 정치 집회나 데모는 주로 이 광장에서 이루어진다. 물론 정치색을 띤 행사와는 관계없는 야외 전시회나 연주회도 종종 개최된다.

오벨리스크와 쌍둥이 성당

포폴로 광장 한가운데에는 거대한 해시계의 중심축처럼 솟은 오벨리스크가 시선을 이끈다. 오벨리스크의 제작 연도는 지금으로부터 대략 3,200년 전으로, '원산지'는 이집트, 주인은 파라오 람세스 2세와 그의 아들이었다. 아우구스투스가 기원전 10년에 이집트 정복 20주년을 기념하여 이것을 로마로 가져와 대경기장 키르쿠스 막시무스 한가운데에다가 세웠었다. 로마 제국 멸망 후 이 오벨리스크는 폐허 속에 묻혔다가 1589년에 포폴로 광장 한가운데로 옮겨졌다. 교황 식스투스 5세는 카톨릭의 수도로서의 로마의 위용을 과시하기 위해 여러 가지 대대적인 도시 계획을 단행하면서 이 오벨리스크를 로마의 관문이던 포폴로 광장으로 옮기고 그 위에 십자가를 올렸다. 그러니까 오벨리스크는 태양신의 상징에서 예수 그리스도의 상징으로 바뀐 셈이다.

오벨리스크에서 남쪽을 보면 각각 1681년과 1675년에 완공된 두 개의 우아한 바로크 양식의 성당들이 포폴로 광장의 우아한 분위기를 돋우면서 비아 델 코르소를 통해 로마의 심장부로 안내하는 듯하다. 로마에 들어올 때는 포폴로 광장을 거쳐 이 쌍둥이 성당을 지나 멀리 캄피돌리오 언덕을 보면서, 마치 순례자와 같은 모습으로 비아 델 코르소를 밟았었다. 통일 이탈리아 왕국의 초대왕 빗토리오 에마누엘레 2세가 로마에 입성할 때도 마

포폴로 광장의 야경.

왼쪽에 위치한 산타 마리아 인 몬테산토 성당의 쿠폴라. 위에서 보면 원형이 아니라 타원형이다.

찬가지였다.

오른쪽의 산타 마리아 인 미라콜리(Santa Maria in Miracoli) 성당과 왼쪽의 산타 마리아 인 몬테산토(Santa Maria in Montesanto) 성당은 그냥 봐서는 완벽한 좌우대칭의 쌍둥이로 보이지만, 자세히 보면 쿠폴라(돔)의 모양이 다르다. 왼쪽 성당의 평면도를 보면 오른쪽 성당과 달리 원형이 아니라 타원형이다. 그렇게 된 이유는 왼쪽 성당 부지의 형태가 비대칭이었기 때문이다. 어쨌든 웬만한 관찰력이 아니면 두 쿠폴라의 차이를 식별하기 힘들다. 왼쪽의 성당은 일명 '예술가 성당'으로 불리기도 한다. 그래서 이곳에는 수시로 음악회나 전시회가 열리며, 이탈리아의 유명한 음악가, 문인, 화가, 영화 배우, 영화 감독 같은 예술가들의 장례식이 거행되기도 한다.

그런데 어떻게 해서 이 광장에 '포폴로'라는 이름이 붙여졌을까?

네로의 망령과 '백성들의 성당'

광장으로 들어오는 관문 바로 옆 구석에는 다소 수수하게 보이는 산타 마리아 델 포폴로(Santa Maria del Popolo)가 있다. 거룩한 도시 로마를 찾아온 순례자들이 가장 먼저 만나던 성당이다. 마르틴 루터는 바로 이 성당과 붙은 아우구스티누스 수도원에서 4주 동안 머무르면서 로마의 부패한 성직자들의 모습을 두 눈으로 직접 보았다. 그리고 독일로 돌아가 6년 후인 1517년에 종교 개혁의 횃불을 들어 올리게 됐으며, 기독교는 가톨릭과 프로테스탄트로 갈라져 반목하게 된다.

산타 마리아 델 포폴로 성당은 1472년에 처음 세워진 이래로 여러 건축가의 손에 의해 증축과 개축되었다. 겉모습은 수수하지만 브라만테, 라파엘로, 베르니니 등 르네상스와 바로크 시대의 대가들의 손길이 스며 있는 '족보' 있는 건축물이다. 게다가 서양 미술사에서 언급되는 명작이 있는 곳이기도 하다. 바로 카라바조가 1600년에서 1601년 사이에 그린 〈베드로의

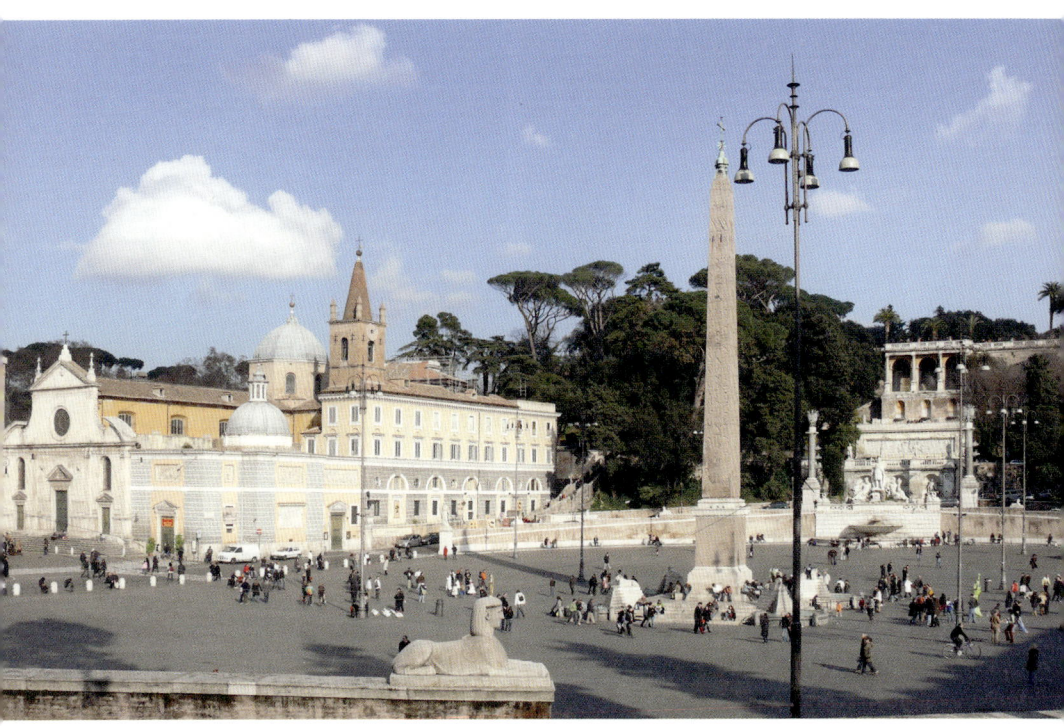

서쪽에서 본 포폴로 광장. 오벨리스크에서 왼쪽은 산타 마리아 델 포폴로 성당 및 아우구스티누스 수도원이고 오벨리스크 뒤쪽은 핀치오 언덕이다.

십자가형〉과 〈사울(바울)의 회심〉이 그것이다.

〈베드로의 십자가형〉을 보면 베드로의 모습은 암흑을 헤치고 나오는 듯한데, 그의 순교가 '전해오는 얘기'가 아니라 하나의 '사실'로 강렬하게 느껴진다. 전해지는 말에 의하면 베드로는 네로 황제 때 순교하여 당시 바티칸 지역의 공동묘지에 묻혔다고 하며 그 자리 위에는 베드로 대성당이 세워졌다. 또 〈사울의 회심〉은 기독교를 멸시하던 사울('바울'로 불리기 전의 이름)이 다마스쿠스로 가던 중에 갑자기 하늘로부터 쏟아지는 빛에 눈이 멀게 된 순간을 묘사하고 있다. 카라바조는 한순간의 장면을 통해 바울의 생애에서 가장 극적인 사건을 이야기하고 있다. 이 그림에서도 빛은 마치 신

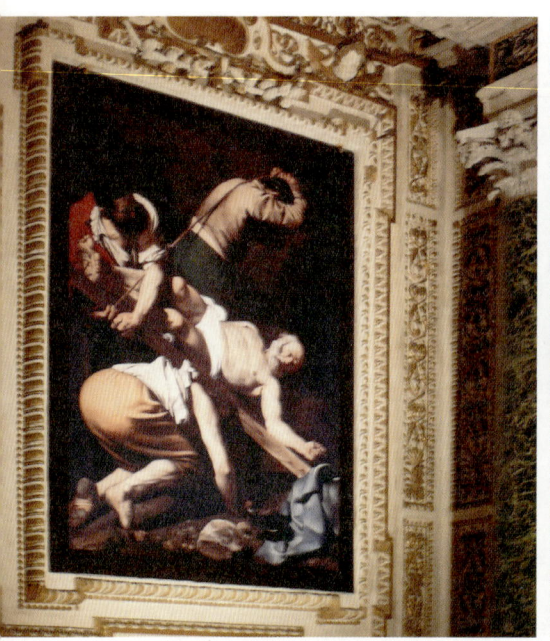
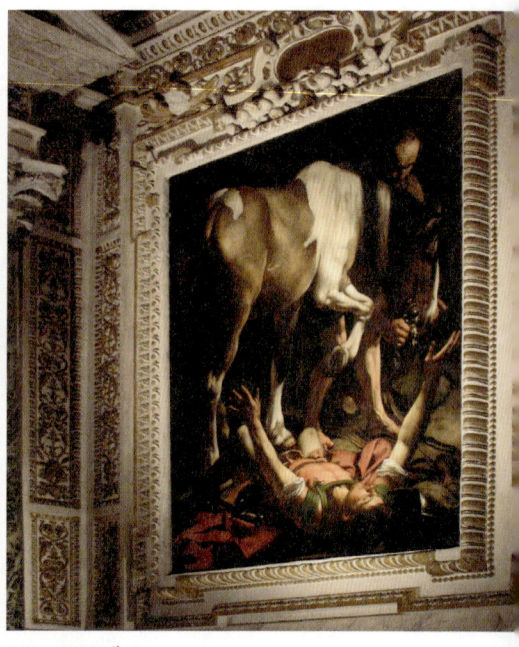

카라바조의 〈베드로의 십자가형〉과 〈사울의 회심〉(1600~1601년).

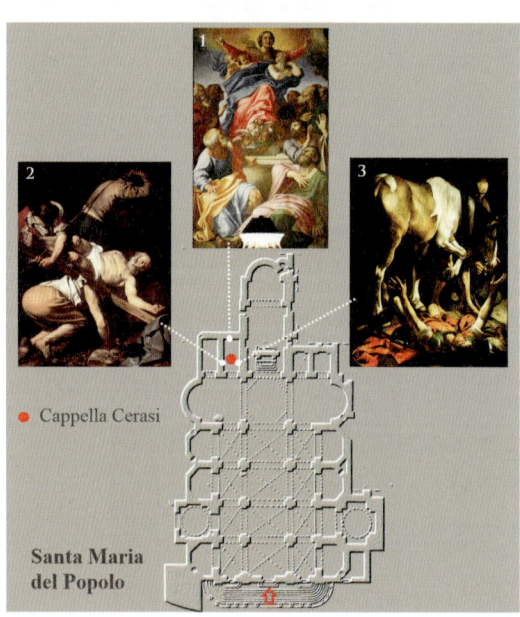

1. 〈성모의 승천〉(안니발레 카랏치)
2. 〈베드로의 십자가형〉(카라바조)
3. 〈사울의 회심〉(카라바조)

의 은총을 상징하듯 어둠 속에서 사울과 그가 타고 있던 말을 밝히고 있다. 사도 바울도 로마에 와서 포교하다가 네로 황제가 재위할 때 참수형을 당함으로써 순교했다고 전해진다.

이와 같이 초기 기독교의 두 기둥 베드로와 바울의 죽음은 네로 황제와 밀접하게 결부되어 있다. 그런데 기독교를 무자비하게 박해한 폭군으로만 알려졌던 네로는 이제 이천 년이라는 기나긴 세월 동안 그에게 덮어씌워졌던 역사의 누명에서 서서히 벗어나고 있다. 그는 '사이코' 황제가 아니라 이전의 황제들과는 달리 문화적 감각을 갖춘 통치자였으며 보수 기득권층과의 마찰도 불사하고 친(親)서민 정책을 적극 폈다고 한다. 뿐만 아니라 황제로서 백성들과 어울리며 백성들 앞에서 시와 노래로 자신의 음악적 기량을 발표하는 것을 좋아했다고 하니, 어떻게 보면 예수 그리스도 이후 역사에 처음으로 등장하는 민주 황제이자 예술가 황제였던 셈이다.

이러한 '신세대' 황제를 아주 눈꼴사납게 보고 있던 기득권층의 원로원은 네로를 제거하기 위해 온갖 음모를 꾸미다가 결국 그를 '조국의 적'으로 선포하기에 이르렀다. 순식간에 파멸을 맞은 네로는 로마 외곽으로 피신하다가 그만 자살의 길을 택하고 말았다. 서기 68년 6월 9일 밤, 그는 "아까운 예술가가 죽어가는구나."라고 탄식하면서 떨리는 손으로 칼로 자신의 목을 찔렀다. 당시 그는 30살을 갓 넘긴 나이였다. 네로는 황제로서의 임무와 예술과의 사랑 사이에서 갈피를 잡지 못하고 순식간에 몰락하고 말았는데, 그의 죽음은 황제라는 거추장스러운 멍에로부터 해방을 의미하는 것이었을지도 모른다.

네로의 시신은 아우구스투스가 세운 황실 영묘에 묻히지 못하고 핀치오 언덕 비탈진 곳에 묻혔다. 당시 그의 묘소에 침을 뱉는 자는 아무도 없었으며, 그의 죽음에 반신반의하던 백성들은 언젠가 네로가 다시 나타날 거라 믿었다고 한다. 하지만 세월이 지나면서 네로는 폭군으로 묘사되기 시작했

고 중세의 기독교는 이를 더욱 증폭시켰다.

그 후 천 년 가량의 세월이 흐른 11세기 말경의 일이다. 로마에서는 네로의 묘소가 있던 지역에 밤마다 그의 유령이 나타난다는 소문이 널리 퍼져 있었다. 그로 인해 이곳은 인적이 드물었으며 각종 범죄의 소굴로 이용되어 악명이 높은 지역이 되었다. 당시 네로의 묘소 곁

네로 황제 묘소의 호두나무 전설을 표현한 부조. 호두나무 가지에는 마귀들이 몰려 있고 뿌리 부분에는 네로의 유골이 묻혀 있다.

에는 커다란 호두나무가 한 그루 서 있었는데, 나뭇가지에 까마귀 떼들이 몰려 앉아 울어대자 백성들은 이 까마귀들이 네로의 무덤을 지키는 악마들이거나, 네로의 환생이라 믿고 있었다고 한다. 공포에 질려 있던 백성들은 교황에게 조치를 취해달라고 탄원하기에 이르렀다.

1099년 사순절에 교황 파스칼리스 2세(재위 1099~1118년)는 백성들의 청을 받아들여 3일 동안 금식과 회개의 기도를 하던 중에 성모 마리아의 환상을 봤다. 성모 마리아는 호두나무를 잘라 네로의 유골과 함께 태워버리고 그 재를 테베레강에 버리라고 명했다고 한다. 그렇게 호두나무는 제거되고 네로의 묘소도 완전히 파헤쳐져 없어져 버렸다. 교황과 백성들은 성모 마리아에게 감사하며 백성들의 헌금으로 그 자리에 조그만 예배당을 세

우게 된다. 이 예배당이 몇 세기에 걸쳐 발전하고 확장된 것이 바로 산타 마리아 델 포폴로, 즉 '백성들의 성모 마리아 성당'이다. '포폴로 광장'이란 명칭은 바로 이 성당 이름에서 유래한다.

'반항아' 크리스티나 여왕의 로마 입성

포폴로 광장은 북쪽 관문을 통해서 보면 마치 무슨 연극이라도 공연될 것 같은 무대처럼 보인다. 이 북쪽 관문은 이탈리아가 통일된 1870년 이후부터는 아무나 드나들 수 있게 되었지만, 그 전에는 세관원들이 로마로 들어오는 순례자나 여행객들을 일렬로 길게 세워놓고 쓸데없이 까다롭게 굴던 곳이었다. 물론 돈 봉투를 뒤로 건네 주면 수속이 훨씬 빨랐지만 말이다.

이 문은 원래 미켈란젤로와 비뇰라의 디자인으로 세워졌었는데, 1655년에는 엄청난 VIP를 로마에 맞이하고자 당시 최고 예술가였던 잔 로렌쪼 베르니니(Gian Lorenzo Bernini, 1598~1680년)에 의해 더욱 화려하고 새롭게 손질되었다. 이 VIP는 놀랍게도 프로테스탄트 강국 스웨덴의 크리스티나 여왕(1626~1689년)이었다. 그녀는 1654년에 스스로 왕좌를 버리고 카톨릭으로 개종하여 카톨릭의 수도 로마에 정착하러 왔다. 유럽에서 프로테스탄트 세력의 팽창을 신경질적으로 견제하던 교황의 입장에서 보면 그야말로 넝쿨째 굴러들어 온 호박이었으니 사실 이것보다 더 큰 '외교적 횡재'가 또 있었을까?

그녀는 부왕 구스타브 2세 아돌프는 유럽을 뒤흔든 30년 전쟁 중이던 1632년에 카톨릭의 합스부르크 제국 군대와 독일 뤼첸에서 싸우다가 전사했다. 그로 인해 크리스티나 여왕은 불과 6살에 당시 북유럽 최강국의 왕권을 물려받았고 18살에 정식으로 왕좌에 올랐다. 그녀는 어렸을 때부터 남자처럼 교육을 받았기 때문에 남자처럼 행동하는 경우가 많았으며, 옷차림만 봐서는 남자인지 여자인지 구분이 가지 않았다. 머리도 제대로 빗지 않

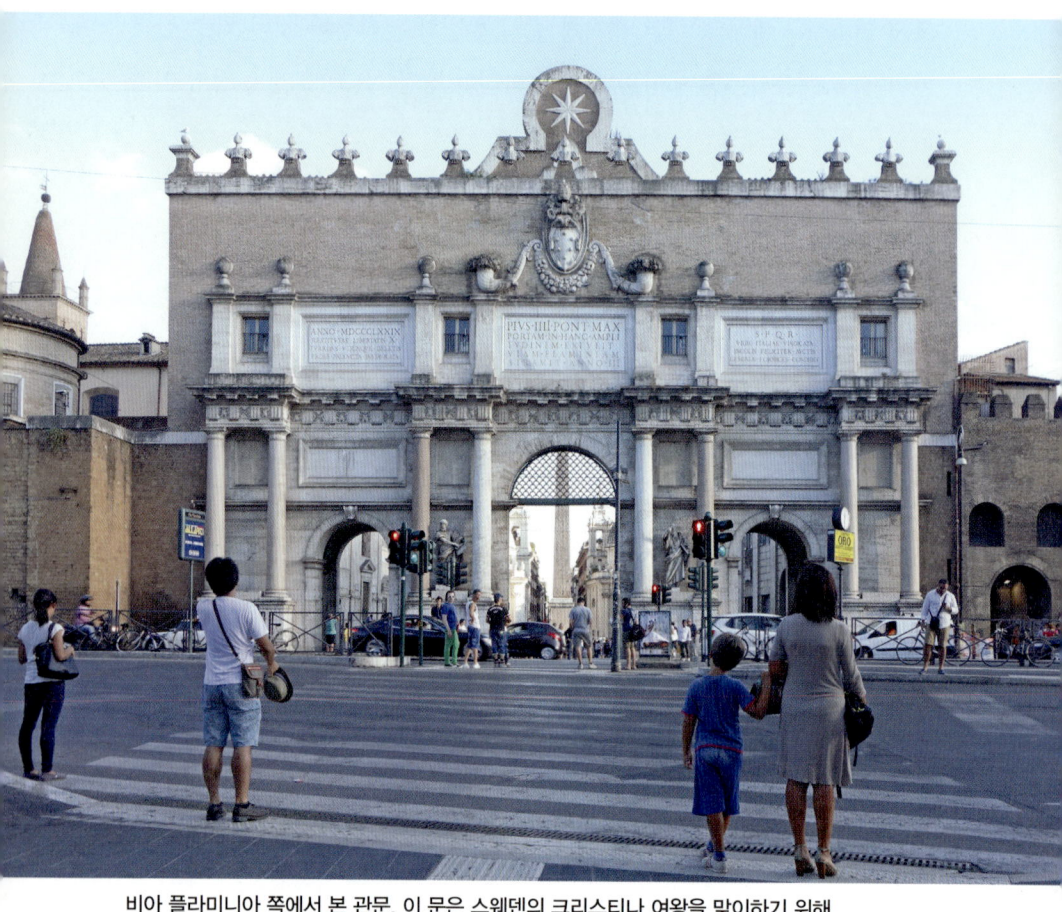

비아 플라미니아 쪽에서 본 관문. 이 문은 스웨덴의 크리스티나 여왕을 맞이하기 위해 베르니니에 의해 단장되었다. 좌우 벽돌 구조물은 아우렐리아누스 방벽이다.

고 헝클어진 채로 돌아다니는 등 여러 가지 기행(奇行)을 일삼은 '반항아'로 유럽 궁중에서는 가십거리가 되었다.

 하지만 그녀는 지적인 능력이 탁월했다. 여러 가지 언어에 능통했고, 예술과 과학에도 조예가 상당히 깊었을 뿐 아니라, 당시 프랑스의 유명한 철학자 데카르트를 왕실에 초빙했을 정도로 철학에도 탐닉했다. 강국 스웨덴은 문화적으로는 불모지나 다름없었지만 그녀가 왕위에 오른 다음부터는

문화의 바람이 불었다.

　크리스티나 여왕은 속박을 싫어하는 자유분방한 성격의 소유자였기 때문에 결혼할 생각은 전혀 없었고 오로지 자유로운 삶을 구가했다. 그러니 그녀에게 왕좌라는 건 거추장스런 멍에에 불과했다. 그래서 아예 왕위를 내팽개치고 자유인이 되어 카톨릭으로 개종한 다음 로마에 왔다. 아직 채 30살을 넘기지 않은 젊은 나이였다.

　그런데 그녀는 이 광장에 들어서서 산타 마리아 델 포폴로 성당 앞을 지날 때, 이곳이 1,600년 이전에 자기처럼 예술과 학문을 사랑하고, 자유분방하여 최고의 권좌도 벗어 던지고 싶어 몸부림치던 젊은 네로가 묻혀 있던 곳이라는 사실을 알고 있었을까?

Mausoleo di Aususto

아우구스투스 영묘와 평화의 제단
로마 제국 초대 황제의 거대한 무덤

우리나라에서는 광복절인 8월 15일은 이탈리아에서는 페라고스토 (Ferragosto)이다. 이탈리아 사람들에게 여름 휴가는 신성한 의식이나 다름없는데, 페라고스토는 여름 휴가 시즌의 절정을 이루는 날이다. 이 날 이탈리아의 모든 도시는 텅텅 빈다. 페라고스토의 전통은 이천여 년 전으로 거슬러 올라간다. 당시는 이 날을 '아우구스투스의 휴일'이란 뜻의 페리아이 아우구스티(Feriae augusti)라고 했다. 즉, 아우구스투스가 제정한 휴일이다.

그럼 아우구스투스는 어떤 인물이었을까? 예수 그리스도가 이 세상에 오기 27년 전, 서양에서는 '로마 제국'이라는 새로운 역사의 무대가 펼쳐졌는데 그 주역이 바로 아우구스투스였다. 이 무대에 오르기 전 그의 이름은 옥타비아누스였다. 한 가지 흥미로운 점은 그의 팔자가 공교롭게도 숫자 8과 밀접한 관계가 있다는 것이다. 그는 이집트 정복을 비롯해 주요한 군사적 승리를 거둔 달이 8월이란 사실을 주목하고는 아예 이 달을 자신에게 바쳐진 달로 만들었는데, 그것도 기원전 8년이었다. 그렇게 8월은 아우구스투스(Augustus)로 불리게 되었다. 영어에서는 어미 -us를 떼어내고 오

파시즘 정권 때 세운 우람한 건물 통로에서 본 아우구스투스 영묘 유적.

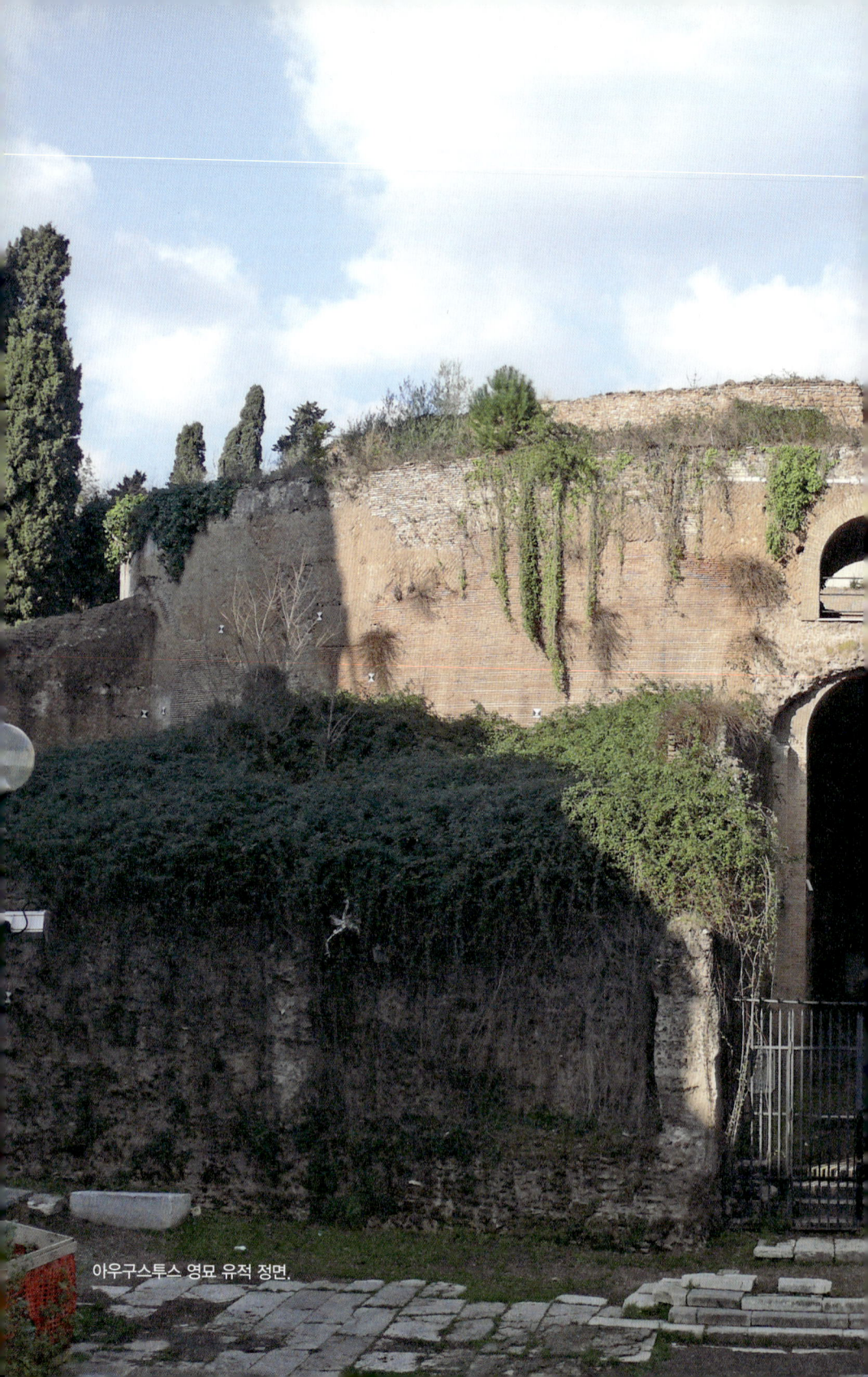

아우구스투스 영묘 유적 정면.

거스트(August)라고 한다. 심지어 그가 세상을 떠난 달도 8월이었다.

거대한 영묘

로마의 중심가 비아 델 코르소 가까이에서 아우구스투스 영묘를 찾아볼 수 있다. 라틴어 명칭은 마우솔레움 아우구스티(Mausoleum Ausgusti)이고, 이탈리아어 명칭은 마우졸레오 디 아우구스토(Mausoleo di Aususto)이다. 이 영묘는 원래의 모습을 조금 간직한 채 폐허로 남아 있다. 아우구스투스를 비롯해 이곳에 안치되었던 황실 가족과 후손들의 묘소들은 기나긴 세월 속에 먼지처럼 사라져 버리고 영묘 안은 텅텅 비어 있다.

영묘 주위에는 파시스트 정권 때 세운 스케일이 큰 위압적인 건물들이 보호막처럼 둘러져 있다. 고대 로마의 영광을 재현하고 싶었던 뭇솔리니는 로마 제국 초대 황제의 묘소를 애지중지하지 않을 수 없었을 것이다. 그런데 20세기 전반에 뭇솔리니가 실권을 잡기 전, 이 영묘 유적 위에는 로마 최고의 콘서트홀이 세워져 있었다. 콘서트홀이 세워졌을 정도라고 하면 영묘 유적의 규모가 어느 정도인지 짐작할 수 있을 것이다.

이 거대한 영묘를 착공한 건 기원전 29년이다. 옥타비아누스가 원로원으로부터 '아우구스투스'라는 칭호를 받고 명실공히 로마 제국의 초대 황제로서 국가의 권력을 모두 손아귀에 쥔 것이 기원전 27년이니까, 정식으로 황제가 되기도 전에 이런 거대한 묘소를 세웠다는 뜻이다. 또한 옥타비아누스는 기원전 63년에 태어났으니 당시에 그는 팔팔한 30대였다. 그럼 왜 이렇게도 일찍 서둘러 자신의 묫자리를 준비했을까? 말이 묫자리이지 이것은 로마의 어느 통치자도 생각하지 못한, 역사상 처음으로 세워진 대규모의 영묘였다.

이집트 사람들은 파라오 한 사람을 위해 무식할 정도로 거대한 피라미드를 세웠다. 매사 실용적 사고 방식을 갖고 있던 로마 사람들의 관점에서

아우구스투스 영묘 유적 측면.

보면 피라미드는 허황된 짓이나 다름없었다. 그럼에도 불구하고 옥타비아누스가 로마에 단순한 묘지가 아닌 기념비적인 대규모의 영묘를 착공한 이유는 무엇일까? 그가 이집트에서 정적 안토니우스와 클레오파트라를 제거하고 기원전 29년에 로마로 막 돌아왔기 때문이었을까? 그 당시 역사적 배경을 한번 간단히 훑어보자.

아우구스투스에 의한 평화

옥타비아누스는 그리스에서 체류하던 중 카이사르의 암살 소식을 접했다. 그는 즉시 로마로 돌아와 안토니우스, 레피두스와 회담하여 원로원이나 민회도 무시하는 과두정치, 이른바 제2차 삼두정치를 기원전 43년 말에 성립했다. 그 다음해에는 안토니우스와 함께 카이사르의 원수를 갚으러 마케도니아의 필리피까지 건너가 브루투스와 카시우스의 군대를 격파했다. 복수전에서 승리한 다음 해인 기원전 40년, 때마침 아내를 잃은 안토니우스가 옥타비아누스의 누이 옥타비아와 결혼을 하며 두 사람은 끈끈한 유대 관계를 맺게 된다.

옥타비아누스는 그 사이 레피두스를 실각시키고 이탈리아와 서부의 속주를 모두 손아귀에 넣은 다음, 동방의 속주에 세력 기반을 두고 있던 안토니우스와 서로 경계하게 된다. 그런데 클레오파트라의 미모에 정신이 완전히 홀렸던 안토니우스는 조국 로마에 대한 매국적인 처사임에도 불구하고 기원전 34년에 동방 속주의 금싸라기 같은 지역을 클레오파트라에게 선사한다. 게다가 옥타비아와 이혼하게 되면서 옥타비아누스와 안토니우스는 마침내 서로 정적(政敵)이 되어버린다.

기원전 31년, 옥타비아누스가 악티움 해전에서 클레오파트라와 연합한 안토니우스군을 궤멸시키고 이집트로 진격하자, 안토니우스는 스스로 목숨을 끊고 클레오파트라도 자살의 길을 택했다. 그렇게 옥타비아누스는 오랫동안 지속된 로마의 내전을 종식하고 로마에 평화를 가져오게 된다.

한편 클레오파트라와 함께 이집트의 알렉산드리아에 묻어 달라는 안토니우스의 유언을 전해 들은 로마 시민들은 그에게 심한 배신감을 느끼고 있었다. 이를 감지한 옥타비아누스는 자신이 안토니우스와 전혀 다르다는 것을 로마 시민들에게 하루속히 보여주고 싶었다. 즉, 자신의 뼈는 다른 곳이 아닌 바로 조국 로마에 묻히리라는 것을 만방에 알리고 싶었다. 그리하

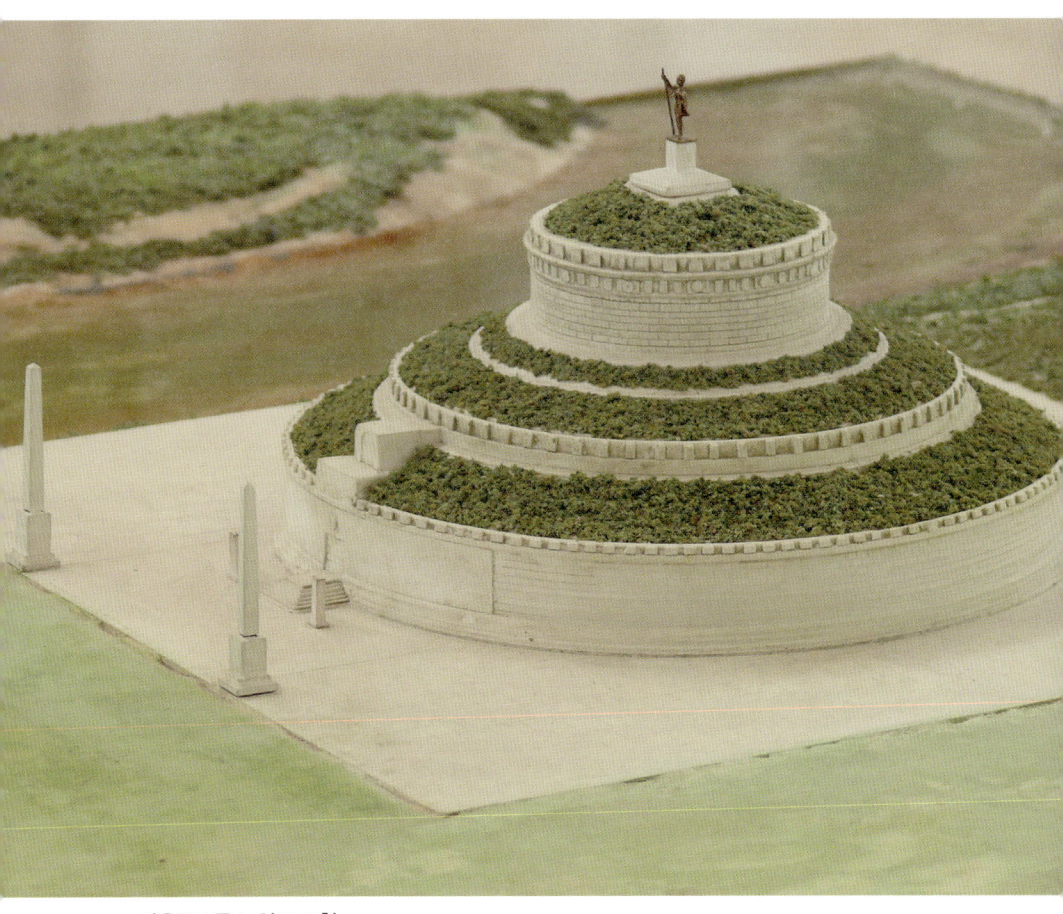

아우구스투스 영묘 모형.

여 '보란 듯이' 기념비적인 영묘 건립을 서둘러 착수했던 것이다.

영묘 자리도 그냥 선택한 것이 아니라 옛날 왕정 시대 왕들의 묘소가 있던 곳으로 잡았다. 이곳은 유서 깊은 도로 비아 플라미니아(지금은 비아 델 코르소)에서 보기도 쉽고, 테베레강과 가까워 경관도 매우 좋았으니 자신을 홍보하기에 매우 좋은 입지 조건을 갖추고 있었다. 이러한 대규모의 영묘를 마우솔레움(mausoleum)이라고 하는데, 이 말은 소아시아 카리아의 왕 마

우솔로스(Mausolos)의 묘소에서 유래한다. 이 묘소의 형태는 아우구스투스 영묘처럼 원형이 아니라 사각형이었다. 옥타비아누스는 이집트의 알렉산드리아에서 알렉산드로스 대왕의 묘소를 봤는데, 그 형태가 원통형이었을 것으로 짐작된다. 그는 오리엔트의 기념비적인 묘소 건축과 에트루리아의 영묘를 혼합한 형태를 구상했다. 이 영묘는 높이 40미터에 지름이 87미터가 되는 원통형 위에 지름이 더 작은 원통을 그 위에 올린 모양으로, 오리엔트 지방에서 쓰던 묘지 형태였다. 각 층마다 사이프러스 나무들을 둘러가며 심었던 것으로 여겨지는데 이것은 에트루리아의 영향이다.

아우구스투스는 37년 동안 로마 제국을 통치하고는 77회 생일을 한 달여 앞두고 기원후 14년 8월 19일에 영원히 눈을 감았다. 공교롭게도 그 달은 그에게 바쳐진 8월이었다. 숨을 거두기 전 그는 자신이 이룩한 일에 대해 크게 자부심을 느끼며 이제 막 공연을 끝낸 배우처럼 자신이 살아온 삶을 연극에 비유했다고 한다. 그렇다면 그는 자신에게 주어진 배역을 제대로 잘 소화해냈던 것일까? 그랬던 것 같다. 아우구스투스가 굳건하게 다져 놓은 국가 체제와 국경선은 그 후 적어도 이백 년 동안 로마 제국의 안전과 번영에 밑거름이 되었으니 박수를 쳐줘야 하지 않을까. 그의 유골함은 젊은 시절에 세워뒀던 이 거대한 영묘에 안치되었다. 이곳에는 요절한 조카 마르켈루스와 사위 아그리파(Agrippa)를 비롯한 황실 가족들이 아우구스투스보다 훨씬 먼저 이곳에 자리를 차지하고 있었다.

평화의 제단 아라 파치스

아우구스투스 영묘 서쪽 편에 마치 표백제로 세탁을 해 놓은 듯 눈부시게 빛나는 하얀 건물이 있다. 이것은 로마의 중심지에서 볼 수 있는 유일한 현대 건축물로, 미국의 세계적인 건축가 리차드 마이어(Richard Meier)가 설계하여 2006년에 문을 열었다. 이 건물은 아우구스투스에 의한 평화를 기

2006년에 완공한 아라 파치스 박물관. 오른쪽에 사이프러스 나무가 있는 곳이 아우구스투스 영묘이다.

넘해 만든 '평화의 제단'을 이곳으로 옮겨 보존하기 위해 세웠다. '평화의 제단'을 라틴어로 아라 파키스(Ara Pacis)라고 하는데 이탈리아에서는 '아라 파치스'라고 한다.

아라 파치스는 비아 플라미니아 연변에 기원전 13년~기원전 9년에 만들어진 것으로, 원래 위치는 아우구스투스 영묘 남쪽 대략 300미터 지점이었다. 이 제단은 로마 제국이 멸망한 후 파괴되었다가 많은 세월이 흐른 뒤인 16세기에 건물 밑에서 그 잔해 일부가 발견되었다. 20세기에 나머지 파편들이 상당수가 발굴되면서 재조립되었다.

아라 파치스는 벽체가 울타리처럼 둘러져 있고 한가운데에 제단이 있다. 제단은 계단을 통해 늘어서게 되어 있고 지붕은 없다. 제단을 감싸고 있는

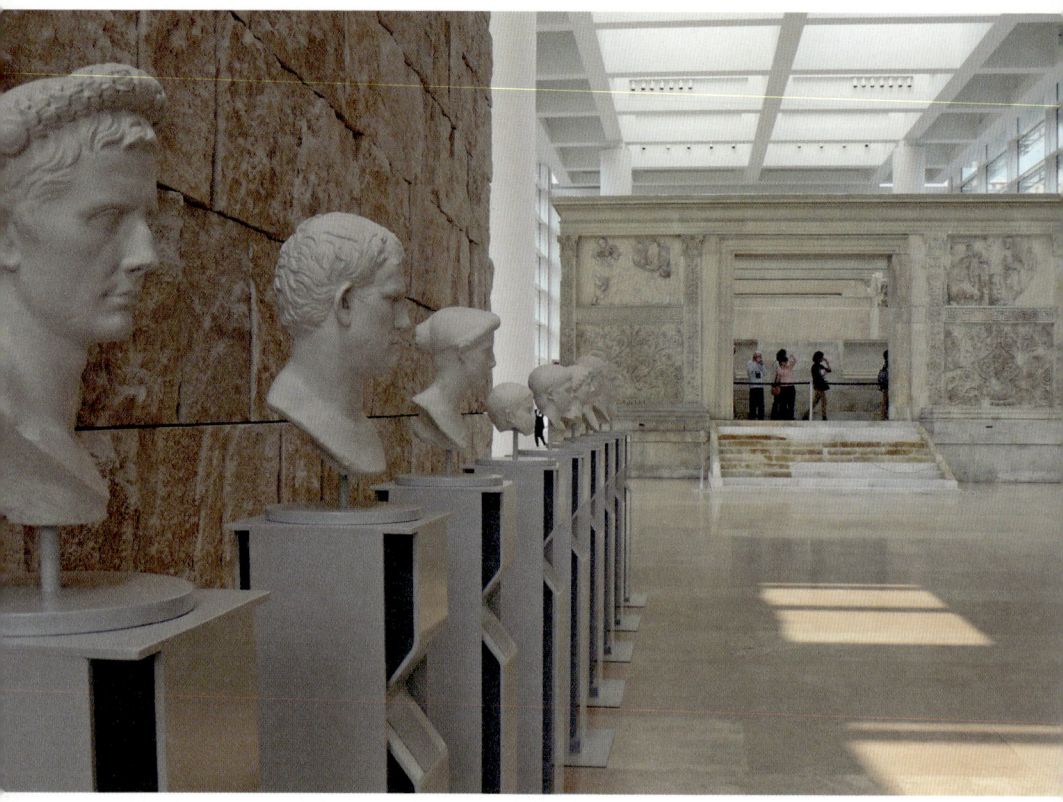

아라 파치스와 황실 가족의 두상. 왼쪽 첫 번째가 아우구스투스, 두 번째가 아그리파이다.

벽체의 높이는 6.1미터에 달하며, 제단의 평면은 가로 11.6미터, 세로 10.6미터로 정사각형에 가깝다. 한편, 대리석을 비롯해 투포, 트라베르티노 등 이 제단에 사용된 석재들은 모두 이탈리아산(産)이다. 대리석은 아우구스투스 시대 때 캐내기 시작한 이탈리아 북서해안 카라라산이다. 이전까지만 하더라도 대리석은 주로 그리스나 오리엔트 지방에서 가져왔다는 점을 고려해 볼 때, 아우구스투스는 아라 파치스를 세우면서 '국산'을 '보란 듯이' 철저히 애용했던 셈이다.

아라 파치스의 벽면은 마치 광고판과 같아서 안쪽 면과 바깥쪽 면은 부

황실 가문 행렬. 중간에 선 아그리파는 어린 아들과 함께 있다.

조로 가득 장식되어 있다. 벽면은 가운데에 둘림 띠를 이용해 상하로 나뉘어져 있다. 위에는 인물들의 행렬이, 아래에는 풍요한 자연을 상징하는 형상들로 채워져 있다. 앞면과 뒷면은 신화가 묘사되어 있고, 양쪽 벽에는 아우구스투스 시대의 인물들이 등장한다.

오른쪽 벽면을 보면 황실 가문 인물들과 제관들이 단체 사진을 찍기 위해 각자 나름대로 포즈를 취하는 듯한 모습으로 묘사되어 있다. 그중 주인공 아우구스투스는 왼쪽에 얼굴만 조금 남아 있다. 행렬 중간쯤에 선 아그리파는 어린 아들을 데리고 있다.

아그리파는 기원전 56년에 비천한 가정에서 태어나 군에 몸을 담았었다. 20세 때 폼페이우스의 아들 섹스투스 폼페이우스의 군대를 격파하여 율리우스 카이사르의 총애를 받다가, 옥타비아누스의 단짝이 되었다. 그 후에는 옥타비아누스의 오른팔이 되어 육지와 바다에서 연전연승하는 장군이 되었다. 그는 악티움 해전에서 안토니우스와 클레오파트라 연합군 함대를 격파한 장본인이기도 하다. 아우구스투스는 그의 어린 딸 율리아를 아그리파에게 시집 보내 그를 사위로 삼았으며, 그를 로마 제국 제2대 황제로 삼을 계획도 갖고 있었다. 그런데 아그리파는 아라 파치스가 완공되기 전인 기원전 12년, 불과 44세의 나이에 타계하고 말았다. 아우구스투스는 그를 존경하는 의미에서 이미 죽은 사람을 산 사람들 사이에 등장시켰던 것이 아닐까?

어쨌든 아라 파치스의 부조들은 모두 아우구스투스 시대의 정치 이념을 표현하고 있으며, 아우구스투스에 의해 로마에 평화와 풍요의 시대가 왔다는 것을 상징하고 있다.

용도 변경된 영묘와 '코레아'

이탈리아어로 한국을 코레아(Corea)라고 한다. 스페인어로도 마찬가지이다. 로마 시가지 한복판에, 그것도 로마 제국 초대 황제 아우구스투스의 영묘가 있는 광장에 '코레아의 길'이 있다는 사실을 알면 어쩐지 기분이 우쭐해지는 것 같지 않은가? 그런데 이건 길이 아니라 그냥 파시스트 정권 때 세운 스케일이 큰 건물의 통로이다. 길이는 20미터가 조금 넘을까 말까 하는 정도다. 파시스트 정권 때 세운 건물이 세워지기 전, 이 자리에는 '코레아의 길'이 있었다. 로마의 길 이름에는 모두 역사적인 사연이 있기 마련인데 어떤 연유로 이런 이름이 붙게 되었을까?

아우구스투스 영묘는 409년에 고트족이 로마를 침입했을 때 크게 파괴

왼쪽부터 아우구스투스 영묘, 아라 파치스 박물관, 파시스트 정권 때 세워진 건물.

된 다음부터 서서히 해체되기 시작했다. 중세에는 영묘 정상에 세워져 있던 아우구스투스의 청동상을 녹여 동전으로 만들어 썼고, 영묘는 로마에서 귀족들이 난립할 때 요새로 사용되었다. 또 영묘 입구 양쪽에는 높은 오벨리스크를 세웠는데, 1500년대에 하나는 산타 마리아 마죠레 성당 뒤 에스퀼리노 광장으로, 하나는 대통령궁이 있는 퀴리날레 광장으로 옮겨졌다. 1500년대 말에는 로마 귀족 가문의 개인 정원이 이곳에 만들어졌다. 이를 1700년대에 한 귀족이 인수해서 극장으로 완전히 용도를 변경했으며 투우

'코레아의 길'.

경기장으로도 이용되었다.

바로 이 귀족의 이름 베네뎃토 코레아에서 '코레아'가 유래한다. 그렇다면 이 귀족은 혹시 안토니오 코레아(Antonio Corea)의 후손일까? 안토니오 코레아는 1608년에 이탈리아 땅을 밟은 최초의 조선인이다. 그는 임진왜란 때 일본으로 잡혀갔는데, 나가사키에서 피렌체 상인 카를레티에게 팔려 이탈리아에 왔다가 나중에 로마에서 살았다고 전해진다. 그런데 '베네뎃토 코레아'의 표기는 Benedetto 'Correa'이다. 이것이 'Corea'로 잘못 표기되어 굳어지는 바람에 이 극장은 '코레아 극장'이란 뜻으로 테아트로 코레아(Teatro Corea)가 되었다고 한다. 또 다른 설에 의하면 이 귀족은 포르투갈 출신으로 그의 가문 이름이 코레아(Corea)였다고 한다.

그러니 '코레아의 길'은 한국과는 아무런 상관이 없다. 그리고 '코레아의 길'은 이탈리아어로 비아 델 코레아(Via del Corea)라고 표기되어 있는데, 사실 '한국의 길'이 되려면 비아 델라 코레아(Via della Corea)로 표기되어야 한

다. 어쨌든 '코레아의 길'이 '한국의 길'이란 뜻이 아닌 게 천만다행이라고 할까?

아우구스투스 영묘는 20세기에 들어서면서 엄청나게 크게 용도가 변경되었다. 1906년, 영묘 유적 위에 아우구스투스의 이름을 딴 로마 최고의 클래식 음악 공연 극장 테아트로 아우구스테오(Teatro Augusteo)가 세워진 것이다. 이 극장은 실내 음향이 너무 좋아 토스카니니와 같은 세계적인 지휘자들이 이곳에서 즐겨 연주를 할 정도였다. 하지만 뭇솔리니가 정권을 잡은 다음부터는 상황이 달라졌다. 이곳이 음악당으로 사용된다는 것은 뭇솔리니에게는 존경하는 위대한 로마 제국 초대 황제에 대한 불경 행위나 다름없었다. 그리하여 테아트로 아우구스테오는 1936년 5월 13일 연주를 마지막으로 철거되고 오늘날처럼 영묘 유적만 남게 되었다.

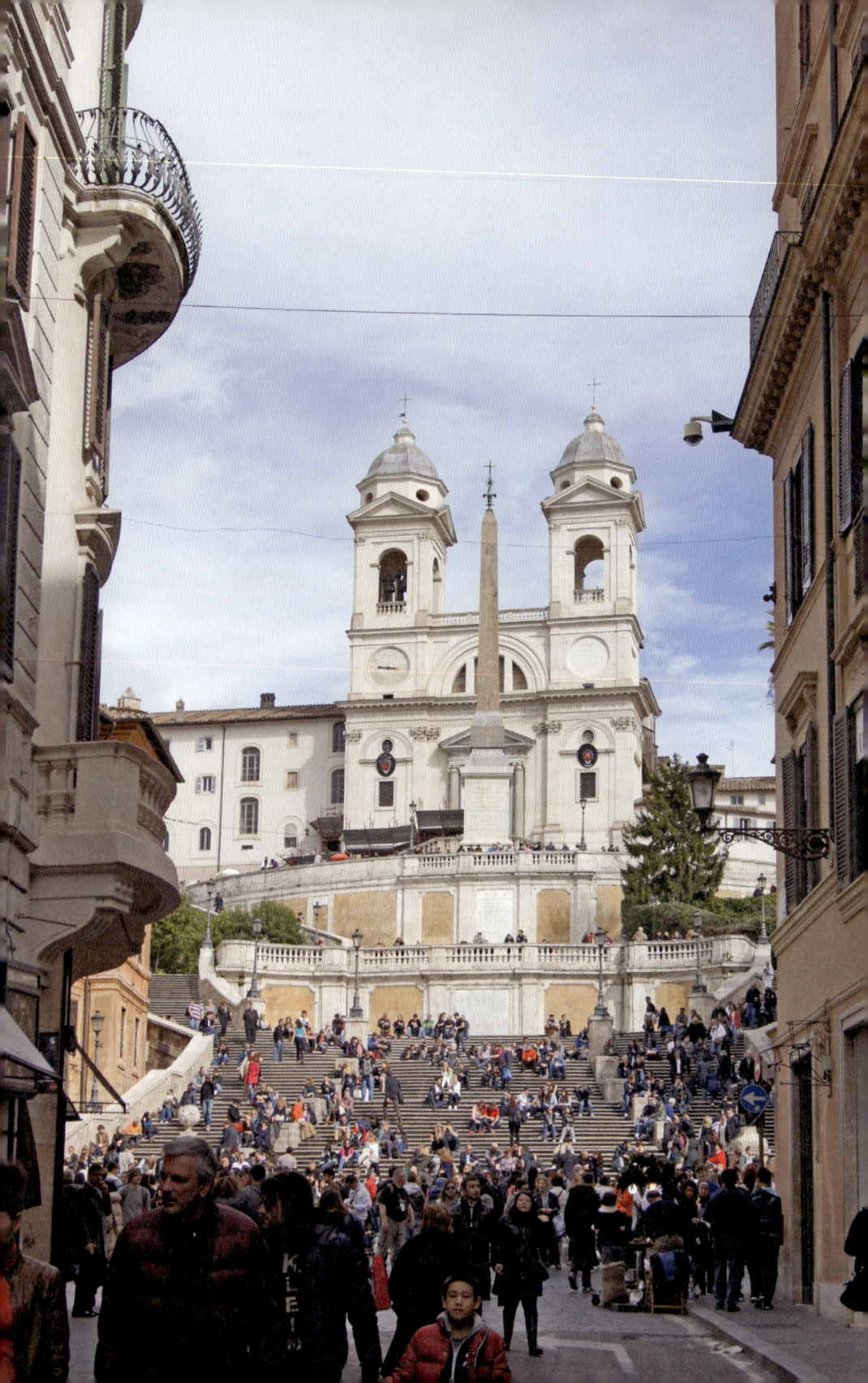

Piazza di Spagna

스페인 광장
명품 지역에 휘날리는 스페인 국기

이탈리아와 스페인, 이 두 나라 사람들의 관계는 정말 부러울 정도로 좋다. 역사적으로 보면 스페인은 로마 제국의 속주 히스파니아(Hispania)였다. 또 스페인이 잘나가던 시대에 이탈리아 상당 부분은 스페인의 지배를 받았기 때문에 이탈리아는 스페인의 헛기침 소리에도 허리를 굽신거려야 했다. 그런 영욕의 역사가 교차하고 있음에도 불구하고 스페인과 이탈리아는 지금 아주 친한 형제처럼 지내고 있다. 서로 국경을 맞대지 않고 지중해 서쪽 바다를 사이에 두고 아주 멀리 떨어져 있어서 그런 것일까? 사실 두 국민들 간에는 이질적인 면보다는 유사점이 훨씬 더 많아 보인다. 무엇보다도 기질과 관습이 매우 비슷하다. 게다가 두 나라의 언어는 처음 들으면 같은 말로 혼동할 만큼 아주 비슷하다. 사실 이탈리아 사람과 스페인 사람은 통역 없이 서로 각자 자기네 말로 얘기해도 웬만한 의사소통은 다 될 정도이다.

로마에서 가장 매력적이고 낭만적인 명소 중 하나로 손꼽히는 광장에 '스페인'이란 국명이 붙어 있다. 이 광장 일대는 고급스러운 패션 매장들이 밀집되어 있는 곳이라서 부동산 값이 로마에서 가장 비싸다. 그런데 이 로

스페인 광장의 계단.

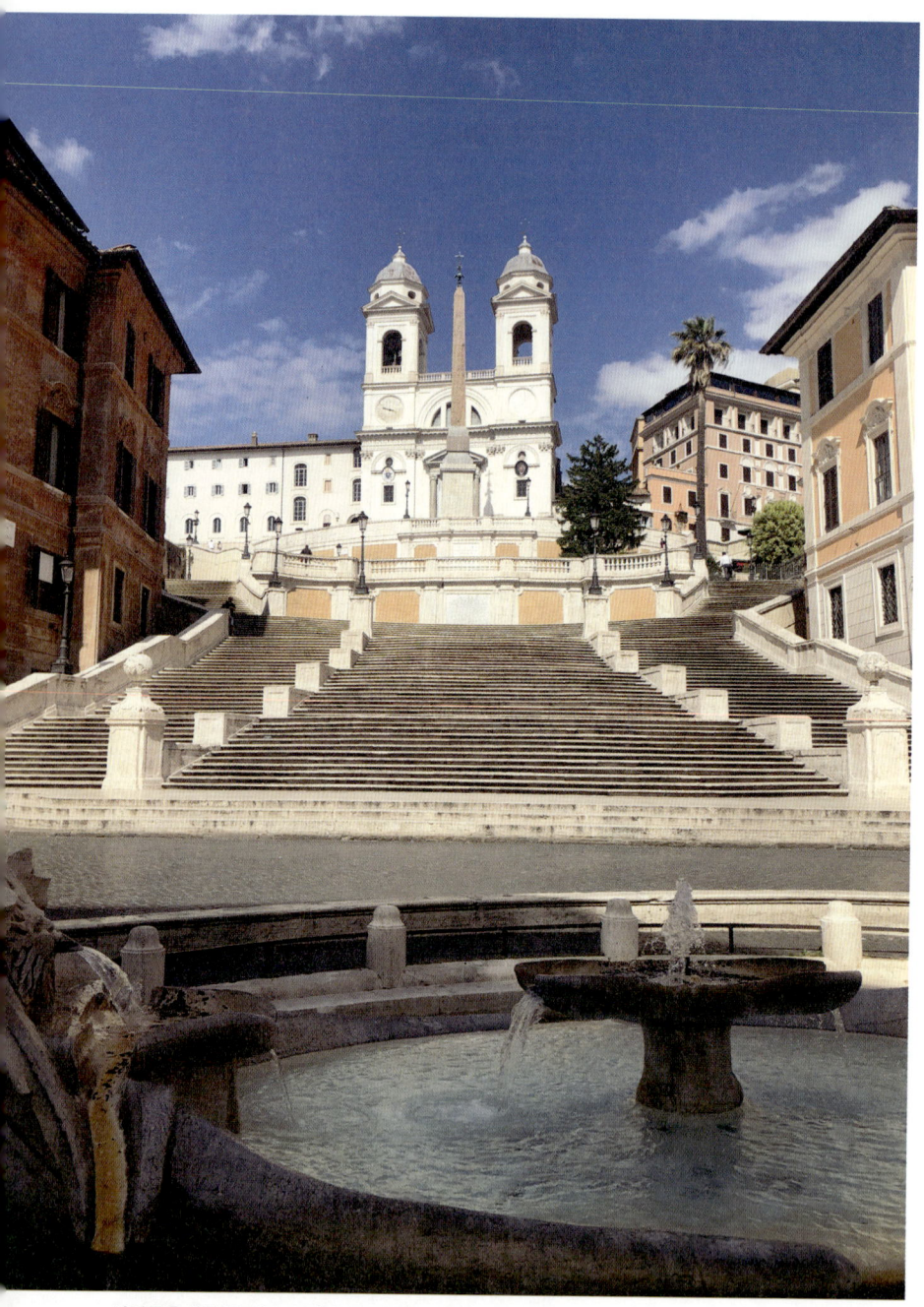

사람들을 끌어들이는 스페인 광장의 계단과 조각배 분수.

스페인 국기가 휘날리는 스페인궁.

마의 노른자 땅에 '스페인'이란 국명이 붙게 된 이유는 이탈리아 사람들이 스페인을 너무나 좋아했기 때문일까?

뭐, 그렇게 거창하게 생각할 것은 없다. 답은 의외로 간단하다. 이 광장 남쪽에 교황청 주재 스페인 대사관이 있는 스페인궁(Palazzo di Spagna)이 자리잡고 있기 때문이다. 참고로 '스페인(Spain)'은 스페인어 국명 에스파냐(España)의 영어식 표기이고 이탈리아식 표기는 스파냐(Spagna)이다. 따라서 이 광장을 현지에서는 '피앗짜 디 스파냐(Piazza di Spagna)'라고 한다.

스페인 광장의 돌계단.

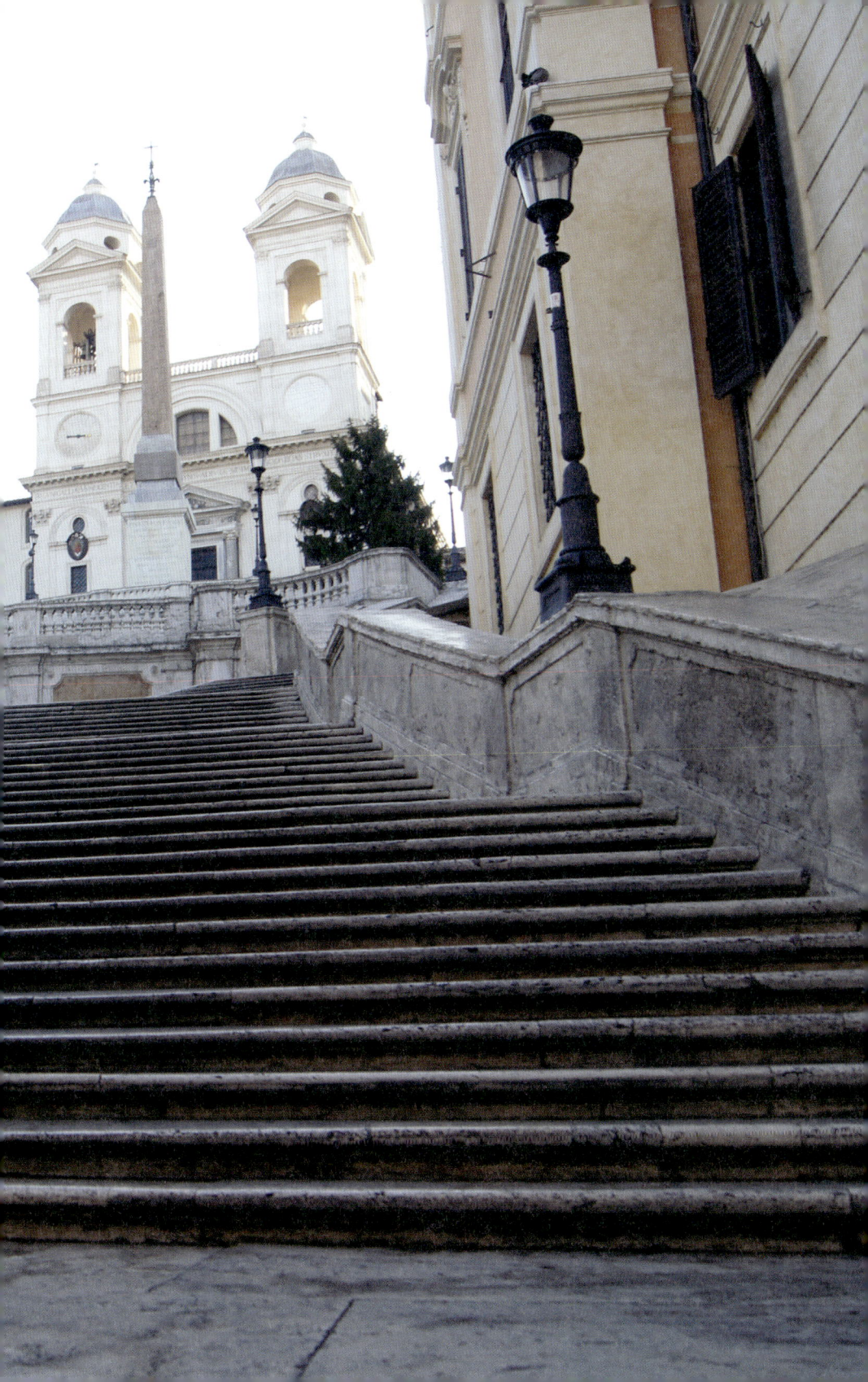

바로크 시대 춤을 연상시키는 형태의 계단

이 지역은 1500년대만 하더라도 로마 제국 시대의 유적이 몇 개 널려 있고 포도밭이 있던 로마의 외곽지대로, 한때는 포폴로 광장을 통해 로마에 '입국'한 마차들이 정거하던 일종의 주차장으로 사용되기도 했다. 그러다가 당시 유럽의 강대국 스페인이 이 지역에 스페인궁을 세우면서 '스페인 광장'이란 이름이 붙게 되었다. 그런데 이 광장이 유명해진 것은 스페인궁 때문은 아니고 광장과 언덕 위에 세워진 삼위일체 성당을 연결하는 아주 우아한 바로크 양식의 돌계단 때문이다.

이 계단은 도시의 공공 계단으로서는 세계에서 가장 훌륭한 예 중 하나로 손꼽힌다. 이 계단은 광장과 29미터 높이의 언덕을 연결하는데, 낮은 곳과 높은 곳을 연결한다는 일차적인 기능을 넘어서서 사람들을 이끄는 묘한 매력과 마력을 지니고 있다. 사실 계단에 있으면 광장이 무대가 되는 것 같고, 광장에 있으면 계단이 무대가 되는 것 같다. 계단 위에 서면 괜히 한번 걸어 내려가 보고 싶고, 계단 밑에 서면 괜히 한번 걸어 올라가 보고 싶은 충동을 느끼게 된다. 또 계단의 흐름을 잘 관찰해 보면 마치 바로크 시대의 우아한 춤과 같다는 생각도 든다.

'네 명의 무도자는 똑바로 앞으로 나가다가 서로 갈려 두 사람은 오른쪽으로 두 사람은 왼쪽으로 간다. 그러고는 돌고 돌아 가벼운 인사를 나누고 중간의 넓은 테라스에서 다시 만나서 앞으로 나아가고, 다시 왼쪽과 오른쪽으로 나뉘고는 마지막으로 언덕 위의 오벨리스크 앞에서 다시 만나, 언덕 아래로 향해 돌아서서 로마의 시가지를 내려다본다.'

계단 정상부 언덕 위에는 오벨리스크 뒤로 프랑스가 1500년대 후반에 세운 '언덕의 삼위일체 성당(Trinità dei Monti)'이 우뚝 서 있다. 이 계단은 광장에서 성당으로 진입하는 것을 수월하게 하기 위해 프랑스 측이 모든 비용을 부담하고 만들었다. 정식 명칭은 성당 이름을 따서 '언덕의 삼위일체

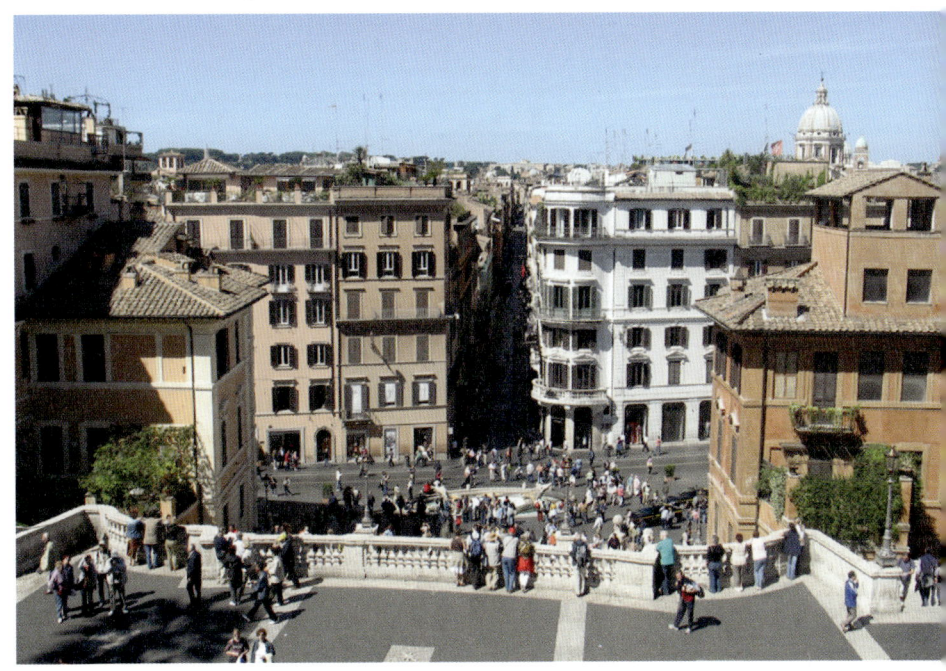

언덕 위 계단 정상부에서 내려다본 스페인 광장.

계단'이다.

 그럼 이 계단이 세워지기 전에 이곳은 어땠을까? 당시의 판화를 보면 다른 것은 몰라도 언덕 아래 광장에 있는 매력적인 조각배 분수만큼은 확실히 묘사되어 있다. 이 분수는 조각가 피에트로 베르니니(Pietro Bernini, 1562~1629년)가 아들 잔 로렌쪼 베르니니와 함께 1600년대 초반에 만든 것으로, 지금도 스페인 광장에서 시각적 초점을 이루고 있다. 그는 테베레강 홍수로 배가 이곳까지 떠밀려왔었다는 이야기에 영감을 받아 제작했다고 한다. 그런데 당시의 판화를 자세히 보면 분수가 있는 광장과 언덕 위의 삼위일체 성당 사이에는 나무들만 여기저기 듬성듬성 심어진 가파른 비탈길만 있을 뿐이다. 당시 로마의 젊은 남녀들은 사람들의 눈을 피해 바로 이곳에서 애정 행각을 화끈하게 벌이곤 했다고 한다. 언덕 위에 세워진 삼위일

계단이 세워지기 1세기 이전 1600년대 초반의 스페인 광장을 묘사한 판화.

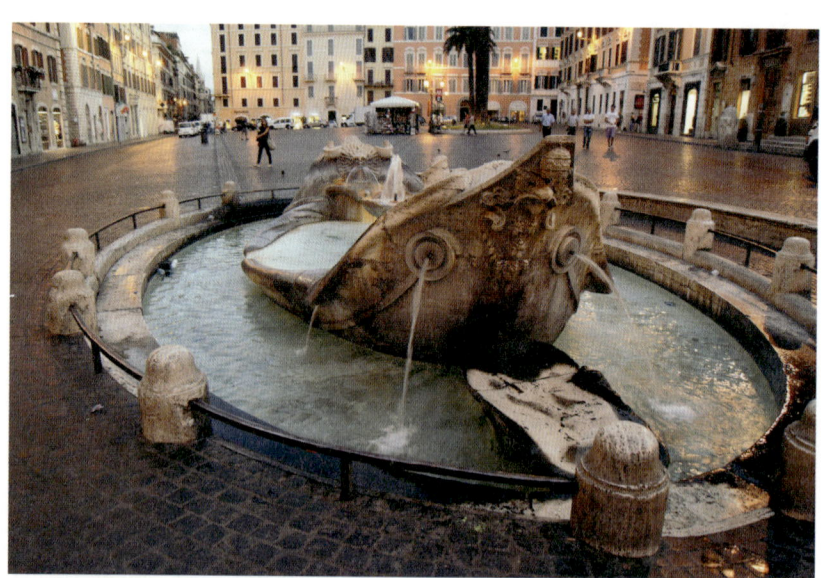

스페인 광장에 있는 '조각배 분수'.

체 성당의 성직자들은 성당 바로 아래 비탈에서 벌어지는 이런 꼬락서니를 차마 눈뜨고 보지 못했던 모양이다.

　프랑스 주도로 이 비탈에 계단을 세우려는 계획은 그 이전에도 여러 번 있었다. 사실 프랑스 측은 프랑스 왕 루이 14세 기마상이 있는 기념비적인 계단을 계획했지만 교황의 반대로 실행에 옮기지 못했다. 그 이유는 로마의 전망 좋은 곳을 모두 프랑스가 점거하고 있는 것도 눈에 거슬리는데, 이런 계단까지 세워지면 프랑스 왕이 교황 위에 군림하는 것처럼 보이게 될 게 뻔했기 때문이다. 그러다가 루이 14세가 1715년에 죽은 이후, 프랑스와 교황청 사이의 관계가 훨씬 부드러워지면서 그동안 질질 끌어 오던 계단 건립 부지의 소유권 문제도 해결되어 계단 건립 계획이 가시화되었다.

　마침내 1717년에 열린 공모전에서 건축가 데 상크티스(F. De Sanctis, 1679~1731년)의 계획안이 선정되었다. 그는 삼위일체를 의미하듯 비탈을 세 개의 테라스로 나누고, 총 135개의 계단으로 우아하고 절묘하게 동적으로 처리하면서 시야를 틔게 했다. 어쩌면 삼위일체 성당의 프랑스 성직자들이 언덕 위에서 계단에 앉은 사람들이 뭘 하고 있는지 살펴볼 수 있도록 해달라고 공모전 지침에 강력히 요구한 것이 아니었을까? 이 계단은 1723년에 착공하여 1725년에 오늘날과 같은 매혹적인 모습을 드러냈다.

로마 최고의 명품 지역

　19세기에는 이 지역에 유럽의 유명 지식인들과 예술가들이 와서 체류하게 되는데, 특히 시인 셸리, 키츠, 바이런 등을 비롯한 많은 영국인이 이 지역에 집중적으로 거주하기 시작했다. 이 사실을 반영하듯 계단의 오른쪽 건물에는 영국의 시인 키츠와 셸리가 살았고, 19세기 후반에 계단 왼쪽 건물 1층에 문을 연 영국식 전통찻집 바빙턴 티룸(Babington Tea Room)은 지금까지도 운영되고 있다.

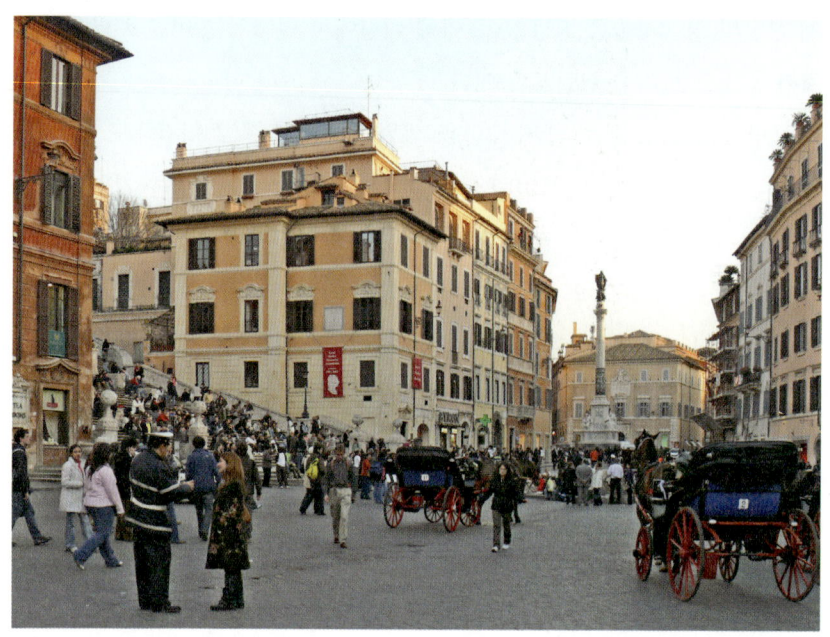

북쪽에서 본 스페인 광장. 계단 오른쪽 건물은 키츠와 셸리가 살았고, 왼쪽 건물에는 바빙턴 티룸이 지금까지도 운영되고 있다.

 스페인 계단의 중심축은 서쪽의 비아 데이 콘도티(Via dei Condotti)와 연결된다. 로마의 최고급 명품 거리이다. 이 거리 86번지에는 1760년에 문을 연 카페 그레코(Caffè Greco)가 아직도 '안티코 카페 그레코(Antico Caffè Greco)', 즉 '옛 카페 그레코'라는 상호로 그 전통을 유지해 오고 있다. 이탈리아에서는 베네치아의 카페 플로리안 다음으로 가장 오래되고 유명한 카페이다.

 카페 그레코를 연 사람은 니콜라 델라 마달레나(Nicola della Maddalena)인데, 그의 혈통이 그리스계였기 때문에 그레코(그리스의, 그리스 사람)라는 상호가 붙었다. 이 카페는 로마에 거주하던 유럽 최고의 문인, 음악가, 화가, 조각가들이 즐겨 찾던 아주 오붓한 '국제 응접실'이었다.

 그런데 이토록 유명한 카페 그레코는 체인점이라고는 한 군데도 없다.

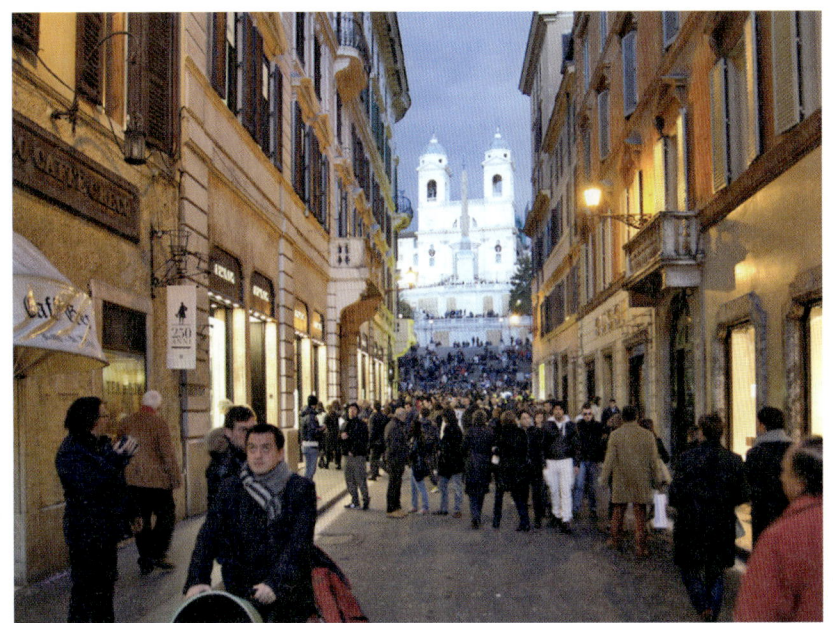

로마의 명품 거리 비아 데이 콘도티. 왼쪽이 카페 그레코이다.

왜 그럴까? 전통적으로 이탈리아의 카페는 손님들이 바리스타와도 잡담을 나누는 일종의 소통의 장소이며, 각 카페마다 자신만의 전통과 분위기가 있다. 이탈리아 사람들은 획일적인 분위기나 맛을 좋게 평가하지 않는 경향이 있다. 그 흔한 스타벅스도 이탈리아에는 진출하지 못하다가 2018년에야 밀라노에서 1호점을 냈을 정도이니 말이다.

 스페인 광장 지역은 이런 카페들과 더불어 유럽 각국의 엘리트층들이 즐겨 찾는 국제적인 고품격 명소로 알려지게 되었다. 특히 이 광장의 계단은 영화 〈로마의 휴일〉에서 공주(오드리 헵번 역)가 아이스크림을 먹는 장면을 통해서도 전 세계에 널리 알려졌다. 그런데 이 지역의 명칭은 스페인이 이미 확고하게 선점하고 있었으니 프랑스는 비용을 다 대고도 스페인한테 좋은 일만 해준 셈이나.

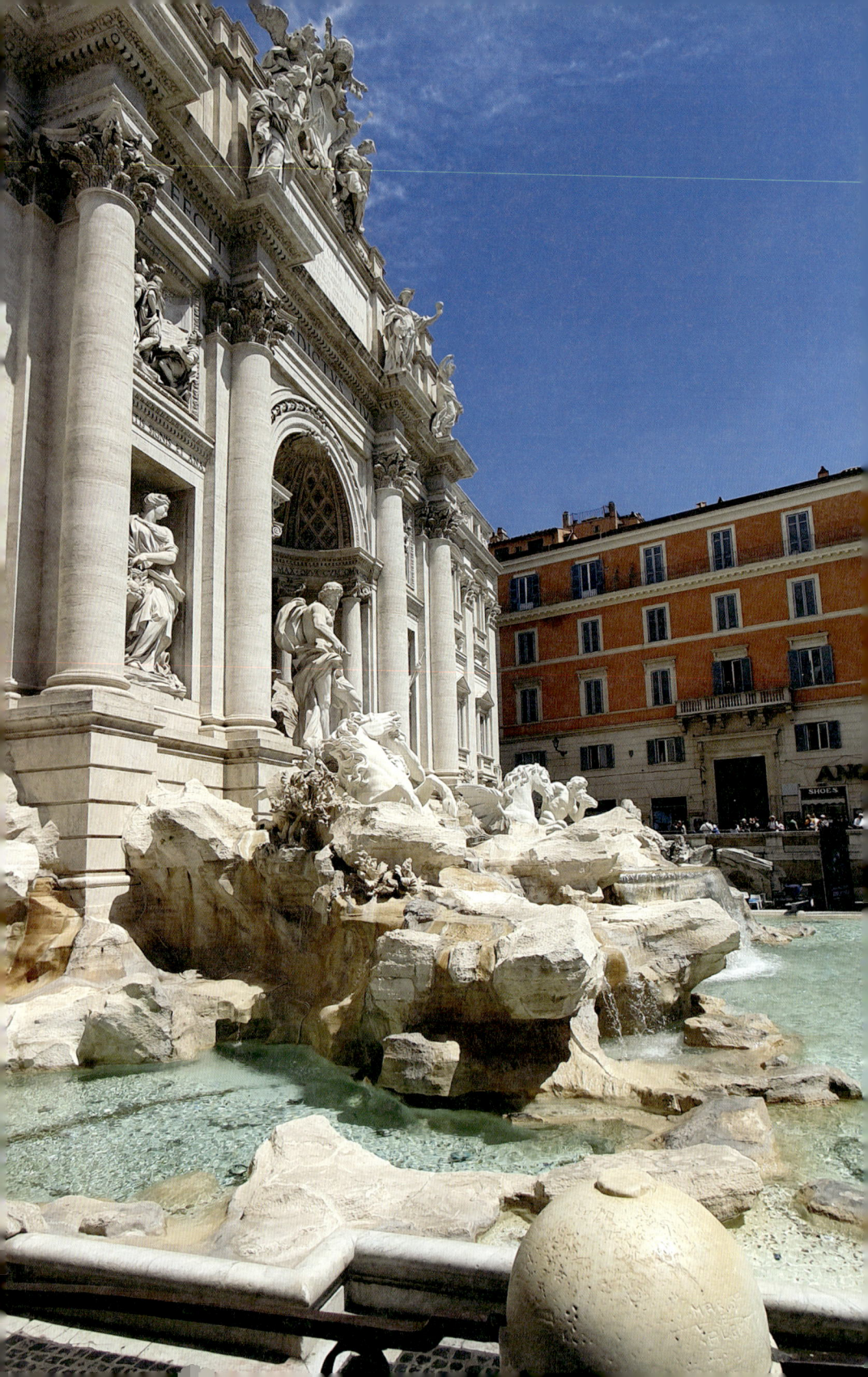

Fontana di Trevi

트레비 분수
아그리파와 이름 모를 처녀

 로마의 광장과 길에는 오랜 역사와 전설을 간직한 유적들과 시대와 양식이 다른 건축, 조각, 기념비들이 서로 중첩이 되어 있으면서도 이질감을 주지 않고 공존한다. 또 로마의 길을 걷다 보면 묘한 재미가 있다. 골목길을 돌 때마다 마주치는 크고 작은 분수들이 가는 길을 멈추게 한다. 광장마다, 건물 모퉁이마다, 크고 작은 분수들이 물을 뿜고 있는데 이 분수들은 기쁨과 활력을 선사한다.

 로마에는 크고 작은 분수들이 무수히 많다. 역사적인 '족보'가 있는 분수만 손꼽아 봐도 100개가 훨씬 넘는다. 이 분수들은 예로부터 로마를 찾아오는 순례자들의 더위를 식혀 주고, 목을 축여 주기도 했다. 1665년 프로테스탄트의 강국 스웨덴의 크리스티나 여왕이 왕위를 팽개치고 카톨릭으로 개종한 다음 교황청의 열렬한 환영을 받으며 로마에 입성했는데, 로마 시내 곳곳에서 물을 뿜고 있는 분수들을 보고는 자기를 환영하는 행사인 줄 착각하고 이를 말렸다고 한다.

트레비 광장 서쪽에서 본 트레비 분수.

로마 후기 바로크의 걸작 트레비 분수.

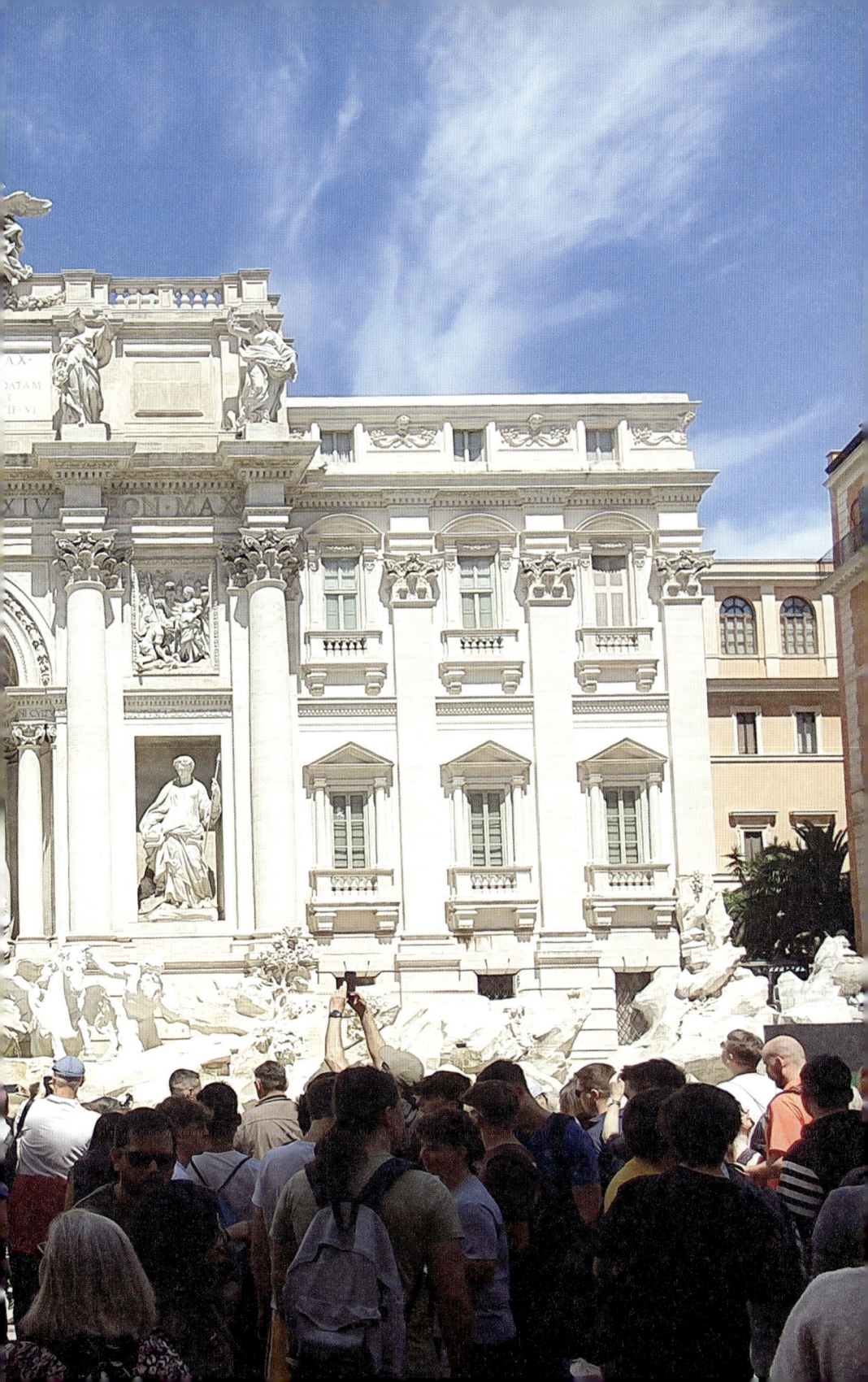

로마의 명물 분수

비아 델 코르소 거리를 따라 북쪽을 향해 포폴로 광장으로 가다 보면 좌우로 좁은 골목들이 실핏줄처럼 연결되어 있다. 베네치아 광장에서 약 300미터 되는 지점에서 오른쪽에 좁은 골목길을 따라 깊숙이 들어가면, 교통이 다소 혼잡한 비아 델 코르소에서 들리던 소음들은 차츰 사라지고 멀리서 물소리가 조금씩 들리기 시작한다. 그러다가 갑자기 확 트인 트레비 광장이 눈앞에 펼쳐지고 물소리는 귀에 가득 찬다.

트레비 광장의 북쪽 면에는 남국의 강렬한 햇빛을 받아 눈이 부실 정도로 아름다운 하얀 대리석 돌조각들이 부서져 흘러내리는 물과 어울린다. 이곳이 바로 로마의 명물 트레비 분수이다.

이 분수를 보기 위해 전 세계에서 종교, 언어, 문화, 사회 계급을 초월하여 수많은 사람들이 몰려온다. 낭만의 로마를 상징하는 이 분수는 로마 방문 기념 사진 필수 코스로 꼽힌다. 그런데 분수에 동전을 등 뒤로 던지는 이유는 뭘까? 이는 로마에 다시 돌아오기를 기원하기 위함이다. 물론 로마에서 불미스러운 일을 당해본 경험이 있다면 동전 던지기를 주저하겠지만 말이다.

동전을 한 번 던지면 로마에 되돌아오게 된다고 한다. 만약 여러 번 던지면 어떻게 될까? 누가 지어냈는지 모르지만 두 번 던지면 사랑을 찾게 되고 세 번을 던지면 이혼이 성립된다고 한다.

분수 바닥에 쌓인 동전들은 로마시에서 지정한 업체가 일주일에 두 번 수거해 카톨릭 구호단체인 카리타스(Caritas)에 전달된다. 동전 수거 액수는 일 년에 대략 '150만 유로' 정도가 된다고 하는데 카리타스의 입장에서는 한 사람이 동전을 세 번씩 던지고 가면 얼마나 좋을까 싶다. 이런 측면에서 카리타스에게 기쁜 소식이 있다. 동전을 세 번 던지면 이혼이 아니라 결혼이 이뤄진다는 얘기도 나돌고 있으니 말이다.

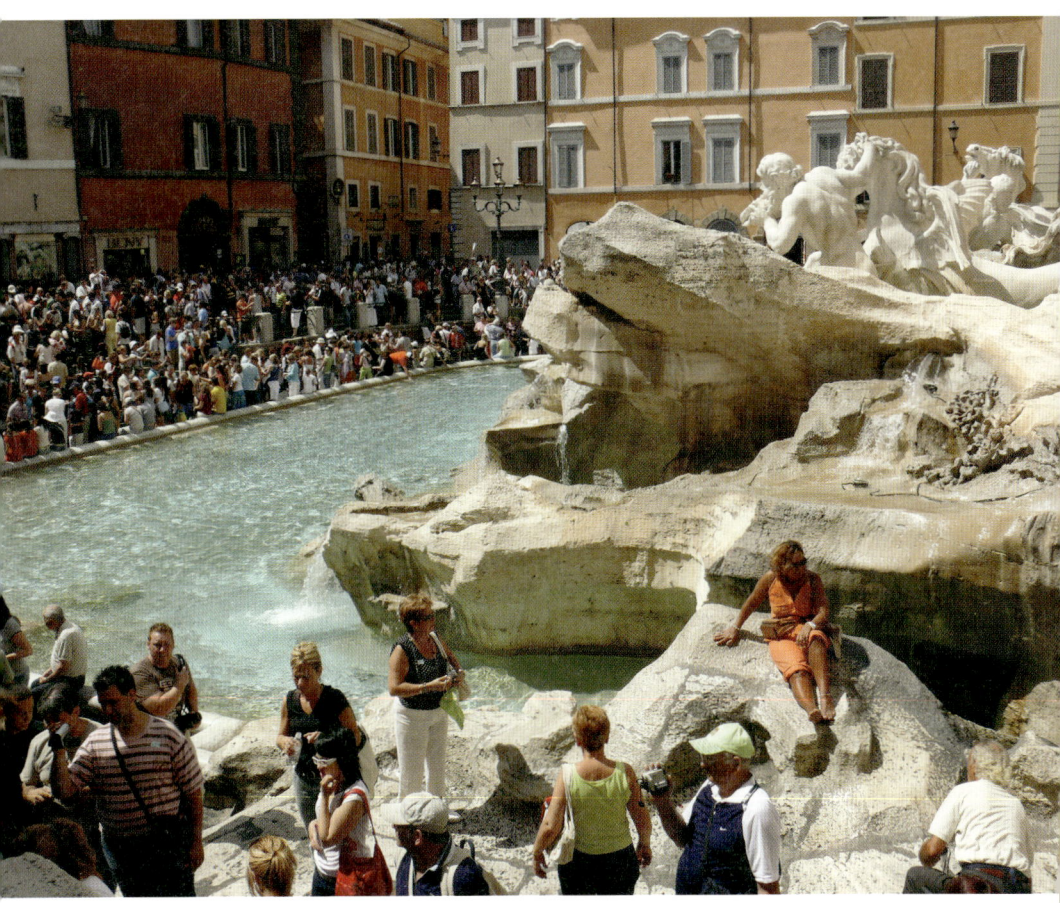

전 세계에서 몰려든 관광객으로 항상 붐비는 트레비 분수.

그런데 분수 안에 쌓인 동전을 노리는 자들도 있다. 이 동전들은 법적으로는 소유자가 없기 때문에 건져가더라도 불법이 아닐 수도 있지만, 분수 안에 발을 넣고 들어가는 것은 문화재 손상이라고 하여 불법이다.

트레비 분수에 동전을 던지는 관습은 1954년에 제작된 미국 영화 〈Three Coins in the Fountain〉 때문인데, 일본에서는 영화 제목을 '사랑의 샘'이란 뜻으로 〈아이센(愛泉, 애천)〉이라고 했다. 그런데 그 이전에는 다른 관습

로마시에서 지정한 업체가 수반을 청소하면서 동전을 수거하고 있다.

이 있었다. 로마 아가씨들은 애인이 군대에 입대하기 위해 떠날 때나 다른 일로 멀리 떠날 때, 이 분수를 찾아와 애인이 꼭 돌아오기를 기원하는 의미에서 한 번도 쓰지 않은 컵으로 애인에게 분수의 물을 떠 마시게 하고는 그 컵을 분수 주변에 깨뜨려 버리곤 했다. 만약 분수의 물이 맑지 않았더라면 애인은 십 리도 못 가 배탈이 났을지도 모르겠다. 18~19세기 그랜트 투어 시대에 로마에 체류하던 영국인들은 바로 이곳에서 물을 떠서 차를 끓여

마셨다고 하니 트레비 분수의 물은 아주 맑았던 모양이다.

분수의 물은 지금도 매우 맑다. 그런데 이 물은 그냥 일반 수도관에서 흘러나오는 것이 아니라, 로마에서 멀리 떨어진 산악지로부터 아주 특별한 지하 수로를 통해 직접 공급되고 있다. 왜 아주 특별한 지하 수로라고 말할 수 있을까? 그것은 이 수로가 만들어진 지 이천 년이 넘기 때문이다. 처음 수로가 만들어진 것은 정확히 말해 예수 그리스도가 이 세상에 오기 19년 전이니 아우구스투스가 통치하던 시대이다. 이 수로를 계획하고 완공한 사람은 아우구스투스의 오른팔이었던 아그리파였다. 아그리파라면 미술 시간에 석고 데생할 때 자주 마주치는 인물이 아니던가? 그는 전쟁터에서는 유능한 장군이었고 평화 시에는 요즘으로 말하면 불도저 같은 국토부 장관이었다.

아그리파는 이 수로를 완공해 놓고 자기 이름을 붙여 '아그리파의 수로'라고 하지 않고 엉뚱한 이름을 붙였다. '처녀 수로'라는 뜻의 아쿠아 비르고(Aqua Virgo)라고 명명했던 것이다. 이탈리아어식으로는 아쿠아 베르지네(Acqua Vergine)라고 한다. 그런데 많고 많은 이름 중에 왜 하필 '처녀'라는 명칭이 붙게 되었을까? 혹시 아그리파가 짝사랑하는 어느 처녀를 영원히 기리기 싫었기 때문이었을까? 하지만 당시 그는 이미 아우구스투스의 딸과 결혼한 몸, 즉 로마 제국 초대 황제의 사위라는 엄청난 지위를 지닌 공인이었으니 함부로 그럴 수는 없었을 거다.

그렇다면 웬 처녀? 이 '문제'의 처녀는 이름도 모르고 성도 모른다. 오로지 전설에만 등장한다. 전설의 내용은 다음과 같다.

어느 더운 여름날 아그리파의 병사들이 상수원을 찾아 뜨거운 땡볕 아래서 수맥을 찾아 이리저리 헤매고 있었다. 로마 주변의 고지대에는 비나 눈이 녹아 땅 속에 스며들어서 이루어진 수맥이 많다. 수원은 일반적으로 지하에 있기 때문에 지상에서는 잘 보이지 않는다. 따라서 지하에 물이 고

아그리파.

여 있는 곳을 찾아내야 했다. 하지만 물이 있는 곳을 찾아낸다는 건 그리 쉬운 일은 아니었다. 병사들은 더위와 갈증으로 기진맥진하여 완전히 쓰러질 지경이었다. 그때 갑자기 웬 아리따운 처녀가 신기루처럼 나타난 것이 아닌가? 녹초가 되어 있던 병사들은 눈이 휘둥그레졌다. 처녀는 아무런 말도 없이 자기를 따라오라고 손짓만 했다. 병사들은 마치 마법에 걸린 듯 처녀를 무심코 한참 따라갔다. 얼마 후 처녀는 발걸음을 멈추고 손으로 땅바닥을 가리키고 이곳을 파보라고 말하고 나서는 홀연히 사라졌다. 처녀가 가리킨 지점은 물이 콸콸 솟는 곳이었다.

아그리파는 처녀가 병사들을 인도해 준 곳을 상수원으로 하여 그곳과 로마를 연결하는 수로를 건설했다. 그리고 자기 이름 대신에 이 신성한 처녀를 기념하여 '처녀 수로'로 이름 붙였다. '처녀'는 순결을 의미하니 물이 그만큼 맑다는 뜻이 아닐까?

트레비 분수의 배경을 이루는 벽면을 보면 윗부분에 이 전설의 내용을 담은 두 개의 조각이 좌우에 있다. 왼쪽은 아그리파가 수로 건설 계획을 검토하는 모습이고, 오른쪽은 한 처녀가 로마 병정들을 물이 있는 곳으로 인도하는 모습이다.

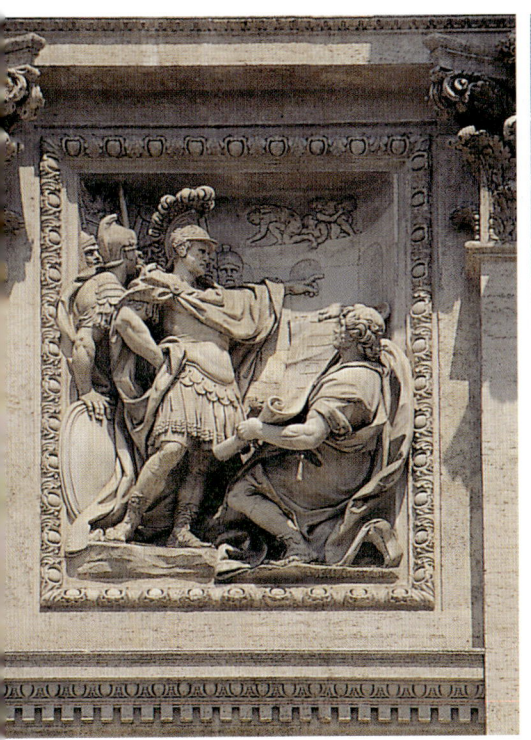
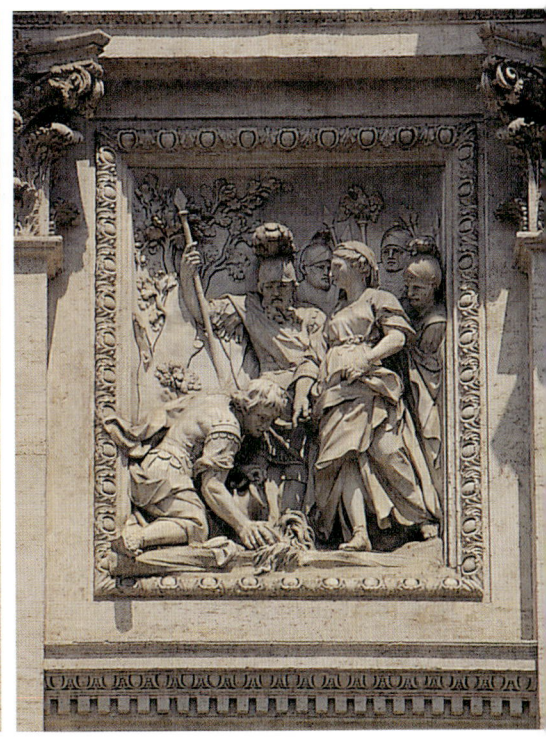

아그리파가 수로 건설 계획을 점검하고 있다. 한 처녀가 로마 병사들을 물이 솟는 곳으로 인도하고 있다.

처녀 수로의 길이는 22킬로미터 정도 되며, 그중 1.8킬로미터는 지상 수로였고 나머지는 지하 수로였다. 이 수로를 통해 로마에는 하루에 10만 리터 이상의 물이 공급되었다. 아그리파는 이 물을 이용해 로마 시내에 아그리파 목욕장을 비롯해 자그마치 160개나 되는 분수를 만들었다. 그런데 수원지와 트레비 분수 사이의 낙차는 불과 4미터에 불과하다. 즉, 수로의 경사가 100미터당 2.5센티미터도 안 되는 셈이다. 로마인들은 이 정도로 '아슬아슬한' 경사를 유지하면서 이토록 긴 지하 수로를 건설할 수 있었다. 예수 그리스도가 이 세상에 오기 이전에도 그들의 측량 기술과 시공 기술이 얼마나 뛰어났는지 경탄하지 않을 수 없다.

처녀 수로는 로마 제국이 멸망한 후 오랫동안 방치되었다가 8세기에 복구되었으며, 오랜 세월이 지난 1453년에 완전히 복구되어 오늘날까지도 이용되고 있다. 이 수로는 지금도 트레비 분수뿐만 아니라 로마의 여러 다른 명품 분수에도 물을 공급하고 있다. 이 분수들은 로마를 한층 더 매력적인 도시로 만들고 있다.

후기 바로크의 걸작품

이처럼 전설과 장구한 역사적 배경을 지니고 있는 처녀 수로를 통해 작동되는 트레비 분수는 건축과 조각과 물이 한데 어울려 역동적인 무대를 이루고 있다. 후기 바로크 시대의 걸작품으로 로마를 상징하는 기념물 가운데 하나로 손꼽힌다.

트레비 광장의 북쪽에는 남북으로 길게 뻗은 건물 폴리(Poli)궁의 남쪽 벽면은 높이 20미터, 가로 26미터에 달한다. 이 벽면은 조각들로 장식되어 있어서 마치 커다란 무대 같은 느낌을 준다. 무대 한가운데에는 대양의 신 오케아누스가 두 마리의 말이 이끄는 거대한 조개껍질 모양의 마차에 올라서 있고, 이 두 말은 바다의 신 트리톤이 이끌고 있다. 두 마리의 말은 각각 고요한 바다와 격동의 바다를 상징한다. 오케아누스 왼쪽에 과일 바구니를 든 여신상은 풍요를, 오른쪽에 창과 뱀을 쥔 여신상은 건강을 상징한다. 또 전면의 넓은 수반(水盤)은 바다를 상징한다.

이 분수를 전체적으로 보면 공간의 구성이 격렬한 대조를 이루고 있다. 매끄럽게 깎은 돌로 된 수반이 주는 부드러운 느낌은 거칠고 울퉁불퉁한 바위와 강한 대비를 이루고 있으며, 분수의 물은 작은 폭포가 되어 바다에 넘쳐흐른다. 이 광경 뒤에는 수직의 기둥들, 좌우의 조상, 그리고 육중한 돌림띠를 두른 르네상스 건물이 이 격렬하고 환상적인 무대를 고요히 조율하고 있다.

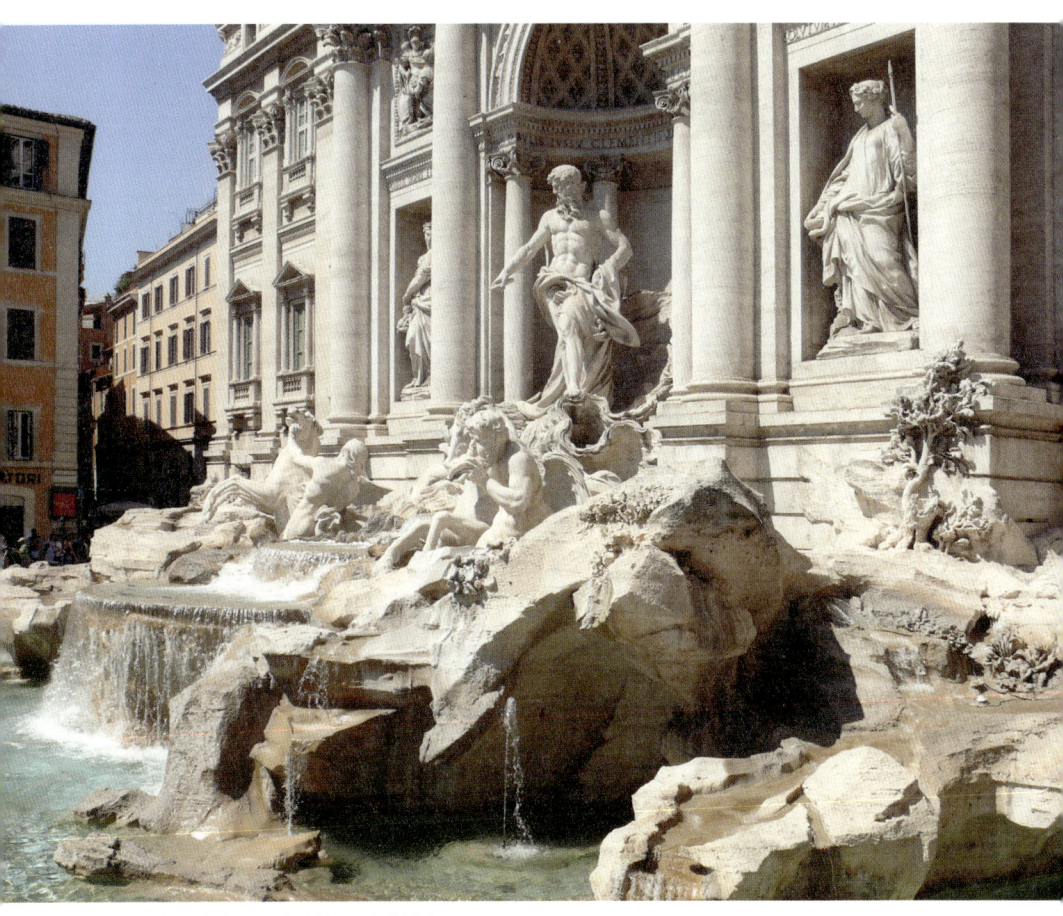

트레비 광장 동쪽에서 본 트레비 분수.

 그런가 하면 건물 벽면 오른쪽 맨 위 창문은 가짜인데 꼭 진짜처럼 보이게 해 놓았다. 또 오른쪽 건물의 모퉁이는 마치 건물이 무너지는 듯하게 처리하여 관찰자로 하여금 아찔함을 느끼게 한다. 이런 식으로 관찰자에게 놀라움을 주는 것은 바로크적인 수법이다.

 트레비 분수는 이탈리아 작곡가 레스피기의 교향시 〈로마의 분수〉를 통해서도 묘사되었고, 윌리엄 와일러 감독의 〈로마의 휴일〉이나 페데리코 펠

놀라움을 주기 위해 건물 모서리는 마치 무너질 듯이 처리했고, 2층 오른쪽 끝 창문은 진짜처럼 보이게끔 벽에 그림을 그렸다.

리니 감독의 〈달콤한 인생(La dolce vita)〉 등과 같은 영화를 통해서도 전 세계에 널리 알려졌다. 그런데 로마의 명물 분수가 탄생하기까지는 우여곡절도 많았다.

세 개(tre)의 길(via)이 모이는 곳에 있어서 트레비(Trevi)라는 이름이 붙게 된 것으로 추정되는데, 이 지역을 재개발하려던 계획은 여러 차례 있었지만 한 번도 제대로 진행된 적이 없었다. 베르니니도 1644년에 교황 우르바누스 8세(재위 1623~1644년)의 위임을 받고 멋진 분수를 디자인했지만 공사비용이 엄청나서 감히 엄두도 못 냈다. 비용 충당을 위해 교황은 서민들이 마시는 싸구려 포도주에도 세금을 매기기까지 하여 백성들의 원성을 샀다.

그러다가 1730년 교황이 새로 선출되면서 전환점을 맞았다. 피렌체 출신의 교황 클레멘스 12세(재위 1730~1740년)는 로마를 더욱더 아름다운 도시로 변모시키고 싶었다. 그 일환으로 당시 이름 있는 예술가들을 대상으로 트레비 지역 재개발 설계 공모전을 열었고, 30세의 젊은 로마의 건축가 니콜라 살비(Nicola Salvi, 1697~1751년)의 설계안을 당선작으로 선정했다. 그의 설계안은 도시 디자인 측면으로도 매우 훌륭했을 뿐 아니라, 무엇보다도 먼저 다른 계획안들에 비해 공사비가 훨씬 적게 들었기 때문에 발주 측이 매우 선호했던 것으로 여겨진다.

마침내 1732년, 당시 로마에서 최대의 공사가 시작되었다. 그런데 니콜로 살비는 여러 가지 일로 골머리를 앓았다. 가장 큰 문제는 재정난이 닥치는 바람에 공사가 순조롭게 진행되지 못한 것이었다. 게다가 그를 밀어주던 교황마저 1740년에 고령으로 서거하고 말았다. 그 외에도 니콜라 살비는 이런 저런 시시콜콜한 일로 심한 스트레스를 받고 있었다. 그를 귀찮게 하던 사람들 중에는 괜히 잘난 체하는 이발사도 있었다.

공사가 진행되던 당시 광장 동쪽 편에 이발소가 있었는데 그곳에서는 공사 진행 상황이 한눈에 보였다. 이곳 이발사는 마치 자기가 전문가인양,

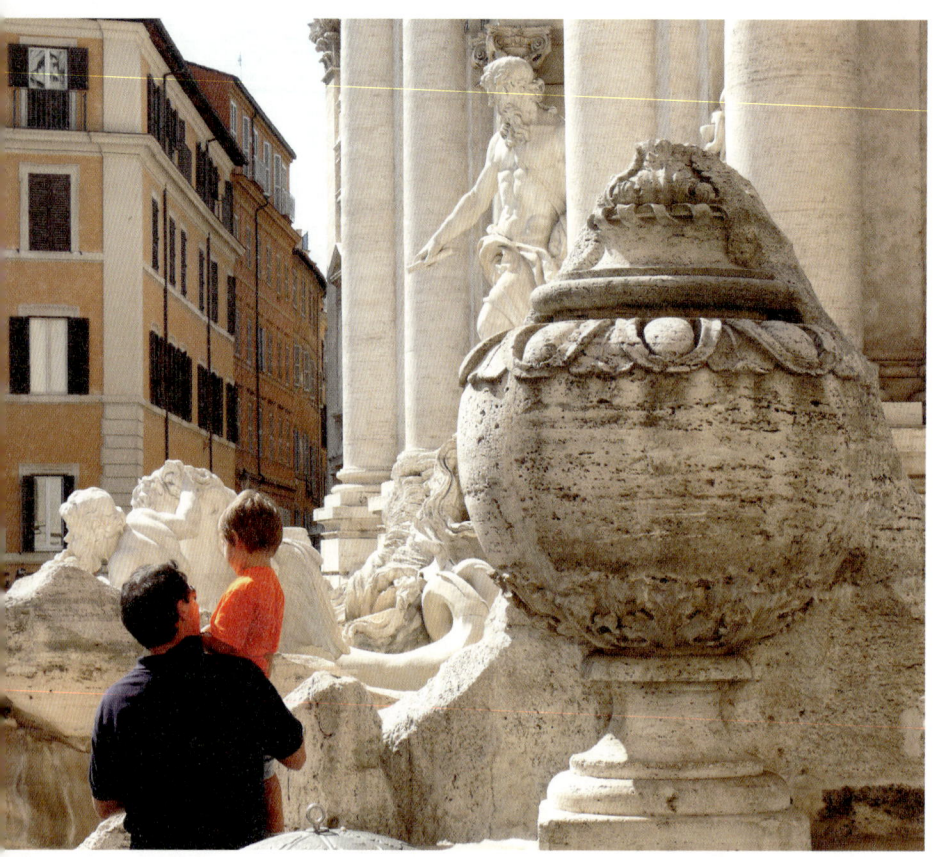
공사에 참견하던 말 많은 이발사의 시야를 차단하기 위해 만든 항아리 조각.

시시때때로 젊은 살비에게 다가가 사사건건 시비를 걸고 참견했다. 진력이 난 살비는 이발소 바로 앞에 아예 면도용 항아리를 돌로 큼지막하게 조각해서 말 많은 이발사의 시야를 완전히 막아 버렸다. 이제 그만 입을 다물라는 뜻이었다. 그 이후로 이발사는 더 이상 참견하지 않았다고 한다. 이발소는 없어진 지 오래되었지만 항아리 조각은 아직도 그 자리에 그대로 남아 있다.

　이래저래 사람들에게 치이던 니콜라 살비는 심한 스트레스를 받다가 제

명대로 살지 못하고 결국 1751년에 세상을 떠나고 말았다. 그의 죽음 후 공사는 중단되었다가 건축가이자 조각가인 판니니와 델라 발레에 의해 완성되어 1762년에 오늘날 우리가 보는 모습 그대로 공개되었다. 그러니까 이 분수는 착공한지 자그마치 30년 만에 완공되었던 것이다.

니콜라 살비는 살아 있을 때 '아그리파와 같이 일을 확 밀어붙이는 인물이 뒤에 있으면 얼마나 좋을까.'하고 푸념했을지도 모른다. 아그리파라면 이 정도 공사쯤은 자기 돈을 털어서라도 기일 내에 끝내도록 했을 테니까 말이다.

Pantheon

판테온
유일신을 위한 범신전

비가 온다. 뻥 뚫린 천장을 통해 비가 실내로 마구 쏟아진다. 대리석 바닥 위로 떨어지는 빗줄기는 텅 빈 공간 안에 묘한 음향을 남긴다. 비가 그치면 한 줄기의 강한 햇살이 뻥 뚫린 천장을 통해 실내로 들어와 내부 공간을 환하게 밝힌다. 그러고 보면 판테온(Pantheon) 안은 실내 공간이면서도 옥외 공간이며, 옥외 공간이면서도 실내 공간이다.

판테온 안에 있으면 마치 속세로부터 격리된 듯한 느낌이 든다. 골목길과 광장에서 들리던 소음은 어디론가 사라지고, 폭풍우가 지난 후의 바다와 같은 잔잔한 분위기에 휩싸이게 된다. 참으로 묘한 공간이다.

판테온의 내부는 거대한 빈 공간으로 이루어져 있다. 고대 이집트, 그리스, 에트루리아 등 로마보다 시대적으로 앞선 문명권에서는 판테온처럼 '비어 있는 내부 공간'이 무엇인지 전혀 알지 못했다. 이런 '비어 있는 공간' 안에서는 눈앞의 공간뿐만 아니라 눈에 보이지 않는 등 뒤의 공간도 느껴진다. 사진이나 그림으로는 이러한 공간의 느낌을 도저히 전달할 수가 없다.

거대한 빈 공간으로 이루어진 판테온 내부.

골목길 틈새로 보이는 판테온. 거대한 규모를 짐작할 수 있다.

아그리파와 하드리아누스

그럼 판테온은 도대체 무엇인가? '신(神)'을 그리스어로 'theos'라고 한다. '판테온'은 Pan(모든)+ theo-(신)+on(건물, 장소를 나타내는 그리스어 접미사), 즉 '모든 신들에게 바쳐진 신전', '범신전'이란 뜻이다. 그런데 신전치고는 그 공간이 매우 특이하고 이례적이다. 일반적으로 그리스와 로마의 신전 건축에서 신상 안치소는 사제만 들어갈 수 있는 좁은 공간이었다. 그에 반해 판테온은 넓은 내부 공간 그 자체가 신상 안치소였으며, 사제 외에도 누구나 안에 들어가 종교 의식에 참여할 수 있었다. 그러고 보면 판테온은 기존의 상식을 완전히 뒤엎어버린 건축인 셈이다. 그럼 누가, 언제, 왜 판테온을 세웠을까?

판테온을 처음 세운 사람의 이름은 입구 상부에 큼지막한 청동 글씨로 'M · AGRIPPA · L · F · COS · TERTIUM FECIT'이라고 기록되어 있다. 풀이해 보면 '세 번째(TERTIUM) 집정관(COS = CONSUL) 루키우스(L = LUCCI)의 아들(F = FILIUS) 마르쿠스 아그리파(M. AGRIPPA)가 했다(FECIT)'이다. 그렇다면 아우구스투스의 오른팔 아그리파가 집정관을 세 번째 지낼 때이니까 기원전 25년에 세웠다는 뜻이다.

아그리파는 '복수의 유피테르(Jupiter Ultor)' 신에게 바치기 위해 판테온을 세웠는데, 실제로는 아우구스투스에게 지어 바친 것이다. 이 신전은 당시 로마 시민들이 국가에 대한 긍지를 갖게 하기 위해 지은 상징적인 건축물로, 이곳에는 유피테르 신상을 비롯 율리아 씨족의 수호신인 일곱 개 행성의 신상들이 안치되어 있었다. 아그리파는 아우구스투스의 석상도 이곳에 안치할 계획이었으나 아우구스투스의 단호한 반대로 포기했다고 한다. 그런데 오늘날 우리가 보는 판테온은 아그리파가 세운 것이 아니다. 그가 세웠던 판테온은 원통형이 아닌 일반 형태의 신전으로 여겨지며, 입구는 현재와 달리 남쪽으로 향해 있었다. 이 판테온은 여러 번의 화재로 전소되

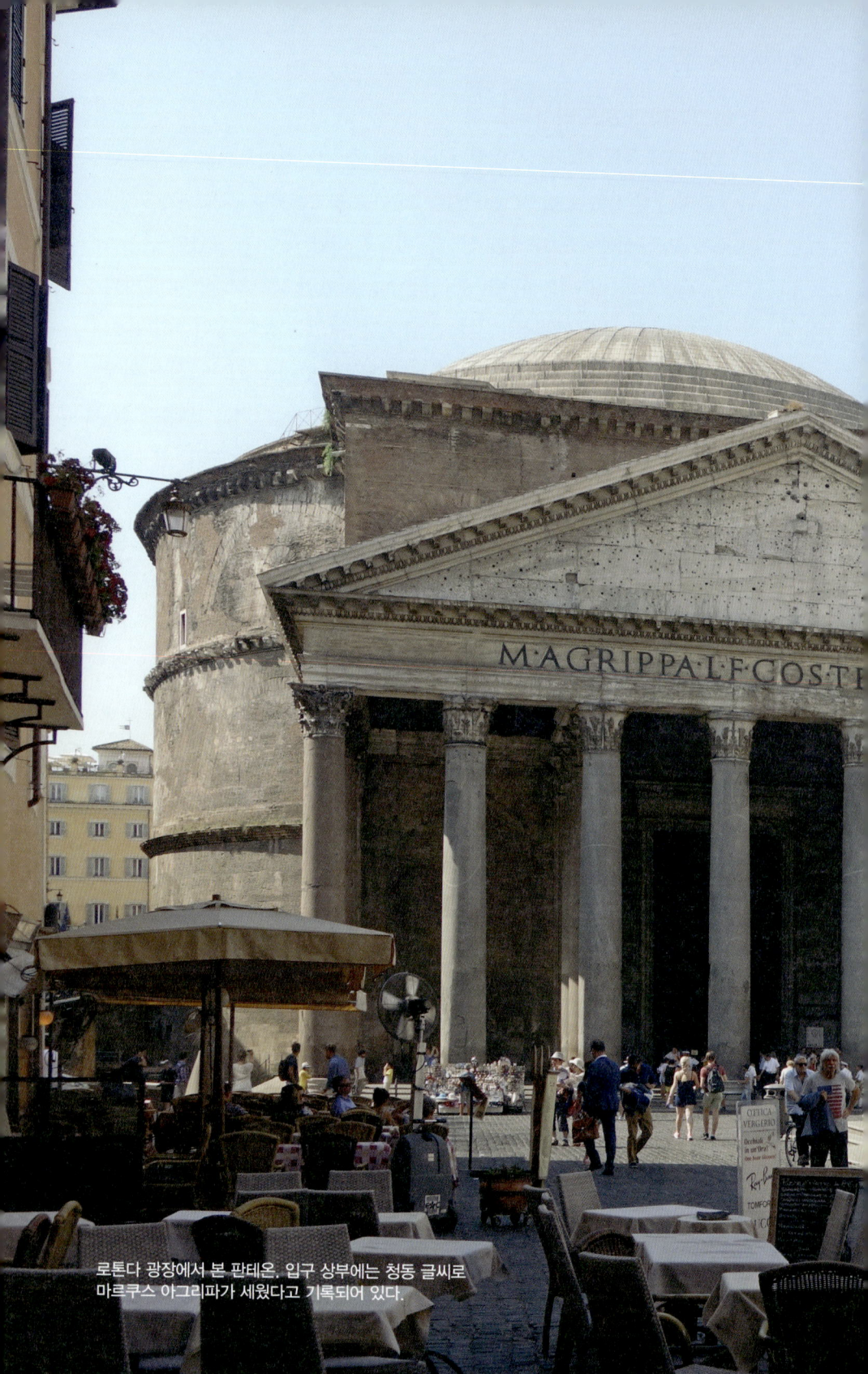

로톤다 광장에서 본 판테온. 입구 상부에는 청동 글씨로 마르쿠스 아그리파가 세웠다고 기록되어 있다.

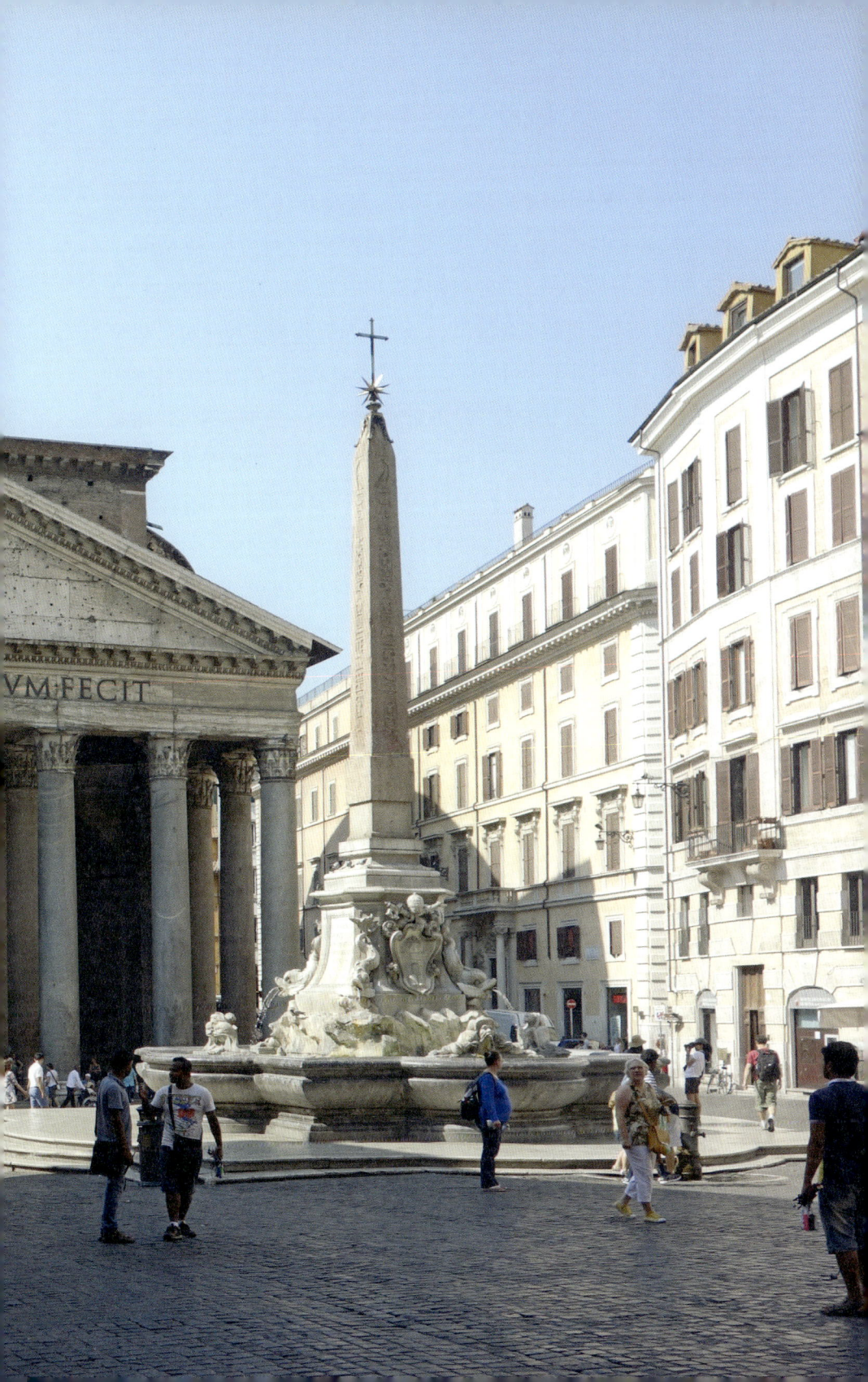

었기 때문에, 서기 118년과 125년 사이에 아예 완전히 다른 모습으로 다시 태어났다.

그럼 이렇게 완전히 새로운 형태로 세운 장본인은 누구인가? 정답은 하드리아누스 황제이다. 그는 로마 제국의 구석구석을 돌아보며 다른 민족의 문화에 지대한 관심을 보였으며, 건축에도 매우 조예가 깊은 황제였다. 그는 평생 돌아다니며 많은 것을 보고 느꼈으니 사고의 폭도 매우 넓고 발상의 전환에도 달인이었을 것이다. 황제 자신이 판테온을 직접 설계했는지, 아니면 다른 건축가가 설계했는지 알 길이 없다. 하지만 파격적이고 독창적인 공간 구성을 보면 그의 입김이 무척 세었으리라는 것은 두말할 나위 없다. 그런데 자기 이름을 남기지 못해서 안달인 보통의 권력자들과 달리 하드리아누스 황제는 겸손하게도 자신의 이름을 어느 곳에도 남기지 않았다. 오로지 아그리파가 만들었다고 입구 상부에다가 보란듯이 큼지막한 청동 글씨를 박아 넣게 해서 후세의 학자들이 판테온을 세운 장본인을 밝혀내는 데 애를 먹게 했다.

우주를 상징하는 건축물

판테온 본체의 기본 형태는 원통 위에 반구(半球) 모양의 쿠폴라가 얹혀진 형태이다. 넓은 공간을 덮은 거대한 쿠폴라는 당시 철근 사용법을 몰랐기 때문에 로마식 콘크리트로만 만들어졌다. 1436년에 브루넬레스키가 피렌체 대성당의 돔을 세우기 전까지 1,300년 동안 세계에서 가장 규모가 컸다.

판테온의 평면도와 단면도를 보면 공간은 10로마식 피트를 기본 단위로 하는 숫자와 기본 도형으로 특이하게 구성되어 있다. 예를 들면, 원통 외부 지름은 200로마식 피트이고, 원통 내부 지름은 4분의 3에 해당하는 150로마식 피트이다. 원통 내부의 지름과 바닥에서 반구 안쪽 정상까지의 높이는 똑같이 150로마식 피트(약 44미터)이다. 그렇다면 내부 공간에 지름 150

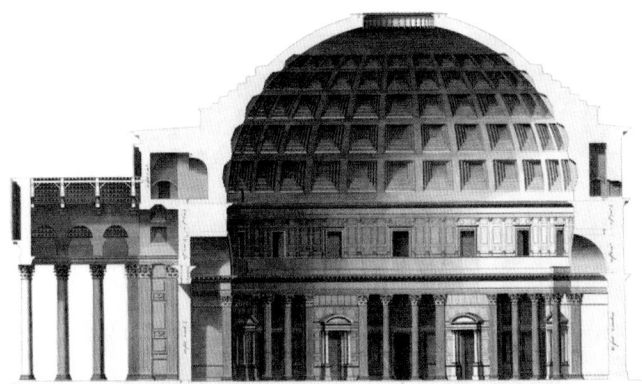

판테온 단면도.

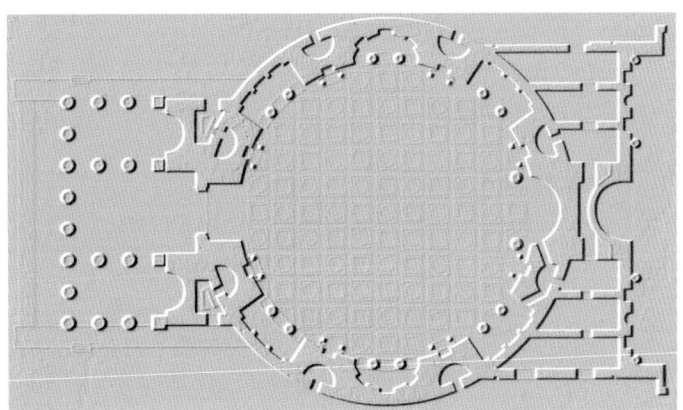

판테온 평면도.

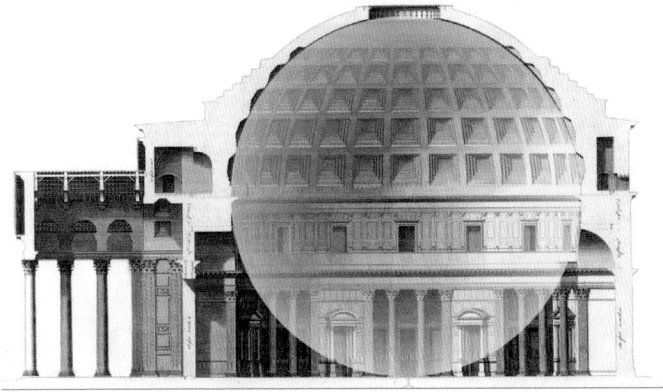

판테온 단면도. 내부 공간에 지름 150로마식 피트의 구형이 꼭 끼어 들 수 있다.

로마식 피트의 구형(球刑)이 꼭 끼어 들 수 있다는 뜻이다.

고대인들은 이러한 수의 조화나 기본 도형과 고형체에 신성한 의미를 부여했다. 정삼각형, 정사각형, 정육면체, 원통형, 피라미드, 원뿔형 등과 같은 도형이나 고형체는 모두 하나의 구형 속에 담을 수 있는데 이것은 우주의 형상이며 천체의 모습이었다.

판테온의 쿠폴라는 위로 갈수록 더 가벼운 재료를 사용했으며 쿠폴라가 밖으로 벌어지려고 하는 힘은 두터운 원통형 벽체 로툰다(rotunda)가 받아 주고 있다. 이 로툰다를 지탱하는 기초는 깊이 4.5미터, 폭 7.5미터의 거대한 콘크리트 링으로 이루어져 있다.

정상에 뚫린 지름 30로마식 피트(약 9미터)의 구멍은 행성의 중심인 태양을 상징한다. '작은 눈'이란 뜻의 오쿨루스(oculus)라고 하는 이 구멍은 판테온의 내부를 밝히는 광원(光源)이며, 제사를 지낼 때 연기가 밖으로 빠져나가는 역할을 한다. 오쿨루스를 통해 위에서 들어오는 햇빛은 내부를 구석구석 고르게 밝혀주는데, 마치 하늘이 판테온의 내부 공간 곳곳에 스며 내려오는 듯한 느낌을 준다.

그런데 로마 제국의 건축 엔지니어들은 왜 뚫린 천장을 아예 막아서 비가 올 때 빗방울이 안으로 떨어지지 못하도록 하지 않았을까? 문제는 당시에 지름이 30로마식 피트나 되는 천장의 구멍을 같은 재료를 사용해 완전히 덮을 수 있는 기술이 없었다는 것이다. 이 정도 규모의 쿠폴라에서는 아무리 가벼운 석재와 시멘트를 사용해도 자체의 무게 때문에 그대로 주저앉기 때문이다.

오쿨루스를 중심으로 천장의 격자는 5열의 동심원으로 이루어져 있다. 이것은 우주가 다섯 개의 동심구(同心球)로 된 천구가 겹쳐져 있는 것으로 생각한 고대인들의 천체관을 그대로 반영한다. 옛날에는 각 격자마다 청동 별들이 장식되어서 천장은 천구(天球)처럼 보였을 것이고, 지붕에는 금박

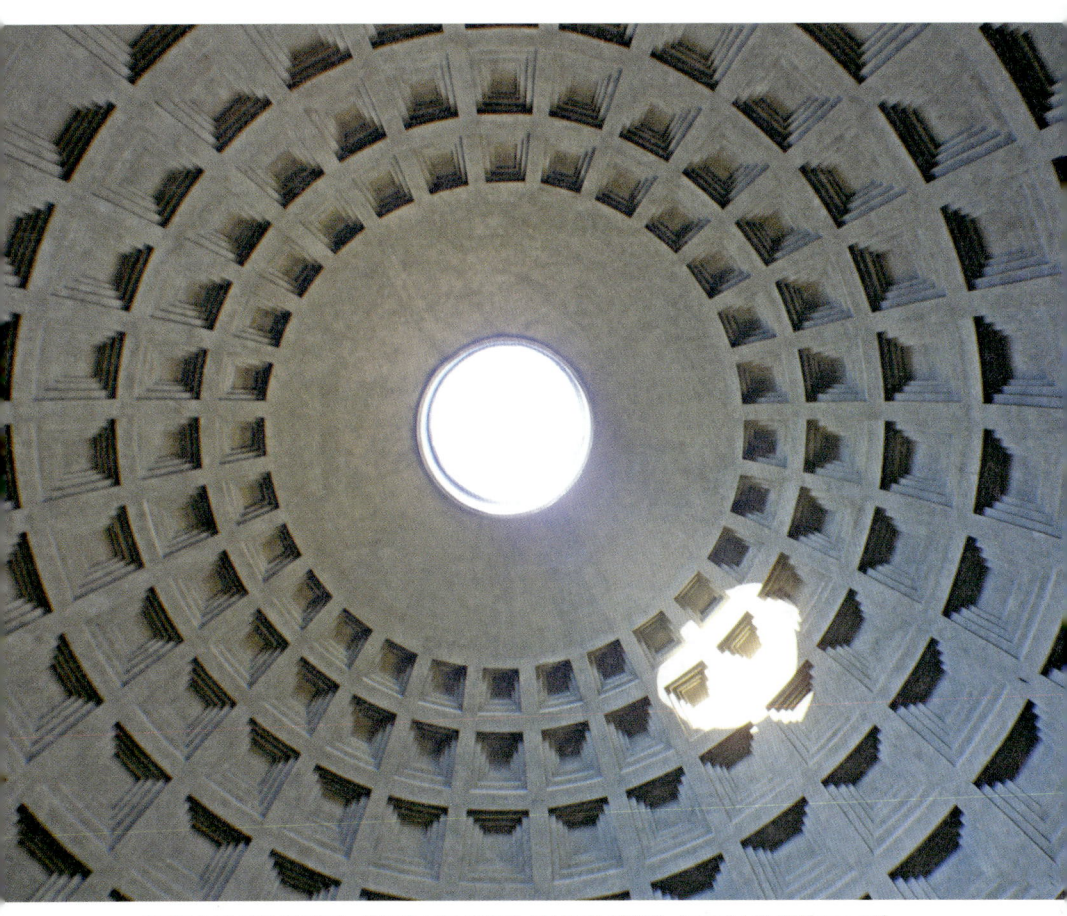

오쿨루스를 통해 들어오는 햇빛은 내부 공간을 구석구석 밝힌다. 오쿨루스를 중심으로 5열 동심원으로 이루어진 격자 천장은 우주를 상징했다.

을 입혔으니 판테온은 태양과 같은 인상을 주었을 것이다. 또 천구를 상징하는 쿠폴라를 받치는 원통 벽체에 있는 일곱 개의 움푹 파인 벽감은 다섯 개의 행성과 해와 달을 상징하면서, 벽체의 하중을 줄여준다.

판테온은 이와 같이 간결하면서도 절묘한 건축 구조를 자랑하면서 동시에 구석구석 천체와 우주를 상징하고 있다. 또한 판테온은 로마 제국 황제들을 위한 신전이며, 로마 제국 제1인자의 권력을 상징하는 곳이었다. 하드

가운데 보이는 판테온의 쿠폴라. 원래는 태양을 상징하듯 금박으로 덮여 있었다.

리아누스 황제는 이 거대한 빈 공간 안에 원로원과 시민들을 모아 놓고 새로운 법을 공포할 때, 단순한 황제가 아니라 우주의 법을 제정하는 신성한 황제로 각인되도록 연출했을 것이다.

기독교 성전으로

그런데 고대 로마에 세워진 건축물들은 대부분 폐허로 남았는데, 판테온은 어떻게 이리도 멀쩡하게 서 있는 것일까? 그것은 판테온이 기독교 성전으로 바뀐 덕택이다.

비잔티움(동로마 제국) 황제 포카스(재위 602~610년)가 판테온을 608년에

교황 보니파치우스 4세(재위 608~615년)에게 기증한 이후, 로마 최고의 범신전은 '순교자들의 성모 마리아 성당(Santa Maria dei Martiri)'으로 탈바꿈했다. 즉, 이교도의 신전에서 기독교 성전으로 바뀐 것이다. 그리하여 판테온은 다른 고대 로마의 건축물과는 달리 '채석장'으로 전락하지 않고, 지금까지 그나마 제대로 잘 보존되어 내려왔다. 그럼에도 불구하고 판테온도 '수난'을 당한 적이 있다. 1624년 교황 우르바누스 8세(재위 1623~1644년)는 판테온에 있던 청동 구조물과 장식물들을 뜯어서 녹여 대포를 만들도록 했고, 일부는 25세의 젊은 예술가 베르니니에게 베드로 대성당 안에 있는 베드로의 묘소를 덮는 거대한 발다키노를 제작하는 데 사용하도록 했다. 다행스럽게도 판테온 입구의 거대한 청동문은 지금도 이천 년 전의 모습 그대로 남아 있다.

판테온 내부에는 통일 이탈리아 왕국의 초대왕 빗토리오 에마누엘레 2세의 묘소와 그의 아들 움베르토 왕의 묘소 등이 있다. 그런데 다른 묘소들보다 더 눈길을 끄는 것은 1520년 37세의 나이로 요절한 라파엘로의 묘소이다.

라파엘로의 묘소 위에는 그의 제자가 제작한 성모자상이 세워져 있고, 그 옆에는 라파엘로의 흉상이 놓여 있다. 그의 석관에는 '여기 라파엘로 산치오가 누워 있다. 그가 살아 있을 때에는 만물의 위대한 어머니가 정복 당할까봐 두려워하였고, 그가 세상을 떠나자 대자연은 그와 함께 죽는 것이 아닌가 하고 떨었다.'라는 추기경 벰보의 추도사가 새겨져 있다.

르네상스 시대에 접어들면서 판테온은 신전 건축의 원전으로 여겨졌고, 이를 모방한 건축물들이 여기저기서 등장하기 시작했다. 브라만테(Donato Bramante, 1444~1514년)는 성 베드로 대성당을 설계할 때 판테온의 돔을 참고했다. 그리고 르네상스 시대 북부 이탈리아의 걸출한 건축가 팔라디오가 설계한 별장 건축에서도 판테온의 모습이 역력히 보인다. 17세기의 바로크

판테온 입구. 거대한 청동문은 지금도 이천 년 전 모습 그대로이다.

시대의 대가인 베르니니도 판테온을 모방한 성당을 세웠다. 또 18세기부터 19세기 초까지 신고전주의 건축이 널리 퍼져 있을 때, 판테온을 모방한 건축은 알프스산과 도버 해협을 건너 프랑스와 영국에도 널리 세워졌다. 그리고는 대서양을 건너 미국에도 세워졌다.

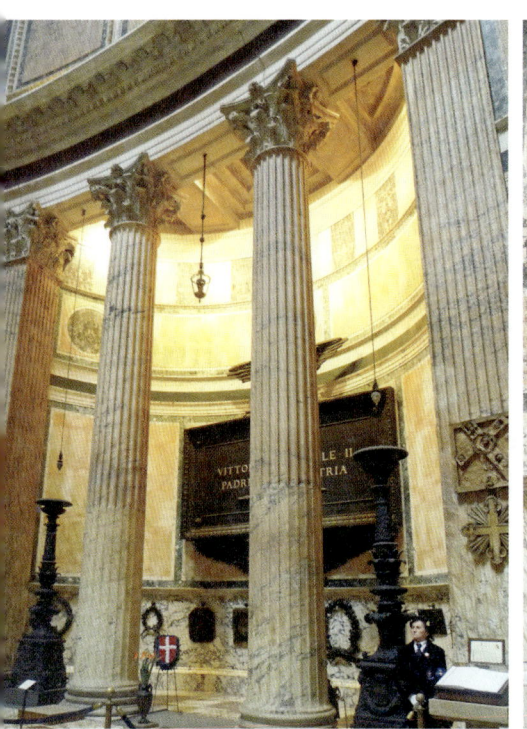

빗토리오 에마누엘레 2세의 묘소. 라파엘로의 흉상과 그의 석관이 안치된 묘소.

 이천 년 전 고대 로마의 판테온은 태평양을 건너 멀리 한국에도 영향을 미쳤을지 모른다는 생각이 든다. 서울 한강변 여의도에 서 있는 대한민국의 국회의사당의 '뚜껑'은 판테온을 모방한 건축물들의 지붕을 어설프게 모방한 것처럼 보인다. 나의 눈에만 그렇게 보이는 것일까?

 어쨌든 판테온은 지금도 원래의 모습을 거의 그대로 간직하고 있는 로마 제국 시대의 건축물이다. 그리고 판테온은 현재 성당으로 사용되고 있기 때문에 어떻게 보면 고대 로마의 건축물 가운데 원래의 기능 그대로 유지하고 있는 유일한 건축물이라고 할 수도 있겠다. 물론 경배의 대상이 '모든 신'에서 '유일신'으로 바뀌었지만 말이다.

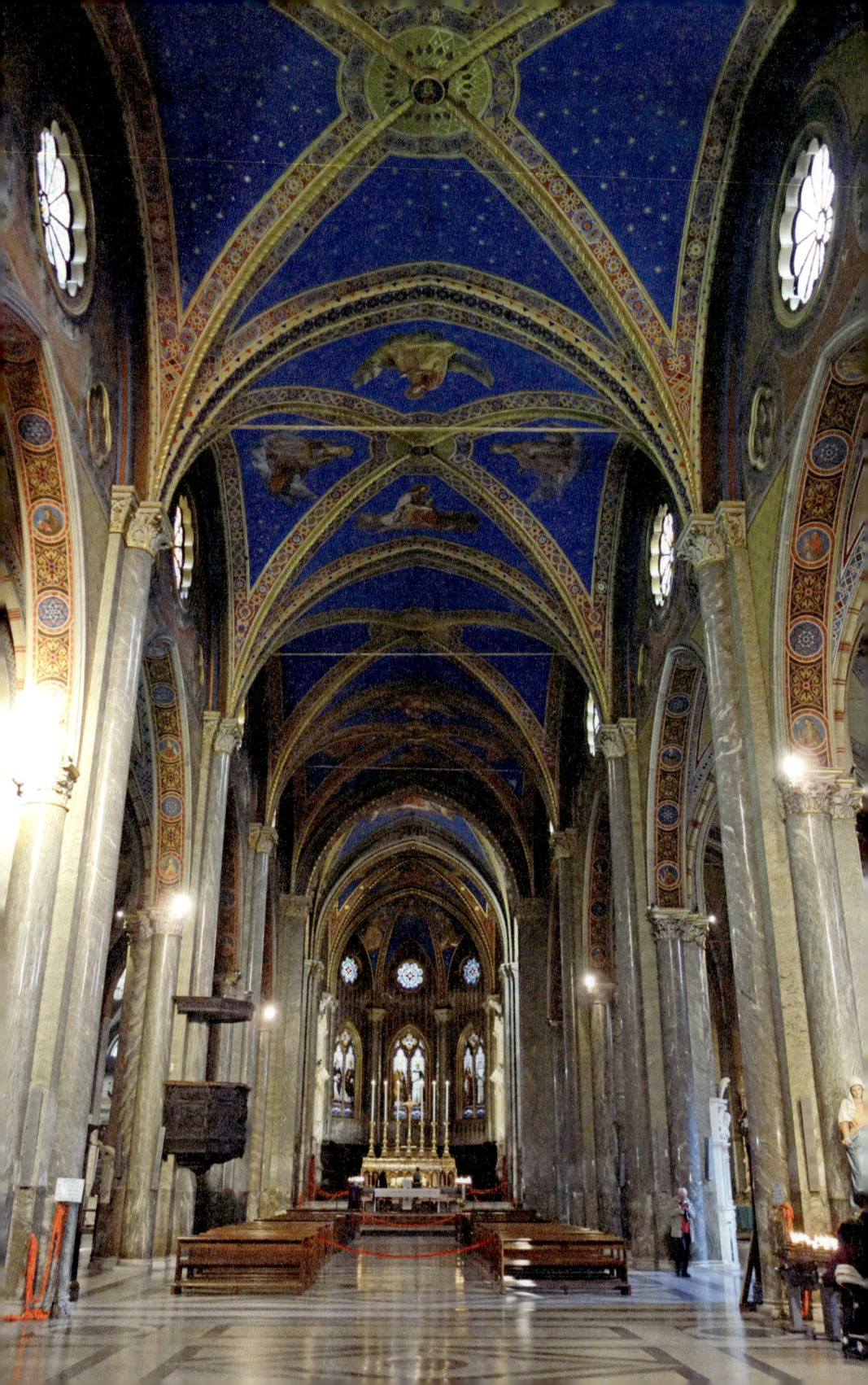

Basilica di Santa Maria sopra Minerva

산타 마리아 소프라 미네르바 성당
미켈란젤로가 등돌린 '부활한 그리스도'

판테온 뒤쪽에는 아담한 미네르바 광장이 있는데, 광장 한가운데에는 코끼리 등 위에 이집트의 오벨리스크가 올려진 형상이 매력적으로 다가온다. 코끼리 조각상은 베르니니의 디자인에 따라 제작되었다.

이 광장의 주역은 간결하고 담백하게 디자인된 산타 마리아 소프라 미네르바(Santa Maria sopra Minerva) 성당이다. 소프라 미네르바(sopra Minerva)는 '미네르바(신전) 위'라는 뜻이다. 그러니까 이천여 년 전에 미네르바 여신에게 바쳐진 신전이 지표면 아래에 있었던 것이다. 이 지역에는 이 신전 외에도 이집트의 이시스 여신에게 바치는 신전 이세움과 로마의 신 세라피스에게 바친 신전 세라피움도 있었다. 코끼리 등 위에 올려진 오벨리스크는 바로 이세움에 세워진 것이었다.

산타 마리아 소프라 미네르바 성당은 로마에서는 보기 드물게 고딕 양식이다. 이 성당은 그 기원이 1280년으로 거슬러 올라가며, 도미니쿠스 수도회가 관장하는 피렌체의 산타 마리아 노벨라 성당을 따라 세웠다. 그리고 이세움과 세라피움 터 위에는 이 성당의 부속 수도원이 세워졌다. 이 수

고딕 양식의 산타 마리아 소프라 미네르바 성당 내부.

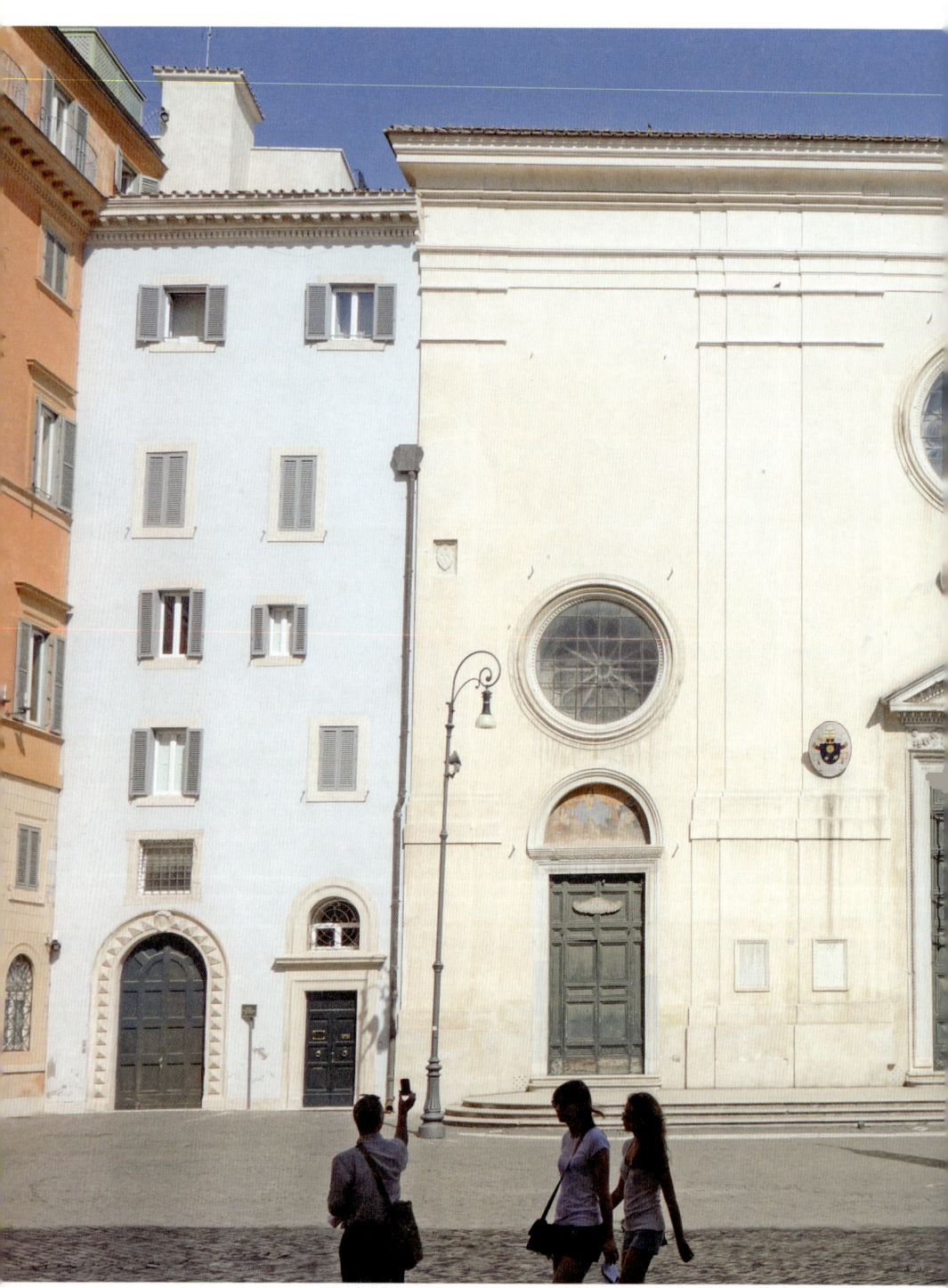

산타 마리아 소프라 미네르바 성당과 그 앞에 세워진 코끼리 오벨리스크.

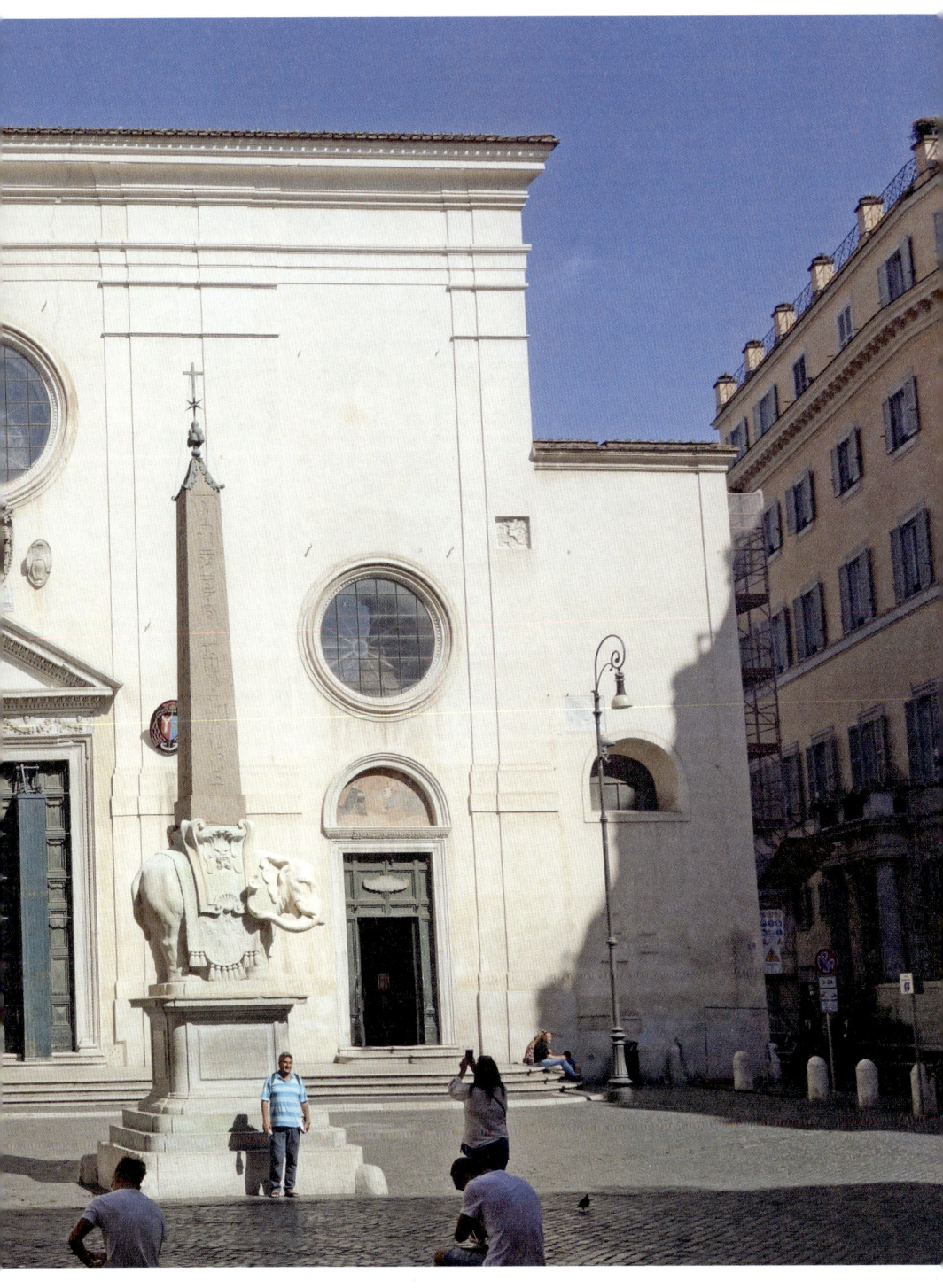

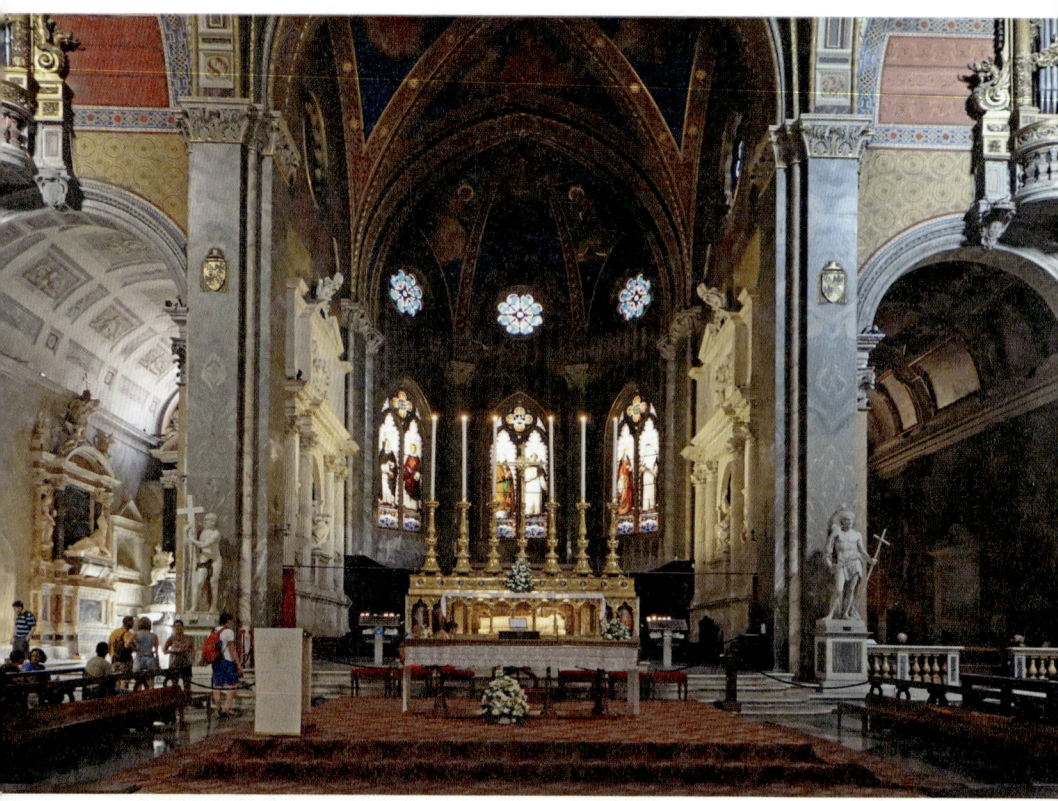

성당의 내부. 제단 왼쪽에 부활한 예수 그리스도상이 보인다.

도원은 세월이 흐르면서 규모가 커졌는데, 광장의 북쪽 건물은 1628년부터 종교 재판소로 사용되었다. 바로 이곳에서 1633년에 갈릴레오 갈릴레이는 코페르니쿠스의 지동설을 옹호했다는 이유로 이단으로 몰려 재판 받았다.

성당은 수수한 외관과는 반대로 내부는 주옥같이 화려하다. 길게 줄을 서서 들어가야 하는 판테온과는 달리 이 성당에는 사람들이 그리 많지 않다. 하지만 이 성당 안에는 그냥 지나칠 수 없는 것이 의외로 많다.

그 예로, 중앙 제단 뒤쪽의 메디치 가문 출신의 교황 레오 10세와 클레멘스 7세의 묘소가 있다. 그리고 성당 내부에 있는 예술 작품들 중 가장 유

명한 것은 중앙 제단 왼쪽에 있는 미켈란젤로의 작품이다. 미켈란젤로는 1475년 토스카나 지방의 작은 마을 카프레제(Caprese)에서 태어나 1564년에 로마에서 세상을 떠났다. 거의 90년에 가까운 긴 삶을 살았던 그는 당시에도 최고의 명성을 누렸으며, 심지어 '일 디비노(Il Divino)' 즉 '신성한 자'라고까지 불렸다. 그런데 그는 성격이 불 같았던 터라 교황도 힘들어했을 정도였다고 한다.

로마에서는 미켈란젤로의 회화, 조각, 건축 작품을 직접 볼 수 있는데, 이 성당 안에서는 입장료 없이 그의 조각 작품 〈부활한 예수 그리스도〉를 만날 수 있다. 이 작품의 높이는 사람 키보다 더 큰 205센티미터이며 제작 연도는 1519~20년, 그러니까 미켈란젤로가 44~45세일 때의 작품이다. 그런데 미켈란젤로는 이 작품에 대해 전혀 만족하지 않았다. 왜 그랬을까?

로마의 귀족 바리(M. Bari)는 이 성당 안에 놓을 조각 작품을 1514년 6월에 미켈란젤로에게 의뢰했다. 계약서에는 십자가를 안고 있는 그리스도의 형상을 기본으로 하고 나머지 구성은 미켈란젤로에게 전적으로 알아서 하되 4년 안에 완성하는 것으로 명시되어 있었다.

미켈란젤로는 로마의 작업장에서 열심히 했다. 그런데 마지막 단계에서 전혀 예상치 못한 일이 발생했다. 하얀 대리석에 길쭉한 검은 반점이 하필이면 그리스도의 얼굴에 나타나면서 아깝게도 작품 전체가 '불량품'이 되어버린 것이다. 그 사이에 미켈란젤로는 피렌체로 돌아가서 계약 기간 안에 납품할 수 있도록 다시 작업을 서둘렀다. 그리하여 1518년에 거의 완성해 1520년에 제자인 피에트로 우르바노에게 로마로 운송하도록 하고, 그에게 최종 마무리 작업을 시켰다. 그런데 피에트로의 솜씨가 아주 서툴렀던 모양이다. 이를 로마에서 활동하던 베네치아 출신 화가 세바스티아노 델 피옴보가 보고선 걱정이 되어 미켈란젤로에게 알렸다. 이에 미켈란젤로는 능력 있는 다른 제자로 대체했으나 그래도 마음에 들지 않아서 아예 처

미켈란젤로의 〈부활한 예수 그리스도〉(1521년).

음부터 다시 새로 시작하겠다고 했다. 이를테면 같은 것을 세 번째 만들겠다는 말이었다. 하지만 바리는 제작 시간을 감안하면 마냥 더 기다릴 수 없는 노릇이었다. 그는 이 작품을 그대로 수용하고, '손해 배상'으로 처음의 '불량품'도 달라고 했다. 바리는 이 성당 근처에 있는 그의 건물 안 중정 정원에 첫 번째 작품을 놓고 싶어했던 것이다. 우여곡절 끝에 두 번째 작품은 1521년 11월 27일에 완성되어 산타 마리아 소프라 미네르바 성당 안에 놓이게 되었다.

이처럼 〈부활한 예수 그리스도〉는 탈도 많았지만 당시 사람들에게는 강한 인상을 주었다. 세바스티아노 델 피옴보는 그리스도의 무릎만 해도 로마의 어떤 작품보다 더 값지다는 극찬까지 했다.

작품을 살펴보면 그리스도의 몸은 전체적으로 S자 형태로 뒤틀려 있다. 무게 중심은 오른쪽 다리에 쏠리게 하고, 왼쪽 다리는 편한 자세이며, 고개는 십자가 반대쪽으로 돌려 힘의 균형을 유지하고 있다. 십자가는 실제보다는 작은 상징적인 크기인데, 순교의 도구인 십자가는 마치 그리스도가 가진 가장 중요한 물건인 것처럼 보인다. 즉, 십자가 위에서 순교를 기꺼이 받아들인 모습이다. 한편 막대기와 천은 그에게 포도주를 적셔 올리던 것이다.

이 조각상은 원래 완전 누드 입상이었다. 이는 그리스도가 육체적 욕망으로 더러워지지 않았음을 보여주며, 그리스도가 죄와 죽음의 권세를 누르고 부활했음을 의미하는 것으로 보인다. 그런데 트렌토 종교 회의(1545~1563년)가 끝나고 1564년에 미켈란젤로가 세상을 떠나 직후 앞부분이 가려졌다. 만약 미켈란젤로가 생전에 이걸 봤더라면 이 작품은 더더욱 자기 작품이 아니라고 핏대를 올렸을지도 모르겠다.

Largo di Torre Argentina

라르고 아르젠티나
카이사르 암살 현장과 아르젠티나 극장

캄피돌리오 언덕 북서쪽으로는 평지가 펼쳐진다. 이 평지의 옛 이름은 캄푸스 마르티우스(Campus martius)로, '군신 마르스의 들판'이란 뜻이다. 이 지역은 고대 로마 초기에 로마군 훈련장으로 쓰던 곳이었다. 이 지역에는 '라르고 디 토레 아르젠티나(Largo di Torre Argentina)'가 있는데 간단히 '라르고 아르젠티나'라고 한다. 이곳에는 고대 로마 공화정 시대 후반의 신전 유적이 널려져 있다. 그 주위 도로변에는 테아트로 아르젠티나(Teatro Argentina), 즉 '아르젠티나 극장'이 있는데 겉모습이 수수하여 눈에 별로 띄지 않는다. 이 극장은 오페라 공연을 위해 1732년 1월 31일에 문을 열었으며 이탈리아에서는 가장 오래된 극장 중 하나로 손꼽힌다.

그런데 어떻게 이 지역에 '라르고 디 토레 아르젠티나'라는 지명이 붙었을까? '라르고'는 음악 용어에서 '느리게'란 뜻으로 쓰이지만 원래 뜻은 '헐렁한', '널따란' 등이다. 이탈리아 도시에서는 보통 길보다 좀 더 널찍한 공간을 말한다. 또 여기서 '아르젠티나'는 남아메리카의 나라 '아르헨티나'와는 전혀 관계없고 오늘날 프랑스 북동부 알자스 지방의 수도 스트라스부르

라르고 아르젠티나 유적지에서 재현되는 카이사르 최후의 순간.

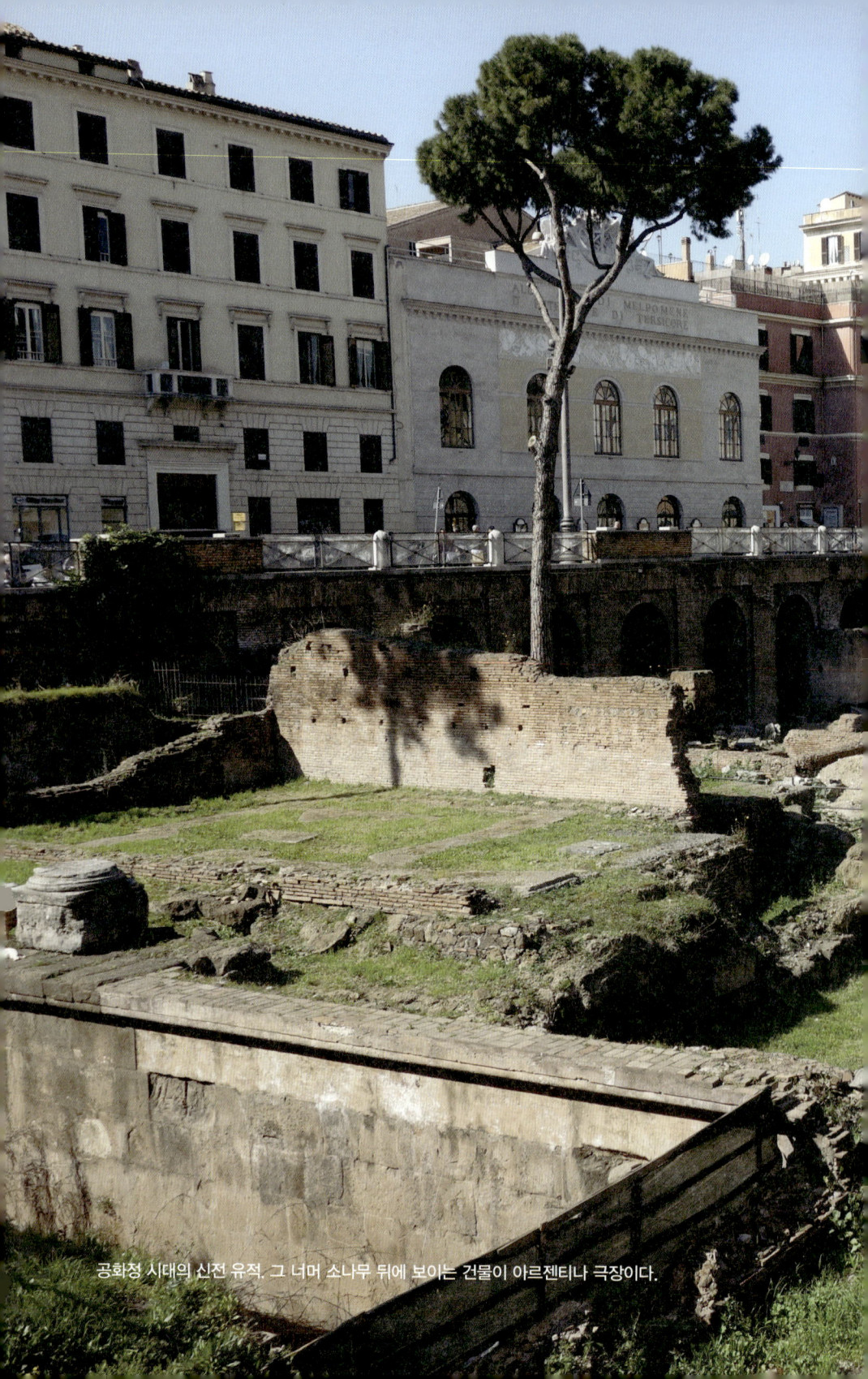

공화정 시대의 신전 유적. 그 너머 소나무 뒤에 보이는 건물이 아르젠티나 극장이다.

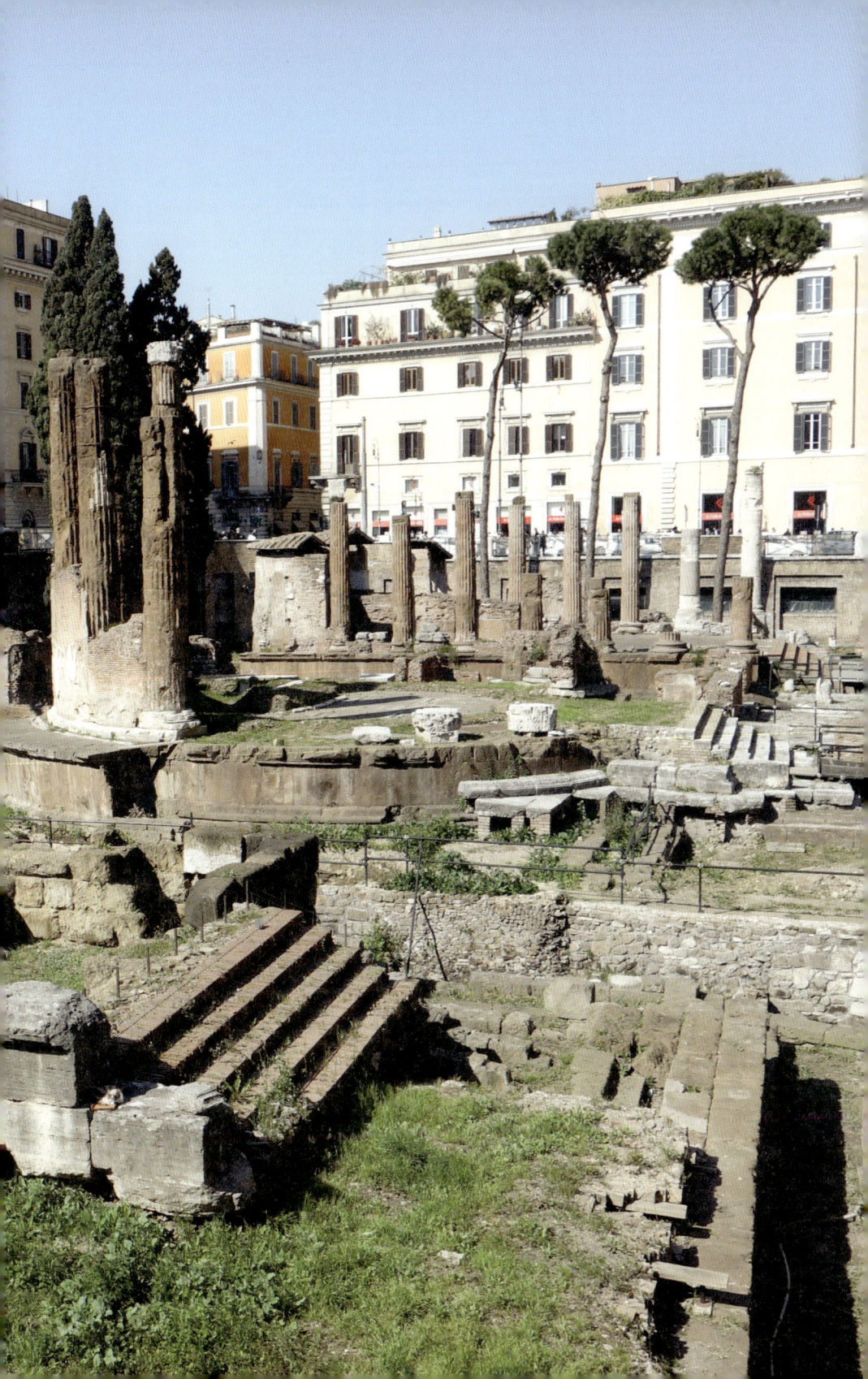

(Strasbourg)의 로마 제국 시대의 도시명 '아르젠토라툼(Argentoratum)'에서 유래한다.

한편 로마의 르네상스 시대에 '아르젠토라툼 사람'이란 뜻으로 '아르젠티누스(Argentinus)'라고 불리던 교황청 의전관 요하네스 부르카르트는 원래 독일 태생으로 로마에 오기 전 스트라스부르 시민권을 갖고 있었다. 1503년에 그는 이 지역에 큰 건물과 탑을 세웠는데, 그 탑을 '아르젠티누스의 탑'이란 뜻으로 '토레 아르젠티나'라고 했다. 현재 탑은 없고 건물은 테아트로 아르젠티나 뒤쪽에 남아 있다.

옛날 이 지역은 좁고 구불구불한 골목길로 연결되어 있었다. 20세기 들어 이곳에 있던 기존의 건물들을 철거하고 바티칸으로 이어지는 널따란 길 코르소 빗토리오 에마누엘레 세콘도(Corso Vittorio Emanuele II)를 만들던 중인 1927년에 건물 아래에 묻혀 있던 로마 공화정 시대(기원전 509~기원전 27년) 후기의 신전 유적이 발견되었다. 이곳 일부분은 폼페이우스(기원전 135~기원전 87년)가 세웠던 로마 최초의 극장이 있던 자리이기도 하다. 바로 이 폼페이우스 극장에 딸린 회랑에서 기원전 44년 3월 15일 율리우스 카이사르가 암살당했다.

때는 기원전 44년 봄이었다. 그해 2월 14일에 종신 독재관이 되어 모든 권력을 손아귀에 움켜쥔 카이사르는 로마의 숙적 파르티아(당시 지금의 이란과 이라크 영토에 해당하는 강대국)를 정벌하기 위해 출정하기 3일 앞서 3월 15일에 원로원 회의를 소집했다. 당시 포로 로마노 안에 새로운 원로원 건물이 신축 중이었기 때문에 카이사르는 그의 정적 폼페이우스가 세운 극장에 딸린 회랑을 원로원 회의장으로 사용했다.

카이사르는 로마 시민들이 자신을 존경하고 있다는 것을 잘 알고 있어서인지 호위병 없이 혼자서 길을 가는 일이 예사였다. 전해오는 말에 의하면 집에서 나와 혼자서 회의장으로 가던 그에게 한 점쟁이가 다가와 3월

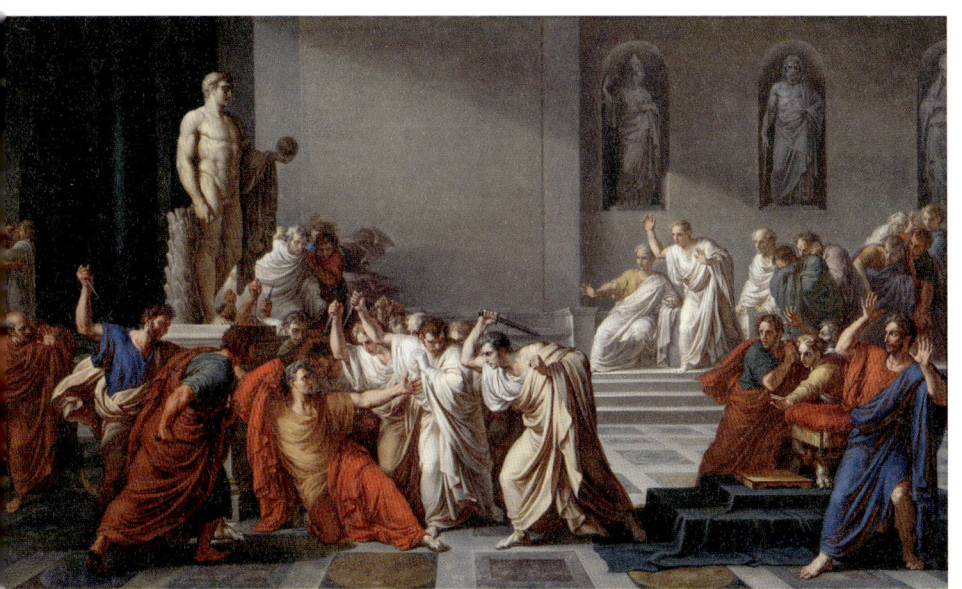
카뭇치니의 〈율리우스 카이사르의 죽음〉(1808년, 나폴리 카포디몬테 국립박물관 소장). 카이사르는 폼페이우스의 석상 아래에서 쓰러졌다.

15일을 조심하라고 귀띔했는데 '3월15일이면 오늘이 아닌가?'라고 하자 점쟁이는 '3월15일은 아직 끝나지 않았소.' 하고 사라졌다고 한다. 카이사르는 점쟁이의 말을 대수롭지 않게 생각했을 것이다. 하지만 집을 나설 때 아내 칼푸르니아가 지난밤 꿈자리가 매우 사나웠으니 제발 집 밖을 나가지 말라고 애원하던 것이 조금 꺼림칙하게 느껴졌을지도 모른다.

그가 원로원 회의장 회랑 안에 들어서자 한 원로 의원이 무엇인가 탄원하려는 듯 다가왔다. 카이사르가 그에게 귀를 기울이려고 하는데 곧 여러 명의 원로 의원들이 카이사르를 에워쌌다. 그 중에는 카이사르의 휘하에서 용맹을 떨쳤던 부하도 있었고, 폼페이우스파였다가 사면을 받아 카이사르파가 된 자도 있었으며, 그에게 개인적인 도움을 받은 자들도 더러 있었다. 카이사르는 아무런 의심 없이 이들이 원하는 것이 무엇인지 경청하려 했다. 그런데 이들은 마음속에 '공화정 수호'와 '독재 타도'를 품고 있었다. 이

들은 갑자기 옷자락에 숨겨둔 단도를 꺼내어 달려들었다. 평생을 전투에서 용맹을 떨쳤던 56세 사나이의 몸에는 순식간에 예리한 칼날들이 꽂혔다. 카이사르는 정적 폼페이우스를 제거한 후에도 그에 대한 예우로 그의 석상을 그대로 두었는데 공교롭게도 바로 그 아래에서 피범벅이 되어 쓰러지고 말았던 것이다.

1808년에 로마의 화가 빈첸쪼 카뭇치니(Vincenzo Camuccini, 1771~1844년)는 상상을 통해 이 격동의 순간을 매우 현장감 있게 화폭에 담았다. 이 그림은 현재 나폴리의 카포디몬테 국립박물관에 소장되어 있다. 또 3월 15일이 되면 이 유적 터에서 로마 시민들이 지켜보는 가운데 당시의 상황을 재현하는 행사가 열리기도 한다. 이런 격동의 역사가 스쳐간 유적 사이에는 현재 많은 길고양이가 서식하고 있다.

세비야의 이발사

이 유적 터 서쪽 편에 세워진 아르젠티나 극장 건물 블록 바로 옆에는 '비아 데 바르비에리(Via dei Barbieri)', '이발사들의 길'이라는 골목이 있다. 이런 이름이 붙게 된 것은 15세기 중반에 이 골목에 이발소, 향수 가게 등이 몰려 있었기 때문이다. '고양이'와 '이발사'라고 하면 아르젠티나 극장과 관계된 역사적인 공연을 빼놓을 수 없다. 다름 아닌 롯시니(G. Rossini, 1772~1868년)의 오페라 〈세비야의 이발사(Il barbiere di Sivigla)〉로, 1816년 2월 20일에 바로 이 극장에서 초연되었었다.

〈세비야의 이발사〉는 최고의 희극 오페라 가운데 하나로 손꼽는다. 이 오페라의 원작은 프랑스의 보마르셰(Beaumarchais, 1732~1799년)의 희곡이다. 보마르셰의 작품은 3부작으로 이루어져 있는데 1부는 〈세비야의 이발사〉, 2부는 〈피가로의 결혼〉, 3부는 〈죄 많은 어머니〉이다. 보마르셰의 〈세비야의 이발사〉는 1775년에 파리에서 초연되었을 때 실패로 끝났으나, 일주일

아르젠티나 극장.

만에 관중들의 반응은 폭발적으로 변했다. 극 중 신분이 낮은 이발사 피가로의 행동이 당시 억압받던 민중들에게 통쾌하기 그지없었기 때문이다.

보마르셰의 3부작 중 1부를 원작으로 1782년에 이탈리아의 작곡가 조반니 파이지엘로(Giovanni Paisiello, 1740~1816년)가 오페라 〈세비야의 이발사〉를 작곡했고, 1786년에는 모차르트가 2부를 원작으로 〈피가로의 결혼〉을

20대 초반의 롯시니.

작곡했다. 파이지엘로의 〈세비야의 이발사〉가 등장한지 34년이 지난 후에는 당시 24세의 롯시니가 새로운 버전의 〈세비야의 이발사〉를 선보였다.

한편 음악가로서 롯시니는 보기 드문 천재였다. 그는 악상이 떠오르면 피아노 건반을 두드려 확인할 필요도 없이 그대로 악보에 써 내려갈 정도였으며, 곡을 쓰는 속도는 숨이 가쁠 정도로 빨랐다. 젊은 롯시니는 새로운 오페라 〈세비야의 이발사〉를 작곡할 때 수백 장이 넘는 악보를 쓰는 데 20일도 채 걸리지 않았다. 그런데 그는 이 작품을 아르젠티나 극장에서 초연할

때 벌어졌던 끔찍한 사건을 아마 평생 동안 잊지 못했을 것이다.

파이지엘로의 사주를 받았는지는 모르지만 공연 도중에 일부 관중들이 소란을 피우기 시작하더니 무대 위에 고양이를 올려놓고 가수가 노래하는 것을 방해하기까지 했다. 이에 첫 공연은 완전히 난장판이 되고 말았다. 파이지엘로와 그의 제자들은 새파랗게 젊은 롯시니가 대선배 파이지엘로의 아성에 감히 도전하듯 같은 제목의 오페라를 작곡한 게 매우 괘씸하고 배가 아팠던 모양이다. 하여튼 그 사건으로 인해 롯시니는 하룻밤에 갑자기 늙어버릴 정도로 엄청난 정신적 고통을 받았다.

시기를 하는 것은 동서고금을 막론하고 어디에서나 마찬가지인 모양이다. 하지만 남으로부터 시기를 받을 때는 괴로워할 필요가 없다. 아니 기뻐해야 한다. 시기한다는 것은 부러워하는 구석이 있기 때문이다. 다시 말해 시기를 받는다는 것은 매우 긍정적인 일이다. 롯시니의 〈세비야의 이발사〉는 두 번째 공연 때 크게 성공하여 폭발적인 인기를 누리게 되었고, 국경을 넘어 1818년에는 영국에서, 1819년에는 미국에서까지 공연되는 등 국제적으로 널리 알려지게 되었다. 한편 파이지엘로의 〈세비야의 이발사〉는 잊혀지고 롯시니의 〈세비야의 이발사〉는 이백 년이 지난 지금도 전 세계에서 인기리에 공연되고 있다. 현재의 아르젠티나 극장은 연극 공연장으로 주로 사용된다.

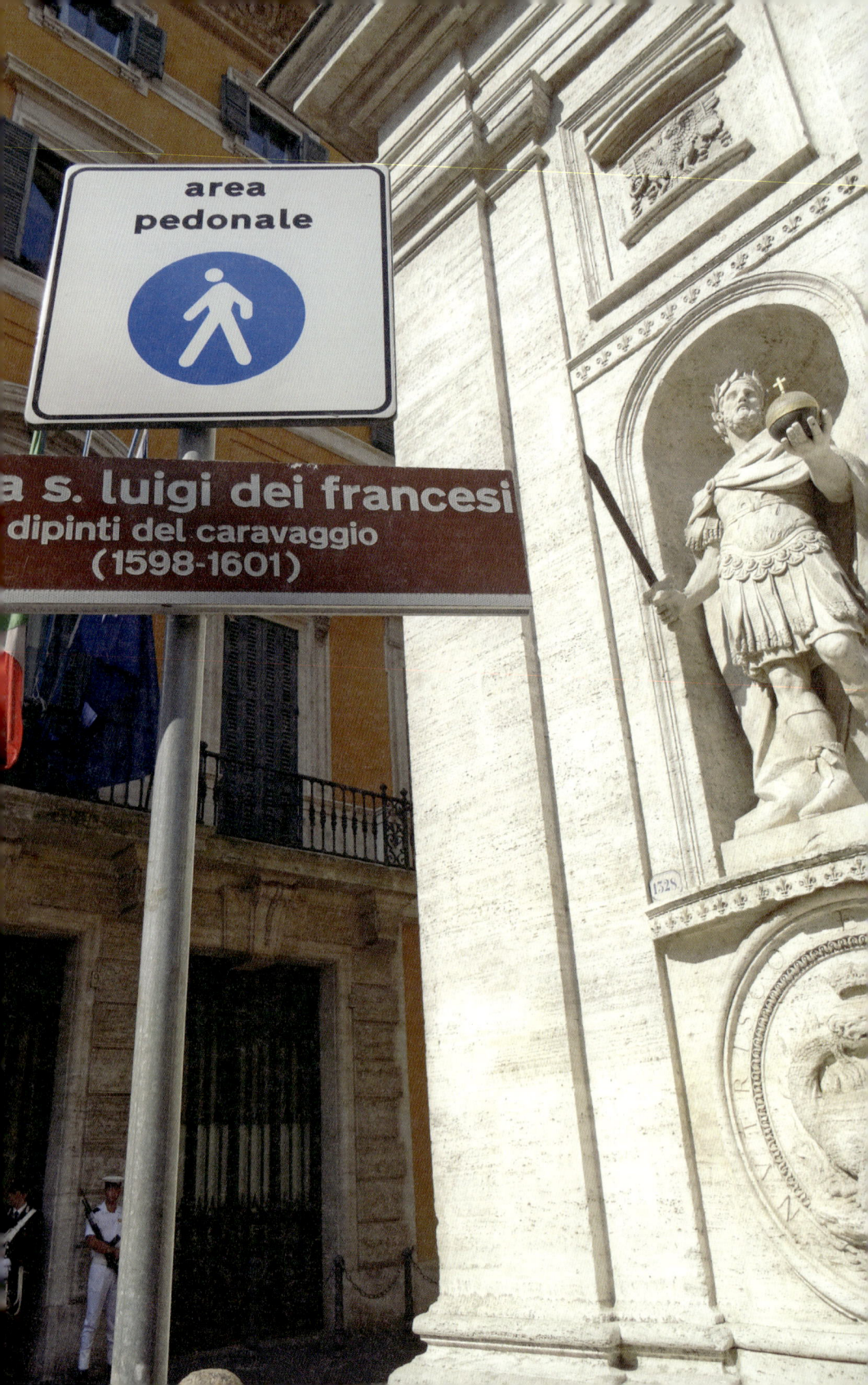

Chiesa di San Luigi dei francesi

프랑스인들의 성 루이 성당
화가 카라바조와 맨발의 그리스도

　세계 어느 나라 미술관이든 이 화가의 그림을 소장하고 있으면 미술관의 브랜드 가치는 엄청나게 상승한다. 또 그의 작품 기획전이 열릴 때면 관람객들로 인산인해를 이룬다. 그는 17세기 전반 한동안 크게 명성을 누린 후 오랫동안 잊혀져 있다가 20세기 중반부터 재조명되기 시작해 지금은 서양 미술사에서 가장 혁신적인 화가 중 한 사람으로 추앙 받는다.

　이 화가의 이름은 바로 미켈란젤로이다. 우리에게 잘 알려진 르네상스 시대의 미켈란젤로 부오나로티(Michelangelo Buonaroti, 1475~1564년)가 아니라, 그보다 약 백 년 후에 태어난 미켈란젤로 메리지(Michelangelo Merisi, 1571~1610년)이다. 그는 밀라노에서 출생하여 밀라노 동쪽 외곽의 작은 도시 가라바조(Caravaggio)에서 어린 시절을 보냈다. 이 때문에 나중에는 로마에서 그냥 '카라바조'라고 불리게 되었다.

　카라바조가 등장했던 시기는 미술사적으로 볼 때 르네상스 시대가 끝나고 바로크 시대가 시작되기 직전의 마니에리즈모(매너리즘) 시대의 후반에 해당한다. 그는 20대에는 정교한 정물화와 인물화 소품을 주로 그리다가

카라바조의 명화를 볼 수 있는 산 루이지 데이 프란체지 성당.

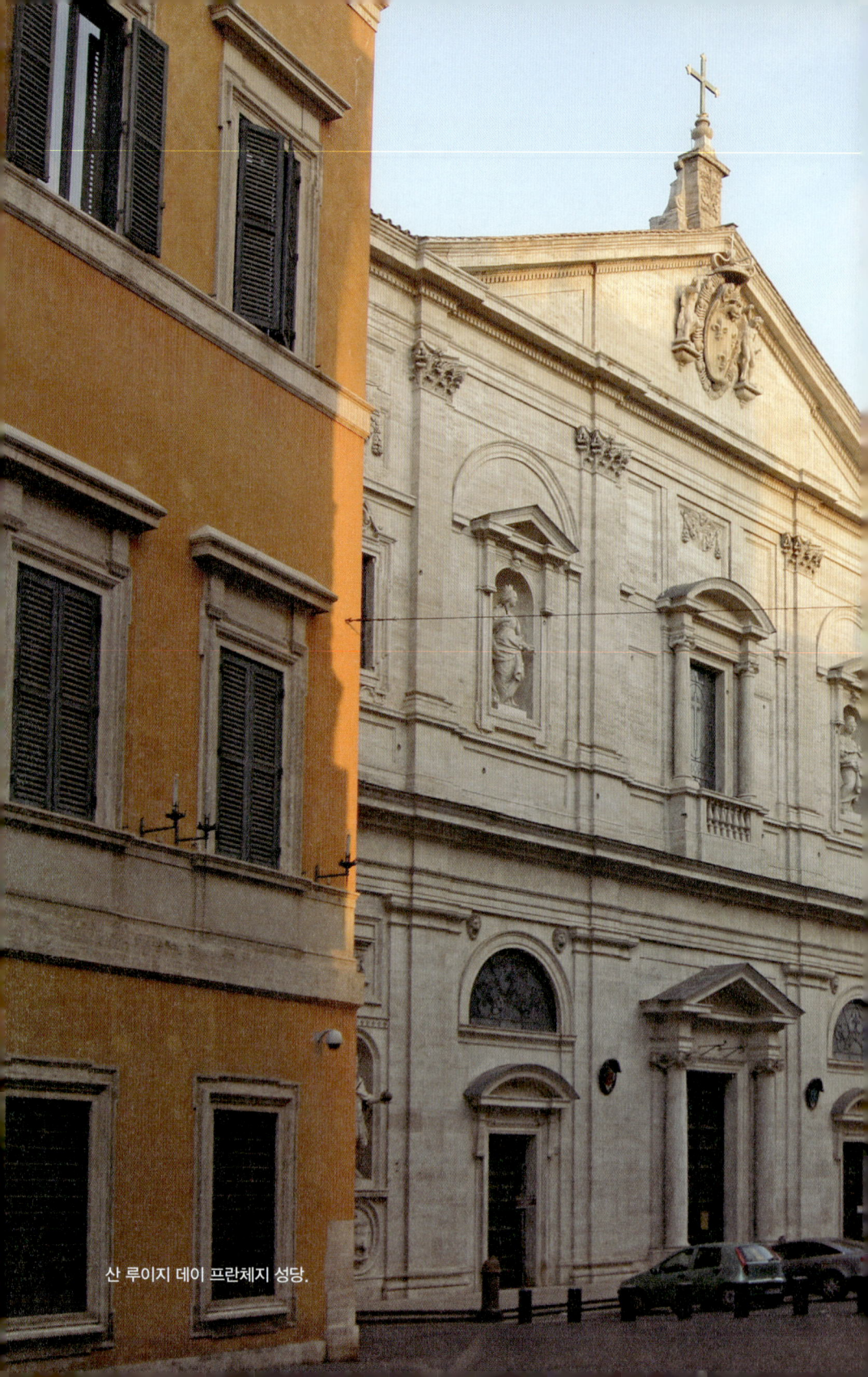

산 루이지 데이 프란체지 성당.

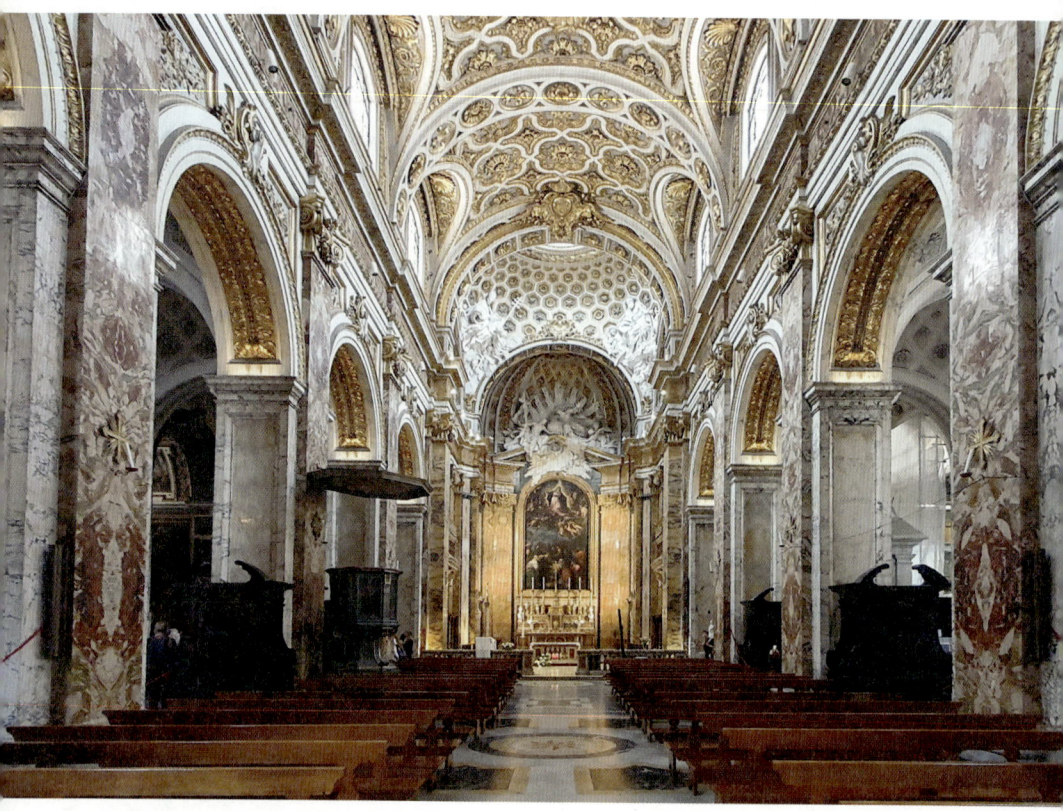

산 루이지 데이 프란체지 성당 내부.

29살 때 '성 마테오 연작'을 의뢰 받은 이후부터는 본격적으로 감동적인 종교화를 그리게 되었다. 그는 성서의 인물과 배경을 이상화하는 기존의 화풍을 뒤엎고 대담한 구성과 철저한 사실주의에 따라 주인공의 생애에서 극적인 순간을 마치 사진 찍듯 포착하여 화폭에 담았는데, 로마의 뒷골목 술집에서 구한 평범한 사람들과 심지어 매춘부도 성서 인물의 모델이 되었다.

오늘날 카라바조의 작품은 이탈리아뿐 아니라 유럽과 미국 등 여러 주요 박물관이나 미술관에 소장되어 있다. 그런데 로마 시내 중심부에는 그

의 작품을 줄도 서지 않고 입장료 없이 감상할 수 있는 성당이 세 개가 있다. 그 중 하나가 산 루이지 데이 프란체지(San Luigi dei francesi) 성당이다. 프랑스식으로는 생 루이 데 프랑세(Saint Louis des francais)인데, '프랑스인들의 성 루이'란 뜻이다. 이 성당은 로마에 거주하는 프랑스 사람들과 로마에 온 프랑스 순례자들을 위한 프랑스 국립 성당이다.

세 점의 성 마테오 연작

로마의 명소인 판테온과 나보나 광장 사이에 있는 이 성당은 겉모습이 수수해서 일반 관광객들은 그냥 모르고 지나치지만 그래도 '족보 있는' 건축물이다. 이 성당은 건축가이자 조각가인 자코모 델라 포르타가 설계했다. 그는 미켈란젤로가 구상했던 베드로 대성당의 거대한 돔을 수정하여 완공한 장본인이었다. 한편 이 성당의 정면은 건축가이자 뛰어난 구조 엔지니어였던 도메니코 폰타나가 1589년에 완공했다.

밝고 담백한 외관과 달리 성당 내부는 매우 어둡다. 하지만 18세기 후기 바로크 시대의 프랑스 건축가와 예술가들에 의해 매우 화려하게 장식되어 있다. 성당 내부 좌우에는 모두 열 개의 소예배당이 있는데 이와 같은 소예배당을 이탈리아어로는 카펠라(cappella), 프랑스어로는 샤펠(chapel), 영어권에서는 프랑스어 철자를 자기네 식으로 읽어 '채플'이라고 한다. 일반적으로 이런 소예배당들은 보통 귀족이나 고위 성직자들이 매입해 가문의 이름을 붙이고는 예술 작품으로 멋지게 장식했다.

카라바조 팬들이 몰리는 곳은 이 성당의 중앙 제단 가까이에 있는 카펠라 콘타렐리(Cappella Contarelli)이다. '콘타렐리'는 프랑스 주교 코앵트렐(M. Cointrel)을 이탈리아식으로 부른 것이다. 그는 상속자들에게 이 소예배당을 마태복음 저자 성 마테오의 생애를 담은 그림으로 장식해 달라고 유언하고는 1585년에 세상을 떠났다.

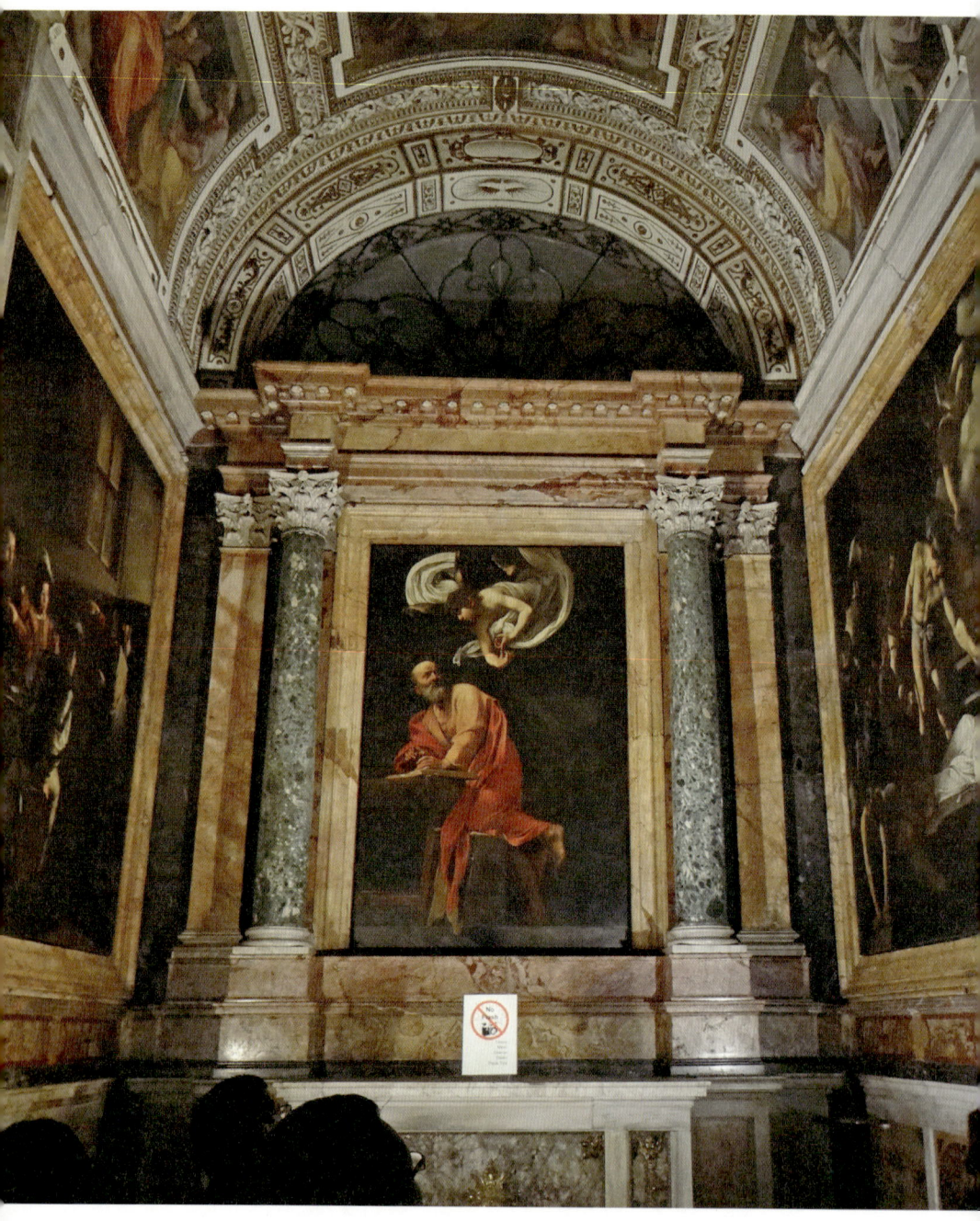

콘타렐리 소예배당의 카라바조 명화. 좌우 벽면의 〈성 마테오를 부르심〉, 〈성 마테오의 순교〉(1599~1600년)와 한가운데의 〈성 마테오와 천사〉(1602년).

한편 카라바조는 21살이 되던 1592년에 로마에 와서 일정한 주거지도 없이 무명 화가로 힘들게 살아가다가 권세가 막강한 델 몬테 추기경의 눈에 띄었다. 예술적 안목이 깊은 델 몬테 추기경은 1598년에 그를 콘타렐리 추기경의 상속자들에게 추천했다. 그리하여 카라바조는 난생 처음으로 고위 성직자나 귀족 같은 개인 수집가가 아닌, 누구나 들어가 볼 수 있는 성당 안에 대형 종교화를 두 점 그리게 되었다. 이것이 바로 〈성 마테오를 부르심〉과 〈성 마테오의 순교〉이다. 그림의 크기는 세로 323센티미터, 가로 343센티미터에 달한다. 콘타렐리 소예배당의 양쪽 벽을 장식하는 이 두 점의 그림은 1599년에 시작하여 1600년에 완성되었다. 반면에 한가운데 제단을 장식하는 〈성 마테오와 천사〉는 2년 뒤인 1602년에 추가되었다.

　그런데 이 성당 내부는 카라바조의 명화를 자세하게 보기에는 너무 어둡다. 그림에서 보이는 것과 같이 정말 한줄기의 강렬한 빛이 필요하다. 동전 투입구에 동전을 몇 개 넣으면 조명등이 잠시 동안 켜진다.

맨발의 예수 그리스도와 베드로

　콘타렐리 소예배당 왼쪽 벽면을 장식하는 〈성 마테오를 부르심〉은 마태복음 9장 9절, 즉 '나를 따르라. 그랬더니 일어서서 따라갔다.'라는 아주 짧은 순간에 일어난 일을 담고 있다. 한편 '마테오'는 이탈리아식 이름이고 우리나라 개신교 성경에서는 '마태'라고 표기되어 있다. 그가 예수의 부름을 받기 이전의 이름은 레비(또는 레위)였다.

　당시 유대는 로마 제국의 지배를 받는 속주였고 세리(稅吏)는 유대인들 사이에서 혐오의 대상이었다. 이러한 세리였던 마테오가 다른 세리들과 탁자 옆에 앉아 그날 거둔 세금을 계산하고 있는 중에 예수 그리스도가 베드로와 함께 아무런 예고 없이 찾아온 것이다. 그림과 달리 성경에는 베드로가 언급되어 있지 않다. 예수 그리스도의 오른손은 마테오를 가리키고 있

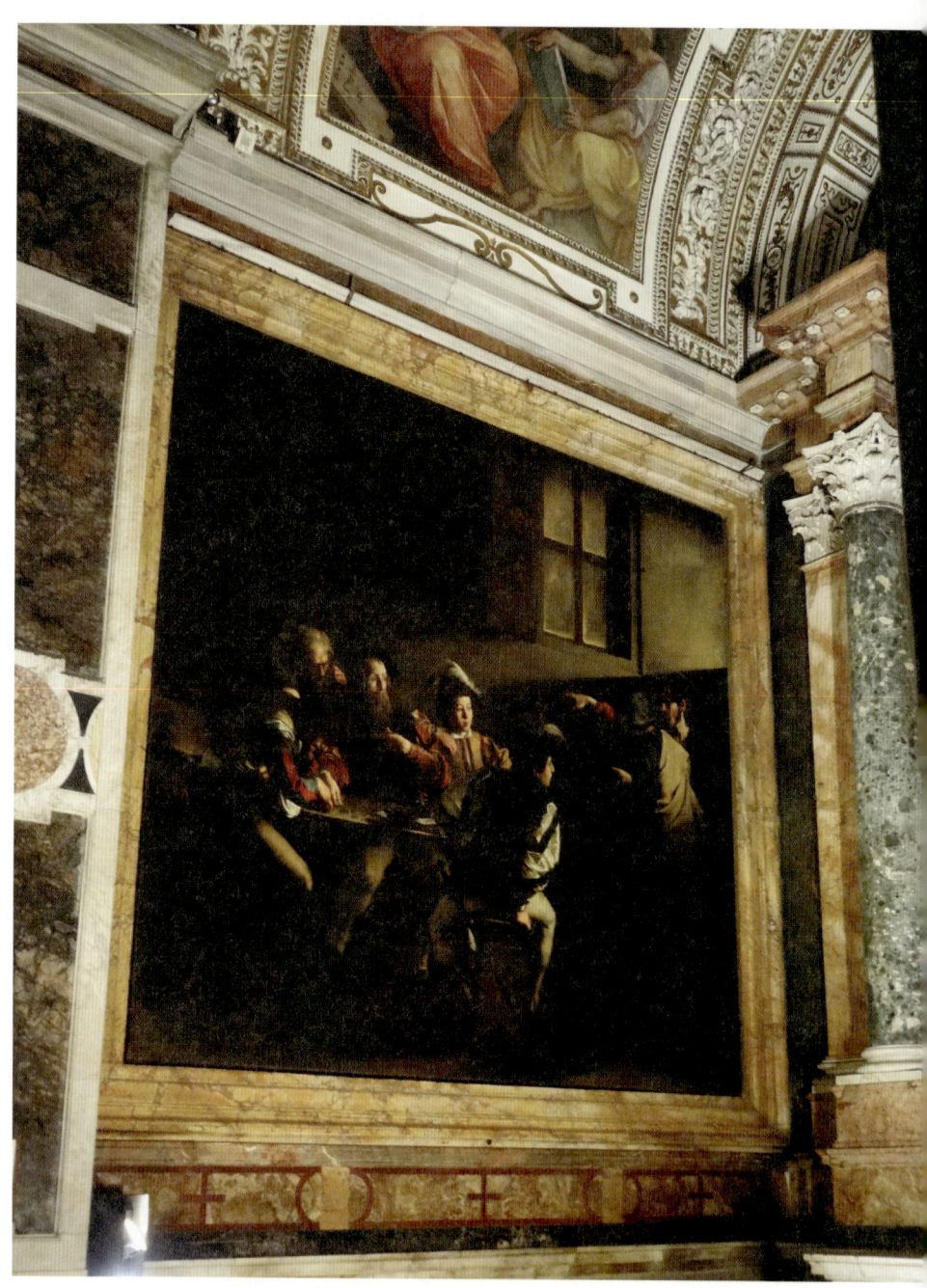

콘타렐리 소예배당 왼쪽 벽면의 〈성 마테오를 부르심〉.

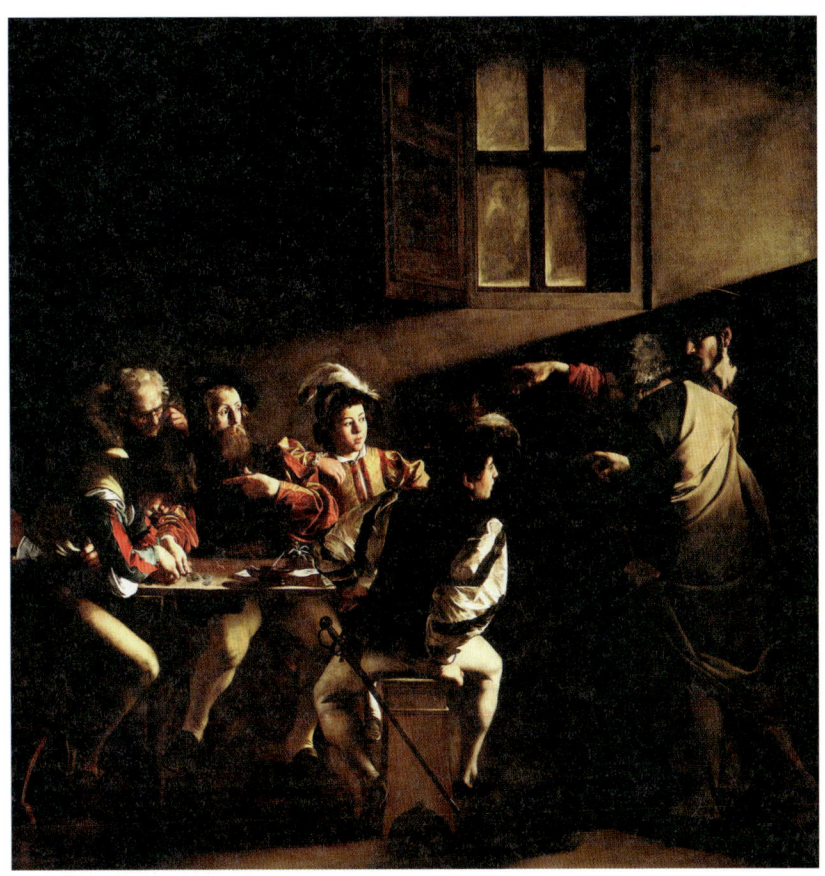

〈성 마테오를 부르심〉.

는데, 그 손은 미켈란젤로의 시스티나 천장화 〈천지창조〉 속 신의 손으로부터 생명력을 얻는 아담의 손을 연상하게 한다. 그 손길을 베드로가 따라 하고 있다. 베드로는 교회의 상징이니 교회를 통해 예수에게 오라는 의미로도 읽힌다.

그런가 하면 예수 그리스도를 맞이하는 인물들의 표정은 모두 제각각이다. 탁자 오른쪽의 두 젊은이는 뭐 이런 사람들이 찾아왔느냐는 듯 약간 깔보면서 경계하는 표정이고, 탁자 왼쪽 끝에 앉은 젊은이는 오로지 돈을 세

카라바조의 사후 초상화(오타비오 레오니의 1621년 작품).

는 데만 몰두하고, 옆에 선 안경 낀 노인은 이 젊은이가 돈을 제대로 세고 있는지 감독하는 듯하다. 이 두 사람은 세상의 물질에 집착하느라 영적인 구원 문제에는 전혀 관심이 없어 보인다.

마테오를 보면 오른손이 아직도 조금 전에 세다가 만 동전에 가 있다. 예수 그리스도와 베드로가 들어와 손가락으로 자기를 가리키자 다소 놀란 표정을 지으면서 자기를 찾아 왔느냐는 듯 왼손으로 자신을 가리키며 자리를 박차고 막 일어서려는 듯하다. 그러니까 이 그림에서는 마테오가 새 사람으로 변화되기 직전과 직후의 상황이 동시에 감지된다. 매우 평온하면서도 극적인 이 상황은 화면의 오른쪽 윗부분에서 비쳐 들어오는 빛으로 더욱 강조되어 있다. 이 빛은 은총의 빛이자 구원의 빛으로 해석할 수도 있겠다. 그런데 이 사건이 일어난 장소가 실내인지 실외인지 애매모호하다. 어떻게 보면 로마의 뒷골목 분위기가 그대로 느껴지기도 한다.

　탁자 주변의 인물들은 모두 해당 사건이 일어난 이천 년 전 로마 제국 시대가 아니라, 카라바조가 살던 시대의 복장을 하고 있다. 이것은 예수 그리스도가 지금도 언제 어디서든지 누구에게나 갑자기 찾아올 수 있음을 의미하는 것으로 볼 수 있겠다.

한편 예수 그리스도의 모습을 보면 머리에 희미한 광채가 신성을 표현해 주는 것 외에는 우리 주변에서 흔히 볼 수 있는 평범한 사람이다. 얼굴을 보면 이곳을 찾아오느라 피곤한 듯하다. 게다가 맨발이다. 베드로 역시 예수 그리스도처럼 지친 모습인 데다가 맨발이다. 이는 어쩌면 교회와 예수 그리스도의 종들이 살아가야 하는 참모습일 것이다.

그런데 보기에 따라 이 그림에서 주인공인 마테오가 누구인지 애매모호할 수도 있다. 사실 우리가 보통 마테오라고 여기는 인물이 왼손으로 자기 자신을 가리키는 것이 아니라 옆의 젊은이를 가리킨다고 주장하는 학자들도 있다. 즉, 돈을 세는 일에만 몰두하는 젊은이가 바로 마테오라는 것이다. 솔직히 말해 이 그림은 보는 사람 나름대로 해석할 수 있겠다.

성 마테오 연작은 당시 엄청난 반향을 일으켰기 때문에 카라바조는 로마에서 일약 스타 화가로 떠올랐다. 그 후 그의 화풍은 이탈리아뿐만 아니라 프랑스, 네덜란드, 스페인 등 여러 나라 화가들에게도 지대한 영향을 끼쳤다. 그런데 카라바조의 삶은 그의 작품처럼 명암 대비가 너무나 뚜렷했으며 스캔들로 점철되어 있었다. 그는 감동적이고 심오한 종교화를 그렸지만 문제는 그와는 너무나 대조적으로 성격이 매우 거칠고 폭력적이었다. 그는 로마의 뒷골목에서 주먹질을 함부로 하여 감방살이를 밥 먹듯 하더니 결국에는 살인까지 저질러 나폴리, 시칠리아, 몰타 등 여러 곳으로 도피하며 다녔다. 그러다가 교황청의 사면이 있을 것이라는 소식을 듣고 나폴리에서 배를 타고 북상했다. 하지만 교황령과 경계를 이루던 토스카나 지방의 작은 항구 포르토 에르콜레(Porto Ercole)에 다다른 다음 그만 객사하고 말았다. 자세한 기록이 없으니 정확한 사인은 알 수 없다. 1610년, 그의 나이가 39살이었을 때였다.

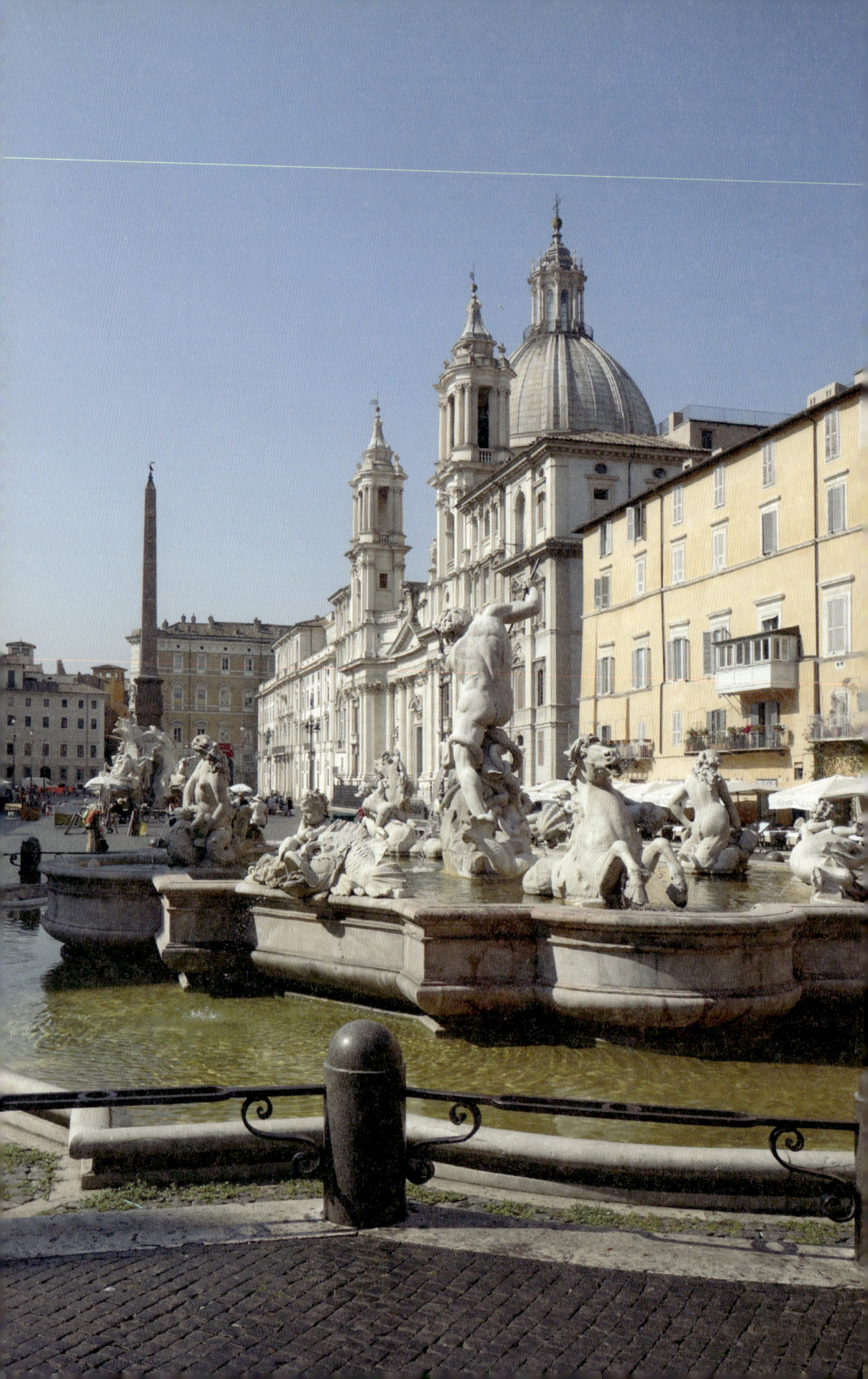

Piazza Navona

나보나 광장
바로크 시대를 연 두 라이벌의 대결

나보나 광장은 항상 사람들로 붐빈다. 이 광장이 사람들의 발걸음을 그냥 자연스럽게 유도하고 있는 것이다. 무슨 특별한 축제라도 있는 듯 광장에서 마주치는 사람들의 얼굴 표정은 하나같이 밝다. 이처럼 나보나 광장이라는 도시의 공간은 '로마의 거실'로서 사람들에게 묘한 즐거움을 준다.

그런데 광장의 모양이 매우 이례적이다. 남북 방향으로 심할 정도로 길쭉하다. 길이는 300미터쯤 되고, 폭은 55미터가량 된다. 어떻게 이런 형태의 광장이 생겨났을까?

바로크 시대의 두 라이벌, 보로미니와 베르니니

이 광장에는 아름다운 분수가 북쪽, 중앙, 남쪽에 각각 한 개씩 모두 세 개가 있다. 시선은 광장 한가운데에 높게 세워진 오벨리스크와 이것을 떠받치고 있는 조각상 분수에 시선이 자꾸 쏠린다. 그 다음 시선은 이 분수를 마주 보며 세워진 우아한 성당 쪽으로 옮겨진다. 성당과 분수는 서로 조화를 이루며 나보나 광장에 무한한 생명력을 불어넣는 듯하다. 이 멋진

넵투누스 분수에서 남쪽으로 본 나보나 광장.

형태를 디자인한 예술가는 각각 프란체스코 보로미니(Francesco Borromini, 1599~1667년)와 잔 로렌쪼 베르니니이다.

 17세기에 들어서 로마에서는 르네상스가 퇴조하고, 바로크라는 새로운 예술의 기운이 돋아나기 시작했다. 그렇게 로마는 서양에서 가장 중요한 예술의 요람 중 하나로 발전해 유럽 모든 나라의 표본이 되었다. 로마에서 바로크 시대를 연 대예술가들 중에서 가장 대표적인 인물로 보로미니와 베르니니를 꼽을 수 있다. 이 두 사람은 마치 약속이라도 한 것처럼 일 년 차로 각각 1598년, 1599년에 태어났으며, 로마가 아닌 외지 출신으로 로마에서 크게 활동했다. 두 사람 모두 뛰어난 화가이자 건축가였는데, 건축가로서 이들은 17세기에 로마의 모습을 크게 바꾸어 놓은 장본인들이다. 특히 베르니니는 건축가이기 이전에 원래 조각가로서 미켈란젤로 이래로 최고의 명성을 날리고 있었다.

 그런데 베르니니와 보로미니는 사이가 좋지 않았다. 서로 시기하고 질투하는 라이벌 관계였으며, 성격도 정반대였다. 그들의 출신지도 정반대이며 추구하는 건축도 달랐다. 나폴리 태생의 베르니니는 남부 이탈리아를 대표하듯, 신앙심을 바탕으로 하여 로마에서 가장 명망 있는 예술가가 되었다. 반면에 보로미니는 북부 이탈리아 문화권인 스위스의 남부 티치노 지방 출신으로, 베르니니처럼 신이 창조한 인간으로부터 조화의 비례를 찾아내기보다는 기하학적인 도형을 바탕으로 새로운 공간을 창출했다. 그는 다소 침울하고, 고독했으며, 화를 잘 냈고, 극히 비사교적인 성격의 소유자였다. 보로미니는 보기 드문 뛰어난 건축가였지만 말년에 큰 프로젝트를 의뢰하는 사람들이 그의 고약한 성격 때문에 그를 자꾸 기피하자 이로 인해 누적된 스트레스를 견디지 못하고 결국 스스로 목숨을 끊고 말았다.

순교한 어린 소녀에게 바쳐진 성당

팜필리 가문 출신 교황 인노첸티우스 10세(재위 1644~1655년)는 1644년부터 11년 동안 재위하면서, 서민들의 시장터로 사용되던 나보나 광장을 로마에서 가장 품위 있고 매력적인 도시 공간으로 만들고 싶었다. 그는 나보나 광장에 세워진 팜필리궁을 더욱 돋보이게 하기 위해 광장 한가운데에 있는 가축들에게 물을 먹이던 분수를 품위 있는 분수로 완전히 새롭게 변모할 계획을 세웠다. 또한 팜필리궁 옆에 있던 성녀 아녜제가 순교한 곳에 세워진 기존의 산타녜제 인 아고네(Sant'Agnese in Agone) 성당을 헐고 그 위에 새로운 성당을 세우도록 했다.

교황은 당시 로마의 유명한 건축가이던 라이날디 부자(父子)에게 성당 설계를 맡겼으나 그들의 작업이 별로 마음에 들지 않아 계약을 파기하고 보로미니를 불러들였다. 성당은 라이날디에 의해 공사가 진행되어 있었기 때문에 보로미니는 성당의 내부보다는 외관 디자인에 집중적으로 더 신경을 썼다. 그리하여 성당의 인상을 결정하는 쿠폴라가 올려졌는데, 이것은 베드로 대성당의 미켈란젤로의 쿠폴라보다 더 날씬하고 날렵하게 솟아 있다. 그리고 성당의 정면 가운데 부분은 안으로 움푹 들어가 있어서 이 쿠폴라는 원래의 위치보다 훨씬 더 바깥쪽으로 나온 듯하다. 그래서인지 이 쿠폴라는 나보나 광장 안 어디에서나 잘 보인다. 그리고 성당의 정면과 좌우에 솟아 있는 종탑과도 완벽한 일체를 이루고 있다. 이러한 외관은 후세의 성당 건축에 상당한 영향을 끼쳤으며, 중부 유럽에도 널리 전파되었다.

그런데 아녜제는 도대체 누구이며 왜 하필 이곳이 아녜제라는 이름이 붙은 성당이 세워졌을까? '아녜제(Agnese)'는 이탈리아어식 표현이고, 라틴어 표기로는 아그네스(Agnes)이며 양(羊)을 의미한다. 성 아그네스는 순결을 상징하고 소녀를 지키는 성녀로 추앙된다. 아그네스는 정확히 어느 시대 인물인지 알 길이 없으나, 3세기 중반 데키우스 황제 재위 시 또는 4세기

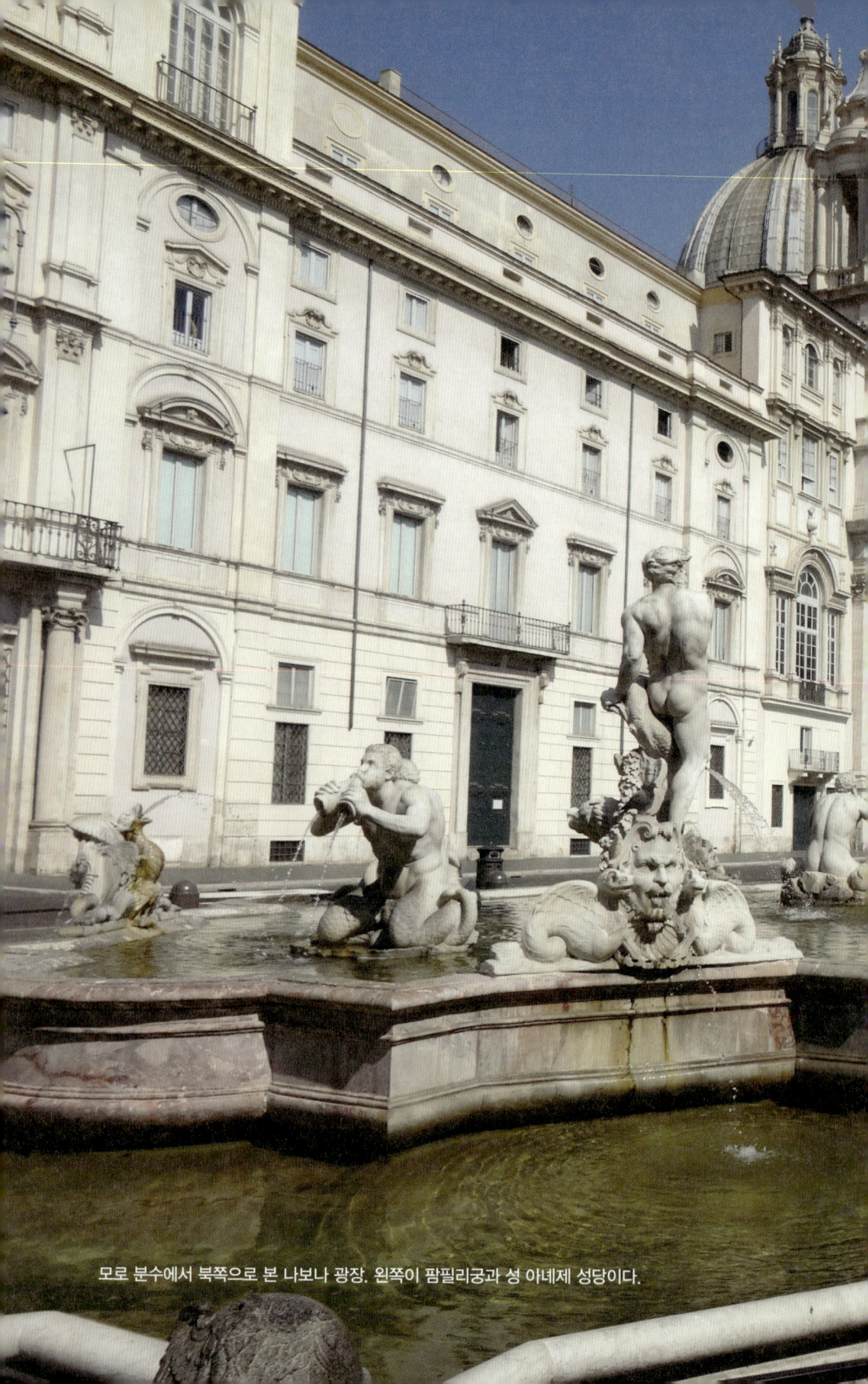

모로 분수에서 북쪽으로 본 나보나 광장. 왼쪽이 팜필리궁과 성 아녜제 성당이다.

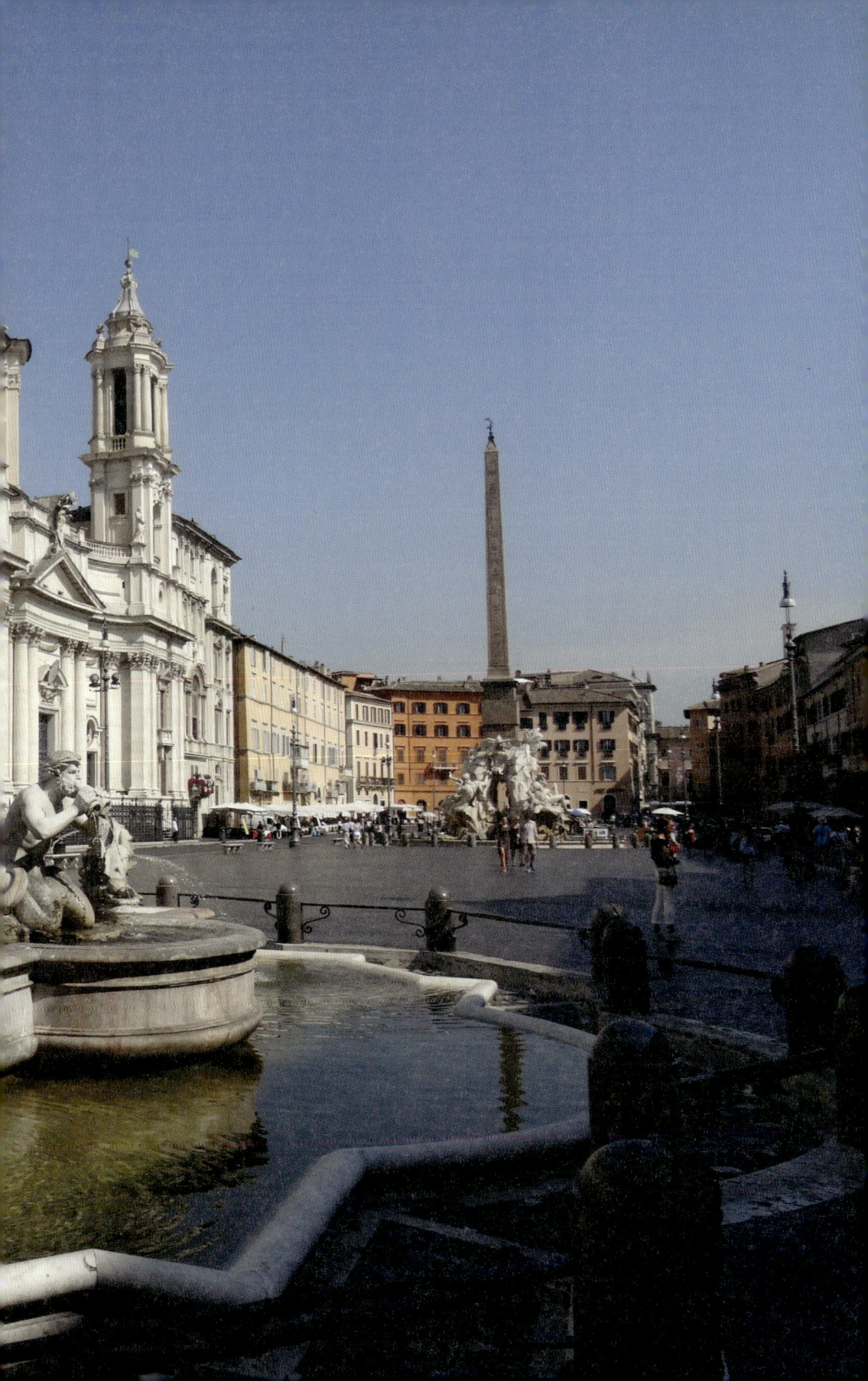

초반 디오클레티아누스 황제 재위 시 로마 제국 전역에 대대적인 기독교에 대한 박해가 있을 때 매음굴로 이용되던 이곳에서 순교한 13살의 소녀였다고 전해진다. 전해 내려오는 말에 의하면 아그네스가 순교를 당하기 전에 옷이 벗겨졌는데, 기적적으로 머리카락이 갑자기 길게 자라나 몸을 감쌌다고 한다.

한편 이 성당의 이름 산타녜제 인 아고네(Sant'Agnese in Agone)에서 아고네(agone)는 '승리하기 위해 힘을 겨루는 곳', 즉 '경기장'을 뜻하는 그리스어 아곤(agon)의 이탈리아어식 표기다. '인 아고네(in agone)'는 세월이 흐르면서 발음이 변형되어 나보나(Navona)로 굳어졌다. 그러니까 이 성당의 이름을 번역하면 '경기장에 있는 성녀 아녜제 성당'이 된다. 이곳이 경기장과는 무슨 관계가 있는 것일까? 이야기는 1세기 후반 도미티아누스 황제 시대로 거슬러 올라간다.

도미티아누스 황제의 경기장

도미티아누스는 콜로세움을 착공한 베스파시아누스 황제의 둘째 아들이자 티투스 황제의 동생으로, 아버지와 형이 타계하는 바람에 완공 못한 콜로세움을 4층으로 완공한 장본인이다. 그는 콜로세움에 물을 넣고 빼는 일이 번거로워 모의 해전을 없애고, 테베레 강변 지대가 낮은 캄포 마르찌오(Campo Marzio) 지역에 서민들을 위한 경기장 건설을 구상했다. 이 지역의 옛날 라틴어식 이름은 캄푸스 마르티우스(Campus Martius)이다. 'Campus'라는 말을 보면 우리는 먼저 대학 캠퍼스를 생각하지만, 라틴어로 '들판', '뜰'이라는 뜻이다. 그래서 캄푸스 마르티우스는 '마르스 신의 들'이라는 뜻인데, 고대 로마인들이 이 들판에서 군대를 훈련했기 때문에 붙여진 이름이다.

도미티아누스 황제는 서기 86년에 3만 명 관중을 수용할 수 있는 트랙

판테온(위)과 도미티아누스 경기장(아래) 모형(로마 문명 박물관). 도미티아누스 경기장 유적.

길이 276미터의 경기장을 세웠다. 이 경기장은 지대가 낮은 데다가 테베레 강 가까이에 위치하고 있어서 물을 끌어오기 쉬웠기 때문에 필요하면 언제든지 경기장 안에 물을 채워 모의 해전도 개최할 수 있도록 했다.

나보나 광장은 바로 이 경기장 유적 위에 세워졌다. 경기장의 관객석 부분에는 모두 건물들이 세워졌고, 경기장의 트랙은 광장이 되었다. 그래서 이 광장은 한쪽이 유별나게 쭉 뻗어 있는 형태를 취하고 있다.

나보나 광장에서는 19세기 중반 매년 8월 주말이 되면 진귀한 광경이 벌어지곤 했다. 분수의 물을 광장에 흘러 넘치도록 하여 사람들이 이곳에서 물놀이를 즐기기도 했다. 지금의 나보나 광장은 가운데 부분의 도로포장을 트랙 부분보다 높여 놓았기 때문에 물을 채우는 것이 불가능하다. 어쨌든 이 광장은 거의 이천 년 동안 이어지는 공간의 역사를 생생하게 체험힐 수 있는 곳이나.

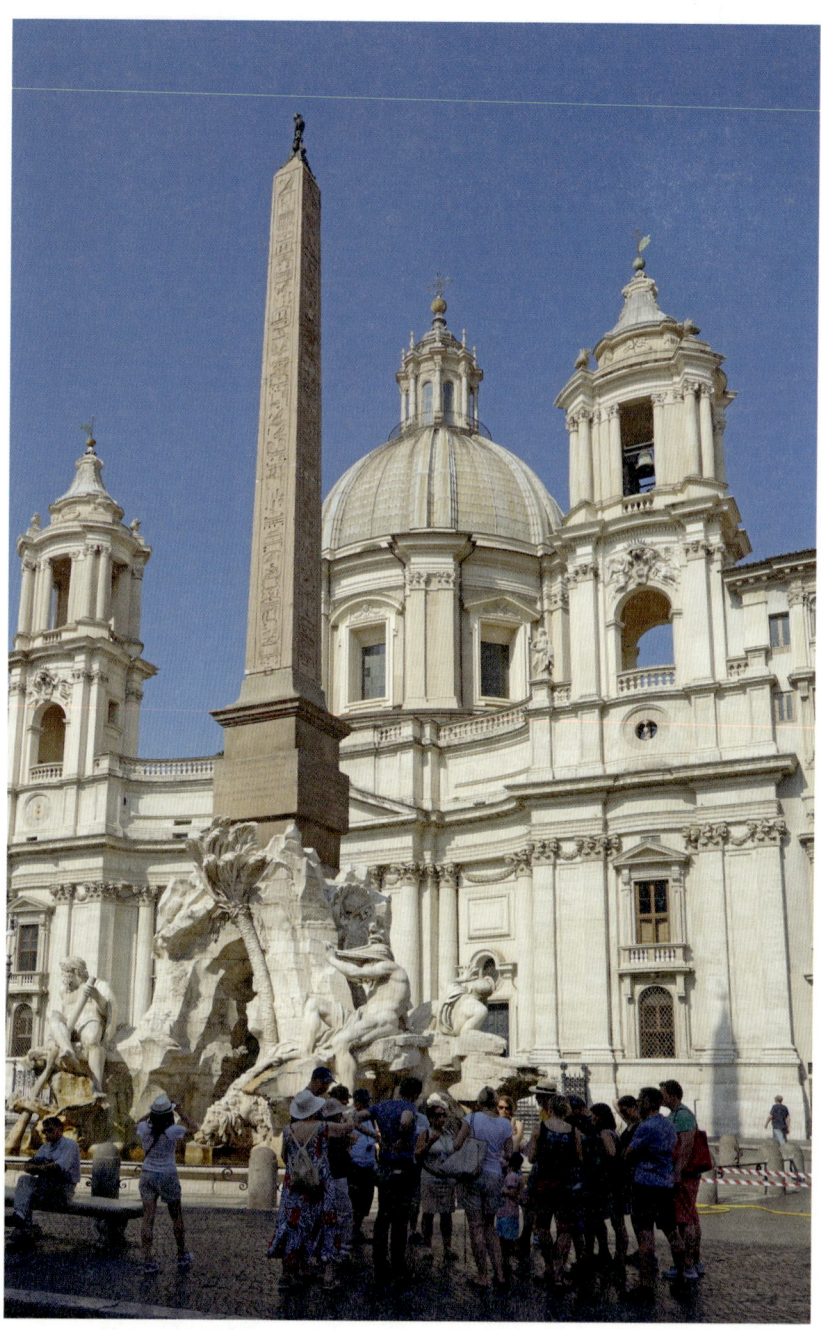

4대강의 분수와 성 아녜제 성당.

베르니니의 걸작 '4대강의 분수'

성 아녜제 성당 앞 오벨리스크가 세워진 분수는 나보나 광장에서 초점을 이루고 있는데, 바로크 시대의 걸작 중 하나로 손꼽히는 베르니니의 '4대강의 분수'이다. 이탈리아어로는 폰타나 데이 콰트로 피우미(Fontana dei Quattro Fiumi)이다. 좀 더 정확하게 말하자면 베르니니의 디자인에 따라 그의 제자와 협력자들이 대부분 조각한 것이다.

이 분수는 당시까지 기독교가 전파되어 유럽에 잘 알려진 네 개 대륙의 대표적인 강, 즉 유럽의 도나우강, 아프리카의 나일강, 아시아의 갠지스강, 아메리카의 라플라타강을 의인화한 조각상으로 구성되어 있는데 매우 역동적으로 표현되어 있다. 조각상들은 사람 크기보다 훨씬 크기 때문에 거인처럼 보인다. 그러면 각 거인상이 어느 강을 상징하는지 어떻게 알 수 있을까?

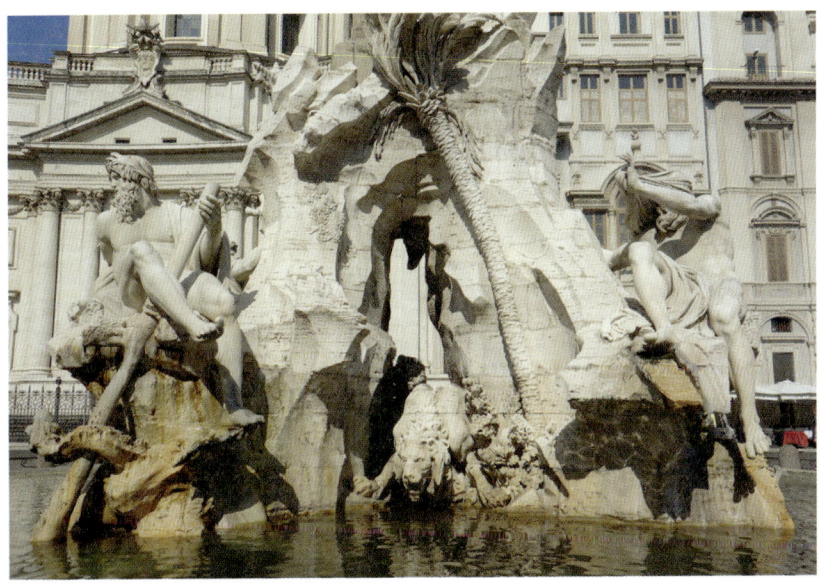

갠지스강(왼쪽)과 나일강(오른쪽).

1. 갠지스강은 항해가 가능했기 때문에 노를 잡은 거인으로 묘사했다. 노에는 아시아 대륙을 암시하는 공룡의 모습이 보인다.
2. 나일강은 보자기로 얼굴을 덮은 거인의 모습인데, 당시 나일 강물이 어디에서 흘러나오는지는 베일에 싸여 있었기 때문이다. 그 옆에는 거친 바위에 조각되는 바람에 휘어진 야자수와 수면의 사자가 있는데, 이는 아프리카 대륙을 암시한다.
3. 라플라타(La Plata)강은 아메리카 원주민으로 표현했는데 불길한 것으로 여기던 석양을 왼손을 들어 가리는 자태이다. 플라타(plata)는 '은'이라는 뜻으로, 강물이 은빛이라고 하여 그런 이름이 붙여졌다. 원주민은 발찌를 차고 있고 옆구리에는 동전이 쌓여 있다. 은 발찌와 은화인 셈이다. 그 아래에는 남아메리카 대륙에서 볼 수 있는 동물을 상상해서 조각해 놓았다.
4. 도나우강은 머리에 화관을 쓴 거인으로 표현되어 있는데, 교황관과 팜필리 가문의 문장 쪽으로 몸을 돌리고 있다. 그 아래 수면에 있는 말은 베르니니가 손수 조각한 것이다.

그러니까 4대강의 분수를 한 바퀴 돌면 네 개 대륙을 한 바퀴 돈 것이니 세상을 한 바퀴 돈 셈이다. 이 엄청난 조각군 위에 올려진 오벨리스크는 이집트산 화강암으로 이루어져 있으며, 도미티아누스 황제 시

라플라타강(왼쪽)과 도나우강(오른쪽).

대에 만들어졌다. 표면의 이집트 상형 문자는 파라오가 아니라 도미티아누스 황제가 속한 플라비우스 가문을 찬양하는 내용이다. 이 오벨리스크는 로마 외곽 비아 아피아의 연변 막센티우스 경기장에 세워져 있었다. 베르니니는 오벨리스크를 이곳에 옮겨 세우고는 정상부에 평화를 상징하듯 올리브 잎을 문 비둘기 상을 올려놓았다. 비둘기는 성령을 상징하는데, 여기서는 파르네제 가문을 상징한다. 즉, 이 분수는 팜필리 가문 통치가 세상의 평화의 원천이라는 것을 홍보하는 셈이다.

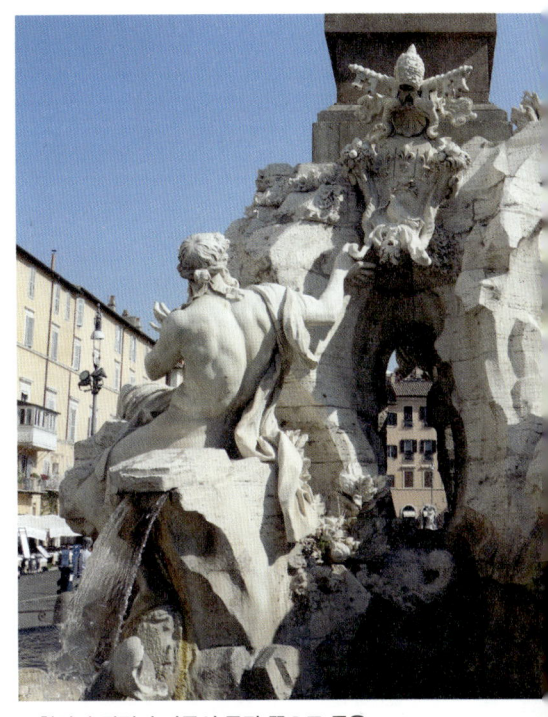

교황관과 팜필리 가문의 문장 쪽으로 몸을 돌린 도나우강.

도난 당한 '4대강의 분수' 아이디어

보로미니의 성 아녜제 성당과 베르니니의 4대강의 분수를 두고 다음과 같은 얘기가 전해진다. 베르니니는 라플라타강 조각상은 보로미니가 세운 성당이 무너질 것 같아 이를 보고 놀라서 손을 든 모습으로, 나일강 조각상은 아예 이 성당이 보기 싫어서 보자기를 덮어쓰고 외면하는 모습으로 조각했다고 한다. 그러자 보로미니는 성당의 종탑 아래에 가슴에 손을 얹어 이들을 안심시키는 듯한 모습을 취하고 있는 아녜제의 조각상을 올려놓았다고 한다. 그런데 성당이 세워진 것은 4대강의 분수가 세워진 후의 일이고, 베르니니는 보로미니가 이 성당 선팀에 관여할 줄은 전혀 몰랐다. 이 이

나일강과 라플라타강은 성당이 무너질까봐 겁에 질린 듯하고, 나일강은 아예 등을 돌린 채 보자기를 덮어쓰고 외면하는 듯하다. 성당 위에는 이들을 안심시키는 듯한 성 아녜제 석상이 보인다.

종탑 옆 성 아녜제 석상과 이집트 상형 문자가 새겨진 오벨리스크.

야기를 누가 만들었는지는 모르지만, 보로미니와 베르니니의 라이벌 관계를 단적으로 표현해 준다. 어떻게 보면 '승리하기 위해 투쟁하다.'라는 의미를 내포하고 있는 아고네(agone)라는 말을 다시 한번 음미하게 한다.

그런데 보로미니는 그의 라이벌 베르니니가 제작한 4대강의 분수를 보고는 울화통이 터졌을 것이다. 왜냐면 교황에게 4대강 분수의 아이디어를 낸 장본인이었고, 이 분수를 세우기 위해 처녀 수로를 끌어들이는 공사를 계획하고 감독한 이였기 때문이었다. 사실 보로미니는 4대강 분수를 미리

디자인해 두었기 때문에 당연히 자신이 일을 맡을 줄 알았다.

도대체 어떻게 된 일일까? 사실은 베르니니가 교묘하게 인맥을 이용해 이 프로젝트를 가로채 갔다. 베르니니는 4대강 분수의 모형을 만들어 평소 잘 알고 있는 교황의 측근을 통해 그의 눈에 띄기 쉬운 탁자 위에 올려놓도록 했는데, 이것을 본 교황이 그만 입이 벌어지고 눈이 휘둥그레질 정도로 크게 감탄했던 것이다. 사실 보로미니가 준비했던 분수 디자인은 상당히 교과서적이었기 때문에 베르니니의 작품과는 달리 보는 사람의 마음을 단숨에 휘어잡는 감동력이 많이 부족했다. 보로미니는 아마 자기가 그 일을 맡는 것이 당연했기 때문에 다소 방심하고 있었던 게 아닐까? 어쨌든 절호의 기회를 졸지에 빼앗긴 보로미니는 "베르니니, 도~둑놈!"이라고 울분을 토하면서 이를 갈았으리라. 그러고 보니 그가 만년에 화병으로 목숨을 스스로 끊었다고 하는 것이 조금 이해가 된다. 하지만 보로미니에게 "이런 일은 오늘날에도 우리 주변에서 흔히 일어나고 있으니 너무 상심하지 마세요."라고 위로해 주고 싶다. 그리고 또 한 마디 덧붙여 주고 싶다. "자신의 실력에 도취되지 않고, '고객'이 원하는 것이 무엇인지 잘 파악하는 것도 중요하지요."라고 말이다.

이처럼 나보나 광장을 거닐다 보면 보로미니와 베르니니 간의 치열했던 라이벌 관계를 다시 한번 생각해 보게 된다. 사실 이런 치열한 경쟁이 없었더라면 이렇게 멋진 예술이 탄생할 수 있었을까?

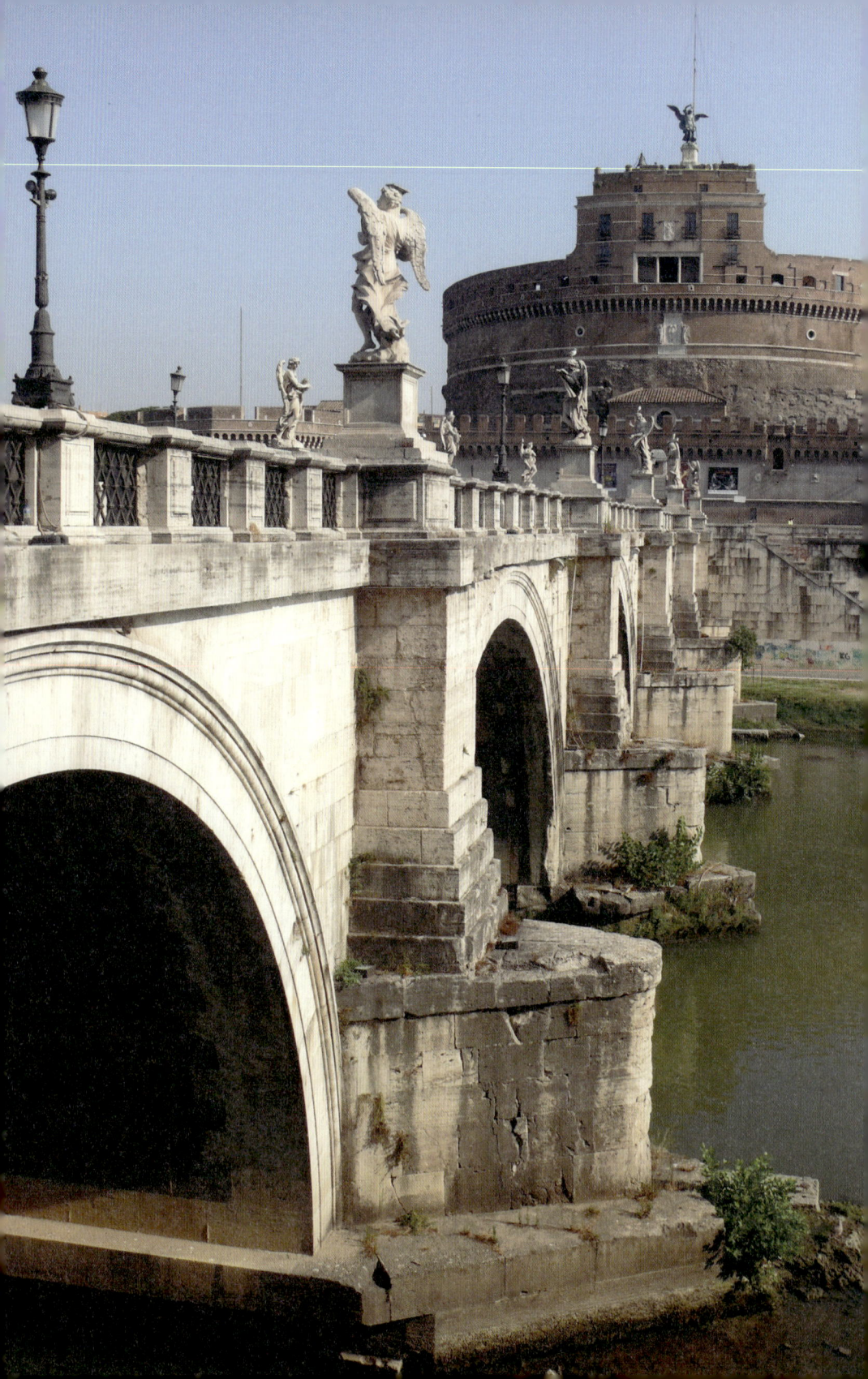

Castel Sant'Angelo

카스텔 산탄젤로(천사의 성)
천사가 지키는 여행 마니아 문화 황제의 영묘

　로마의 하늘에는 아직도 새벽 별이 빛나고 있었다. 베드로 대성당의 쿠 폴라는 어둠의 베일 속에서 그 웅대한 모습을 서서히 드러내고 있었다. 신의 은총을 갈구하는 인간들을 굽어 내려보는 듯한 미카엘 천사상 아래에서 별안간 어둠의 정적을 깨는 총소리가 울려 퍼졌다. 아름다웠던 사랑의 추억을 가슴에 안고 삶에 대한 미련을 버리지 못하던 그는 그만 피를 흘리고 쓰러지고 말았다. 가식적인 총살형인 줄로만 믿고 있던 그의 연인은 전혀 예상치 못한 그의 죽음 앞에서 오열을 토하며 절규했다. 잠시 후 갑자기 발자국 소리가 점점 크게 들려왔다. 로마 총경 살해 혐의로 그녀를 체포하려고 경찰들이 성 위로 올라오는 것이었다. 그녀는 모든 것을 단념하고 그만 성 아래로 몸을 던지고 말았다.

　1800년 6월 18일 새벽빛이 로마를 덮은 어둠을 거두기 시작하기 전에 일어난 사건이었다. 총살당한 남자는 화가 카바라도시(Cavaradossi), 성 아래로 투신한 그의 연인은 가수 토스카(Tosca)였다. 푸치니의 오페라 〈토스카〉의 마지막 장면 무대가 바로 이 '거룩한 천사의 성(Castel Sant'Angelo)'이다.

테베레 강변 바티칸 초입에 세워진 거룩한 천사의 성.

거룩한 천사의 성에서 본 베드로 대성당의 쿠폴라.

이 오페라는 18세기 말과 19세기 초에 걸쳐 벌어지는 격동하는 로마의 정치 상황을 아주 사실적이며 극적으로 보여주는 작품이다.

테베레강은 로마 시가지의 중심부를 휘감고 흐른다. 로마 시가지 북서쪽 테베레강 건너편에는 시야를 이끄는 두 개의 거대한 건축물이 자리 잡고 있다. 하나는 바티칸 지역에 세워진 세계 최대의 성전인 베드로 대성당이고, 하나는 테베레 강변에 세워진 '거룩한 천사의 성'이라고 하는 매우 우아한 성채이다. 오페라 토스카의 제3막의 배경이 바로 이곳이다.

마치 베드로 대성당의 길목을 지키는 듯한 이 성채는 그 거대한 규모의

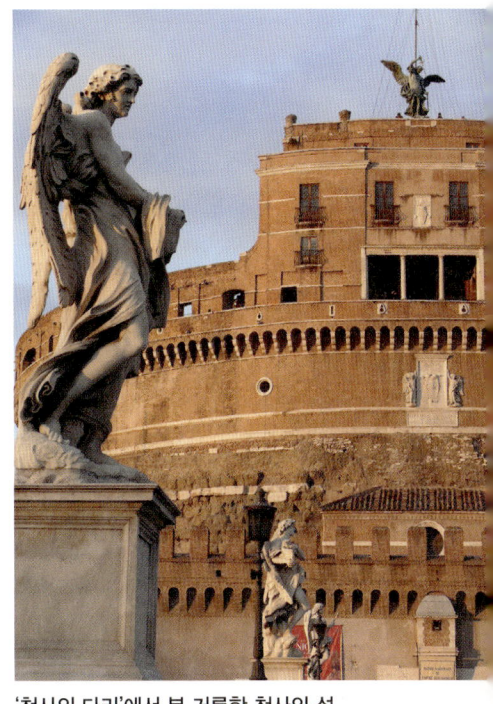

'천사의 다리'에서 본 거룩한 천사의 성. 원통형 성채는 수많은 세월이 스쳐간 흔적이 역력히 보이는 석조 구조 위에 쌓인 붉은 벽돌로 이루어져 있다.

원통형 형태 때문에 기념비적인 성격이 매우 강하다. 게다가 그 앞에 놓인 다리는 이 성채를 더욱 기념비적으로 보이게 한다. 성이라고 해서 단순히 벽돌만 튼튼하게 쌓아 올린 것이 아니라 아름다움이 느껴지기도 한다. 마치 성이라도 품위와 우아함이 깃들어야 더욱 강해진다는 것을 일러주는 듯 말이다. 그런데 붉은 색조를 띠고 있는 성채의 표면을 자세히 살펴보면 벽돌이 큼지막한 돌로 쌓은 원통형 석조 구조물 위에 쌓여져 있음을 알 수 있다. 원통형 구조물의 돌 표면에는 수많은 세월이 스쳐간 흔적이 역력히 보인다. 즉, 이 성은 시대와 디자인 양식이 서로 다른 건축이 겹쳐져 있다.

천사의 성은 오페라 〈토스카〉에서 알 수 있듯이 당시 정치범들을 수감

하고 처형하던 악명 높은 형무소로 사용되었다. 그런데 원래 이 성은 감옥이나 형무소로 쓰려고 지은 것은 아니었으며, 처음부터 성이나 요새로 사용하려고 지은 것도 아니었다. 실제로 성 안으로 들어가 보면, 마치 신비의 세계에 빨려 들어가듯 완만한 경사로 이루어진 컴컴한 내부의 나선형 램프를 타고 시계 반대 방향으로 완전히 한 바퀴 돌아야 성곽 위에 오르도록 되어 있다. 군사용으로 이 성을 세웠다면 성 위에 오르는데 횃불이 있어야 보이는 컴컴한 통로를 굳이 만들 필요가 있었을까? 도대체 원래 무슨 용도로 만든 것이었을까? 정답은 묘소이다. 그럼 언제, 누가 이렇게도 거대한 묘소를 세웠을까?

이야기는 로마 제국이 한창 융성하던 시대였던 기원후 2세기 전반으로 거슬러 올라간다.

문화 황제 하드리아누스

로마 제국의 국경을 최대로 넓힌 트라야누스 황제를 뒤이은 하드리아누스 황제는 국경을 넓히는 것보다는 내실을 기하는 데 총력을 기울였고, 그가 치세하는 동안 로마 제국은 평화와 복지를 누렸다. 그는 뛰어난 군인이자 탁월한 정치가였고, 박식하고 재기가 넘쳤으며, 미술·음악·건축·문학 등 거의 모든 예술 분야에 조예가 깊었다. 이를테면 고대 로마의 '르네상스 황제'였다고나 할 수 있겠다.

또 그는 치세 21년 동안 자그마치 12년을 로마 제국의 구석구석을 돌아다녔다고 하니 여행을 무척 좋아했던 것 같다. 물론 그의 여행은 로마 제국 국경 내부를 굳게 다지기 위한 정치적인 목적을 먼저 띠고 있었겠지만 말이다. 평생 여행을 많이 했던 그는 통치자로서 세상을 보는 시야가 매우 넓었을 것이다.

하지만 말년에 하드리아누스의 성격은 변덕스럽고 무자비했기 때문에

죽은 다음에 원로원은 그의 모든 업적과 기록을 깡그리 말소해 버리는 '담나티오 메모리아이(damnatio memoriae)'라는 형벌을 내리려고 했다. 죽어서도 명예를 중요시하는 로마인들에게 이러한 '기록 말살형'은 극형이나 다름없었다. 다행스럽게도 그는 후계자를 잘 두었다. 그를 이은 안토니누스 황제(재위 138~161년)는 선제의 명예를 손상시키지 않기 위해 최선을 다했다. 그 덕택에 하드리아누스는 네로 황제나 도미티아누스 황제처럼 역사의 누명을 쓰지 않고 로마 제국 5현제의 한 황제로 후세에 기억되고 있다.

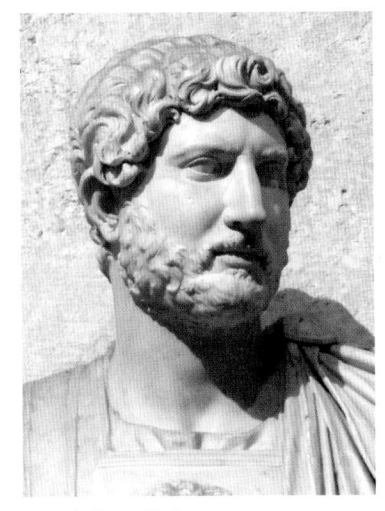

하드리아누스 황제.

문화 황제 하드리아누스는 자신이 직접 건축 설계에 관여하는 일을 즐겼던 것으로 전해진다. 판테온을 완전히 새로운 모습으로 재건하는가 하면, 콜로세움 바로 앞 언덕에 '베누스 여신과 로마 여신'에게 바친 신전을 독특한 모습으로 세웠으며, 로마 근교 티볼리에는 광대한 빌라 아드리아나(Villa Adriana)를 세웠다. 하드리아누스(Hadrianus)의 이탈리아 표기는 아드리아노(Adriano)로, 빌라 아드리아나는 '하드리아누스의 빌라'라는 뜻이다. 말이 '빌라'이지 이곳은 신전, 경마장, 도서관, 박물관 등 웬만한 시설과 여러 가지 기능을 갖춘 건축물들이 모여 있는 궁전 단지였다. 말하자면 하드리아누스 황제의 환상적인 착상으로 세워진 하나의 작은 도시였으며 하나의 작은 세계였다.

이처럼 하드리아누스는 평생 구석구석 여행하고, 자기가 만년에 기거할 궁전을 후세 사람들도 입이 닳도록 칭송할 만큼 개성이 넘치고 멋지게 지었

지만, 정작 자신이 묻힐 자리는 없었다. 왜냐면 아우구스투스의 영묘에는 네르바 황제가 서기 98년에 묻힌 이후 빈 묫자리가 더 이상 없었기 때문이다.

그렇다고 건축을 좋아하는 황제가 가만히 있을 순 없는 노릇이었다. 마침내 그는 자신의 묘소를 구상했다. 이왕 하는 김에 아예 후세 황제들의 묘소로도 쓸 거대한 영묘를 계획했다. 그는 영묘 터를 테베레강 건너편 바티칸 언덕 언저리에 잡았는데, 그곳은 아우구스투스 영묘가 강 건너 비스듬히 보이는 곳이었다. 그가 강 건너편에 조심스럽게 영묘 자리를 잡은 건 아마도 초대 황제 아우구스투스 영묘와 직접 비교되는 것을 피했기 때문이 아니었을까? 하드리아누스는 건축에 조예가 있고 상상력이 풍부하고 파격적이었기 때문에, 다소 수수하고 고전적으로 세워진 아우구스투스의 영묘와는 다른 뭔가 색다른 영묘 건축을 보여주고 싶었을지도 모른다. 그러기 위해서는 아우구스투스의 영묘와 어느 정도 거리를 두는 편이 좋았을 것이다.

그는 캄푸스 마르티우스(지금의 '캄포 마르찌오') 지역에서 영묘로 진입하

하드리아누스 영묘와 다리의 옛 모습(로마 문명 박물관).

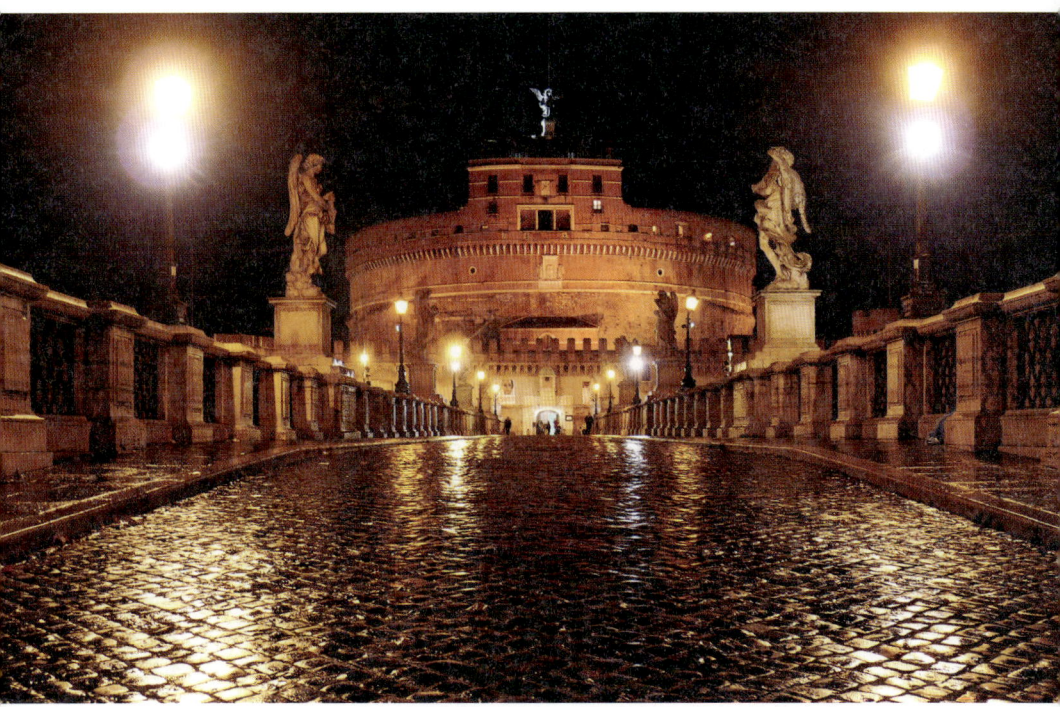

캄푸스 마르티우스 지역에서 이 다리에 첫발을 내디디고 영묘를 바라보면, 시야가 영묘 쪽에 집중되기 때문에 영묘는 기념비적인 성격이 매우 강해진다.

는 것을 수월하게 하고 강 건너 바티칸 지역을 주택지로 개발할 목적으로, 서기 130년에서 134년 사이 영묘 바로 앞에 다리를 세웠다. 캄푸스 마르티우스 지역에서 이 다리에 첫발을 내디디고 영묘를 바라보면 시야가 영묘 쪽에 집중되기 때문에 영묘는 기념비적인 성격이 매우 강해진다.

한편 이 다리는 1,800년 동안 그대로 보존되어 있다가 19세기 후반 테베레강 양변에 제방이 세워지면서 다소 개축되었다. 이 다리를 지탱하는 다섯 개의 아치 가운데 중간의 세 개는 축조된 원래의 형태를 그대로 보존하고 있다.

이 영묘에 관해서는 사료가 적기 때문에 정확히 언제인지는 알 수 없지

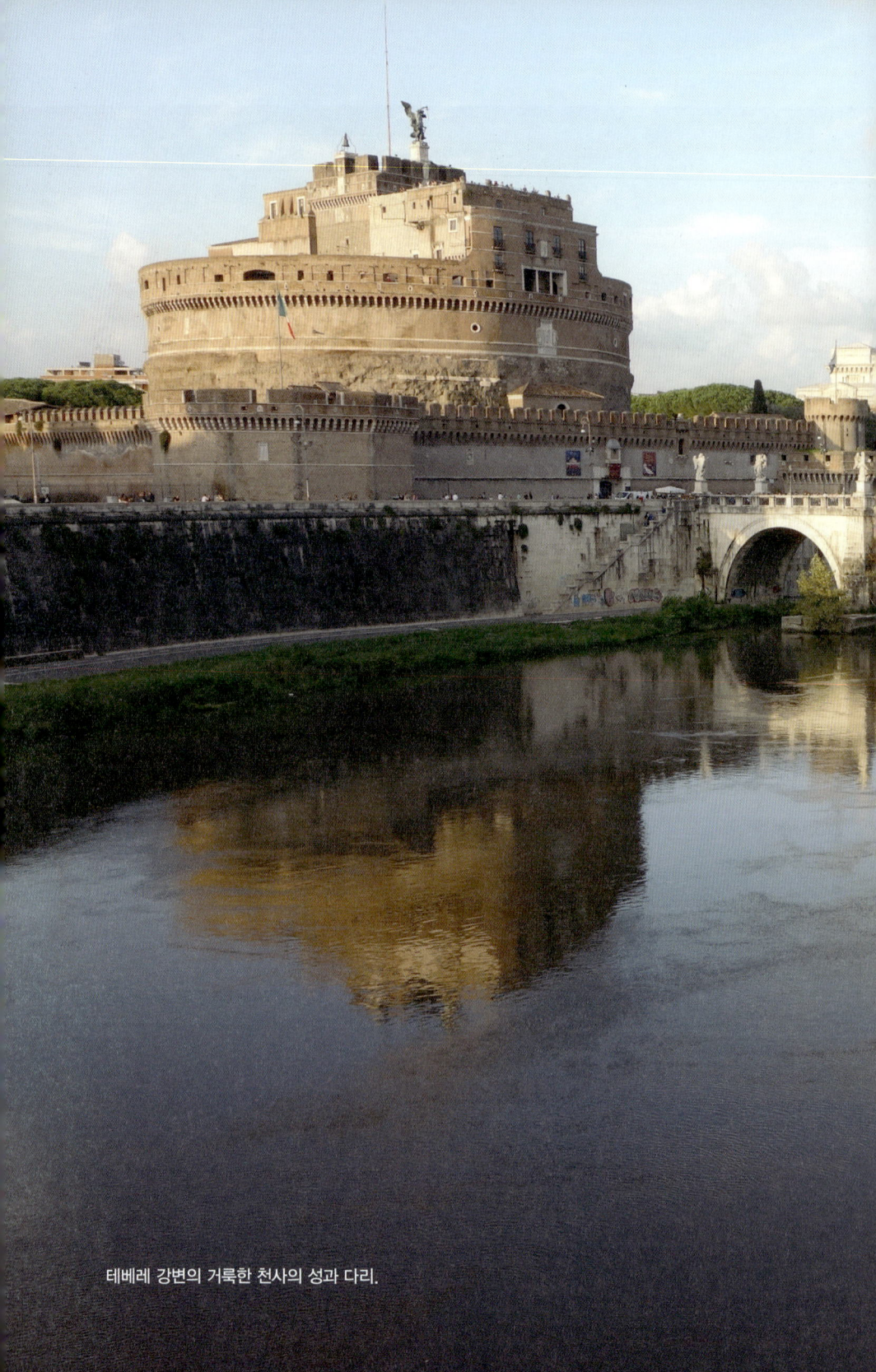

테베레 강변의 거룩한 천사의 성과 다리.

만, 대략 서기 130년경에 축조되기 시작한 것으로 여겨진다. 하드리아누스 황제가 사망한 지 일 년이 지난 서기 139년에 후임 안토니누스 피우스 황제에 의해 완공되었다. 이 영묘는 당시 로마 제국에서 콜로세움 다음으로 가장 웅장한 건축물이었다고 전해진다.

용도가 변경된 영묘

그런데 로마 제국 문화 황제의 영묘가 왜 요새 또는 성(城)으로 바뀌었을까? 번영과 평화를 구가하던 5현제 시대가 끝난 다음, 2세기 후반부터 로마 제국은 국운이 급격히 기울어지기 시작해 3세기에 들어서는 군인 황제들이 난립하는 혼란기를 맞았다. 이때 로마 제국의 국경이 게르만족에 의해서 계속 유린당하고 이탈리아 반도마저 침공 당하기 시작하자, 3세기

거룩한 천사의 성 위의 서쪽 중정. 감옥의 입구는 이 중정에 있다.

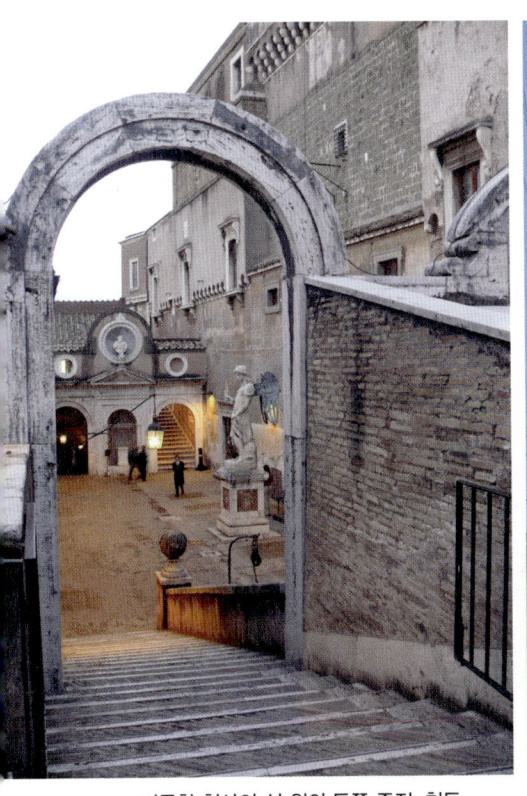

거룩한 천사의 성 위의 동쪽 중정. 청동 천사상이 올려지기 전에 성 꼭대기에 세워져 있던 대리석 미카엘 천사상이 보인다.

칼집에 칼을 넣고 있는 미카엘 천사 청동상.

후반에 수도 로마 주변에 19킬로미터에 달하는 '아우렐리아누스 방벽'이 황급히 축조되었다. 이런 긴급한 상황에서 하드리아누스의 영묘는 로마를 방어하는 성벽의 일부로 편입되어 테베레강을 지키는 요새로 둔갑했던 것이다.

그 후에도 하드리아누스 영묘는 계속 격변하는 로마의 정세 속에서 로마 제국 황제의 영묘가 아니라 군사용 성채로 용도가 완전히 바뀌어 버렸다. 그러다 10세기에 개축되고 증축되면서 바티칸 궁전을 방어하는 굳건한

보루가 되었다. 1527년, 독일 용병에 의한 로마 약탈 기간 중에는 포위된 교황 클레멘스 7세가 이곳에 피신하기도 했고, 교황청의 비밀 금고가 이곳에 보관되기도 했다. 그 다음에는 정치범들이 수감되고 처형되는 악명 높은 감옥으로 사용되었다. 오페라 〈토스카〉에서 카바라도시가 다른 곳이 아닌 바로 거룩한 천사의 성에서 처형당하는 것은 바로 이러한 이유 때문이다.

한편 하드리아누스 영묘는 12세기 이후부터 오늘날까지 '거룩한 천사의 성'이란 뜻으로 카스텔 산탄젤로라고 불리는데, 이 이름은 옛 전설에서 유래한다.

서기 509년, 교황 그레고리우스는 당시 로마를 황폐화하던 페스트를 퇴치하기 위해 기도하던 중에 천사의 환상을 보게 된다. 천사는 영묘의 꼭대기에 서서 칼집에 칼을 집어넣고 있었는데, 이는 신의 은총이 내려졌음을 의미했다.

그 후 이 천사를 기념해 이곳에 예배당이 세워졌다. 이어서 천사의 모습이 대리석으로 조각되어 세워졌으며, 18세기 중반 이 대리석상은 청동상으로 바뀌었다. 이것이 바로 별이 빛나던 로마의 새벽 하늘 아래에서 카바라도시와 토스카의 죽음을 지켜보던 바로 그 미카엘 천사상이다.

ROMA

03

바티칸

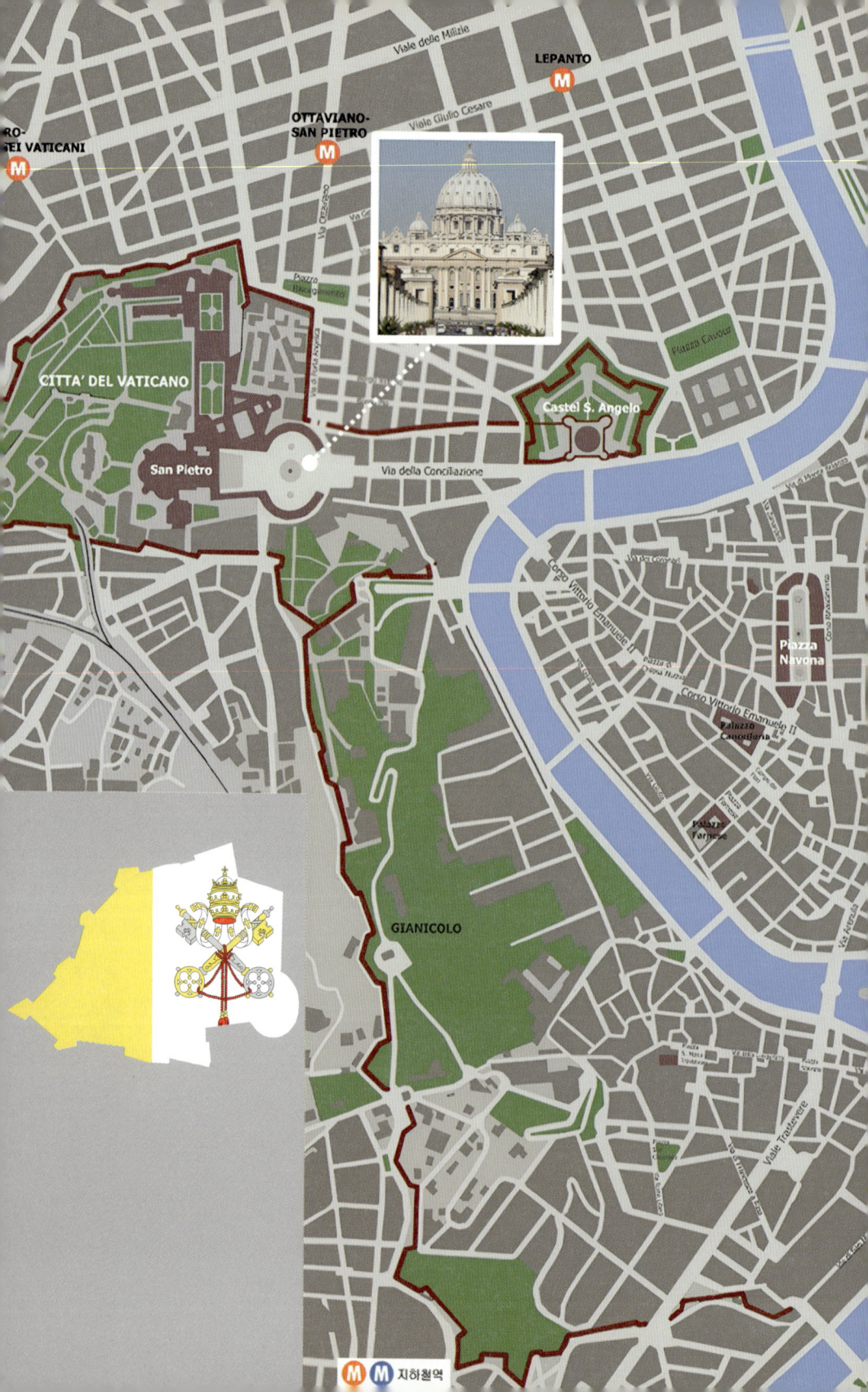

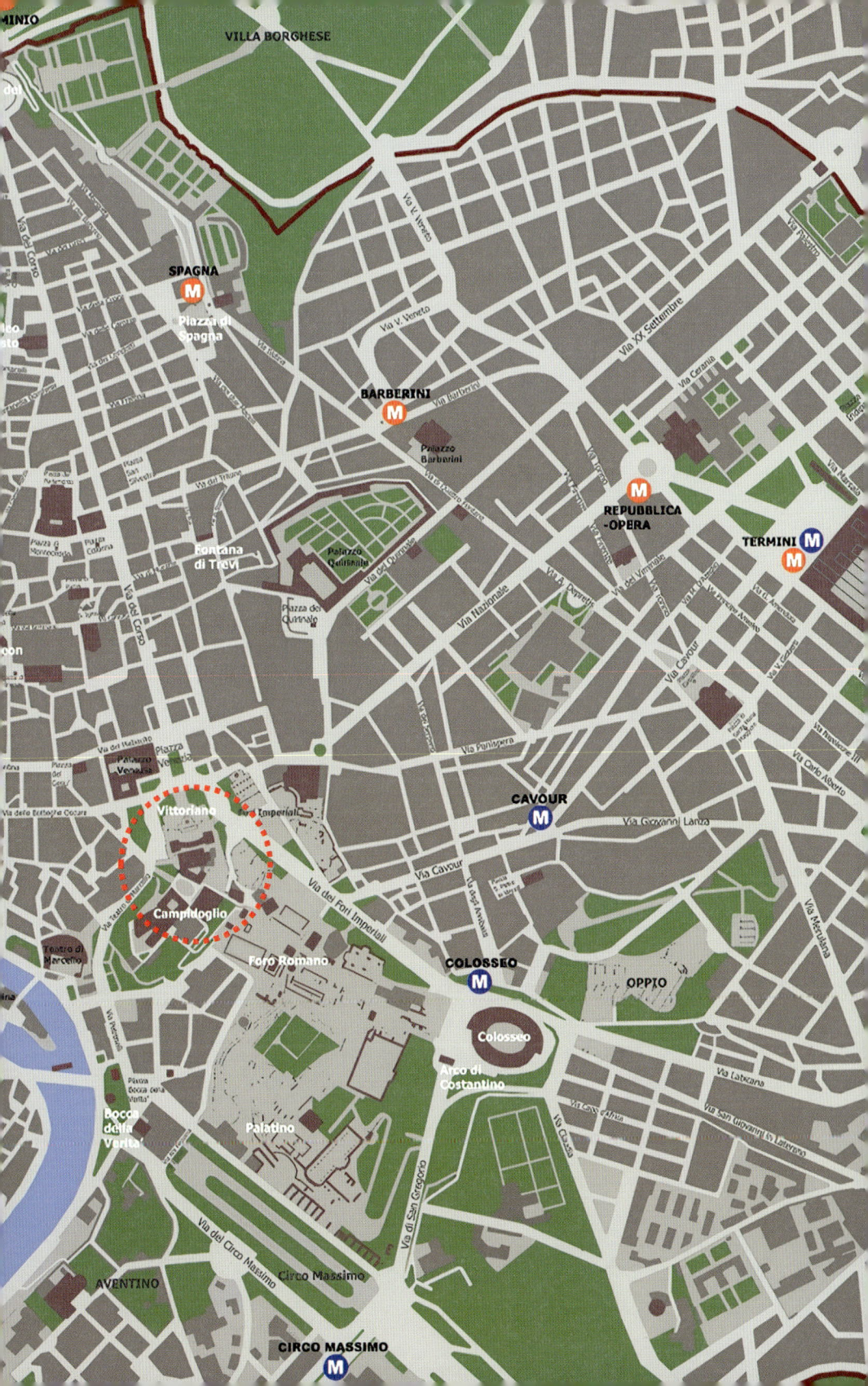

Basilica di San Pietro

베드로 대성당
'반석' 위에 세운 지상 최대의 성전

우리나라는 로마 시내에 이탈리아 주재 대사관 외에도 바티칸 주재 대사관을 별도로 두고 있고, 각 대사관마다 대사도 한 명씩 두고 있다. 다른 나라들 역시 마찬가지다. 아니, 같은 도시 안에 있으니 두 대사관을 통합하고 대사 한 사람이 겸임을 하면 경비가 크게 절감될 텐데 왜 굳이 그렇게 하는 것일까? 실은 그게 마음대로 되는 것이 아니다. 바티칸을 독립 국가로 인정한 1929년에 맺은 이탈리아와 교황청 간의 상호 조약에 의하면 '바티칸과 외교 관계를 맺는 나라는 로마에 바티칸 주재 대사관을 별도로 둔다.'라고 명시되어 있으니 다른 도리가 없는 것이다.

교황청이 소재한 바티칸은 'Stato di Città del Vaticano', 즉 '바티칸 시국(市國)'이라는 공식 국명을 가진 엄연한 독립 국가로, 국토의 면적은 0.44제곱킬로미터이다. 그러니까 여의도의 6분의 1 정도밖에 밖에 되지 않는 초미니 국가인 셈이다. 그렇다면 '바티칸'이란 말은 도대체 어디서 온 것일까?

아주 까마득한 옛날 테베레 강변 서북쪽 언덕에는 에트루리아의 점쟁이

십자가가 올려진 오벨리스크와 베드로 대성당 쿠폴라의 실루엣.

거룩한 천사의 성 옆 비아 델라 콘칠리아치오네(화합의 길)에서 본 베드로 대성당

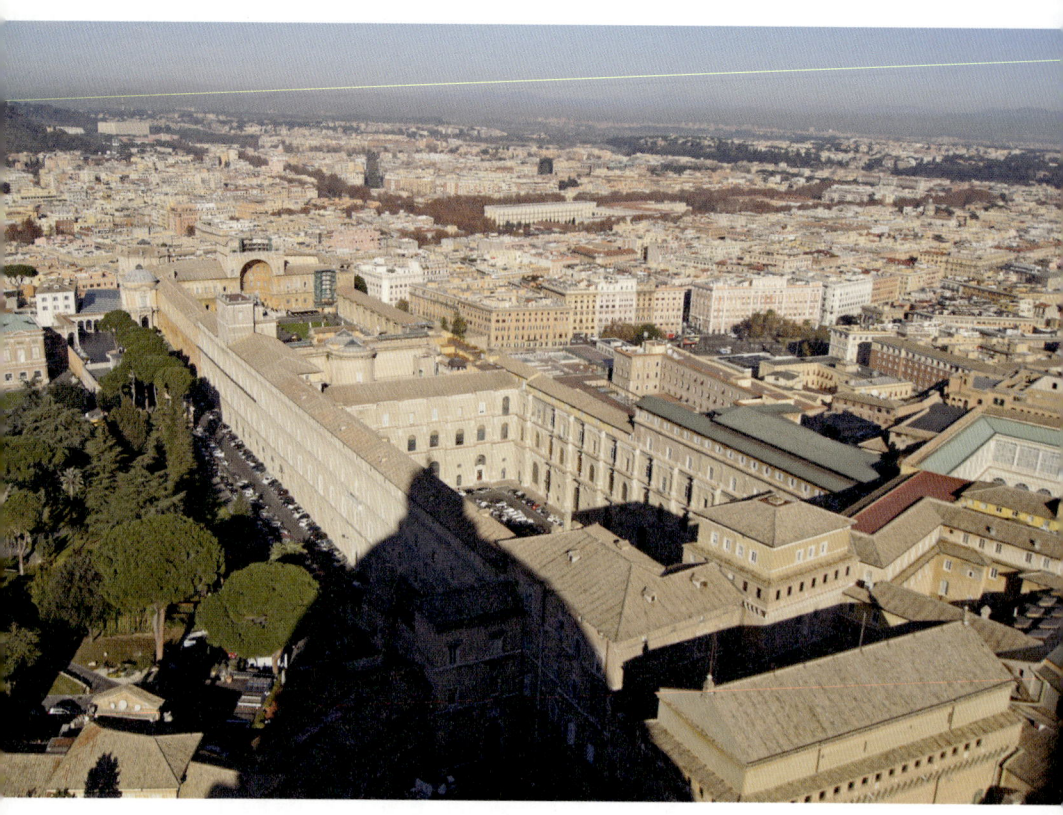

베드로 대성당 쿠폴라에서 내려다본 바티칸 박물관이 있는 바티칸 시국의 북쪽 영역. 오른쪽 아래 건물이 카펠라 시스티나이다.

들과 신관들이 살고 있었는데, 사람들은 이들을 바티(vati)라고 불렀다고 한다. 고대 로마인들은 이곳을 '바티의 언덕'이란 뜻에서 몬스 바티쿠스(Mons Vaticus)라고 불렀다. 이탈리아어 명칭은 바티카노(Vaticano), 즉 '바티칸'은 바로 여기에서 유래한 지명이다. 한편 바티칸은 이곳에 세워진 베드로 대성당의 엄청난 규모 때문에 전혀 언덕처럼 보이지 않는다.

바티칸 시국은 국제법상 엄연히 이탈리아 영토 안에 있는 하나의 독립 국가이다. 따라서 마음대로 출입할 수 없다. '국방'은 스위스 근위대가 담당한다. 예전부터 교황청 방어를 위해 스위스에서 용병들이 고용되었다가

교황청을 지키는 스위스 근위대.

1506년부터 정식으로 교황을 지키는 스위스 근위대로 발족하여 오늘날까지 이르고 있다. 군복은 미켈란젤로가 디자인했다는 설이 있다.

그럼에도 베드로 대성당과 대광장, 바티칸 박물관만큼은 모두에게 '국경'이 완전히 개방되어 있다. 베드로 대성당에 들어가려면 마치 입국 수속을 하듯 긴 줄을 서서 소지품 검사와 복장 검사를 받아야 한다. 소지품 검사는 테러를 방지하기 위함이며, 복장 검사는 성전 안의 거룩한 분위기를 해치지 않도록 하기 위한 것이다. 따라서 반바지 차림이나 어깨를 노출한 차림으로는 '입국'이 거부된다.

내가 반석 위에 교회를 세우리니…

세계 최대의 성전 베드로 대성당은 로마의 스카이라인을 압도한다. 로마에서는 베드로 대성당보다 더 높은 건물을 지을 수 없다. 그런데 유럽에서 대성당은 시내 중심에 있는 경우가 대부분인데, 예수 그리스도의 수제자 베드로를 기념하는 세계 최대의 대성당은 왜 로마 중심에서 떨어진 테베레 강 건너편에 세워졌을까?

서기 64년, 네로 황제가 로마 제국을 통치하던 그 해 7월 19일 수도 로마에 전대미문의 대화재가 발생해 시가지의 상당 부분이 파괴되고 말았을 때의 일이다. 당시의 상황을 배경으로 하는 '쿠오 바디스' 전설에는 다음과 같은 이야기가 있다.

네로 황제가 화재의 책임을 기독교 신자들에게 전가하고는 그들을 탄압하기 시작하자 예수 그리스도의 가르침을 전파하기 위해 로마에 와 있던 베드로는 박해가 끝날 때까지 로마에서 벗어나 있기로 한다. 그는 이탈리아 반도 동남쪽으로 향하는 도로 비아 아피아(Via Appia)를 따라 수도 외곽으로 걸어 나가고 있었는데, 이때 로마로 들어가고 있는 예수 그리스도의 환상을 보았다. 깜짝 놀란 베드로는 떨리는 목소리로 물었다. "도미네, 쿠오 바디스(Domine, quo vadis)?"

우리말로 번역하면 "주여, 어디로 가시나이까?"이다. 그러자 예수 그리스도는 "나는 다시 십자가에 못 박히러 간다."라고 답하고는 사라졌다. 베드로는 그 자리에서 발길을 되돌려 로마로 향했다. 로마에 돌아간 베드로는 즉시 체포되었는데 자신은 예수 그리스도처럼 똑바로 십자가에 매달릴 자격도 없다면서 십자가에 거꾸로 매달려 순교했다고 한다.

기원후 1세기 전반, 칼리굴라 황제는 당시 수도 로마의 외곽인 바티칸 지역에 개인 경기장을 갖고 있었다. 그가 죽은 다음 이 경기장은 네로 황제에 의해 복구되고 단장되어 네로의 경기장으로 이름이 바뀌었다. 전해지는

말에 의하면 바로 이 '네로의 경기장'에서 베드로를 비롯한 많은 기독교 신자가 죽음을 당하고 근처의 공동묘지에 매장되었다고 한다.

역사적으로 엄밀히 따지면 쿠오 바디스 이야기에서처럼 기독교가 네로 황제에 의해 탄압받았다고 보기는 곤란하다. 또한 베드로가 순교한 것은 네로 황제 재위 말기에 해당하는 서기 67년경으로 추정된다. 그러나 실제로 베드로가 그때 순교한 것인지, 언제 로마에 와서 얼마 동안 머물렀는지에 관해 신약성경에서도 언급이 없을 뿐더러 신빙성 있는 자료 역시 존재하지 않는다. 그러다 보니 베드로의 행적에 관해서는 전적으로 전해 내려오는 말에 의존할 수밖에 없다. 어쨌든 세계 최대의 성전인 베드로 대성당은 그가 묻혀 있다고 믿어지던 묘소 위에 세워졌다.

한편 우리가 흔히 말하는 '베드로'라는 이름은 이탈리아에서는 피에트로(Pietro)라고 하며, 그리스어로는 페트로스(Petros), 라틴어로는 페트루스(Petrus)라고 한다. 이 말의 원래 뜻은 '돌', '반석'이다. 이 이름은 영어권에서는 피터(Peter), 독일어권에서는 페터(Peter), 프랑스어로는 피에르(Pierre), 스페인어로는 페드로(Pedro), 러시아어에서는 표트르(Pjotr)라고 한다. 따라서 각 나라마다 베드로 대성당을 부르는 이름이 다르다. 이탈리아에서는 공식적으로 바질리카 디 산 피에트로(Basilica di San Pietro)라고 하고, 간단히는 산 피에트로(San Pietro)라고 한다. 뜻을 음미해 보면 베드로의 묘소 위에 세워진 산 피에트로 대성당은 그야말로 반석 위에 세워진 성전인 셈이다. 그러고 보니 신약성경의 마태복음 16장 18~19절이 떠오른다.

"내가 너에게 이르노니 너는 베드로라. 내가 반석 위에 교회를 세우리니 음부의 권세가 이기지 못하느니라. 내가 천국의 열쇠를 너에게 주리니 네가 땅에서 무엇이든지 매면 하늘에서도 매일 것이요, 네가 땅에서 풀면 하늘에서도 풀리리라."

미켈란젤로의 거대한 쿠폴라

로마 시가지 전체의 초점을 이루고 있는 것은 베드로 대성당의 거대한 쿠폴라이다. 로마의 하늘을 지배하는 듯한 이 우아한 쿠폴라는 원래 미켈란젤로가 설계했던 것인데, 그 규모는 상상을 초월한다. 미켈란젤로가 베드로 대성당 건축에 관여하게 된 것은 1547년, 그러니까 그가 72세의 노인이었을 때다. 당시 그는 바티칸 궁전 안 카펠라 시스티나의 벽화 〈최후의 심판〉을 완성하고 나서 로마에서 조용히 조각에 전념하고 있었는데, 혈기 왕성한 노인 교황 파울루스 4세가 그를 불러들였다. 미켈란젤로는 처음에 자신은 조각가이지 건축가가 아니라고 완강히 사양하다가 자의 반 타의 반으로 결국 이 일에 손을 대게 되었다.

미켈란젤로는 전임자 브라만테의 계획안을 대폭 수정하고 간소화했다. 그는 특히 브라만테가 판테온을 보고 착상한 쿠폴라를 완전히 무시하고 15세기 전반 브루넬레스키(Filippo Brunelleschi, 1377~1440년)가 세운 피렌체 대성당의 쿠폴라를 참조해 새로이 우아하고 거대한 쿠폴라를 설계했다. 그러나 미켈란젤로는 쿠폴라의 완성을 보지도 못하고 1564년에 89세의 나이로 세상을 떠나고 말았다. 쿠폴라가 그 밑둥의 모습을 드러내기 시작했을 무렵이었다.

이후 쿠폴라는 델라 포르타(G. Della Porta, 1533~1602년)와 그의 보좌 건축가 폰타나(D. Fontana, 1543~1607년)에 의해 약간 변경되어 1590년경에 지금과 같은 모습을 드러냈다. 변경된 쿠폴라는 미켈란젤로가 의도했던 것보다 조금 더 뾰족하고 7미터가량 더 높다. 사실 공을 반으로 잘라 놓은 듯한 완전한 반구형 쿠폴라보다 꼭대기가 위로 솟은 쿠폴라가 구조적으로 훨씬 더 안전할 뿐 아니라 높은 만큼 더 잘 보인다는 장점이 있다. 이 쿠폴라의 지름은 42.3미터로 판테온 쿠폴라의 지름보다 약간 작다. 또 바닥에서 쿠폴라 정상의 십자가까지 높이는 136.5미터나 된다.

베드로 대성당의 쿠폴라 정상부. 사람의 크기와 비교해 보면 쿠폴라의 엄청난 규모를 알 수 있다.

그런데 이 유명한 쿠폴라는 정작 베드로 대성당 바로 앞에서는 잘 보이지 않는다. 미켈란젤로는 쿠폴라를 베드로의 묘소 위에 씌워진 거대한 왕관처럼 디자인해서 어디에서나 잘 보이도록 했었다. 그러나 어찌 된 노릇인지 대성당 정면과 거대한 타원형 광장 사이에 있는 사다리꼴 광장 양쪽에 세워진 베드로와 바울의 석상이 있는 곳까지 떨어져서 보아도 보이지 않는다. 미켈란젤로가 세상을 떠난 다음 베드로 대성당의 확장 설계를 맡았던 마데르노(Carlo Maderno, 1556~1629년)는 당시 많은 경쟁자들 중에서 선발된 건축가였다. 하지만 그런 마데르노도 쿠폴라가 대성당 정면에 가려지는 문제에 대해서는 어쩔 수 없었다. 왜냐면 1605년 교황 파울루스 5세가 반종교개혁 운동에 걸맞게 쿠폴라가 보이든 말든 대성당에 더 많은 신도가 들어올 수 있도록 성당의 내부 공간을 무조건 확장하라고 명했기 때문이었다. 이미 백 년 전부터 브라만테, 줄리아노 다 상갈로, 라파엘로, 페루치, 안토니오 다 상갈로, 미켈란젤로, 델라 포르타 등 쟁쟁한 건축가들의 손을 거쳐 온 베드로 대성당의 공사를 물려받은 마데르노는 미켈란젤로의 의도를 최대한 존중하면서 기존의 그리스 십자형 평면을 새로운 용도에 맞게 세로축이 가로축보다 더 긴 라틴 십자형 평면으로 변경했다. 그 결과 성당의 내부 공간은 훨씬 더 길어지고 깊어져서 자그마치 6만 명을 수용할 수 있게 되었으나, 그만 대성당 정면에 쿠폴라가 가려지고 말았다. 그리하여 멀찍감치 떨어져서 보지 않으면 쿠폴라가 눈에 제대로 들어오지 않는다.

옛 베드로 대성당

베드로 대성당이 오늘날 우리가 보는 웅대한 모습을 드러낸 것은 공사가 시작된 지 120년이 지난 다음이었고, 대성당의 축성식은 1626년 11월 18일이었다. 그런데 다른 해도 아니고 왜 하필 1626년이며 축성식 날짜도 11월 18일이었을까? 120년 이전, 즉 1506년에는 이곳이 그냥 허허벌판이

었을까? 사실 이곳에는 예전부터 아주 오래된 대성당이 있었다. 이 성당의 이름도 베드로 대성당이었는데 그 형태는 현재 로마 중심에서 남서쪽으로 떨어져 있는 산 파올로 대성당(성 바울 대성당, Basilica di San Paolo)과 상당히 비슷했다. 그러니까 지금 우리가 보는 대성당과는 모양이 완전히 달랐다.

당시 이 옛 베드로 대성당은 지어진 지 천 년도 훨씬 넘어서 낡아도 너무 낡아 있었다. 이 성당을 처음 세우게 한 인물은 다름 아닌 기독교를 공인한 콘스탄티누스 황제였다. 서기 90년경, 베드로가 묻힌 곳으로 여겨진 곳에 조그만 예배당이 세워져 있었는데 바로 그 자리에 서기 319년에 베드로를 기념하는 커다란 성전을 세우게 되었다.

콘스탄티누스는 황제의 권위를 상징하는 자색 망토를 벗고 그리스도의 열두 제자를 상징하는 열두 자루의 흙을 직접 손으로 운반함으로써 기공식을 했다고 전해진다. 옛 베드로 대성당의 공사는 거의 350년까지 진행되었으며 헌당식은 공사 기간 중인 326년 11월 18일에 있었다. 그러니까

옛 베드로 대성당.

베드로 대성당 지하층에 있는 옛 베드로 대성당의 기둥.

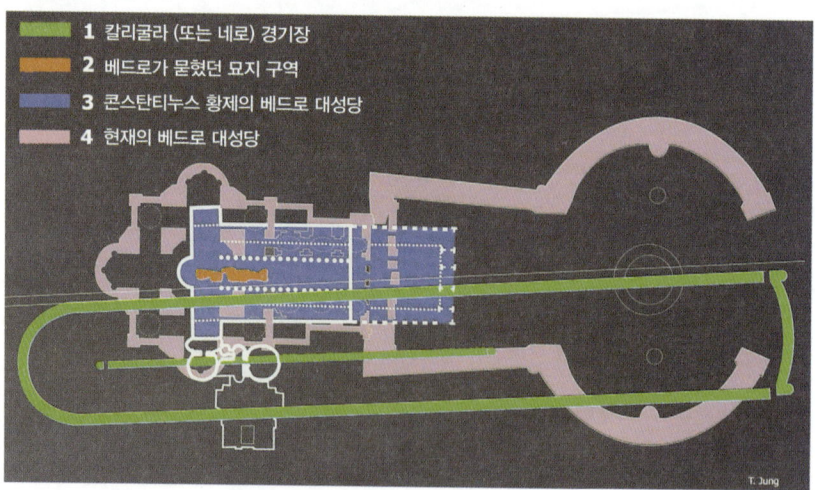

베드로 대성당 비교.

1626년에 있었던 새 베드로 대성당 헌당식은 콘스탄티누스가 세웠던 옛 베드로 대성당의 헌당식 1,300주년 기념일에 꼭 맞춘 것이었다. 물론 이때는 르네상스 시대를 이끌었던 거장들이 모두 이미 세상을 떠난 지 많은 세월이 흐른 다음이었다.

산 피에트로 광장

마데르노가 사망한 후 베드로 대성당의 마지막 손질을 맡은 사람은 천재 조각가이자 건축가였던 베르니니였다. 베르니니는 미켈란젤로의 설계와 마데르노의 설계를 조화롭게 공존시킬 내부 설계와 내부 장식을 하는 데 천재적인 능력을 발휘했다. 그는 마데르노가 설계했던 성당의 정면을 수정해서 한가운데에 강복(降福)의 발코니를 만들어 광장에 모인 신도들이 교황을 바라볼 수 있도록 했다.

베르니니의 손길은 여기서 끝나지 않았다. 그가 대성당 앞 광장을 디자인하기 전인 1586년에 광장에는 높이가 40미터가 넘는 거대한 해시계의 중심축 같은 오벨리스크가 세워졌다. 기단을 제외한 오벨리스크의 높이는 25.5미터이다. 이 오벨리스크는 원래 칼리굴라 황제가 이집트에서 운반해 와서 기원후 37년에 자신의 경기장에 세워 둔 것이었는데, 약 250미터 동북쪽에 있는 현재의 자리로 옮겨졌다. 베르니니는 이 오벨리스크를 중심으로 하는 거대한 광장을 1656년에 착공하고, 12년 후인 1667년에 완공했다. 베르니니는 베드로 대성당이 마치 두 팔을 벌려 모든 인류를 포옹하는 듯한 인상을 주도록 의도했다.

오벨리스크와 분수가 있는 지점에서는 쿠폴라의 상부가 완전히 보인다. 광장을 대성당의 정면으로부터 어느 정도 거리를 띄어 놓았기 때문에 광장에 있는 사람들이 쿠폴라를 감지하게 되는 것이다. 또 거대한 기둥들이 네 겹으로 둥글게 늘어선 '두 팔'은 베드로 대성당의 '앞마당'으로서 근엄하면

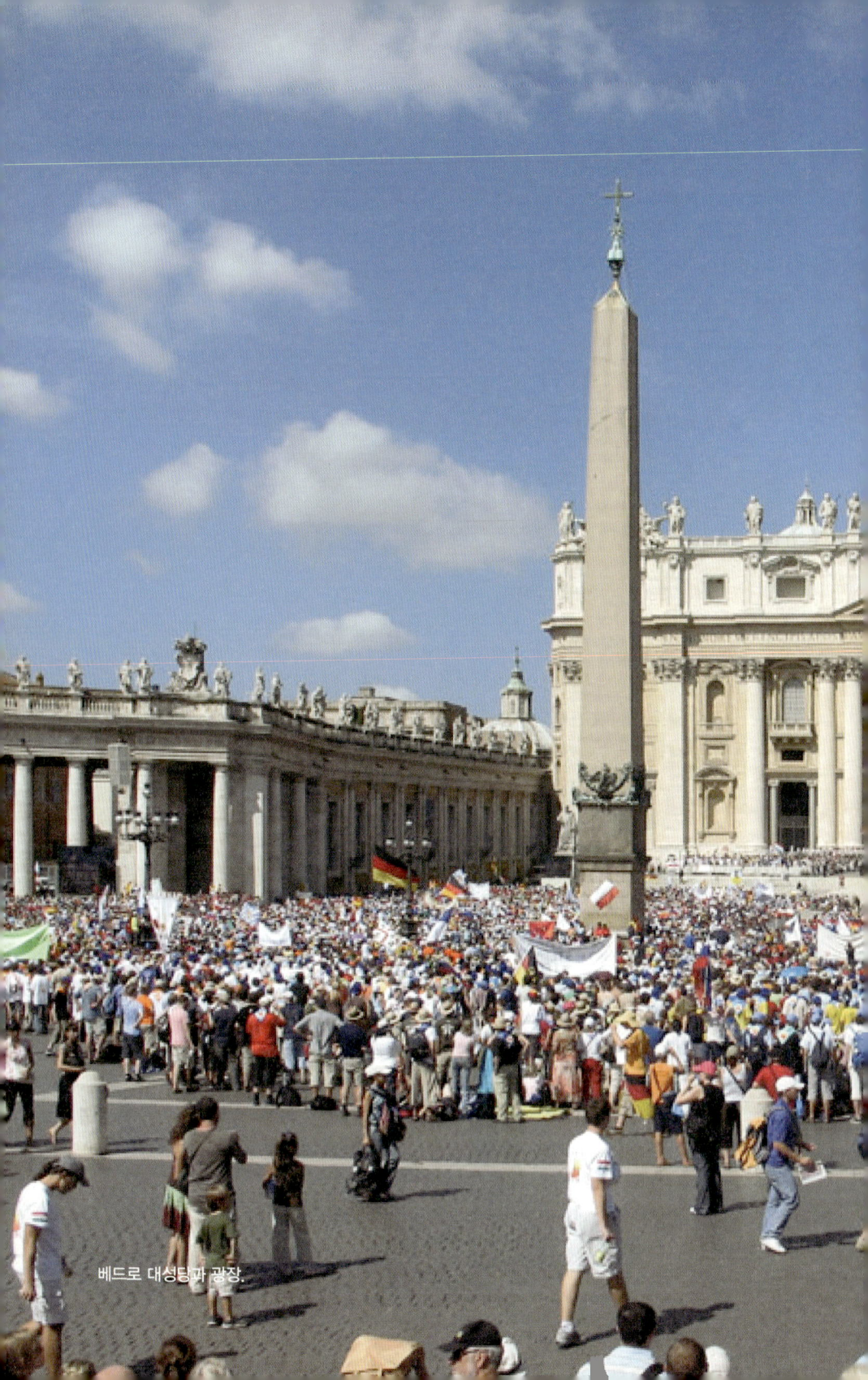

베드로 대성당과 광장.

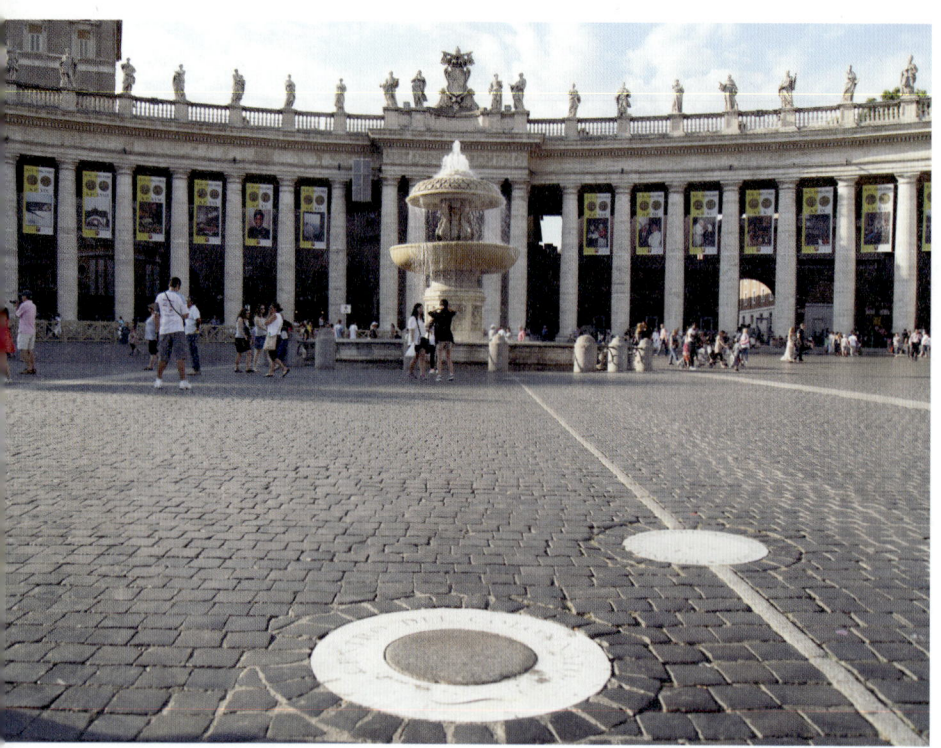

광장 바닥에 표시된 타원의 초점. 이곳에서는 광장을 둘러싼 네 겹의 기둥들이 겹쳐져 한 줄의 기둥처럼 보인다.

서도 강한 인상을 던져준다. 각 기둥 위에 늘어선 성인들은 베드로 대성당 정면 위에 세워진 예수 그리스도와 세례자 요한을 비롯한 제자들의 석상과 일체를 이루면서 광장과 대성당을 시각적으로 연결한다.

또 한 가지 재미있는 부분이 있다. 광장 바닥 좌우에 타원형 초점이 각각 표시되어 있는데, 이곳에 올라서서 광장을 감싸고 있는 열주(列柱)를 둘러보면 네 개의 기둥들이 겹쳐져 보인다. 이로 인해 마치 한 개의 기둥이 둘러져 있는 것처럼 보인다. 이처럼 베르니니는 거대하고 근엄한 공간 안에서 재미와 감흥도 느낄 수 있도록 사소한 부분에도 주의를 기울였다.

그러나 이러한 베르니니의 세심한 의도는 뭇솔리니에 의해 무시되고 만

베드로의 석상. 예수 그리스도의 복음을 전파하러 로마 제국의 수도 로마에 왔다가 이 지역에서 순교한 것으로 전해진다.

바울의 석상. 바울은 베드로와 함께 기독교 전파의 양대 기둥을 이루는 사도였다. 뒤에 보이는 대성당 정면 가운데에는 베르니니가 설계한 강복의 발코니가 보이고, 정면 위에는 예수 그리스도를 중심으로 예수 그리스도의 제자들의 석상이 세워져 있다.

다. 1929년에 바티칸을 독립 국가로 인정하는 라테라노 조약이 체결되었는데, 뭇솔리니는 이를 기념해 대광장 동쪽 지역의 옛 건물들을 허물고 대광장과 거룩한 천사의 성까지 연결되는 비아 델라 콘칠리아치오네(Via della Conciliazione, 화합의 길)를 뚫어 바티칸과 로마의 중심부를 시원하게 직선으로 연결했다. 그 결과 어둡고 좁은 골목길 끝에서 갑자기 밝고 넓은 공간을 맞닥뜨려 사람들에게 놀라움과 감흥을 주려던 베르니니의 의도가 크게 훼손되고 말았던 것이나.

베드로 대성당 내부

타원형 광장과 베드로 대성당을 연결하는 사다리꼴 광장 양쪽에는 천국의 열쇠를 든 베드로와 성경과 칼을 든 바울의 거대한 석상이 세워져 있다. 이 석상들을 지나 대성당 안에 들어서면 거인국에 온 듯 인간의 상상을 넘어선 규모에 먼저 압도되며, 구석구석에 배인 위대한 예술가들의 손길에 경탄을 금할 수 없게 된다.

내부는 빈틈을 찾아볼 수 없을 정도로 수많은 예술품들로 장식되어 있는데, 그중 가장 많은 사람들의 발길을 멈추게 하는 것은 미켈란젤로의 초기 작품 〈피에타〉이다. 십자가에서 내려진 예수 그리스도를 무릎에 앉히고 슬픔을 내면적으로 승화하고 있는 성모 마리아의 청순한 얼굴이 깊은 감동을 준다. 또한 예수 그리스도의 얼굴은 죽어 있는 것이 아니라 마치 잠들어 있는 것처럼 보인다.

이탈리아어 '피에타(pietà)'는 문자 그대로 번역하면 '자비', '동정심', '긍휼' 등이라고 할 수 있다. 일반적으로 십자가에서 내려진 예수 그리스도의 시신을 팔에 안은 성모 마리아를 소재로 하는 작품을 지칭하는 데 쓰이는 제목이다. 미켈란젤로의 작품 중에는 '피에타'라는 제목이 붙은 작품이 여러 점 있다. 그중 이 작품은 그가 최초로 제작한 피에타상이며, 그의 최고 걸작 중 하나로 손꼽힌다.

이 작품은 미켈란젤로가 불과 24살이던 1499년에 완성했으니까 베드로 대성당이 착공되기 7년 전이었다. 그런데 마리아는 예수의 어머니인데 어째서 아들보다 더 젊을까? 사실 이에 대한 시비는 당시에도 끊임이 없었다. 미켈란젤로가 왜 그렇게 표현했는지는 아무도 모르지만 아마도 마리아의 순결함을 영원한 젊음으로 표현한 것이 아닐까 추측해 본다.

또 하나 특이한 점은 마리아의 가슴을 사선으로 두르는 띠에 새겨진 'MICHELANGELUS BUONARROTUS FIORENTINUS FACIEBAT'라

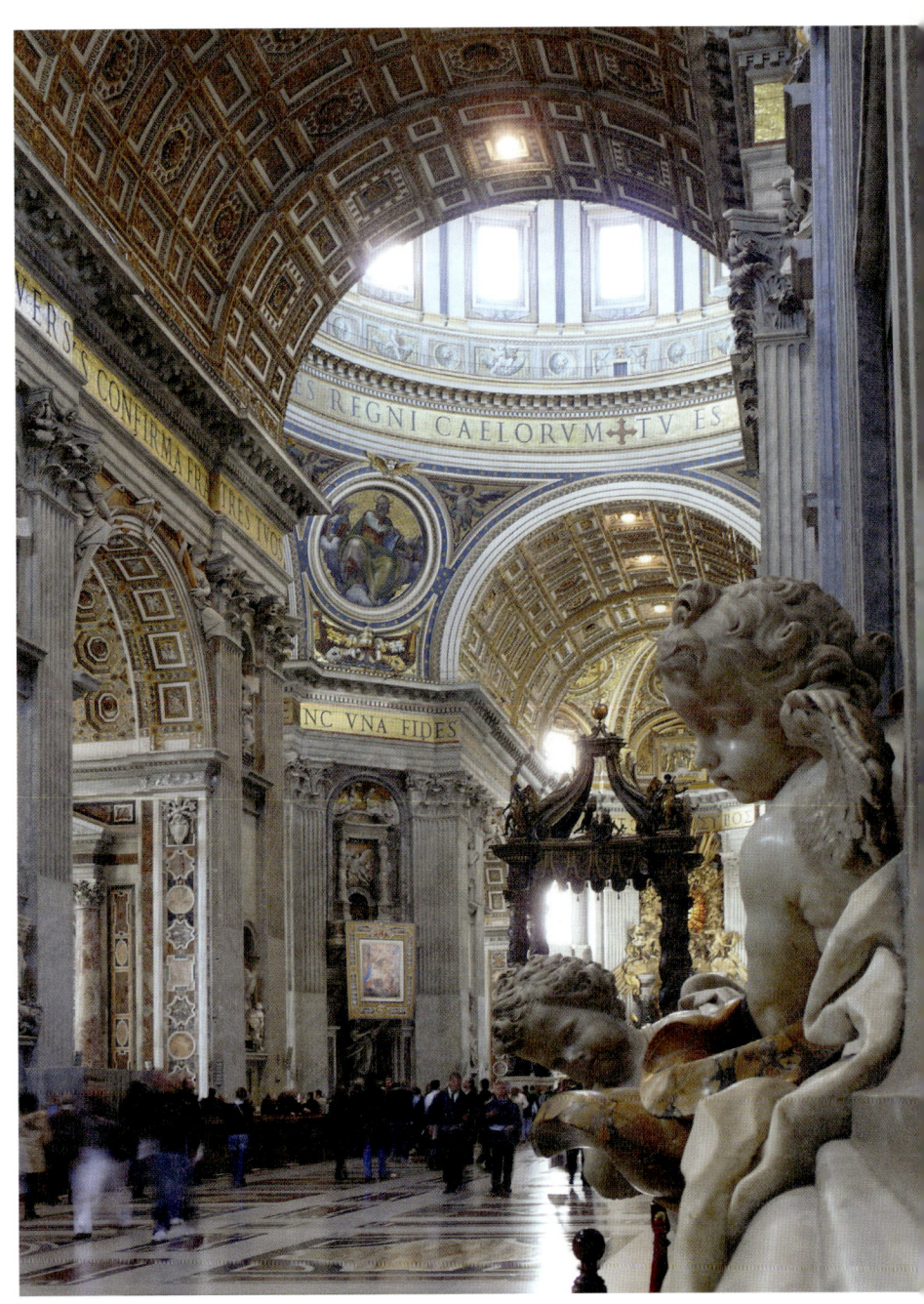

베드로 대성당 내부.

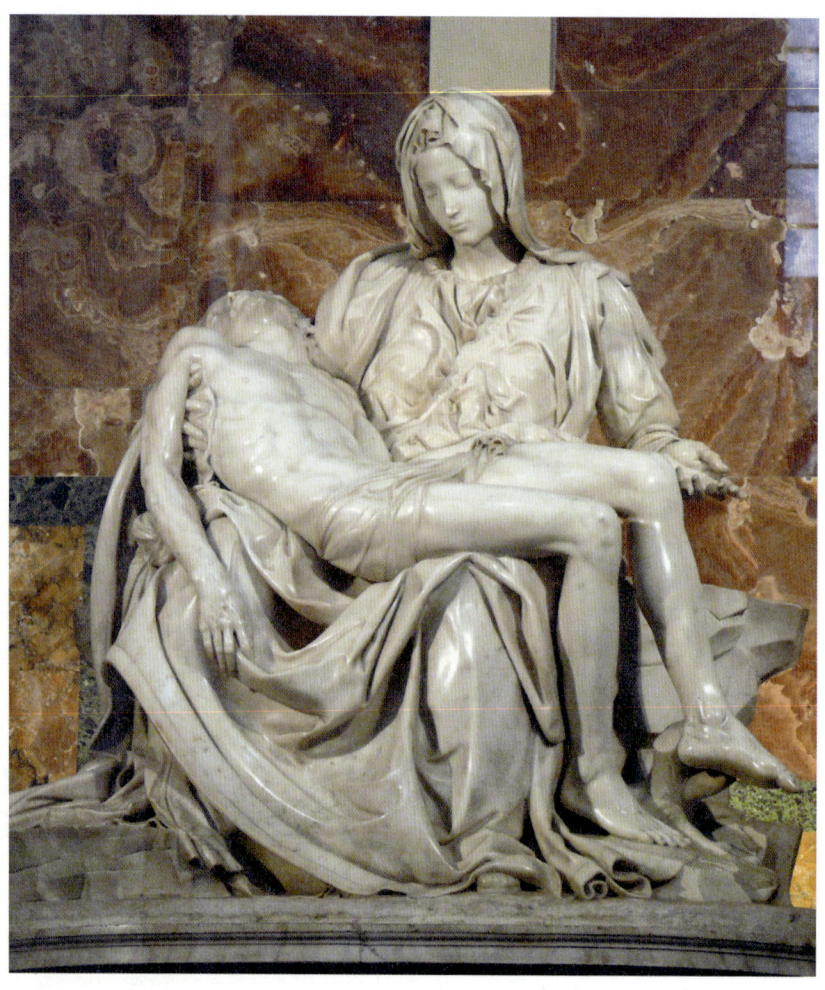

미켈란젤로의 〈피에타〉(1498~1499년).

는 라틴어 문장이다. 이 문장을 직역하면 '피렌체 사람 미켈란젤로 부오나로티가 만들고 있었다.'인데, 이를테면 미켈란젤로의 수많은 작품들 중에서 유일하게 있는 그의 서명인 셈이다. 『르네상스 예술가 열전』의 저자 바자리 (G. Vasari, 1511~1574년)에 의하면 어느 날 미켈란젤로는 사람들이 그 작품을 유명한 밀라노의 조각가 곱보(Gobbo; Cristoforo Solari, 1460?~1527년)가 만

띠에 새겨진 문장. 미켈란젤로의 서명인 셈이다.

들었다고 말하는 것을 듣고 이 문장을 새겨 넣었다고 한다. 그런데 이처럼 완벽한 작품은 어느 곳에서도 찾아보기 힘든데 '만들었다.'가 아니라 '만들고 있었다.'라고 표현한 이유는 무엇일까?

이 작품을 위임한 사람은 당시 교황청 주재 프랑스 대사 드 라그롤라(J. B. de Lagraulas) 추기경이다. 그는 이 대리석상을 구(舊) 베드로 대성당 남쪽 성녀 페트로닐라 예배당에 마련된 자신의 묘소에 놓기 위해 1498년에 미켈란젤로와 계약을 체결하고는 이듬해 8월 6일에 세상을 떠났다. 그리고 미켈란젤로는 이에 맞춰 〈피에타〉를 서둘러 손질해 납품해야만 했을 것이다. 따라서 그의 기준으로 이 조각상을 보았을 때 완벽하기보다 아직 뭔가 부족한 점이 있어서 '만들고 있었다.'라고 하지 않았을까?

이후 베드로 대성당을 신축하면서 성녀 페트로닐라 예배당은 헐렸고, 이 작품은 다른 곳으로 옮겨졌다가 18세기에 현재의 위치로 옮겨졌다. 1972년에는 한 정신이상자가 휘두른 망치에 파손되는 바람에 오랜 복구 작업을 거쳤으며 그 후에는 방탄유리를 설치해 보존하고 있다. 따라서 아쉽게도 이 명작에 좀 더 가까이 다가가서 감상할 수 없게 되었다. 어쨌든 베드로 대성당은 미켈란젤로 생애 마지막 걸작인 쿠폴라와 그의 생애 첫 번째 걸작인 〈피에타〉를 동시에 만날 수 있는 곳이다.

베드로 대성당 안에서 순례자들이 많이 찾는 작품으로는 피렌체의 조각가 아

베드로의 좌상. 순례자들은 베드로의 발을 만지며 신앙의 의미를 생각한다.

르놀포 디 캄비오(Arnolfo di Cambio, 1245?~1302?)가 제작한 것으로 여겨지는 베드로의 청동 좌상을 빼놓을 수 없다. 베드로의 한쪽 발은 닳고 닳아 반들반들한데, 이는 수백 년 동안 이곳을 찾은 순례자들이 숙연한 모습으로 베드로의 발을 만지며 신앙의 의미를 생각해 보기 때문이다.

베드로 대성당 내부의 구심점은 베드로 묘소 위에 세워진 발다키노(baldachino, 영어로는 tabernacle)이다. 베르니니의 20대 후반 작품으로, 발다키노는 구약성서에 나오는 '거룩한 천막', 즉 성막을 말한다. 그런데 이 발다키노를 제작하기 위해 교황 우르바누스 8세는 판테온을 장식하던 청동을 뜯어 오게 했다. 이 교황은 바르베리니(Barberini) 가문 출신이었기 때문에 당시 로마 시민들은 라틴어로 'Quod non fecerunt barbari, fecerunt Barberini', 즉 '바르바리(야만인)도 하지 않는 짓을 바르베리니가 했다.'고 빈정거렸다.

어쨌든 웅대하고 섬세하며 힘찬 이 발다키노의 나선형 기둥들은 마치 하늘로 오르는 영혼을 연상하게 한다. 그 위를 덮는 거대한 쿠폴라의 창틈

발다키노 위 거대한 쿠폴라의 창틈으로 들어오는 햇빛 줄기. 마치 성령의 빛처럼 느껴지기도 한다. 쿠폴라의 아랫부분에는 마태복음 16장 18절이 보인다.

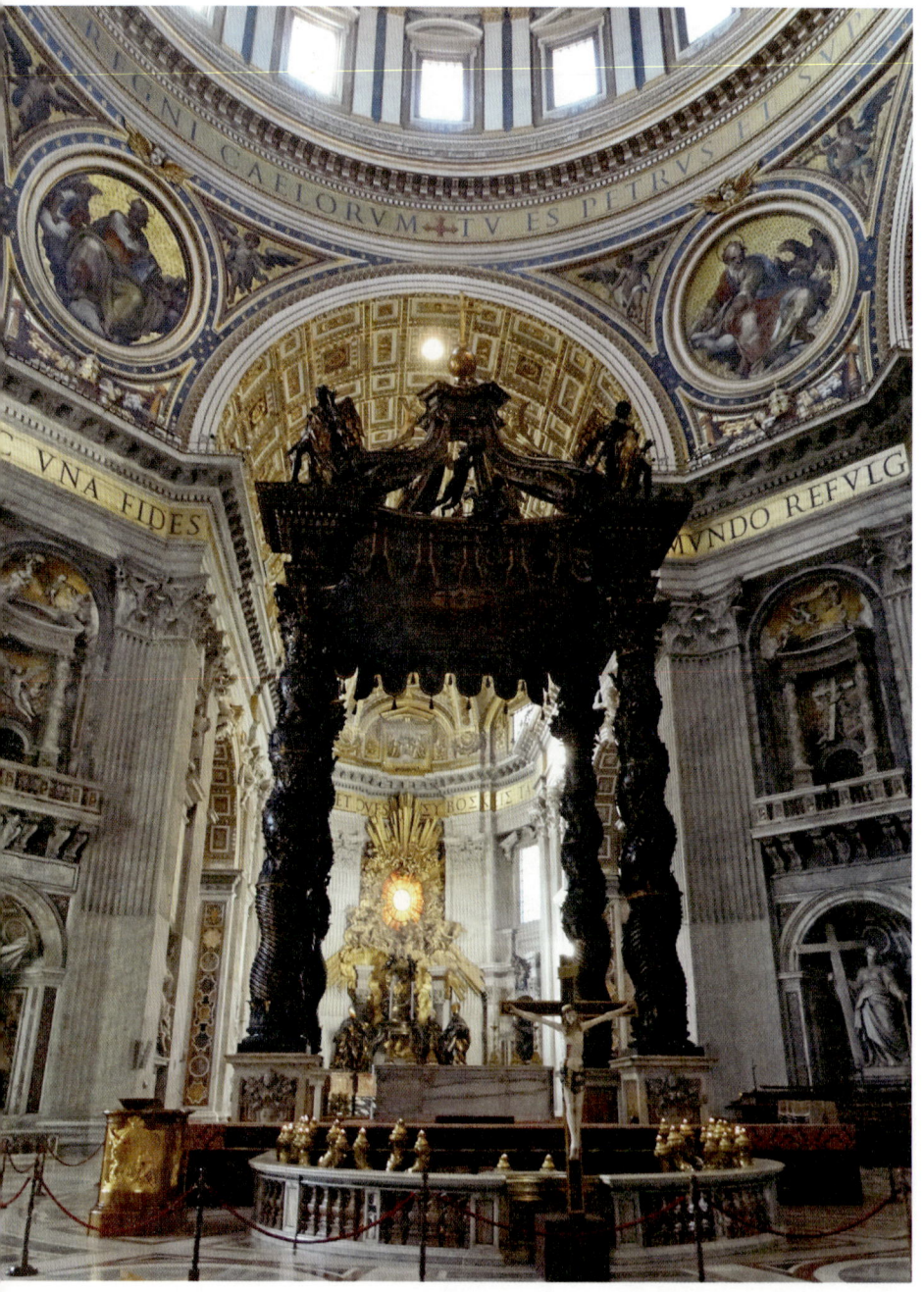

▲베드로의 묘소 위에 세워진 베르니니의 발다키노. 발다키노 주변의 네 성인 조각상.▶

성녀 헬레나

성녀 베로니카

성 안드레아스

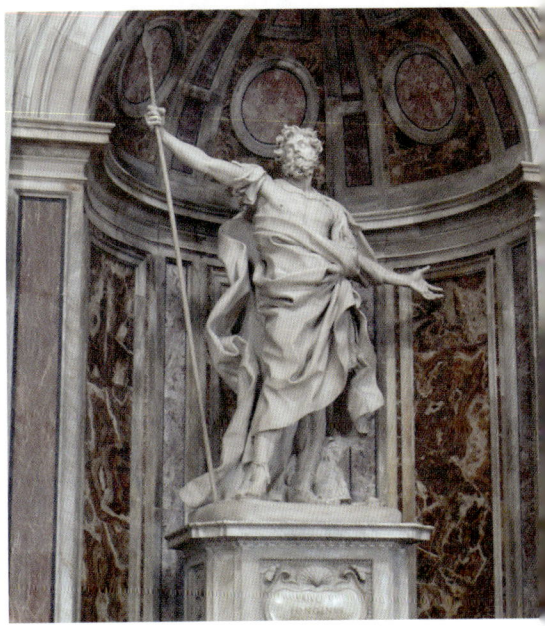

성 롱기누스

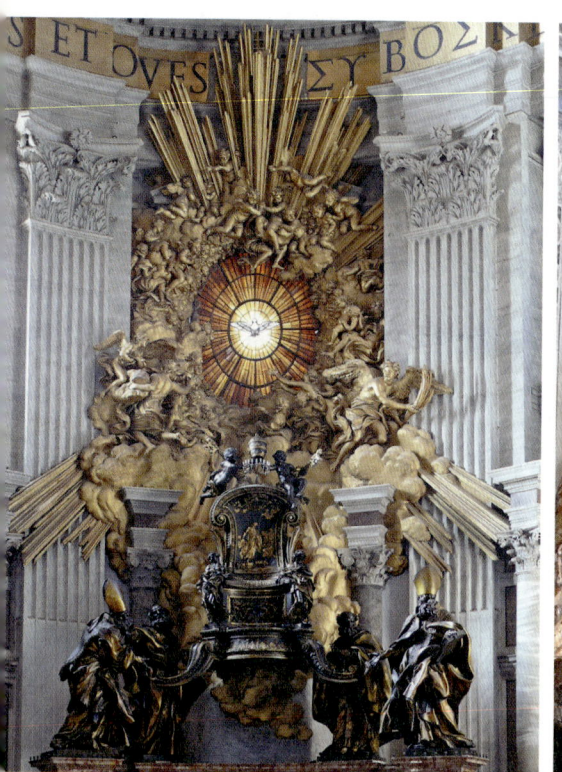 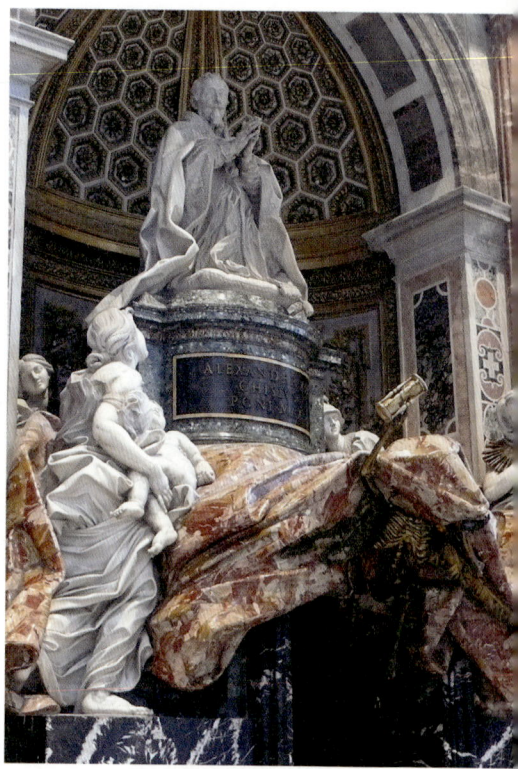

베르니니가 제작한 베드로의 교황좌. 베르니니가 만년에 제작한 교황 알렉산데르 7세의 묘소.

으로 강력한 햇빛 줄기가 마치 성령의 빛처럼 내부 공간으로 뚫고 들어온다. 쿠폴라의 아랫부분에는 라틴어로 마태복음 16장 18절 "내가 너에게 이르노니 너는 베드로라. 내가 반석 위에 교회를 세우리니…"가 보인다.

쿠폴라를 떠받든 네 개의 벽기둥의 벽감에는 네 명의 성인들 조각상이 발다키노를 향하고 있다. 십자가를 든 성녀 헬레나는 예루살렘에서 예수 그리스도의 십자가의 조각을 찾아 로마에 갖고 왔다고 한다. 그녀는 콘스탄티누스 황제의 어머니였다. 천을 들고 있는 성녀 베로니카는 십자가를 메고 가는 예수 그리스도의 얼굴을 천으로 닦아준 여인이다. 천에는 예수

베드로 대성당 평면도
(A: 미켈란젤로가 계획한 부분,
B: 마데르노가 확장한 부분).

1. 입구 전실
2. 거룩한 문(Porta Santa, 25년마다 돌아오는 '거룩한 해'에만 열린다)
3. 중앙문(옛 베드로 대성당의 중앙문을 그대로 옮겨 놓은 것이다)
4. 선악의 문(20세기 조각가 민구치의 작품)
5. 죽음의 문(20세기 조각가 만추의 작품)
6. 미켈란젤로의 피에타
7. 스웨덴 크리스티나 여왕 추모기념비
8. 베드로의 좌상(아르놀포 디 캄비오의 작품으로 여겨진다)
9. 베드로의 묘소 및 베르니니의 발다키노
10. 성 롱기누스
11. 성녀 헬레나
12. 성녀 베로니카
13. 성 안드레아스
14. 베르니니의 베드로 교황좌
15. 교황 레오 1세 제단
16. 성녀 페트로닐라 제단
17. 교황 알레산데르 7세 묘소

그리스도의 얼굴상이 새겨졌다고 한다. 성 안드레아스(안드레아; 안드레)는 베드로의 동생으로, 그리스에서 선교를 하다가 X자형 십자가에 매달려 순교했다고 전해진다. 창을 들고 있는 성 롱기누스는 십자가에 매달린 예수 그리스도의 옆구리를 찌른 로마 병사였지만 나중에 기독교 신자가 되었다고 전한다.

대성당 가장 안쪽의 서쪽 면에는 베드로가 로마에서 신자들에게 설교할 때 앉은 의자가 보존되어 있는 베드로 교황좌가 성령을 상징하는 비둘기가 그려진 창문 아래 놓여 있다. 창문에는 열두 제자를 상징하듯 열두 방

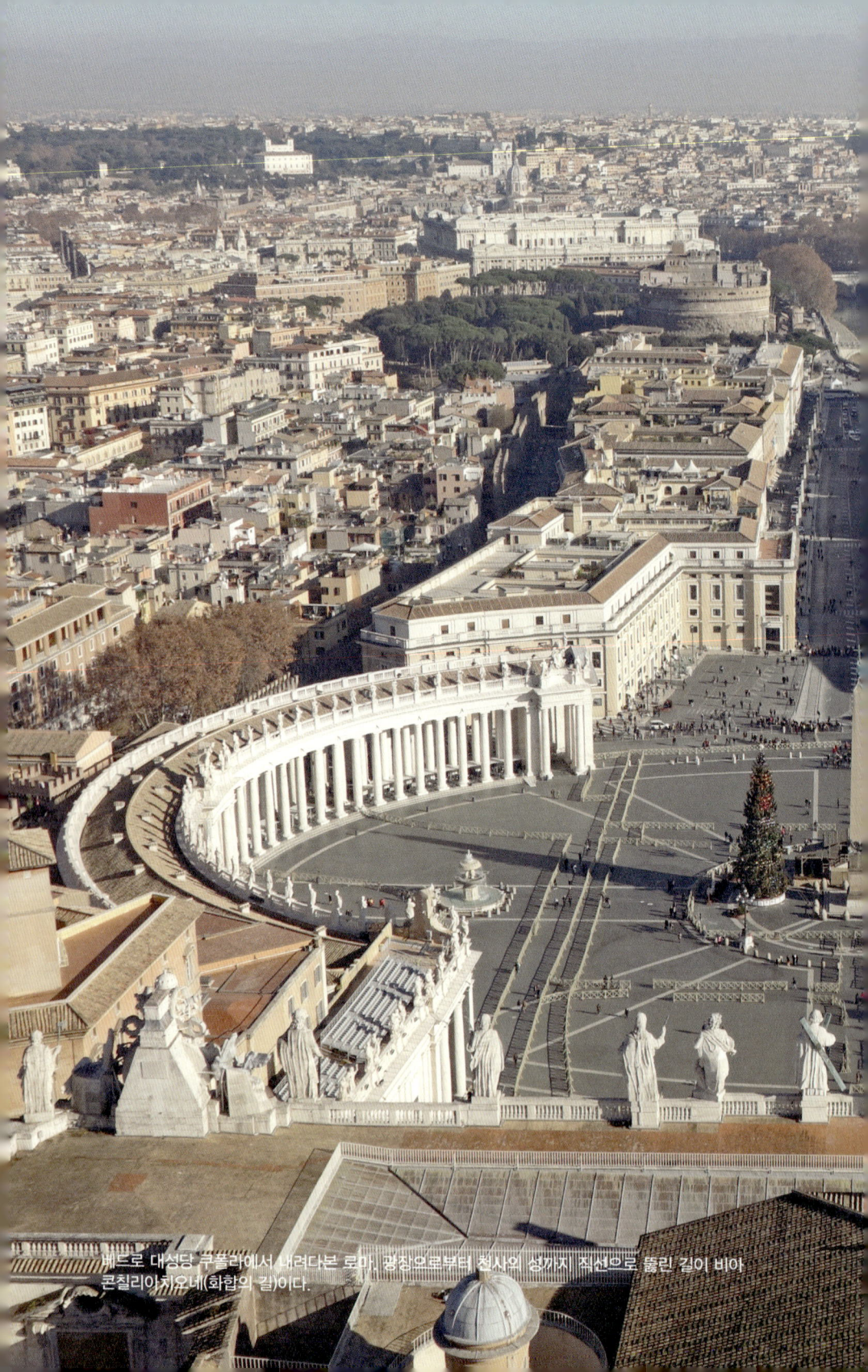

베드로 대성당 쿠폴라에서 내려다본 로마. 광장으로부터 천사의 성까지 직선으로 뚫린 길이 비아 콘칠리아치오네(화합의 길)이다.

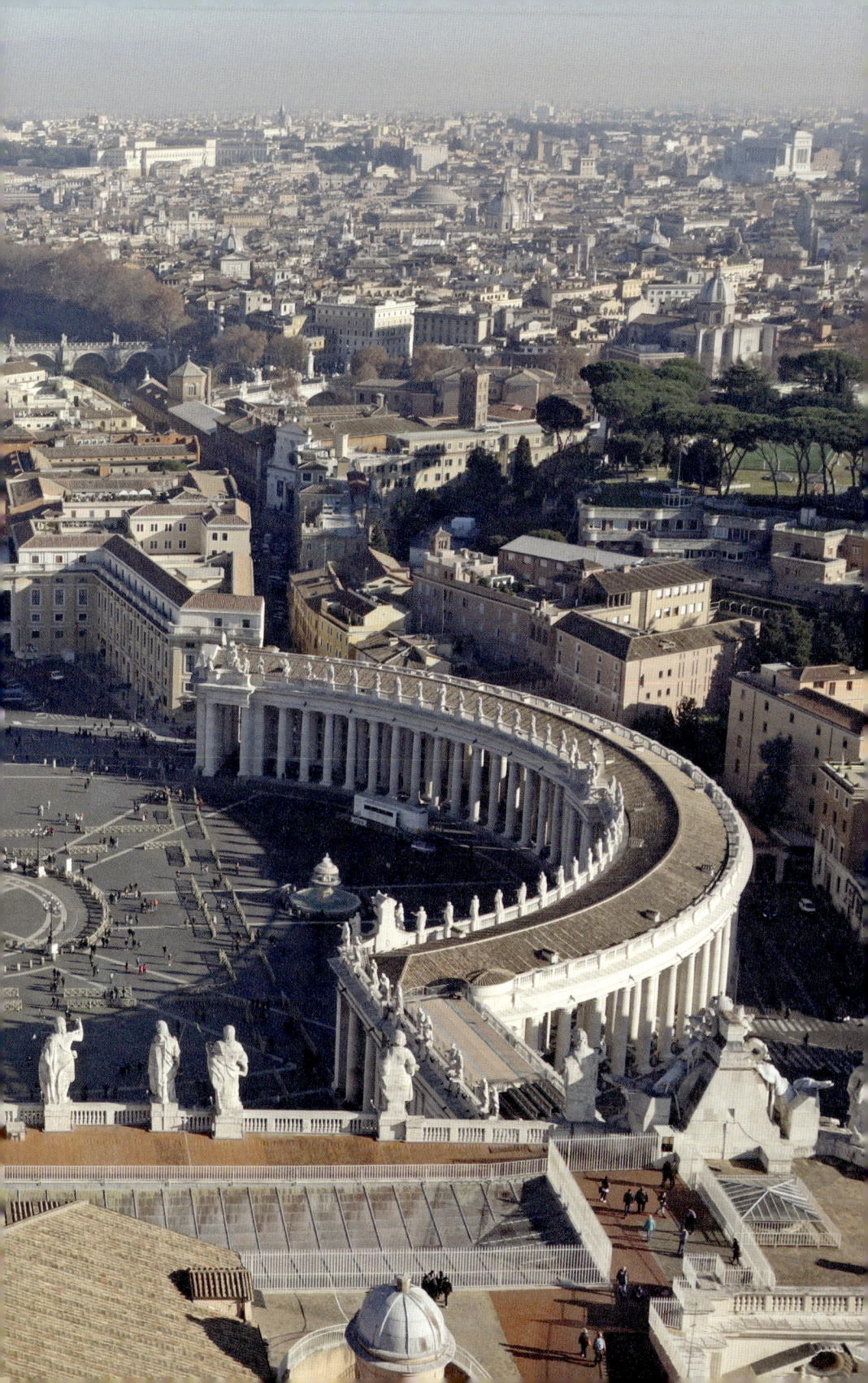

향으로 창살이 나 있고, 그 주위에는 수많은 천사들과 구름 사이를 뚫고 모든 방향으로 퍼져 나가는 빛을 표현한 조각이 장식되어 있다. 이는 모두 베르니니가 연출한 예술 작품이다.

베르니니의 섬세하고 노련한 손길은 여러 가지 대리석을 사용해 제작한 교황 알렉산데르 7세(재위 1655~1667년) 묘소에서 더욱 돋보인다. 베르니니는 교황 알렉산데르 7세 때 대광장을 완성했으니 두 사람은 매우 각별한 사이였다. 이 묘소는 베르니니가 80세가 되던 해에 완성한 것이다.

쿠폴라에서 내려다본 로마

로마에 왔으면 힘이 좀 들더라도 500여 년 전에 세워진 쿠폴라에 한번쯤 오르는 것도 의미 있을 것이다. 로마에서 가장 높은 곳에 올라 로마 시가지를 내려다보면 2,800년이라는 장구한 시간이 퇴적된 모습이 한눈에 들어온다. 로마의 언덕 사이사이에 보이는 푸른 소나무 숲들은 불그스레한 색으로 통일된 로마의 색조를 긴장시켜 생명력을 불어 넣는다. 마치 영원의 도시 로마를 찬양하는 것 같다.

팔라티노 언덕과 캄피돌리오 언덕에서 로마 역사가 시작되었다면 베드로 대성당이 세워진 바티칸 언덕은 로마 역사의 새로운 장을 연 언덕이라 할 수 있다. 베드로는 멀리 유데아(유대)의 갈릴레아 호수에서 그물을 던지며 살아가다가 땅 끝까지 복음을 전파하라는 예수 그리스도의 명을 받고 로마까지 건너온 인물이다. 그를 기념하는 이 대성당을 중심으로 기독교 시대 역사는 본격적으로 시작되었다. 기독교는 로마 제국 전역에 그물처럼 엮인 도로망을 통해 전 유럽에 퍼지게 되었고 결국에는 전 세계에 전파되기에 이르렀다. 이런 관점에서 본다면 캄피돌리오 언덕의 위상이 역사의 뒷전으로 밀려난 다음 새로운 '카푸트 문디(세계의 머리)'로 떠오른 것은 바로 이 바티칸 언덕이었던 셈이다.

로마의 석양. 베드로 대성당의 쿠폴라가 초점을 이룬다.

하지만 어두운 그림자도 있다. 교황청은 대성당 건축에 필요한 막대한 재원을 마련하기 위해 신도들에게 면죄부를 팔았는데, 이것이 도화선이 되어 1517년에 독일의 마르틴 루터는 종교개혁의 횃불을 들어 올렸다. 결국 기독교는 신교와 구교로 갈라지는 진통을 겪게 되었다. 그래서인지 카라바조의 그림 〈성 마테오를 부르심〉에서 맨발의 예수 그리스도와 베드로의 모습이 자꾸만 머리에 떠오른다.